U0110842

大展好書　好書大展
品嘗好書　冠群可期

大展好書　好書大展
品嘗好書　冠群可期

象棋輕鬆學
25

相類對局戰術戰例

劉錦祺 編著

品冠文化出版社

前　言

　　起手飛相，在象棋對弈中稱「飛相局」，其中含有以靜制動的佈局思路。可以根據對手的不同應法，因勢利導地出動、協調子力。

　　飛相局的歷史由來已久，在明清古棋譜中即有記載。但是由於時代和水準的局限，古棋譜中大多片面地把飛相局描述爲只能防守、不會進攻的落後著法，以至於飛相局逐漸被人遺忘。

　　近代，隨著專業比賽的開展，棋手對佈局的研究更加系統深入，飛相局以其寓攻於守的戰略構思獲得了棋手的喜愛。現在，飛相局已自成體系，在各種大賽中出現頻率不斷增加，是當今最爲流行的開局之一。

　　象棋對弈中，應對飛相的方法多種多樣，有內斂的挺卒、順象、逆象，有多變的士角包、過宮包與起馬局，還有剛勁有力的中包等，這些都是後手方常見的選擇，並已經發展成爲一大佈局體系。

　　本書是安徽科學技術出版社推出的「象棋一本通」叢書的第一本。全書按佈局分爲七章，第一章

「飛相對過宮包」、第二章「飛相對士角包」、第三章「飛相對中包」、第四章「飛相對挺卒」、第五章「飛相對起馬」、第六章「飛相對飛象」、第七章「飛相對金鉤包」。全書從歷年的全國賽事上精選100局作爲研究對象，並加以評注。

每章均以佈局思路及動態爲專題，研究其戰術思路及最新戰術戰例，以幫助讀者學習佈局、研習對局；對於近年流行的飛相對過宮包、飛相對士角包、飛相對中包、飛相對挺卒這四大主流變化以對局爲主要選材對象，對於飛相對飛象、飛相對金鉤包佈局選擇則採用新老結合選材方案。

全書名爲「相類對局一本通」，雖然很難做到「通」，但是全書無論是編寫的佈局思路及動態還是名局解析，對讀者學習相類對局和提高對相類佈局的認識還是大有裨益的。

本套叢書由象棋國家大師趙慶閣擔任技術顧問，畢金玲老師對全書進行校對。此外，國家級裁判李志剛老師、宋玉彬老師、王賢富老師、謝廷星老師爲本書提供了資料並參與編寫，在此一併表示感謝。

由於水準與見聞有限，書中難免有不妥之處，懇請讀者批評指正。

劉錦祺

目　錄

第一章　飛相對過宮包 ·················· 11

第 1 局　（浙江）于幼華　　先負　（黑龍江）趙國榮 ····· 23

第 2 局　（廣東）許銀川　　先勝　（河南）陸偉韜 ········ 26

第 3 局　（河北）苗利明　　先勝　（瀋陽）王天一 ········ 32

第 4 局　（火車頭）宋國強　先負　（湖北）李雪松 ········ 35

第 5 局　（浙江）于幼華　　先勝　（黑龍江）趙國榮 ····· 40

第 6 局　（浙江）于幼華　　先負　（廣東）許銀川 ········ 43

第 7 局　（瀋陽）王天一　　先勝　（湖北）洪智 ·········· 48

第 8 局　（廣東）許銀川　　先勝　（四川）孫浩宇 ········ 53

第 9 局　（黑龍江）張曉平　先勝　（湖北）洪智 ········· 58

第10局　（河北）陳翀　　　先負　（浙江）趙鑫鑫 ········ 61

第11局　（河北）苗利明　　先勝　（廣西）黃仕清 ········ 65

第12局　（廣東）宗永生　　先勝　（湖南）謝業梘 ········ 69

第13局　（北京）王躍飛　　先負　（瀋陽）王天一 ········ 73

第14局　（河北）苗利明　　先負　（浙江）趙鑫鑫 ········ 79

第15局　（上海）孫勇征　　先負　（北京）蔣川 ·········· 83

第16局　（河南）武俊強　　先勝　（黑龍江）陶漢明 ····· 86

第17局　（江蘇）王斌　　　先勝　（浙江）于幼華 ········ 90

第18局　（廣東）許銀川　　先勝　（浙江）程吉俊 ········ 93

第19局　（上海）謝靖　　　先勝　（廣西）黃仕清 …… 95

第20局　（河北）李來群　　先勝　（湖北）洪智 ……… 99

第21局　（上海）孫勇征　　先和　（浙江）黃竹風 …… 104

第22局　（湖北）洪智　　　先和　（四川）鄭惟桐 …… 108

第23局　（上海）孫勇征　　先和　（湖北）汪洋 ……… 111

第24局　（廣東）許銀川　　先和　（浙江）黃竹風 …… 114

第25局　（黑龍江）趙國榮　先負　（浙江）于幼華 …… 118

第26局　（湖北）洪智　　　先負　（北京）王天一 …… 121

第27局　（北京）王天一　　先勝　（四川）鄭惟桐 …… 123

第28局　（浙江）于幼華　　先負　（黑龍江）趙國榮 … 127

第29局　（中國澳門）曹岩磊　先負　（中國）洪智 ……… 130

第30局　（河北）劉殿中　　先負　（成都）孫浩宇 …… 133

第二章　飛相對士角包 …………………………… 137

第31局　（河北）苗利明　　先勝　（黑龍江）聶鐵文 … 154

第32局　（廣東）莊玉庭　　先勝　（河北）閻文清 …… 158

第33局　（四川）才溢　　　先負　（北京）蔣川 …… 162

第34局　（廣東）許銀川　　先勝　（煤礦）郝繼超 …… 166

第35局　（上海）孫勇征　　先勝　（瀋陽）才溢 ……… 170

第36局　（廣東）許銀川　　先勝　（湖北）柳大華 …… 174

第37局　（湖北）洪智　　　先和　（北京）蔣川 ……… 177

第38局　（浙江）于幼華　　先勝　（煤礦）景學義 …… 182

第39局　（遼寧）王天一　　先和　（浙江）趙鑫鑫 …… 185

第40局　（上海）謝靖　　　先勝　（河南）武俊強 …… 189

第41局　（湖北）柳大華　　先勝　（廣東）張學潮 …… 193

第42局　（北京）王天一　　先勝　（新疆）張欣 ……… 196

第43局　（火車頭）尚威　　先負　（上海）孫勇征 ……… 199

第44局　（河北）申鵬　　先勝　（煤礦）景學義 ……… 204

第45局　（湖北）洪智　　先和　（廣東）許銀川 ……… 207

第46局　（北京）王天一　先和　（湖北）洪智 ………… 210

第47局　（黑龍江）聶鐵文　先勝　（湖北）李雪松 ……… 214

第48局　（北京）王天一　先和　（湖北）汪洋 ………… 217

第49局　（黑龍江）趙國榮　先負　（廣東）許銀川 ……… 220

第50局　（黑龍江）趙國榮　先負　（廣東）呂欽 ……… 224

第51局　（上海）胡榮華　先負　（廣東）許銀川 ……… 227

第52局　（廣東）許銀川　先勝　（湖北）洪智 ……… 229

第53局　（北京）王天一　先負　（湖北）汪洋 ………… 233

第54局　（廣東）許銀川　先勝　（河北）申鵬 ………… 236

第55局　（浙江）于幼華　先負　（湖北）汪洋 ……… 240

第三章　　飛相對中包 ………………………… 243

第56局　（黑龍江）趙國榮　先勝　（浙江）程吉俊 ……… 253

第57局　（煤礦）金松　　先負　（湖北）洪智 ………… 258

第58局　（江蘇）徐天紅　先勝　（湖北）洪智 ……… 261

第59局　（浙江）于幼華　先勝　（黑龍江）郝繼超 …… 264

第60局　（湖北）柳大華　先勝　（江蘇）王斌 ………… 267

第61局　（上海）謝靖　　先負　（湖北）汪洋 ……… 271

第62局　（湖北）柳大華　先勝　（黑龍江）陶漢明 …… 275

第63局　（浙江）于幼華　先勝　（北京）蔣川 ……… 278

第64局　（北京）蔣川　　先勝　（江蘇）王斌 ………… 281

第65局　（浙江）于幼華　先負　（北京）王天一 ……… 283

第66局　（河北）劉殿中　先勝　（內蒙古）蔚強 ……… 287

第67局　（江蘇棋院）徐天紅　　先負　（黑龍江）郝繼超 … 290

第68局　（菲律賓）莊宏明　　先負　（中國）孫勇征 …… 293

第四章　　飛相對挺卒 ………………………………… 297

第69局　（上海）葛維蒲　　先負　（瀋陽）卜鳳波 …… 313

第70局　（黑龍江）張曉平　先勝　（浙江）張申宏 …… 318

第71局　（煤礦）張江　　　先負　（山東）張申宏 …… 321

第72局　（黑龍江）趙國榮　先勝　（廣西）黃海林 …… 325

第73局　（上海）謝靖　　　先勝　（浙江）陳卓 ……… 328

第74局　（廣東）莊玉庭　　先勝　（黑龍江）聶鐵文 … 332

第75局　（江蘇）徐天紅　　先勝　（浙江）程吉俊 …… 335

第76局　（黑龍江）趙國榮　先負　（河南棋牌院）武俊強

　　　　…………………………………………………… 338

第77局　（湖北）洪智　　　先勝　（火車頭）孫博 …… 343

第78局　（上海）胡榮華　　先勝　（浙江）趙鑫鑫 …… 345

第五章　　飛相對起馬 ………………………………… 349

第79局　（廣東）莊玉庭　　先負　（煤礦）張江 ……… 354

第80局　（廣東）莊玉庭　　先負　（上海）孫勇征 …… 358

第81局　（北京）王天一　　先勝　（浙江）陳卓 ……… 363

第82局　（江蘇）王斌　　　先勝　（臺灣）莊文濡 …… 365

第83局　（上海）胡榮華　　先負　（廣東）許銀川 …… 368

第84局　（浙江）于幼華　　先負　（廣東）許銀川 …… 373

第85局　（中國）許銀川　　先勝　（中國香港）黃學謙 375

第86局　（湖南）連澤特　　先勝　（河北）劉殿中 …… 378

第六章　　飛相對飛象 ……………………………… 381

第 87 局　（上海)胡榮華　　先勝　（美東)陳志 ……… 387

第 88 局　（火車頭)于幼華　先負　（黑龍江)趙國榮 … 389

第 89 局　（江蘇)徐天紅　　先勝　（廣東)許銀川 ……… 392

第 90 局　（浙江)于幼華　　先勝　（郵電)許波 ……… 395

第 91 局　（河北)李來群　　先勝　（八一)楊永明 ……… 397

第 92 局　（火車頭)于幼華　先負　（上海)胡榮華 …… 400

第 93 局　（河北)張江　　　先負　（北京)蔣川 ……… 403

第七章　　飛相對金鈎包 …………………………… 407

第 94 局　（河北)李來群　　先勝　（浙江)陳孝堃 …… 410

第 95 局　（河北)李來群　　先負　（上海)胡榮華 …… 413

第 96 局　（上海)徐天利　　先勝　（山東)王秉國 …… 417

第 97 局　（上海)林宏敏　　先勝　（湖南)羅忠才 …… 420

第 98 局　（廣州)黃景賢　　先勝　（雲南)何連生 …… 422

第 99 局　（北京)傅光明　　先勝　（北京)張強 ……… 424

第100局　（浙江)于幼華　　先勝（湖南)謝業梘 ……… 426

第一章　飛相對過宮包

　　以過宮包應飛相局是20世紀70年代興起的佈局套路，其戰術特點是以過宮肋包在直線上進行牽制，伺機攻擊或破壞對方的陣形。這類佈局，雙方在序盤階段雖然少有短兵相接的對攻場面，但卻鋒芒內斂，彼此行兵佈陣，爭佔要津，構築理想陣形，於平淡之中見真功，故而深受實力派棋手的青睞。

　　近年，飛相對過宮包被棋手運用較多，湧現出來的新變例更是數不勝數。其中最典型的一個變例是2010年全國象棋甲級聯賽上陶漢明對趙瑋時，陶特大走出的炮八平六變例，這是近年來飛相對過宮包佈局少有的「大改」。

第一節　紅炮八平六

1.相三進五　包8平4　　2.炮八平六 ………
紅先平仕角炮，以對黑方的過宮包形成有效的遏制。

2.………　馬8進7　　3.傌八進七　馬2進1
4.俥九平八　包2平3　　5.兵七進一（圖1）………
紅方棄七兵準備移步換形，解決右翼子力出動緩慢的弱點。此外，紅方還有傌二進一的選擇，意在左右均衡出子。以下車9平8，俥一平二，車1平2，俥八進九，馬1退2，

炮二進四，包3進4，黑方滿意。

　　以上對局是2010年「楠溪江杯」全國象棋甲級聯賽瀋陽才溢對四川鄭惟桐的著法。

　　5.………… 卒3進1

　　6.傌七進六　卒3進1

　　正著，如包4進5，則炮二平六，卒3進1，傌六進四，車9進2（象7進5，俥八進七，馬7退5，傌四進六，

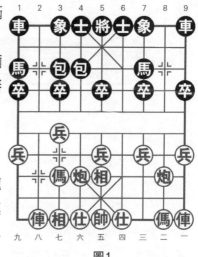

圖1

紅大優），傌四進六，車1進1，傌六退七，在吃掉黑方過河卒後，紅方稍好。

　　7.炮六進五　卒3平4　　8.俥八進七　車9平8

　　這是重要的次序，如先走馬7退5，則炮二進四，紅方主動。

　　9.傌二進四　馬7退5　　10.炮六進一　………

　　不如俥八退三，卒4進1，俥一平二，車1平2，俥八平六，車2進8，炮二進四，卒7進1，仕四進五。至此，雙方變化複雜，黑方可保留過河卒，稍優。

　　10.………… 車8進2

　　黑順勢升車保馬，與紅方糾纏在一起。

　　11.俥一平二　車1平2!

　　好棋，紅方只有接受兌俥，步數損失較大。

　　12.俥八進二　馬1退2　　13.炮二進四　卒7進1

　　至此，黑方滿意。

以上對局是2011年第三屆「句容茅山‧碧桂園杯」全國象棋冠軍邀請賽浙江于幼華對陣北京蔣川時的幾個回合。

綜上所述，紅方先平仕角炮雖是奇兵，但效果一般。因此，這一變化在2010年興起後在大賽中為棋手採用的並不多，紅方應對變化仍是以傌二進三、兵三進一、兵七進一等主流下法為主。

第二節　紅傌二進三

1.相三進五　包8平4　　2.傌二進三　馬8進7

當前局面下黑方走出卒7進1的變化，其戰略意圖是以緩出左車為代價，遏制紅方三路傌。以下傌一平二、車9平8，兵七進一，象3進5，傌八進七，馬2進1，炮二平一，卒3進1，兵七進一，車1平3，傌七進六（這是2015年騰訊棋牌全國象棋甲級聯賽中北京張強對上海趙瑋時的創新著法），車3進4，傌二進四，紅方稍好。

3.傌一平二　車9平8

4.傌八進七　卒3進1

此時黑如先走馬2進3，紅則兵七進一，這是一個此消彼長的要點。

5.炮八平九　馬2進3

6.傌九平八　車1平2

7.傌八進六　包2平1

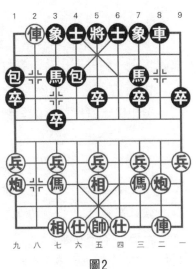

圖2

8.俥八進三（圖2）　………

紅兌俥穩健！如想保持變化則可走俥八平七，以下車2進2，炮二進四，包1退1，兵七進一，卒3進1，俥七退二，包1平3，俥七平六，士6進5，傌七進八，車2進2，兵三進一，卒7進1，炮二平三，車8進9，傌三退二，象7進5，雙方大體均勢。

這是2013年「石獅·愛樂杯」全國象棋個人賽上湖北洪智先和成都鄭惟桐之間的精彩對弈。

8.…………　馬3退2　　9.兵三進一　………

至此，紅方雙傌必然要活通一個，否則局勢受制，將影響以後子力的展開。

9.…………　馬2進3

如果車8進6，則傌三進四，馬2進3，兵三進一，車8退1，傌四退三，車8退2，炮二進二，象3進5，兵三平四，卒7進1，兵四平三，包4進1，俥二進一，象5進7，俥二平八，紅方先手。

這是2009年惠州「華軒杯」全國象棋甲級聯賽境之谷瀋陽王天一對陣四川雙流鄭惟桐時的幾個回合。

10.炮二進四　車8進1

黑起橫車避開紅方的封鎖，著法輕靈。

11.傌三進四（圖3）　………

在2012年「伊泰杯」全國象棋甲級聯賽上，浙江于幼華對湖北李雪松時，於特大曾選擇走炮九退一（*以後左炮右移加強三路線上的控制力*），雪松大師則應以車8平6，以下傌三進二，車6進7，俥二進一，車6退4，傌二進三，包4進1，炮二進一，象3進5，炮九平三，馬3進4，演成這個

雙方都不易簡化的局面，形勢
複雜，黑方稍好。

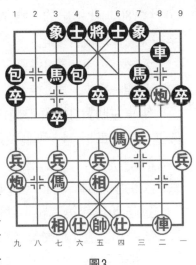

圖3

　　11.…………　包4進1

　　黑進包，好棋！破壞了紅
方傌四進三後再兵三進一的計
畫，並伏有卒7進1的先手。

　　12.炮二退二　車8進3

　　黑車8進3，粗看似一車
多動影響佈局的效率，實際上
黑方進車後進一步壓縮了紅方
傌炮的空間，兩相比較，黑方
是划算的。

　　13.兵七進一　………

　　很精巧的構思，先棄後取解決傌炮受牽的問題。

　　13.…………　卒3進1　　14.兵三進一　………

　　這是紅棄七兵的後續手段。

　　14.…………　車8平7　　15.炮二平七　馬3進4

　　16.傌二進四　卒1進1

　　至此，雙方大體均勢。這是2014年第三屆「碧桂園
杯」全國象棋冠軍邀請賽上海孫勇征對上海謝靖之間的精彩
對弈。

第三節　　紅兵三進一

　　1.相三進五　包8平4　　2.兵三進一　………

　　紅方先進三路兵，預通右傌，這是特級大師胡榮華於

20世紀80年代推出的「標誌性」變例，意在避開黑方挺7卒緩開左俥的流行變化。

　　2.………　　馬8進7　　3.傌二進三　車9平8

　　4.俥一平二　車8進4　　5.炮二平一　車8平6

　　平車左肋對紅方傌形成遏制，這是對老式的車8平4的改進。如走車8平4，則傌八進七，馬2進3，炮八平九，車1平2，俥九平八，包2進4，兵七進一，象3進5，俥二進八，士4進5，俥二平四，車4平2，傌七進六，紅方主動。

　　這是2014年第二屆「財神杯」電視象棋快棋邀請賽廣東莊玉庭和黑龍江趙國榮之間的著法。

　　6.炮八平六　………

　　在2015年騰訊棋牌全國象棋甲級聯賽中莊玉庭對孟辰時，莊特大選擇傌二進三，以下馬8進7，炮二平一，車9平8，俥一平二，包8進5，兵三進一，卒7進1，兵三進一，車4平7，傌七進六，車7平4，傌六退四，包8退1，黑方易走。

　　6.………　　馬2進3

　　（圖4）

　　在2015—2016年「星宇手套杯」全國象棋女子甲級聯賽中湖北武漢光谷周熠對杭州棋院陳青婷時，陳青婷選擇馬2進1的走法，以下兵九進一，車1平2，傌八進九，卒1進1，兵九進一，車6平1。實

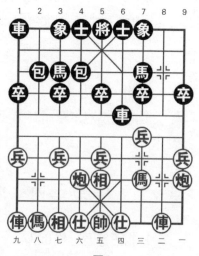

圖4

戰中，紅方選擇炮一退一，黑方應以包2進6，紅方失先。賽後分析，紅方這著棋可以選擇走仕四進五，包2平3，俥九平八，車2進9，傌九退八，卒7進1，俥二進四，象3進5，雙方大體均勢。

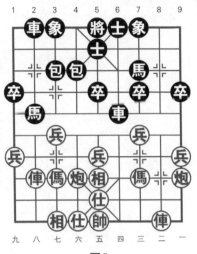

圖5

　　7.傌八進七　　卒3進1

　　8.俥九平八　　卒3進1

　　9.兵七進一　　馬3進2

黑進馬打俥是棄卒的後續手段。

　　10.俥八平九　　士4進5　　11.仕四進五　　………

紅方子力不好動，補仕先等一著，靜觀其變。

　　11.…………　　包2平3　　12.俥九進二　　車1平2

　　13.俥九平八(圖5)………

紅移俥保持對黑方的牽制。在2011年首屆「周莊杯」海峽兩岸象棋大師公開賽中莊玉庭對蔣川時，莊玉庭選擇走俥二平四，以下車6平5，傌三進四，象3進5，炮一平三，馬2進3，俥九平八，車2進7，炮六平八，車5平2，炮八平九，馬3進1，相七進九，包3進5，炮三平七，車2進3，炮七退二，車2平1。黑方多得一相，形勢佔優。

　　13.…………　　包3平2　　14.俥八平九　　包2平3

　　15.俥九平八　　包3平2　　16.俥八平九　　包2平3

至此，雙方不變作和。這是2011年「句容茅山·碧桂園杯」全國象棋個人賽上湖北三環隊李雪松對四川鄭惟桐的

弈法。

第四節　紅兵七進一

1.相三進五　包8平4　　2.兵七進一　馬8進7

進馬開通左翼子力，這是主流變化。在2015年騰訊棋牌全國象棋甲級聯賽上中山東趙金成對成都孫浩宇時，孫浩宇選擇走馬2進1，以下傌八進七，馬8進7，傌二進一，象7進5，兵九進一，車9平8，俥一平二，卒7進1，俥九進三，車1進1，俥九平六，士6進5，炮二進六，包2退1，炮二退一，包2進3，炮八平九，紅方先手。

3.炮二平四（圖6）　………

平炮是近年興起的變化。除此之外，紅方還有傌二進三和傌八進七兩種走法：

①傌二進三，車1平2，傌三進四，馬8進9，傌四進三，士6進5，俥九進一，車2進4，俥九平四，包8退2，俥四進五，馬9退7，俥四退二，象7進5，傌八進六，包8平6，俥四平六，車9平8，炮二平三，馬7進9，傌三退四，車8進4，雙方對峙。這是2015年騰訊棋牌全國象棋甲級聯賽湖北武漢光谷柳大華和成都瀛嘉李少庚之間的對

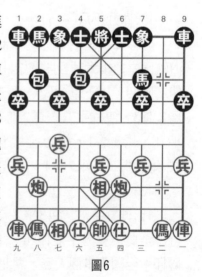

圖6

局。

②傌八進七，車9平8，傌二進四，車8進4，俥一平二，卒3進1，炮二平三，車8進5，傌四退二，卒3進1，相五進七，馬2進3，炮八平九，車1進1，俥九平八，車1平8，傌二進四，包2進2，相七退五，象7進5，雙方大體均勢。這是2015年騰訊棋牌全國象棋甲級聯賽山東中國重汽劉奕達和上海金外灘趙瑋之間的對局。

　　3.…………　　車9平8

黑加快大子出動的速度，也是近年較為主流的變化。不同棋手對此局面有不同的理解，王天一特級大師在當前局面喜歡選擇走馬2進1，並且取得不錯的戰績。也可選擇走馬2進1，傌八進七，包2平3，傌七進八，車9平8，傌二進三，包4平5，仕四進五，包5進4，兵九進一，包5退1，傌八進九，包3退1，俥九進三，車1平2，炮八平七，卒7進1，黑方主動。

這是2015年第五屆「周莊杯」海峽兩岸象棋大賽湖北李雪松和內蒙古王天一之間的對局。

　　4.傌二進三　　　卒7進1　　5.傌八進七　象3進5

　　6.俥一進一（圖7）………

從棋理上看，紅方飛右相後接著升左橫俥更為合理。實戰中還有以下走法：俥九進一，馬2進1（要比走馬2進3更合理一些），俥一平二，車8進9，傌三退二，卒3進1，兵七進一，車1平3，俥九平六，士4進5，俥六進四，卒1進1，傌七進八，包2進5，炮四平八，車3進4，俥六平七，象5進3，局勢較為平穩。

這是2014年QQ遊戲天下棋弈全國象棋甲級聯賽湖北武

漢光谷地產李智屏和黑龍江農村信用社郝繼超之間的對局。

　　6.…………　馬2進3

　　7.傌七進六　………

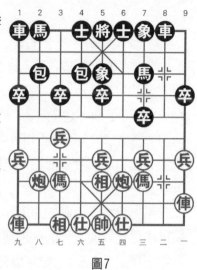

圖7

　　紅進傌積極，含蓄的走法。也可以考慮走俥九進一，士4進5，俥一平二，車8進8，俥九平二，包2平1，俥二進三，包1進4，炮八平九，包1退2，兵三進一，卒7進1，俥二平三，車1平2，俥三進二，車2進4，雙方大體均勢。

　　這是2014年第四屆「溫嶺石夫人杯」全國象棋國手賽大體協王躍飛和廣東許銀川之間的對局。

　　7.…………　卒3進1

　　這是一步針鋒相對的好棋！如示弱改走士4進5，則炮八平七，馬3退4，俥九平八，包2平2，俥八進五，紅方優勢。

　　8.兵七進一　象5進3　　9.炮八平六　車8進5

　　進車，又是一步緊著。如包4進2，則俥一平八，車1進2，兵九進一，包2進2，炮六平七，馬7退5，俥九進三，紅方子力位置好，佔優。

　　10.兵三進一　車8退1　　11.兵三進一　車8平7

　　12.傌三進四　包4平5　　13.俥九平八　車1平2

　　穩健的選擇！如包5進4，則仕四進五，車1平2，俥八進三，包5退1，傌四退二，車7進1，俥一平三，車7進

3，傌二退三，以後再俥八平五佔中路，黑方中路的攻勢稍弱，紅方主動。

14.俥八進三

至此，紅方主動。這是2014年QQ遊戲天下棋弈全國象棋甲級聯賽內蒙古王天一先和黑龍江趙國榮的對局。

第五節　飛相對右過宮包

在過宮包抗衡飛相局中，與黑左包過宮有異曲同工之效的是右包過宮的下法。兩者雖在戰略上有相通之處，但是在具體的戰術上還是有很大區別的。近年以右包過宮對陣飛相局的變例不多，下面舉一例進行分析。

1.相三進五　包2平6　　2.兵七進一　………

紅方搶先挺起七路兵，其戰略意圖有兩個：一是急進七路傌佔據河口控制局勢，二是保留炮八平六的變化，以後發展成反宮傌陣勢，以圖穩步進取。

2.…………　馬2進3　　3.傌八進七　………

先跳七路傌，再伺機盤河，屬於急攻之著。也可走炮八平六，車1平2，傌八進七，馬8進7，俥九進一，車2進4，傌七進六，卒7進1，俥九平四，以後紅有俥四進五的先手。佈局至此，紅方稍好。

3.…………　車1平2　　4.傌七進六　馬8進9

黑跳邊馬開通左翼子力，保持兩翼均衡出動大子。此外，黑方還有一路車2進6急攻型走法，以下傌二進四，象7進5，俥九進一，馬8進7，兵三進一，車2退2，傌六進七，包8平9，俥一平二，紅方先手。

這是2015年騰訊棋牌全國象棋甲級聯賽廣西跨世紀程鳴和山西六建呂梁永甯莊玉庭之間的對局。

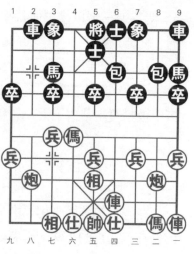

圖8

5.俥九進一　　士4進5

6.俥九平四（圖8）……

改進之著！2012年「伊泰杯」全國象棋甲級聯賽四川鄭惟桐對北京王天一時選擇走兵一進一，以下車2進4，俥九平四，包8進4，仕四進五，包8平5，傌二進一，卒3進1，兵七進一，車2平3，俥四進三，卒9進1，黑方易走。

6.…………　包8進4　　7.仕四進五　包8平5

8.俥四進二　包5退2　　9.兵一進一　車9平8

10.傌二進一　………

此時，紅不宜再走兵一進一，否則黑走卒9進1，以下俥一進五，車8進4，俥一平二，馬9進8，傌二進一，車2進4，紅方無趣。

10.…………　象3進5　　11.傌六進七　車8進4

12.炮八平七

至此，紅方先手。這是2013年大武漢「黃鶴樓杯」職工象棋邀請賽湖北柳大華和北京王天一之間的對局。

第六節　打譜學名局

第1局　（浙江)于幼華　先負　（黑龍江)趙國榮

2009年全國象棋甲級聯賽於6月19至12月14日舉行。共有廣東惠州華軒隊、湖北宏宇、河南啟福、江蘇南京珍珠泉等12支代表隊參賽。比賽採用賽會制與雙循環主客場相結合的方式進行。在比賽中，為了鼓勵主隊在主場爭勝，採用了新的賽規和記分方法：主隊4盤棋均為先手，每盤棋勝局記2分，和局記1分，負局記0分；4盤總局分勝隊場分記3分，負隊記0分，打平則主隊記1分，客隊記2分。

經過22輪的激烈對局，湖北宏宇隊、廣東惠州華軒隊、四川雙流隊分列積分榜前三甲，河北金環鋼構隊和上海浦東花木廣洋兩隊降級。

下面是2009年全國象棋甲級聯賽首輪浙江隊對陣黑龍江隊的一盤對局。浙江隊在本屆象甲聯賽中引進遼寧小將陳卓代替黃竹風大師，其他人員未動，仍由于幼華、陳寒峰、趙鑫鑫老中青三位特級大師壓陣，輔以年輕小將。黑龍江隊陣容穩定，多年沒有改變，仍由趙國榮、陶漢明、張曉平、聶鐵文四支老槍打天下，雖然說黑龍江隊陣容穩定，戰績穩定（從首屆象甲開始至今，從未跌出過前六名），但多少給人以壯士暮年之感覺。下面給大家介紹兩位主帥之間的對決實戰。

1.相三進五　包8平4

黑方以左包過宮迎戰飛相局，是長盛不衰的一種主流佈

局，其戰術特點是以過宮肋包在直線上進行牽制，伺機攻擊或破壞相方的陣形。這類佈局，雙方在序盤階段雖少有短兵相接的對攻局面，但是要求棋手在內線運子的同時搶佔要道、協調陣形。

2.傌二進三　………

紅方跳右正傌，也可搶先出動右俥，以利以後對黑方左翼進行封鎖。

2.…………　馬8進7　　3.俥一平二　車9平8

4.傌八進七　卒3進1　　5.兵三進一　馬2進3

6.炮二進四　………

進炮封車勢在必行。

6.…………　包2進2

黑方升巡河包，伺機兌7卒活通馬路，穩健之著！

7.兵七進一　………

紅挺七兵破壞黑方既定計劃，搶先發難。

7.…………　卒3進1　　8.相五進七　馬3進4

黑上馬保持河口線陣形。

9.相七退五　卒7進1　　10.兵三進一　包2平7

11.俥九平八　車1進1　　12.炮八進五　象7進5

13.傌七進八　馬4進3　　14.傌八進七　車1平3

15.俥八進四(圖9)　……

進俥軟著！應改走炮八進二，馬7進6（若馬3退4，則仕四進五，包7平8，炮二平三，車3進1，俥八進八，紅方可以抗衡），俥八進八，車8進1，俥八平七，車8平3，炮八退三，馬6退7，傌三進四，紅方易走。

15.…………　馬3退4　　16.俥八平七　包4平3

17.傌七退六　車3平2

此時黑也可以考慮改走象
5進3，紅若接走俥七平八，
則車3平2，俥八進二，象3進
5，俥八平六，車2進1，俥六
退一，車2進6，雙方大體均
勢。

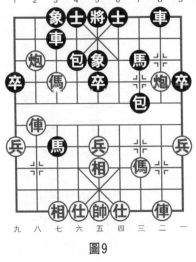

圖9

18.炮八退一　包3平4

19.炮八平六　車2平6

20.仕四進五　士6進5

21.俥二進四　………

高俥穩健，防止黑以後馬
4進6的反擊手段。

21.…………　包7進2　　22.俥二平三　馬7進8

23.傌六退七　………

此時紅如走俥三平二，則馬4進6，傌六進五，馬6退
5，俥二進一，馬5進6，俥二退三，馬6進7，炮六進三，
車8進2，炮六退一，車6進5，俥七進五，士5退4，黑
優。

23.…………　車6進7

黑也可以考慮改走馬4進6，傌三退二，馬6進4，傌七
進六，卒5進1，炮六退三，包4進4，俥七進二，馬8進
9，俥三平二，卒5進1，俥二平五，馬9進8，黑方優勢。

24.炮二平三(圖10)　……

移炮，敗著！應走傌三退二，黑若接走車6退8，則兵
一進一，車6進5，俥七平四，馬4進6，俥三平二，包7平

9，傌二進四，車8平7，傌四進二，紅方足可一戰。

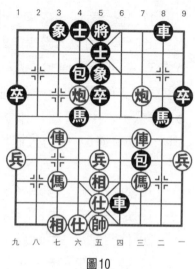

圖10

 24.…………　　包7退3

 25.炮六平三　　馬8進6

 26.炮三進二　　車8進1

 27.傌七進六　　象5進7

 此時，黑也可以考慮改走車8進7。

 28.傌三進四　　馬4進6

 雙方交換以後，紅方右翼空虛，成為以後被黑方打擊的重點。

 29.傌六進七　　………

 速敗！如改走俥三退三，則車8進8，俥三退一，車8平7，炮三退八，戰線拉長。

 29.…………　　包4平7　　　30.俥三進一　　包7平3

 黑方這兩手運包走得非常巧妙，第一次打俥，將紅方右俥去根，第二包打俥叫殺得子。

 31.俥三退五　　包3進3　　　32.相五進七　　馬6進8

 33.俥三進三　　馬8退7

 退馬再得一子。紅方見大勢已去，只好投子認負。

第2局　（廣東）許銀川　先勝　（河南）陸偉韜

 這是2009年全國象棋甲級聯賽第2輪廣東隊主場迎戰河南隊的一盤對局。特級大師許銀川在此次比賽前兩輪中發揮穩定，首輪對陣上海金外灘隊時，先手戰平特級大師謝靖，

次輪對陣黑龍江隊時，後手戰和特級大師陶漢明，取得二和的成績。陸偉韜和他所在的河南隊是本賽季後出現的一匹黑馬。首輪陸偉韜後手戰平象棋大師才溢，次輪先手戰勝特級大師趙鑫鑫，一鳴驚人。

本輪許銀川與陸偉韜在第2台相遇。

1.相三進五　　包8平4

以後過宮包應戰飛相是後手較為流行的走法。黑方的戰略計畫是攻守兼備，伺機破壞相方的陣形。

2.傌二進三　……

紅方右傌正起。也可先著開出右俥，以利以後對黑方左翼進行封鎖。

2.………　　馬8進7　　3.兵三進一　……

紅衝兵制馬。另有一種下法：俥一平二，卒7進1，兵七進一，車9平8，傌八進七，象3進5，炮二進四，馬2進3，俥九進一，士4進5，傌七進六，車1平4，傌六進七，馬7進6，俥九平四，馬6進7，雙方大體均勢。

3.…………　　車9平8　　4.傌三進四　……

進傌正著！如俥一平二，則車8進4，炮二平一，車8平4，傌八進七，馬2進1，黑方出子速度較快，佔優。

4.…………　　車8進4　　5.俥一進一（圖11）　……

紅起橫俥構思獨特。以往多走炮二平四，卒3進1，俥一進一，馬2進3，俥一平六，士4進5，仕六進五，包2進3，俥六進五，卒3進1，傌四進三，卒3進1，俥六平七，車1進2，俥七退三，象3進5，雙方大體均勢。

5.…………　　包2進4

面對許特大祭出的飛刀，陸偉韜準備不足，實戰中黑這

著進包導致以後棋形不協調。
不如改走車8平6，紅若接走
俥一平六，則包4平6，傌四
進六，象3進5，仕六進五，
卒3進1，黑方可以抗衡。

　　6.俥一平六　　士6進5

　　7.俥六進四　　………

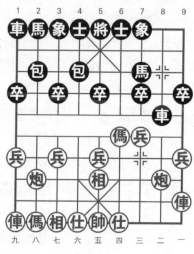

圖11

　　紅兌俥搶位，局勢良好。
如兵七平一，則包2平9，由
於紅方右俥左移，右翼防守顯
得有些薄弱。

　　7.………　　車8進1

　　8.仕六進五　　包2平5

　　9.傌四退三　　………

　　紅退傌有些出人意料。從感覺上來看，紅方也可以考慮
走傌八進七，黑若接走包5退1，則炮二平三，車8平7，炮
八進二，車7進1，俥九平八，紅方稍先。

　　9.………　　車8進1　　　10.傌三進五　　車8平5

　　11.傌八進九　　………

　　雙方交換以後，紅方陣形穩固，子力佔位較好，取得了
滿意的開局。

　　11.………　　馬2進3　　　12.俥六進一　　包4平6

　　13.俥六平七　　象7進5　　　14.俥九平八　　卒1進1

　　黑如車1平2，則兵七進一，車5退2，炮八平七，車2
進9，傌九退八，紅方略好。

　　15.炮八進五　　………

進炮不如走炮八平七實在，黑若接走車1進2，則炮二平三，車5平7，俥八進四，紅方易走。

　　15.………　　車5退2　　16.俥八進四　卒7進1

　　17.馬九退七　車1平2

黑平車不如改走卒7進1，效果較好。紅若接走俥八平三，則馬7進8，炮八退五，車1平2，兵七進一，車2進2，俥七平六，車5平6，傌七進六，包6進1，俥六退二，車2進4，炮八平七，車6進2，傌六退七，馬8進9，黑方略好。

　　18.兵三進一　車5平7　　19.傌七進六　車7平4

　　20.傌六退四　………

紅退傌忽視了黑方兌車的巧手。可以考慮改走傌六進四，黑若接走車4平5，則炮二平四，馬7進6，俥七進一，包6平3，炮八平五，象3進5，俥八進五，紅方先手。

　　20.………　　車4平3　　21.俥七退一　象5進3

　　22.炮八進一　象3退5　　23.傌四進三　包6退1

　　24.炮八退一　馬3進4

退馬略緩，不如改走馬7進6較好。紅若接走兵七進一，則包6進1，俥八退二，馬6退4，炮八進一，馬4進5，傌三進二，包6退1，傌二進三，馬5退6，炮八平四，馬6退7，俥八進七，馬3退2，黑方可以抗衡。

　　25.俥八平六　車2進2　　26.俥六進一　車2平4

　　27.俥六平九　車4進4

黑車佔據兵林線要道，紅方優勢一點點被削弱。

　　28.兵七進一　車4平8　　29.炮二平三　車8平7

　　30.炮三平二　車7平8　　31.炮二平一　包6平8

黑如改走包6進5，則俥九平六，包6平9，兵九進一，車8退1，兵九進一，紅方易走。

32.兵九進一　車8平7

33.炮一平二　包8平9

34.傌三進二　包9平6

35.兵一進一　………

不如改走傌二退四，黑若接走馬7進6，則俥九平四，包6平9，俥四進一，卒5進1，俥四平一，紅方多兵佔優。

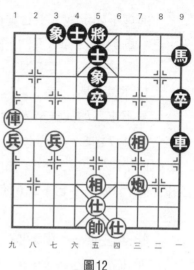

圖12

35.………　車7平8　　36.傌二退三　包6平7

37.炮二平一　包7進4　　38.相五進三　車8退1

39.相七進五　車8平9

40.炮一平三　馬7退9(圖12)

同樣退馬，不如改走馬7退6位置較好。紅若接走俥九進一，則卒5進1，俥九平五，車9退1，兵九進一，車9平8，兵九平八，馬6進8，兵八進一，卒9進1，兵八進一，馬8進6，俥五平四，卒5進1，炮三平四，馬6退7，兵八平七，卒9進1，雙方大體均勢。

41.俥九平四　………

不如改走俥九平二位置較好。黑若接走馬9退7，則俥二進四，卒5進1，炮三進七，象5退7，俥二平三，士5退6，俥三退三，紅方優勢，但取勝不易。

41.………　車9進1　　42.兵九進一　車9平8

43.兵九平八　馬9進8　　44.俥四進一　馬8退6

45.俥四平一　車8退3

黑退車緩著。不如改走卒5進1，紅若接走俥一進三，則士5退6，俥一退四，卒5進1，炮三平四，車8平6，黑卒過河，局勢可有所緩解。

46.俥一進三　士5退6　　47.俥一退四　車8進3

48.兵七進一　車8平2　　49.兵七進一　馬6進5

50.兵八進一　馬5進4　　51.炮三退一　車2進3

52.仕五退六　馬4進3　　53.帥五進一　馬3退4

54.帥五退一　馬4進6　　55.炮三平四　車2進3

56.俥一平四　馬6退5　　57.仕四進五　士6進5

紅方雙兵過河以後，雖然局面優勢明顯，但是紅方雙兵位置較差。因此，紅方下一步的任務就要運子佔位。

58.俥四平二　馬5退3　　59.仕五進四　士5退6

60.俥二進一　士4進5　　61.炮四平一　象5退7

62.俥二退一　象3進5　　63.俥二平四　車2平8

64.炮一平三　馬3進4　　65.仕六進五　卒5進1

66.兵七進一　車8退3　　67.兵八進一　車8平2

68.炮三退一　馬4退3　　69.兵八平九　………

紅及時運兵，不給黑方一馬換雙兵的機會。

69.………　　車2平3　　70.兵九平八　車3平2

71.兵八平九　車2平3　　72.兵九平八　車3平2

73.俥四平五　馬3退2　　74.俥五平六　………

紅平俥好棋。如改走兵七平八，則車2退1，和棋。

74.………　　馬2退3　　75.俥六平七　馬3進4

76.俥七平九　車2平4　　77.帥五平四　馬4退3

78. 俥九進四　士5退4　　79. 兵七進一　車4平3

80. 兵七平六　士6進5　　81. 俥九平八　車3平4

82. 兵六平七　車4平3　　83. 俥八退一　象7進9

84. 仕五進六　車3平1　　85. 俥八退一　馬3進1

黑忙中出錯，被紅方白吃一象。

86. 俥八平五　………

被紅吃象以後，黑方已經難以抵擋紅方俥炮兵的攻勢了。

86. …………　車1平3　　87. 兵七平八

至此，黑方只好投子認負。

第3局　（河北）苗利明　先勝　（瀋陽）王天一

這是2009年全國象棋甲級聯賽第9輪河北金環鋼構隊主場迎戰瀋陽境之谷隊的一盤對局。前八輪過後，河北隊以兩勝三平三負積11分的成績排在第八位，瀋陽隊以兩勝四平兩負積11分的成績排在第七位。河北隊僅以兩個總局分的微弱劣勢排在瀋陽隊之後，本輪河北隊力求利用主場優勢戰勝瀋陽隊。在個人成績上，苗利明代表河北隊出戰八場，取得兩勝五和一負的成績，王天一代表瀋陽出戰八場，取得兩勝六和的成績，兩人比分接近，實力相當。結果如何，請

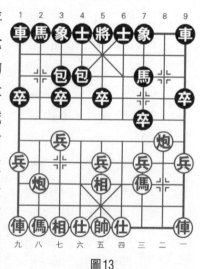

圖13

看實戰。

1.相三進五　包8平4　　2.傌二進三　………

雙方以飛相對左包過宮開局，紅方先跳右傌堂堂正正。紅另有兵三進一的走法，黑若接走馬8進7，則傌二進三，車9平8，傌三進四，馬2進3，傌八進九，車8進4，炮二平四，卒3進1，俥九進一，紅方先手。

2.…………　馬8進7　　3.俥一平二　卒7進1

挺卒靈活。如改走車9平8，則炮二進四，卒7進1，炮二平三，象3進5，俥二進九，馬7退8，傌八進九，卒1進1，俥九進一，紅方易走。

4.兵七進一　　　　包2平3

5.炮二進二(圖13)　………

紅進炮準備配合八路傌，構成河頭堡壘。紅另有傌八進七的下法，黑若接走卒3進1，則傌七進八，卒3進1，相五進七，包3退1，炮二平一，車9進1，俥二進四，車9平6，雙方大體均勢。

5.…………　馬2進1　　6.傌八進七　象7進5

7.傌七進八　包4進3

黑進包破壞紅方傌炮之間的子力聯繫，很有針對性。

8.俥九進一　包3平4　　9.傌三退五　車9平8

10.傌五進七　前包平2　　11.傌七進八　士4進5

12.俥九平六　車8進3(圖14)

進車壞棋！應改走馬7進6，紅若接走炮二進四，則包4進3，傌八退七，包4退5，炮八進四，車1平2，炮八平五，車2進7，俥六平七，卒1進1，雙方大體均勢。

13.俥六進四　車1進1　　14.俥二進二　車1平3

黑也可改走卒1進1，紅若接走仕六進五，則車1平3，炮二平五，車8進4，炮八平二，車3平2，俥六平九，馬1進2，傌八退七，卒5進1，黑方可戰。

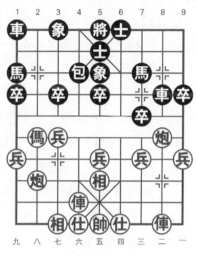

圖14

15. 傌八進九　　卒7進1

16. 兵三進一　　車3平2

17. 炮八平九　　車2進5

18. 兵九進一　　車2平5

19. 兵三進一　　卒5進1

也可改走車5退2兌車，較為頑強。紅若接走俥六平五，則卒5進1，炮二平三，車8平4，俥二進六，車4平6，仕六進五，卒5進1，黑方尚可周旋。

20. 炮二平三　　車8平6　　　21. 炮九平六　　包4平2

黑如改走包4進5，則俥六退三，馬7進5，俥六進四，卒5進1，兵三平四，紅方大優。

22. 兵九進一　　馬7進5　　　23. 兵九平八　　車6進2

24. 兵三平四　　車6退1

黑如改走車6平7，則兵四進一，象5退7，仕六進五，車7進1，兵八進一，包2平7，兵四平五，包7進2，俥六進一，紅方大優。

25. 俥二進四　　馬5進7　　　26. 兵八進一　　包2平3

27. 兵八進一　　包3進3　　　28. 仕六進五　　包3平1

黑如改走包3平5，則兵八平九，車5平3，傌九進七，

車3平6，帥五平六，後車退1，俥二平四，車6退3，兵九平八，車6進3，兵八進一，包5平6，俥六平五，紅方大優。

29.俥二平七　士5退4

黑如改走馬1退2，則炮三平八，馬2進1，俥六進三，紅方勝勢。

30.兵八平九　………

此時，紅不如改走俥六進三，更為緊湊。

30.…………　士6進5

黑如改走象3進1，則炮三平八，士6進5，炮八進五，象1退3，傌九進七，紅方勝勢。

31.俥七退二　包1進4　　32.炮六退二　包1退3

33.兵一進一　車5平8　　34.傌九進七　包1平5

35.俥七平六　………

紅平俥叫殺，黑方已經很難應付。

35.…………　將5平6　　36.炮三平四　………

以下黑若馬7退6，則前俥平五，車6退1，俥五進一，包5平6，俥五平四，包6退3，俥六進二，包6進1，俥六平一，將6平5，炮四進三，紅方得子。黑方認負。

第4局　（火車頭）宋國強　先負　（湖北）李雪松

第一屆全國智力運動會象棋賽於2009年11月13日至23日在四川省成都市舉行。本次比賽設專業組（包括男子團體、女子團體、男子個人、女子個人、男子個人快棋、女子個人快棋六小項比賽）、青年組（包括男子團體、女子團體兩小項比賽）、業餘組（混合團體賽）共三大項九小項。

在專業組比賽中，湖北的洪智和李雪松分獲冠亞軍，黑

龍江趙國榮和四川李艾東分獲三、四名。在前五輪的比賽中，李雪松取得三勝一和一負積7分的成績，排名並列第二，與暫時排名第1位的程進超只有1分的差距，宋國強大師積6分，排名並列第三。這盤棋是專業組男子個人賽第六輪的一次對局，兩人相遇，都勢在必得。

　　1.相三進五　　包8平4

　　黑以後過宮包應戰飛相是攻守兼備的選擇，欲後手利用過宮包在縱線的牽制力，伺機破壞對方的陣形。

　　2.傌二進三　………

　　紅方右傌正起，也可考慮儘快開出右俥，以利以後對黑方左翼進行封鎖。

　　2.…………　馬8進7　　3.俥一平二　車9平8

　　黑方硬出左車接受紅方下面的進炮封車，這路變化曾在20世紀80年代初流行。另有卒7進1的變化，以下兵七進一，車9進1，炮二平一，車9平3，俥二進四，卒3進1，炮八平七，包2平3，炮七平六，紅方易走。

　　4.炮二進四　………

　　進炮封車積極主動！紅如改走兵七進一，則車8進4，炮二平一，車8平4，傌八進七，馬2進3，俥二進四，象3進5，仕四進五，卒3進1，黑方可以抗衡。

　　4.…………　卒7進1　　5.兵七進一　馬2進1

　　跳邊馬保持陣形的協調與靈活。黑如改走包2平3，則傌八進七，卒3進1，傌七進六，卒3進1，相五進七，象3進5，俥九平八，包3進2，炮八平五，包3平4，傌六退七，前包進3，炮五退一，紅方佔優。

　　6.炮二平三　車8進9　　7.炮三進三　士6進5

黑方雖棄一象但子力靈活，局面上有所補償。

　8.傌三退二　包2平3　　9.傌八進九　車1平2

10.俥九平八　車2進6

佈局至此，黑方子力開揚，已呈反先之勢。

11.炮八平六　………

紅平炮兌車將局面重新導向平穩。如改走炮三退四，則車2平5，炮八進五，車5平7，炮八平六，士5進4，俥八進七，包3進3，炮三平八，車7平4，炮八退四，包3退1，黑方可以抗衡。

11.………　　車2進3(圖15)

黑兌車簡化局面。如改走車2平5，則俥八進五，車5平1，炮三平一，象3進5，炮一退二，將5平6，俥八平六，包4進5，雙方攻防複雜。

12.傌九退八　馬7進6

13.傌二進三　卒1進1

14.炮三退三　包4平5

15.仕四進五　馬6進5

16.傌三進五　包5進4

雙方交換後，黑方又賺得紅方中兵，先手擴大。

17.炮六平九　………

平炮正著！紅如改走傌八進七，則卒3進1，炮六進一，包5退1，炮六平五，卒3進1，炮五進三，將5平6，傌七進五，卒3平4，黑方大

圖15

優。

17.………… 包3進3　18.炮九進三　馬1進2

19.帥五平四　………

平帥不如改走炮九平三實惠，可以更好地簡化局面。以下黑若接走將5平6，則前炮平四，馬2進4，帥五平四，包3進1，兵三進一，包3平9，炮三平二，紅方可以抗衡。

19.………… 包3退1　20.兵九進一　包3平1

21.兵九進一　馬2進4

黑方再次利用兌子戰術來控制局面，弈得非常沉著、穩重。

22.兵一進一　包5平6　23.傌八進九　包6退2

24.帥四平五　卒3進1　25.兵九進一　包6退2

26.傌九進七　馬4進6　27.仕五進四　………

紅揚仕緩著，不如改走傌七進五較好。以下黑若接走馬6進7，則帥五平四，象3進5，傌五進六，士5進4，炮三平二，士4進5，兵九平八，紅方應法積極，可以抗衡。

27.………… 馬6退5

退馬正著！如改走包6進5吃仕，則仕六進五，包6平8，傌七進五，包8退3，傌五進四，卒5進1，傌四進三，將5平6，傌三退二，卒5進1，炮三平四，紅方足可一戰。

28.炮三平四　馬5進4　29.仕六進五　包6平9

30.傌七進九　包9進3

進包再得一兵，黑方確保了多卒之利，使局面從優勢升為勝勢。

31.傌九進八　包9平5　32.帥五平四　包5平6

33.帥四平五　包6平5　34.帥五平四　包5平6

35.帥四平五　　卒9進1

黑方從容過卒，紅方防守壓力很大。

36.傌八進七　　將5平6　　37.兵九平八　………

紅平兵劣著，不如改走傌七退六儘快回防較好。

37.………　　　卒3進1　　38.傌七退六　卒3進1

39.仕五進六　　馬4退3　　40.兵八平七　………

頑強走法！也可考慮改走相五進七。

40.………　　　卒3平4　　41.仕四退五　馬3進2

42.傌六退七　………

紅如改走炮四平二，黑則馬2進3，以下帥五平四，卒4平5，炮二退五，前卒平6，炮二平四，包6進3，帥四進一，卒9進1，黑方簡明，勝勢。

42.………　　　馬2退4　　43.傌七進九　卒9進1

44.兵七平六　　卒5進1　　45.兵三進一　卒7進1

46.相五進三　　卒9平8　　47.相三退五　卒8進1

48.相七進九　………

此時，紅如改走傌九進七，則卒5進1，以下傌七退六，包6平4，兵六平七，卒5進1，紅方也無防守之力。

48.……　　　卒8平7　　49.相九進七　　象3進1

50.傌九進七　　象1進3

51.傌七進六　　包6平3(圖16)

黑再得一相，紅方敗勢已定。

52.炮四退五　　包3進2　　53.相五進三　　將6平5

54.傌六退八　　馬4進2　　55.兵六平五　　包3退2

56.兵五平四　　包3平5　　57.帥五平六　………

以上幾個回合黑方步步為營、穩步推進，紅方雖然竭力

給對手製造一些麻煩，無奈子
力位置不好，無法構成威脅。
紅此時如改走帥五平四，黑則
包5平6，以下帥四平五，卒5
進1，黑方也是勝勢。

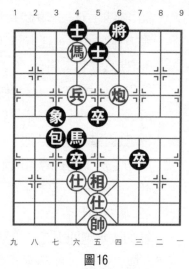

圖16

　57.………… 　包5平4
　58.馬八退六 　卒4進1
　59.帥六平五 　卒4平3
　60.炮四進三 　卒5進1

黑進卒欺炮，紅方不能交
換，若交換，則黑方取勝更為
簡單。

　61.炮四進一 　卒5進1 　　62.馬六進七 　包4退4
　63.馬七退六 　卒7平6 　　64.炮四退一 　卒5進1
　65.炮四平八 　士5進4

黑方三卒全線進攻，紅方沒有機會守和，只好投子認負。

第5局 （浙江)于幼華　先勝 （黑龍江)趙國榮

　　這是2009年第一屆全國智力運動會男子團體第4輪浙江
隊與黑龍江隊第一台的一盤奪鬥。前三輪比賽結束後，黑龍
江隊與浙江隊同積6分，分列積分榜前兩位。浙江隊落後黑
龍江隊總局分2分，暫列第二位。第4輪浙江隊迎戰黑龍江
隊，這是榜首之爭的直接對決。

　　1.相三進五　包8平4
　　黑方以左包過宮應戰飛相局是後手方常見的應法。
　　2.兵三進一　………

紅方先進三兵,意在避開
黑方「挺7卒緩開左車」的流
行佈局,這是除傌二進三的走
法之外,相方又一重要變例。
此時紅方還有兵七進一和俥
進一兩種下法,另有攻守不同
的變化。

圖17

　　2.………… 馬8進7

　　3.炮二平四 ………

平仕角炮構成反宮傌陣
形,靈活機動的下法!紅此時
另有傌二進三的走法,黑若接
走車9平8,則傌三進四,車8進4,雙方大體均勢。

　　3.………… 車9平8　　4.傌二進三　馬2進3

　　5.傌八進七 ………

紅如改走兵七進一,則車8進4,俥一平二,車8平6後
再卒3進1邀兌,黑方滿意。

　　5.………… 卒3進1　　6.炮八進四　馬3進4

黑躍馬盤河不給紅方平炮壓馬的機會。

　　7.炮八平三　車1平2　　8.俥一平二　象7進5(圖17)

飛象有示弱之嫌。此時黑另有車8進9的走法,以下紅
若接走炮三進三,則士6進5,傌三退二,馬7進6,兵三進
一,馬6進4,俥九平八,包2進4,兵七進一,卒3進1,
傌七進六,卒3平4,黑方子力活躍,佈局滿意。

　　9.俥二進九　馬7退8　　10.俥九平八　包2進6

黑如改走包2進4,則兵七進一,卒3進1,相五進七,

馬8進7，炮三平九，紅方多兵易走。

11.兵七進一　卒3進1　　12.相五進七　卒1進1

黑進卒防止紅方右炮左移，細膩之著！

13.相七進五　士6進5　　　14.仕六進五　馬8進7

15.炮四退一　包2退1　　　16.炮四平三　卒5進1

17.兵三進一　車2進3(圖18)

捉炮軟著。不如改走包4平3，以下紅若接走傌七進六，則車2進3，傌六進四，馬7退6，後炮平二，包2平7，俥八進六，馬4退2，炮三退四，象5進7，炮三平一，馬6進8，炮二進六，包3平1，炮一進四，包1進4，黑方可戰。

18.兵三平四　………

紅方平兵機警，擴先佳著！

18.…………　包4平3

19.兵四進一　………

紅進兵打車奪得卒林線，優勢漸呈。

19.…………　車2進3

20.傌七進六　卒5進1

21.兵五進一　馬4退6

22.兵五進一　………

黑方雖消滅紅方一兵，但紅方借勢又過一兵，黑防不勝防。

22.…………　馬6進5

23.傌三進四　車2平4

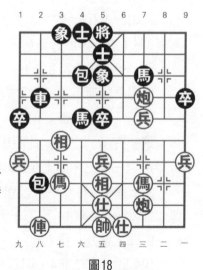

圖18

黑如改走車2平7，則俥八進二，車7進2，俥八進一，車7平6，傌四進二，車6平7，俥八平四，紅方大優。

24.俥八進二　車4退1　　25.傌四進二　車4退2

敗著。可以考慮改走馬7退8較為頑強，以下紅若接走傌二進四，則馬5退7，傌四進三，馬8進6，後炮進三，將5平6，前炮平四，將6平5，炮四退一，車4平5，戰線較長。

26.後炮進六　包3平7　　27.炮三平五　………

紅平炮捉雙，黑難以應對。

27.………　　　包7進5　　28.相五退三　包7退7

29.俥八平三

至此，黑方必丟一子，已呈敗勢，只好投子認負。

第6局　（浙江)于幼華　先負　（廣東)許銀川

這是2009年第一屆全國智力運動會男子團體第7輪浙江隊與廣東隊第一台的一盤棋。前六輪比賽結束後，浙江隊積10分暫列第一位，廣東隊積9分緊隨其後，兩隊之間成績相差1分。從個人戰績來看，于幼華是三勝二和一負積8分，許銀川則是四勝一和一負積9分，兩人成績相差1分。這場對局直接決定兩隊的勝負和今後的走向，兩位特級大師演繹了一盤精彩的對決。

1.相三進五　包8平4

黑方以過宮包應飛相局寓攻於守伺機反擊，並常以過宮包在直行線上牽制、攻擊或破壞相方的陣形。

2.兵三進一　………

紅先進三兵預通右傌，穩健的選擇。

2.………　　　馬8進7　　3.炮二平四　………

紅如改走傌二進三，則車9平8，傌三進四，車8進4，炮二平四，馬2進1，俥一進一，象3進5，傌八進七，紅方易走。

3.…………　　　車9平8　　4.傌二進三　卒3進1

5.傌八進七　馬2進3　　6.炮八進四　象7進5

黑如改走象3進5，則炮八平三，車1平2，俥九平八，包2進4，仕六進五，馬3進4，兵七進一，卒3進1，相五進七，卒1進1，相七進五，車8進3，兵三進一，紅方易走。

7.傌三進四(圖19)　………

紅右傌盤河，著法積極，於特大顯然是有備而來。此時紅另有炮八平七的變化，以下黑若接走車1平2，則俥九平八，包2進4，仕四進五，士4進5，傌三進四，包4進1，炮四平三，車8進4，傌四進三，包4退1，俥一平四，車2進3，俥八進二，紅方易走。

7.…………　　　車8進6

8.仕四進五　車8平6

9.傌四進三　馬3進4

黑如改走卒1進1，則炮八平六，馬3進2，炮六退一，馬2進3，俥九平八，包2平3，炮六退二，車6退2，俥八進六，紅方易走。

10.炮八平七　包2退1

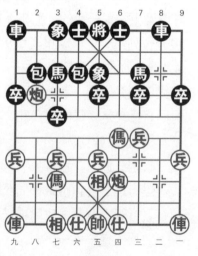

圖19

　　黑如改走車1平2，則俥九平八，包2進5，俥一平二，車6平9，炮七進二，車2進6，兵七進一，卒3進1，相五進七，包2進1，炮七平六，紅方易走。

　　11.俥九平八　包2平9　　12.俥一平二　………

　　紅此時可以考慮改走俥八進五，著法更為積極。以下黑若接走包9平7，則兵七進一，象3進1，俥一平二，車1平3，俥二進五，馬4進5，傌七進六，車6退4，俥二退二，卒3進1，傌六退四，馬5退6，傌三進一，車6退1，俥二進五，紅優。

　　12.…………　車1進1

　　進車緩著。應改走車1進2，以下紅若接走兵七進一，則卒3進1，俥八進五，馬4進5，傌七進五，車6平5，傌三進一，車1退1，相五進七，車1平6，黑方可以抗衡。

　　13.俥八進七　………

　　紅如改走俥二進五，則馬4進5，傌七進五，車6平5，俥二平六，士6進5，炮七進一，紅優。

　　13.…………　士4進5　　14.俥二進五　車1平3

　　15.俥二平六　車3進2

　　雙方交換以後，黑方陣形工整，沒有明顯的弱點，黑可滿意。

　　16.俥八進二　包9平7　　17.傌三進一　　　　包7進4

　　18.傌一退三　包7進2　　19.俥八退五（圖20）　………

　　紅退俥巡河過早。如改走傌三退二，則車6平8，傌二進三，包4退2，俥八退五，車8進3，仕五退四，包7平9，俥八平二，車8退4，傌三退二，包9進2，仕四進五，卒5進1，俥六平五，車3平8，俥五退一，包4進4，黑方

稍好。

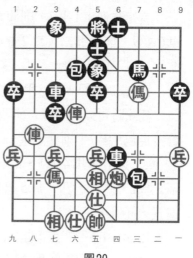

圖20

　　19.………… 　車6平7

　　20.傌三退二 　包7平8

　　21.傌二退一 　………

　　此時紅應走俥六退一加強防守較好。以下黑若接走卒5進1，則俥六平三，車7平9，傌二進三，包8進2，兵七進一，車9進3，兵七進一，車3進1，俥三平一，包8平4，仕五退四，車9退4，俥八平一，前包退6，紅方尚可周旋。

　　21.………… 　車7平9　　22.俥八平二 　………

　　平俥劣著！頑強走法應改走俥八平三，以下黑若接走包8平5，則相七進五，車9進1，俥三進二，車9進2，仕五退四，車9退4，炮四平三，馬7退8，俥三平二，車9進2，傌七退五，馬8進9，俥六退一，紅方尚可堅持。

　　22.………… 　包8平5　　23.相七進五　車9進1

　　24.俥二平三 　卒5進1

　　也可改走車9進2，以下紅若接走仕五退四，則車9退5，俥六退一，車9平7，黑方優勢。

　　25.俥六平五 　卒9進1　　26.兵七進一　卒3進1

　　27.相五進七 　馬7進9

　　也可改走車9進2，紅若接走炮四退二，則車9退4，俥五退一，車9平7，俥五平三，馬7進6，黑優。

　　28.傌七進八 　車3平4　　29.相七退五　馬9進7

30.俥五平四　車9進2　　31.炮四退二　車9退3

32.傌八退七　………

此時紅如改走兵五進一，則車9平1，兵五進一，車1平5，相五退三，卒9進1，炮四進二，卒1進1，傌八進六，車5平2，黑方大優。

32.…………　車9進1　　33.炮四進二　卒9進1

34.仕五退四　車9平8

黑平車準備掩護邊卒，著法穩健。

35.仕六進五　卒9平8　　36.俥三退一　包4退1

退包，細膩之著！下伏退士平包和右包左移的手段。

37.炮四平三　車8退1

退車邀兌，活通馬路，黑方優勢很大。

38.俥三平二　馬7進8　　39.炮三平二　卒8平9

40.俥四退二　卒9進1　　41.俥四平三　………

平俥卡馬，頑強應著。如改走兵五進一，則士5進4，兵五進一，包4平5，俥四進二，車4進3，黑方勝勢。

41.…………　車4進3　　42.傌七進八　………

此時紅如改走俥三進一，黑則卒9進1，以下炮二退一，車4平3，俥三退一，車3進1，俥三平二，車3平5，俥二平四，卒9平8，炮二平一，紅方尚可周旋。

42.…………　車4平1　　43.仕五退六　士5進4

44.仕四進五　車1平2　　45.傌八進七　包4平5

46.俥三平四　………

如改走帥五平四，則車2平5，俥三平五，包5進5，相五退七，士6進5，炮二平五，卒9進1，黑方勝勢。

46.…………　車2平5　　47.俥四進五　………

　　紅如改走俥四平五，則包5進5，帥五平四，卒9進1，炮二退一，士6進5，炮二平四，包5平6，帥四平五，馬8進7，黑方優勢。

47.……………　車5進1　　48.帥五平四　包5平3

49.俥四進一　將5進1　　50.俥四平六　車5平8

雙方交換以後，黑方車馬卒已然構成殺勢。

51.俥六退一　將5退1　　52.俥六平七　馬8退6

53.俥七平四　馬6進7　　54.帥四平五　象5進3

至此，黑揚象妙殺，紅棋無解。

第7局　（瀋陽）王天一　先勝　（湖北）洪智

　　這是2010年「楠溪江杯」全國象棋甲級聯賽第2輪瀋陽隊與衛冕冠軍湖北隊相遇時雙方第4台的一盤較量。這盤棋王天一大師選擇以飛相局佈陣，意在避免開局階段洪智的鋒芒，把局勢拖入中殘局中，以與洪智較量全面的功力。中局階段，王天一抓住洪特大隨手叫將的疏漏，迅速確立勝勢，取得了最終的勝利。

　　1.相三進五　包8平4

　　以左過宮包應飛相局，是當前流行的變化之一。其特點是以過宮包在4路線牽制、干擾、破壞相方的棋形，並伺機反擊。

　　2.傌二進三　馬8進7　　3.俥一平二　車9平8

　　黑方出直車，接受紅方進炮封車。此時，黑另有卒7進1、左車伺機而動的下法，試演如下：卒7進1，兵七進一，包2平3，炮二進二，象7進5，傌八進七，馬2進1，傌七進八，包4進3，兵九進一，車9平8，兵九進一，包4平

2，炮二平八，車8進9，傌三退二，卒1進1，俥九進五，馬1退3，俥九平八，車1進6，俥八進二，車1平2，後炮平六，馬3進1，俥八平七，車2退1。至此，雙方均勢。

4.炮二進四 ………

進炮封車必然，不讓黑方取得空間優勢。

4.………… 卒7進1 5.兵七進一 ………

衝七兵是紅方常見的選擇。此時紅另有炮二平三的下法，以下黑若接走卒3進1，則傌八進九，馬2進3，俥九進一，包2平1，俥九平六，車1平2，炮八進四，車8進9，傌三退二，象7進5，俥六進三，卒1進1，傌二進三，士6進5，雙方大體均勢。

5.………… 象3進5

此時黑方另有馬2進1的下法，以下紅若接走傌八進七，則包2平3，傌七進八，馬7進6，俥九進一，卒7進1，炮二平三，車8進9，傌三退二，馬6進8，炮三平四，卒7進1，黑方易走。

6.傌八進七 馬2進3

黑跳正馬堂堂正正。此時黑另有馬2進4的下法，以下紅若接走俥九進一，則士4進5，俥九平六，包2退2，俥六進四，馬4進2，炮八進七，車1平2，俥六平八，紅方先手。

7.俥九進一 士4進5 8.炮二平三(圖21) ……

紅平炮壓馬，正著！如改走俥九平六或俥九平四，則紅橫俥一時沒有好的位置可佔。試演如下：

①俥九平六，包2退2，炮二平七，車8進9，傌三退二，卒1進1，兵七進一，包2平4，俥六平八，象5進3，傌二進四，象3退5，傌四進二，車1平2，黑方易走。

②俥九平四，車1平4，兵五進一，卒3進1，兵七進一，象5進3，炮二平三，包4平5，仕六進五，車4進6，黑方主動。

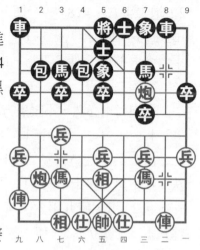

圖21

8.………… 車8進9

9.傌三退二 車1平4

10.炮八平九 包2進2

11.俥九平八 ………

在2010年象棋甲級聯賽第4輪張申宏和李雪松的對局中，張申宏大師將這一著改走為俥九平六，以下黑若接走包4進4，則俥六平八，包2平1，炮九進三，卒1進1，俥八進六，車4進2，傌七進八，包4平3，傌二進四，卒5進1，仕四進五，車4進1，炮三進三，象5退7，俥八平七，馬7進6，俥七平九，車4進1，紅方稍好，雙方激戰成和。

11.………… 包2平6

不若改走包2平1較好。以下紅若接走炮九進三，則卒1進1，炮三平七，車4平2，俥八進八，馬3退2，仕四進五，卒9進1，雙方大體均勢。

12.傌七進六 包6平1

劣著！此時黑再平包，無疑自損一先。

13.炮九平七 ………

紅避兌，保持變化。此時紅方也可以選擇改走炮九進三進行交換，以後還有傌六進四的先手。

13.………　　包4進1　　14.炮三平六　車4進3

15.傌六進七　車4進4　　16.傌七進五　………

紅吃象簡明。小將王天一面對洪特大，依然敢打敢拼，沒有絲毫的畏懼。一著傌踏中象打開局面，將局勢的主動權牢牢掌握在手中。如改走傌七退九，則車4平3，傌九進七，車3平4，俥八進六，馬3退4，傌七進九，馬7進6，黑方足可抗衡。

16.………　　象7進5　　17.炮七進五　車4退5

18.炮七退一　包1平6　　19.俥八平四　………

平俥先牽制住黑包，再伺機俥四進五攻擊黑馬；也可走傌二進三活通右傌。

19.………　　車4進3　　20.傌二進三　卒9進1

21.炮七平八　將5平4　　22.仕四進五　………

經過前面的激烈交戰，雙方交換後，紅方多得一兵一象佔優。紅當前的問題是如何儘快調整右傌位置參與戰鬥。

22.………　　包6平2　　23.俥四進五　馬7進8

黑進馬急躁，反被紅方利用。此時可考慮走包2進2較為頑強，以下紅若接走兵七進一，則包2平7，兵七進一，卒7進1，炮八退四，將4平5，兵七進一，車4退1，兵五進一，車4平3，傌三進五，卒7平6，俥四退二，車3退2，黑方足可抗衡。

24.兵三進一　………

紅衝三兵，機警之著。

24.………　　馬8進7

此時，黑方顯然不能走卒7進1，否則，紅方俥四退一捉雙大優。

25.兵三進一　………

紅三兵過河，優勢明顯。

25.…………　包2進3　　26.傌三退二　包2退1

27.兵三進一　車4平8　　28.傌二進三　車8進2

29.俥四退四　………

退俥保傌穩健！如改走傌三退四，則馬7退8，俥四平五，包2平9，俥五進一，包9進3，相五退三，馬8進7，黑方有一定的攻擊力，紅局勢不好控制。

29.…………　馬7退8　　30.相五退三　包2平9

31.炮八退四　………

紅退炮，下伏俥四進七的偷襲手段。

31.…………　包9進3(圖22)

黑叫將過於隨手，嚴格來說，這是一步敗著。宜改走卒9進1，紅若接走兵五進一，則包9進3，仕五退四，車8退1，傌三進四，馬8進6，俥四進二，卒9平8，炮八平六，包9退4，黑方尚可周旋。

32.仕五退四　車8退1

如改走馬8進6，則相七進五，馬6退4，俥四進一，卒9進1，兵五進一，紅方優勢。

33.俥四進三　………

進俥搶佔制高點，為以後右俥左調做準備。

33.…………　卒9進1

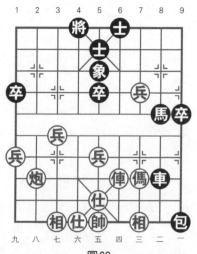

圖22

34.相七進五　馬8進9

黑方將子力集中在紅方右翼準備進攻，但是卻一時未能找到破門點。同時，黑右翼又過於空虛，給了紅方可乘之機。

35.炮八進一　車8進1　　36.傌三進四　………

躍傌河口，紅方子力活躍，蓄勢待發。

36.…………　馬9進7　　37.炮八退一　………

紅炮對黑車馬實施遠端控制，弈來頗見功力。

37.…………　馬7退5　　38.俥四平八　………

紅平俥鎖定勝局。

38.…………　車8進1　　39.俥八進四　將4進1

40.炮八平六

至此，黑方認負。

第8局　（廣東）許銀川　先勝　（四川）孫浩宇

這是2010年「楠溪江杯」全國象棋甲級聯賽第12輪廣東隊迎戰四川隊時雙方第3台的一盤精彩對局。當時，廣東隊以五勝三平三負積20分的成績暫時排在雙方第3位，落後榜首的北京隊8分，落後排名第二的上海隊3分；四川隊以四勝一平六負積13分排在第8位。本輪成績對廣東隊追趕上海隊、縮小與北京隊之間的差距非常重要。對於四川隊來說，這同樣是一場志在必得的硬仗，一旦失利，四川隊將會有一隻腳陷入保級的泥潭中。

1.相三進五　包8平4

以過宮包應戰飛相是後手較為流行的走法，攻守兼備，伺機破壞相方的陣形。

2.傌二進三 ………

紅方先跳右傌堂堂正正。也可儘快開出右俥，以利以後對黑方左翼進行封鎖。此外，紅另有兵三進一的走法，以下黑若接走馬8進7，則傌二進三，車9平8，傌三進四，馬2進3，傌八進九，車8進4，炮二平四，卒3進1，俥九進一，紅方先手。

2.………… 馬8進7 3.俥一平二 車9平8

黑方硬出左車接受紅方進炮封車，這路變化曾在20世紀80年代初流行。此外，黑另有卒7進1的變化，以下紅若接走兵七進一，則車9進1，炮二平一，車9平3，俥二進四，卒3進1，炮八平七，包2平3，炮七平六，也是紅方易走。

4.傌八進七 ………

紅方放棄進炮封車的積極下法，轉為含蓄上傌，這一變化是許大師比較喜歡的走法。

4.………… 卒3進1 5.炮八平九 馬2進3

6.俥九平八 包2進2

在2008年第三屆「楊官璘杯」全國象棋公開賽中孫浩宇後手負許大俠也是走的包2進2的變化，此局再次試險，莫非有新的變化？

7.俥八進四 象3進5 8.炮二進四 卒7進1

9.兵九進一 車1平2

不若改走包2退4效果較好，紅若接走兵七進一，則包2平3，兵七進一，包3進4，俥八進二，馬3進4，俥八平六，馬4進3，俥六進一，包3進3，俥六退五，包3進1，炮九進四，馬3退1，雙方大體均勢。

10.炮二平九　車8進9　　11.傌三退二　馬3進1

12.炮九進四　車2平1　　13.兵九進一　包2退4

14.傌七進九　包4進2

黑如改走包2平3，則兵七進一，車1進1，兵七進一，象5進3，俥八平六，士4進5，俥六進二，紅方先手。

15.兵七進一　包4平1　　16.俥八進二　………

紅方以棄一兵的代價，牢牢鎖住黑方右翼車包。

16.………　　　卒3進1　　17.傌九進七　包1平3

18.傌二進四　包2平3　　19.傌四進六　後包進5

20.傌六進七　士6進5

由於黑方右翼底線存有弱點，所以黑車仍不敢輕易離位。實戰中黑方補士，似不如改走車1平3更為有力。

21.兵五進一　車1平3

22.兵五進一　卒5進1（圖23）

黑進卒是憑第一感覺的下法。可以考慮改走包3進5，以下紅若接走仕六進五，卒5進1，俥八平三，馬7退6，傌七進五，包3退3，黑方局勢尚可。

23.俥八平三　包3退2

24.傌七進五　包3平1

25.傌五進七　………

至此，黑方車馬包三個大子均被紅方壓制在佈置線以下，紅方優勢明顯。

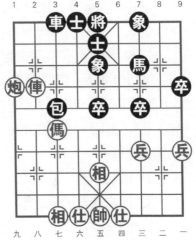

圖23

25.………… 包1平2　　26.兵一進一　………

進兵等著，看黑方如何應變。

26.………… 士5退6　　27.兵三進一　………

紅方沒有急於走炮九退二，而是棄兵引離黑象，在黑方看似牢固的陣勢中製造出一個弱點。

27.………… 士4進5

不如改走卒7進1，以下紅若接走傌七退五，則士4進5，傌五退三，車3進4，炮九退二，車3平7，俥三平八，包2平4，俥八進三，包4退2，炮九進五，馬7進8，雖是紅優，但黑方仍可抗衡。

28.兵三進一　象5進7

黑方陣形散亂，正是紅方希望的局面。

29.炮九退五　………

不如改走炮九退二似更為緊湊有力。

29.………… 象7退5　　30.炮九平四　………

紅平炮窺視黑方象眼，給黑方造成威脅。

30.………… 車3平4

同樣平車，不如改走車3平1，以下紅若接走傌七退五，則車1進6，炮四平三，車1平5，炮三平五，車5平3，傌五退三，包2平3，炮五平一，車3平7，炮一平四，包3平4，炮四平六，包4平2，黑方可戰。紅方想擴大先手仍需費些周折。

31.傌七退五　象7進9　　32.傌五退七　車4進8

33.仕六進五　車4退3　　34.仕五進六　………

揚仕準備右炮左移，好棋。

34.………… 包2平4　　35.炮四平九　車4平9

36.俥三平八 車9退1 37.俥八進三 士5退4

38.傌七進八 士6進5 39.傌八進七 包4退1

退包，劣著！可考慮改走將5平6，紅若接走傌七退五，則象9進7，傌五退三，包4平5，仕六退五，車9進1，炮九進八，將6進1，炮九退一，將6退1，俥八退三，車9平1，炮九平八，車1平6，黑方可戰。

40.炮九進八 ………

紅進炮催殺，著法緊湊。

40.……… 車9平1(圖24)

平車敗著。應改走士5進4，紅若接走仕六退五，則車9平7，俥八退二，士4進5，俥八退一，將5平6，炮九退一，車7平3，俥八進三，包4退1，傌七退五，包4平5，相七進九，車3平5，傌五進三，包5平4，傌三退一，車5進3，炮九進一，將6進1，炮九平六，士5退4，俥八平六，車5平8，傌一退三，車8退4，傌三進五，士4退5，俥六退四，車8平5，黑方尚可周旋。

41.俥八退三 車1退4

黑方被迫以車換炮解殺。

42.傌七進九 象9退7

43.俥八平三 包4進1

44.傌九退七 將5平6

45.傌七退八 包4平2

46.俥三平七 士5進6

47.仕四進五 士4進5

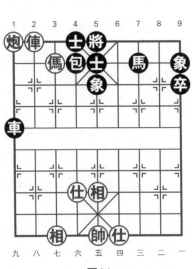

圖24

48.帥五平四　馬7進6

進馬速潰！應改走將6平5，以下紅若接走俥七平三，則馬7退6，俥三平一，馬6進7，俥一平三，馬7退8，帥四平五，將5平6，相五退三，馬8進9，理論上黑馬包士象全可以守和紅俥俥仕相全。

49.俥七平一　馬6進4　　50.傌八退六　將6平5
51.相五進七　包2平4　　52.俥一平四　象5進3
53.相七進五　象7進5　　54.傌六進七　包4退2
55.傌七退八　包4平3　　56.傌八退七　包3平4
57.傌七進五　象3退1　　58.俥四平九　象1退3
59.俥九平六　馬4進3　　60.傌五退七　………

紅方殺了一個漂亮的回傌槍，困黑馬於囹圄之中，勝券在握。

60.…………　象3進1　　61.俥六平八　包4平3
62.相七退九　象5進3　　63.傌七進九　象3退5
64.俥八平六　將5平6　　65.傌九進八　包3平4
66.俥六進二　將6進1　　67.傌八進九　包4平7
68.傌九退七　象1進3　　69.俥六平五　將6退1
70.俥五平三　將6平5　　71.俥三平四　包7平6
72.帥四平五　馬3退4　　73.俥四退一

至此，黑已無路可走，只能認負。

第9局　（黑龍江）張曉平　先勝　（湖北）洪智

這是2010年「楠溪江杯」全國象棋甲級聯賽第20輪黑龍江隊迎戰湖北隊時的一盤對局。當時兩隊積分情況是：黑龍江隊以七勝三平九負積25分排在第8位；湖北隊則以十勝

七平兩負積40分排在第二位，僅落後北京隊5分。這一輪北京隊後手挑戰浙江隊，如果北京隊落敗，則湖北隊在理論上仍有可能實戰趕超。這盤棋是兩隊第3台的一場交鋒。

　　1.相三進五　包8平4　　2.傌二進三　馬8進7

　　3.俥一平二　卒7進1　　4.兵七進一　………

　　互進七兵，正常開動大子。此時也可考慮先走炮二平一，以下黑若接走馬2進3，則兵七進一，包2平1，傌八進七，車1平2，俥九平八，象3進5，傌二進四，車9平8，俥二進五，馬7退8，炮一進四，馬8進7，炮一平三，包1進4，炮八進四，紅方子力位置靠前稍優。

　　4.………　馬2進1（圖25）

　　黑跳邊馬，正常出子無可厚非。此時也可選擇走車9進1平車準備右翼集結重兵，試演如下：車9進1，炮二平一，車9平3，傌二進四，卒3進1，炮八平七，象3進5，傌八進九，包2平3，俥九平八，馬2進1，炮七平六，卒3進1，俥二平七，車1平2，俥八進九，馬1退2，兵九進一，包3進2，傌九進八，馬2進3，雙方各有顧忌。

　　5.傌八進七　車9平8

　　此時仍可選擇走車9進1避重就輕，局面更為生動靈活。

　　6.炮八平九　車1平2

　　7.俥九平八　包2進5

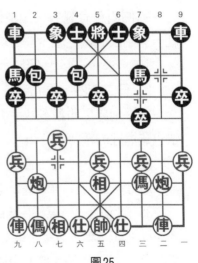

圖25

8.炮二進六　包4進5　　9.相五退三　包4退3

10.相七進五　包4進3　　11.傌三退五　包4退1

這幾個回合黑方反覆進退包並沒有給紅方造成實際的威脅，紅方反而因此多走了幾著棋，已然佔優。

12.傌五退七　包2退1　　13.仕六進五　包4平7

14.炮九進四　………

紅方此時陣形工整，邊炮出擊又獲取了實利，著法緊湊。

14.…………　包2平3

黑平包壓傌有些無奈。如改走象7進5，則紅可傌七進六威脅黑方中卒，紅方先手將得到擴大。

15.俥八進九　馬1退2　　16.後傌進六　馬2進3

17.炮九退一　包7進1

此時黑因車被困，難以控制紅方進攻的步伐，故期望通過兌子簡化局勢後將戰線拉長，再伺機尋找機會。

18.傌六進五　包7平3　　19.傌五進四　………

進傌叫殺有魄力。如穩健地走傌五退七，則象7進5，紅方有貽誤戰機之感，雙方均勢。

19.…………　士4進5　　20.傌四進三　將5平4

21.俥二進四　馬7進6　　22.炮九平五　………

紅平炮絆馬叫殺，妙手！此時黑方即使能走出最頑強著法也難擋紅的鐵蹄。

22.…………　士5進4　　23.俥二平六　士6進5

24.炮二平五　車8進2

25.前炮退一　車8平5(圖26)

以上紅方棄子後步步催殺，著法犀利。黑方平車砍炮無奈之著，如改走將4進1，則前炮平七，車8退1，帥五平

六，絕殺。

　26. 傌三退五　　象3進5

　27. 俥六進三　　將4平5

　28. 炮五平九　　後包平9

平包無奈。如逃馬則紅
走俥六退五，黑必丟一包，
也是敗局。

　29. 俥六平七　　包9平1

　30. 俥七平八　　馬6進5

　31. 俥八進二　　將5進1

　32. 俥八退一　　將5退1

　33. 俥八退五　　包1進3

　34. 帥五平六　　馬5進7　　35. 俥八平三　　卒5進1

　36. 相五進三　　馬7進9　　37. 相三退一　　………

圖26

紅方連續兩步動相，將黑方牢牢控制在邊路不能動彈，
紅方勝利在望。

　37. ………　　包3進2　　38. 帥六進一　　包1退1

　39. 兵七進一　　象5進3　　40. 炮九平五　　象7進9

　41. 仕五進四　　包1退6　　42. 俥三退二　　卒7進1

　43. 俥三平一　　卒7平6　　44. 俥一平二

至此，黑方見已無力回天，遂爽快認負。

第10局　（河北）陳猕　先負　（浙江）趙鑫鑫

這是2010年「藏谷私藏杯」全國象棋個人賽第1輪的一
盤精彩對局，由河北的陳猕大師迎戰浙江的趙鑫鑫特級大
師。趙鑫鑫以後手過宮包對陣飛相局，在佈局階段祭出飛

刀。面對對方拋出的新著，陳大師應對出現問題，特別是在第9回合走出炮八平七的「怪著」，被趙鑫鑫加以利用，取得主動權。隨後趙特大步步為營，化優勢為勝勢，最終取得勝利。

1.相三進五　　包8平4

以過宮包應飛相局，是一路長盛不衰的主流佈局，其戰術特點是以過宮肋包在直線上進行牽制，伺機攻擊或破壞相方的陣形。

2.傌二進三　　馬8進7　　3.俥一平二　　車9平8

強出左車是近年流行的走法。此外，黑另有卒7進1的應法，也可形成靈活多變的陣形。

4.炮二進四　　卒7進1　　5.傌八進七　　馬2進1

黑跳邊馬，構思獨特。以往曾出現過卒3進1，炮八平九，馬2進1，俥九平八，車1平2，俥八進六，包2平3，俥八平六，士6進5的應法，雙方大體均勢。

6.炮二平三　　………

如兵七進一，則包2平3，傌七進八，馬7進6，黑方易走。

6.…………　　包2平3　　7.俥九平八　　………

紅再出左俥，保持對黑方的空間優勢。如改走俥二進九，則馬7退8，兵七進一，車1平2，炮八平九，象7進5，黑方主動。

7.…………　　　　車1平2　　8.炮八進四　　卒3進1

9.炮八平七（圖27）　………

平炮再兌左車，紅方的陣形略顯怪異，此時第一感覺可以考慮走兵五進一活通雙傌。試演如下：兵五進一，包4平

5，仕六進五，車8進9，炮三進三，士6進5，傌三退二，包5進3，炮三退四，紅方稍先。

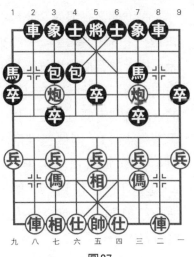

圖27

9.………… 象7進5

黑方先補象，調整陣形，靜觀其變。

10.傌八進九 馬1退2

11.傌二進九 馬7退8

12.兵五進一 ………

紅方雙傌不活，挺中兵是必然之著。

12.………… 包4進5 13.傌三進五 馬2進1

14.兵三進一 馬8進7 15.炮七平八 包4退1

退包，保持互纏的局勢。也可以改走卒1進1，紅若接走炮八退五，則包3進4，炮八平九，包4退1，兵三進一，象5進7，炮九進四，卒3進1，黑方稍好。

16.炮八進一 馬7退8

黑馬以退為進，準備再跳拐角馬，靈活之著！

17.相七進九 卒1進1 18.炮八退三 ………

退炮略緩。可以考慮改走兵三進一，以下黑若接走象5進7，則傌五退三，包4退1，炮八退一，馬8進7，炮八平九，包3進4，仕六進五，雙方保持互纏之勢。

18.………… 馬8進6 19.炮三平二 包3進4

20.兵三進一 象5進7

21.傌五進三(圖28) ………

是進傌還是退傌？臨場很難做出正確的選擇。一般來說，棋手的習慣性思維都是子力向前衝，但此時紅方更準確的走法應為走傌五退三！以下黑若包4進1，則傌三進四，包4平1，炮八退三，馬1進2，炮八平一，包1進2，帥五進一，象7退5，炮一進五，雙方對攻。

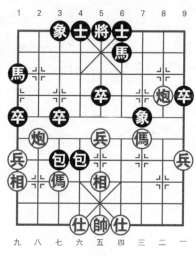

圖28

21.……………　馬6進4

進馬好棋，紅方右傌的位置頓顯尷尬。

22.炮八退三　包4進1　　23.相五進七　………

不如改走炮八平三簡明，黑如接走象3進5，則炮三平一，包4平1，帥五進一，馬1進2，炮一進五，紅方可戰。

23.…………　包3平2　　24.傌七進六　卒3進1

25.傌六進五　馬4進6　　26.傌三退二　………

退傌軟著。應改走傌三進五，黑如接走卒3平4，則前傌退七，包2平5，傌五進四，將5進1，帥五進一，馬1進2，兵五進一，紅方尚可一戰。

26.…………　士6進5　　27.兵五進一　馬6進5

進馬以後，黑雙包馬卒子力活躍，漸顯攻勢。反觀紅方，卻子力分散，防守艱難。

28.傌五進三　包4平5　　29.傌二進三　………

敗著！應改走炮二平五，以下黑如接走象3進5，則傌

二進三，馬5進4，炮八平六，包5平1，仕六進五，馬4退6，仕五進四，紅方尚可堅持。

29.………　馬5進6

棄馬叫殺，神來之筆！

30.帥五進一　馬6退7　　31.帥五進一　馬1進3

32.炮八平七　馬3進4

至此，紅方已無力回天，只能認負。

第11局　（河北）苗利明　先勝　（廣西）黃仕清

2010年「藏谷私藏杯」全國象棋個人賽第1輪河北苗利明大師與廣西黃仕清大師相遇。苗利明是河北隊的中堅力量，代表河北隊征戰象甲聯賽多年，成績不俗。苗大師棋風穩健，擅長在平穩的局勢中製造戰機。廣西籍象棋大師黃仕清近年代表多支隊伍參加象甲聯賽和全國團體賽，是一位出了名的「遊擊隊長」。黃大師棋風狂野，佈局不拘一格，是棋界著名的野戰派高手。兩人風格迥異，相遇時便上演了一盤精彩的對局，請看實戰。

1.相三進五　包8平4　　2.兵七進一　馬8進7

3.炮二平四　………

此時，紅另有傌八進七的走法，黑若接走車9平8，則傌七進六，馬2進1，傌六進七，士4進5，俥一進一，象3進5，傌二進一，車8進4，俥一平六，演變下去，紅方稍好。

3.………　車9平8　　4.傌二進三　卒7進1

5.傌八進七　象3進5

飛象保留跳拐角馬的機會，陣形靈活。黑另有馬2進3

的走法，紅若接走炮八進二，則馬7進6，兵三進一，卒7進1，炮八平三，包4平6，炮三平四，馬6退7，前炮平五，象3進5，俥九平八，車1平2，俥一平三，演變下去，紅方稍好。

6.炮八平九 ………

改進著法。以往出現過俥九進一的下法，但是紅方的左橫俥沒有好的落點。苗利明臨場改走炮八平九，準備以後出動直俥，顯然，苗大師的走法更為合理。

6.……… 包2退1

退包準備平7路支援左翼，構思新穎。但從實戰來看，黑方退包效率不高。此時黑應加快大子出動速度，改走馬2進4，以下紅若接走俥一進一，則車1平2，俥一平六，士4進5，俥九平八，包2進5，黑方可以取得均勢局面。

7.俥九平八 包2平7 8.傌七進六 馬2進4(圖29)

拐角馬不是一個好位置，以後如馬4進6穿宮而出，則右翼單薄，將要承受很大的防守壓力。不如改走馬2進3，以下紅若接走俥一進一，則士4進5，炮四進六，車8進3，俥一平四，卒5進1，黑方陣形結構明顯優於實戰，足以抗衡。

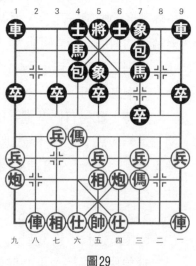

圖29

9.傌六進七 包4平3
10.傌七退六 車8進5
11.兵三進一 車8進1

12.俥一平二　………

這是紅針對黑方子力分散的弱點兌車擴先要著。如兵三進一，則車8平5，俥一平二，車1平2，俥八進九，馬4退2，兵三進一，包7進2，黑方滿意。

12.………　　車8進3　　13.傌三退二　卒7進1

14.相五進三　車1平2　　15.俥八進九　馬4退2

16.相七進五　………

兌掉雙俥以後，紅子位置優於黑棋，紅方佔據上風。

16.…………　　包7平1　　17.炮四平三　馬7進8

進馬不如改走包1進5打邊兵先得實惠。試演如下：包1進5，炮九進四，馬7進8，傌六進五，包3退1，仕六進五，馬8進9，優於實戰。

18.兵七進一　馬8進6　　19.兵七進一　包3平4

平包隨手。應改走包3平1，以下紅若接走炮三平一，則馬6進4，炮九平六，前包進4，傌二進三，後包平7，仕六進五，包7進6，炮六平三，包1平5，黑不難走。

20.炮三進一　………

進炮，好棋！既護住邊兵，又給自己右馬留出位置。

20.…………　　包1平9　　21.炮九進四　卒5進1

22.炮三平四　包9進5　　23.傌二進三　包9平5

24.傌三進五　卒5進1　　25.傌五退七　卒5平4

黑方雖然由先棄後取奪回失子，但右馬滯後的弱點仍沒有得到改善。

26.傌七進六　士4進5

補士以後，黑馬活動空間更小，成為紅方的打擊目標。

27.炮四平八　馬6進4(圖30)

敗著！應改走包4進2先頂住紅傌較為頑強。以下紅若接走炮九平一，則馬2進4，兵七平八，馬4進5，黑方尚可周旋。

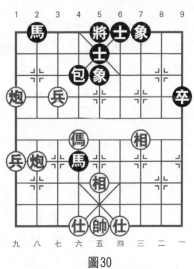

圖30

28.炮八進五　包4平1

攔炮無奈。如改走馬4進3，則帥五進一，象5進3，炮九平一，馬3退4，帥五平四，馬4退6，炮一進二，包4進7，兵七進一，黑方有失子的危險。

29.兵七進一　包1退1　　30.炮九平八　馬2進4

31.兵七進一　包1平3　　32.前炮平六　馬4進6

33.帥五進一　………

至此，紅方得子，黑棋已經很難應付。

33.………　馬6退5　　34.炮六退三　包3平4

35.炮六平五　包4進3　　36.炮八退二　馬5退7

37.帥五退一　馬7退6　　38.炮五平四　卒9進1

39.仕六進五　士5進4　　40.炮四進一　士6進5

41.炮八進二　卒9進1　　42.炮八平五　………

至此，黑馬被控制住，紅已穩操勝券。

42.………　包4平8　　43.兵九進一　包8進5

44.相五退三　包8退4　　45.傌六進八　象7進9

飛象伺機調整馬位，是在當前局面下較為頑強的應法。如隨手走包8平1，則傌八進九！黑方速敗。

46.傌八進九　　包8退4　　47.傌九退七　　包8平7

48.相三進五　　象9退7　　49.炮五退二　　馬6進8

50.傌七退五　　………

退傌巧著。借叫殺之機，順勢打馬，取得邊卒，紅方走棋如行雲流水，精彩之至。

50.…………　　包7進1　　51.傌五進三　　馬8退7

52.炮五平一　　包7平8　　53.炮四平五　　象7進9

54.仕五進四　　象9進7　　55.炮一進二　　包8進2

56.仕四進五　　………

紅方沒有急於進攻，而是先調整好自己的後防，準備伺機而動。

56.…………　　將5平4　　57.炮一退三　　包8進2

58.傌三退一　　包8平5　　59.傌一進三　　士5進6

60.帥五平六　　包5平8

此時黑如改走馬7進8，則傌二退四，馬8進6，炮一平四，包5平4，炮五退一，士4退5，炮五平三，紅方也是勝勢。

61.兵九進一　　………

邊兵過河助戰，黑方已經沒有好的防守方法了。

61.…………　　象7退9　　62.兵九平八　　馬7進8

63.傌二退四　　馬8退7　　64.炮五平六

至此，黑士必丟，難以防守。黑方投子認負。

第12局　（廣東）宗永生　先勝　（湖南）謝業梘

2010年「藏谷私藏杯」全國象棋個人賽第1輪廣東隊宗永生大師與湖南隊謝業梘大師相遇。廣東隊象棋大師宗永生

棋風穩健，擅長纏鬥，素有「鐵橋三」的雅號；湘籍大師謝業梘棋風攻守平衡，擅長快棋，在 2009 年舉行的全國首屆智力運會上的快棋比賽中技壓群雄，出人意料地奪得金牌。本輪兩人相遇，執先的宗永生大師選擇穩健的飛相局，意與謝大師較量中殘局功力，一場大戰由此展開。

　　1.相三進五　　包8平4　　2.傌二進三　　馬8進7

　　3.俥一平二　　卒7進1　　4.炮二平一　　………

　　雙方以飛相對左過宮包開局。紅方此時另有傌八進七的選擇，以下黑若接走卒3進1，則俥九進一，馬2進3，俥九平六，包2平1，炮二進四，車1平2，炮八進四，象7進5，俥二進四，車9平8，黑方滿意。

　　4.…………　　馬2進1　　5.兵九進一　　………

　　挺兵制馬，為以後跳邊傌預留道路。如直接走傌八進九，則卒1進1，俥二進四，車9平8，俥二進五，馬7退8，炮一進四，馬8進7，炮一退二，象3進5，黑方主動。

　　5.…………　　車1進1　　6.傌八進九　　車1平6

　　7.炮八平七　　………

　　雙方走到的這個局面是宗永生大師非常熟悉的。在2002年第十二屆亞洲象棋錦標賽上，宗永生後手迎戰泰國特級國際大師謝蓋洲時，謝大師曾走炮八平六，宗大師應以車6進3，以下俥九平八，包2平3，俥八進四，卒1進1，兵九進一，車6平1，兵三進一，象7進5，兵三進一，車1平7，黑方可以抗衡，最終宗永生大師取勝。

　　本局紅方平七路炮是經宗大師改進後的新著，相信宗大師必是有備而來。

　　7.…………　　車6進3　　8.俥九平八　　包2平3

9.傌八進四　卒1進1　　10.兵九進一　車6平1

11.兵三進一　象7進5

走到這裡，雙方基本沿用以上謝宗之戰的構思，不同的是，這裡紅方的七路炮比上面謝蓋洲大師走的六路炮更有效率。由此可見，第七回合宗大師所用的改進之著還是很有見地的。

12.炮一退一　卒7進1　　13.俥八平三　士6進5

14.傌三進四　車1平2

15.炮七退一（圖31）　………

紅退七路炮是一個很意思的戰術構思。從棋形上看，這裡的退七路炮與第12回合的退一路炮似有重複之感，是這樣嗎？請看實戰。

15.…………　包4進1　　16.兵七進一　馬7進6

17.仕四進五　………

紅方補了一手棋，此時方顯出紅方第15個回退七路炮的作用。

17.…………　馬6退8

18.俥三平二　馬8進6

19.前俥進一　馬6退7

20.前俥退一　車9平7

21.前俥平三　馬7退9

22.俥三進五　………

紅方兌俥以後，黑棋左翼暴露在紅方俥傌炮強大的火力下。

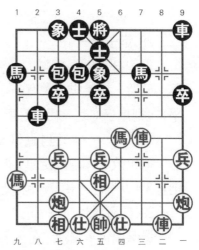

圖31

22.………… 馬9退7

23.兵七進一 ………

如改走俥二進五，則車2進2，俥二平六，包4退1，傌四進五，包3退1，炮一進五，也是紅優。

23.………… 包3進2

從棋形來看，此時黑方選擇改走車2平3效果更佳。進包以後，黑包正好擋住黑車橫向移動的路線，黑方兩個包的位置顯得非常尷尬。

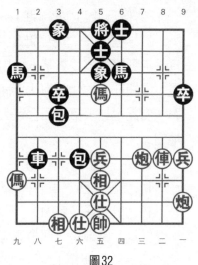

圖32

24.傌四進五 車2進2 25.俥二進三 馬7進6

26.炮七進三 ………

進炮準備左炮右移，加強攻勢。

26.………… 士5退6 27.炮七平三 士4進5

28.炮三退一 ………

退炮打車，很細膩的一著棋，目的是防止黑車以後左移。同時，這手棋也帶有一定的欺騙性，黑方如隨手走車2平5，則炮三進七，紅方得車。

28.………… 包4進3(圖32)

退包敗著。應改走車2退3，以下紅若接走俥二進一，則包3平9，炮一平二，包4退1，黑方尚可堅守。

29.傌五退七 ………

退傌換包，緊湊之著。如先手改走傌九退七，則包3進3，紅方沒有得子的手段。

29.………… 卒3進1 30.傌九退七 馬6進7

31.俥二進二 包4平7 32.傌七進八 包7平2

黑方一車換二以後，仍然沒有緩解左翼受攻的局面。

33.炮一進五 將5平4 34.炮一進三 將4進1

35.兵 進一 包2退2 36.俥二進一 馬7退6

37.俥二平六 士5進4

38.炮一平七

破象簡明。至此，黑方已無力防守，遂投子認負。

第13局 （北京）王躍飛 先負 （瀋陽）王天一

這是2010年「藏谷私藏杯」全國象棋個人賽第2輪的一盤對局。首輪對局，王躍飛後手戰和火車頭體協的老將陳啟明大師、王天一戰和尚威大師，本輪兩位棋手相遇，會有怎樣的精彩呢？請看實戰。

1.相三進五 包8平4 2.傌二進三 馬8進7

3.俥一平二 卒7進1

雙方以飛相對過宮包開局。黑方先進7卒是老式變化，近年多走車9平8，以下紅若接走傌八進七，則卒3進1，兵三進一，馬2進3，炮二進四，包2進2，兵七進一，卒3進1，相五進七，馬3進4，雙方攻防複雜。

4.兵七進一 象3進5 5.炮二平一 ………

平炮快速亮出右俥，是實戰中紅方常見走法。此時紅另有傌八進七的變化，也頗為流行，試演如下：傌八進七，車9平8，俥九進一，士4進5，炮二進四，馬2進1，兵九進一，包2平3，傌七進八，紅方稍好。

5.………… 馬2進4 6.炮八平六 包2進5（圖33）

　　進包積極，這是王天一大師的改進著法。以往多走車9
進1，以下紅若接走傌八進九，則車1平2，俥九平八，包2
進4，俥二進四，包2平7，俥八進九，馬4退2，兵九進
一，車9平2，仕四進五，車2進3，雙方大體均勢。

　　7.兵九進一　　車1平2　　8.俥九進三　　馬4進6
　　9.俥九平六　　………

　　兌炮以後，紅方雙俥位置欠佳，陣形不舒展。紅此時可
以考慮改走仕四進五，以下黑若接走車9平8，則俥二進
九，馬7退8，炮一進四，馬8進7，炮一退二，士4進5，
俥九平六，包4進5，仕五進六，包2進1，仕六退五，紅方
易走。

　　9.………　　包4進5　　10.俥六退一　　馬7進6
　　11.傌八進九　　車9進2

　　進車護馬，防止紅俥二進七的先手。如改走車9進1，
則俥二進七，車9進1，俥二
平一，象7進9，傌三退二，
包2退1，傌二進四，紅方先
手。

　　12.炮一退一　　包2進1
　　13.炮一平三　　車2進4
　　14.俥二進五　　………

　　進俥準備巧過三兵。也可
以考慮改走兵七進一，以下黑
若接走車2平3，則傌九進
八，包2平1，俥二進四，車9
退1，俥二平四，車9平3，炮

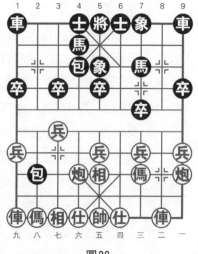

圖33

三平八，紅方稍好。

14.………… 包2平1　　15.兵三進一　包1退3

16.兵三進一　象5進7

飛象避免過早形成短兵相接的局面。如改走後馬進7，則炮三進四，象5進7，俥二平三，象7進5，俥三平二，車9平6，仕四進五，士4進5，黑少一象，略處下風。

17.俥九進七　車2進2　　18.俥七進五　………

不如改走俥七退六保持變化，以下黑若接走象7進5，則俥六平八，車2進1，俥六進八，包1平2，俥二退二，紅方易走。

18.…………　前馬進5

給紅俥去根，巧著！

19.俥三進五　………

軟著。不如改走俥五進六較好，以下黑若接走馬5進7，則俥六進七，將5進1，俥六進七，馬7退6，俥二進四，車2平8，炮三平八，可與黑方對攻。

19.…………　包1平5　　20.炮三平五　卒5進1

21.俥六進二　車9平7　　22.俥二進一　………

對局至此，紅方應儘快解決中路子力壅塞問題。不如改走俥五進三，以下黑若接走包5進3，則仕四進五，車7進1，兵一進一，士4進5，俥六平四，紅方可以抗衡。

22.…………　象7退5　　23.俥二平七　車7進4

24.俥七平四　士6進5　　25.兵七進一　………

送兵輕率，自損實力。不如改走兵一進一，靜觀其變。試演如下：兵一進一，車2平3，兵七進一，象5進3，俥五進七，車7平6，俥四退三，車3平6，炮五進三，車6退

1，傌七退六，紅方局勢尚可。

25.…………	車2平5	26.炮五進二	車7平5
27.仕六進五	象5進3	28.兵一進一	卒1進1
29.帥五平六	象3退5	30.俥四平一	馬6進7
31.俥一平六	車5平8	32.前俥退一	包5平8

33.後俥退一（圖34）………

　　黑以一車換雙之後，局勢發展較為平穩。黑方利用自己
兵種上的優勢，盡力與紅方周旋。此時紅方退俥邀兌，是一
步戰略上的失誤，兌俥以後，黑方子力活躍。不如改走後俥
平三，以下黑若接走卒5進1，則兵一進一，包8退2，俥六
平九，紅方可先削弱黑方有生力量。

33.…………	車8平4	34.俥六退二	卒5進1
35.兵一進一	卒1進1	36.兵一平二	馬7退5

37.仕五進四　………

紅方調整陣形，穩固後防。

37.………… 馬5進3

38.俥六平七 包8平6

39.兵二平三 包6退2

40.仕四進五 包6平3

41.俥七平三 象5進7

42.俥三進二 象7進5

圖34

　　黑方以一象的代價消除隱
患，明智的選擇！擺在黑方面
前的結局是有贏無輸，而紅方
只有苦守才有機會謀和。

43.俥三平五 包3平5

44.相五進七　卒1平2　　45.相七進五　卒5平4

46.俥五平六　………

不如改走俥五平一較為頑強，以下黑若接走馬3進5，則俥一進四，士5退6，俥一退三，包5平4，帥6平五，士4進5，相七退九，紅可保持防禦體系完整。

46.………　卒2平3　　47.相五進七　卒4平3

48.俥六平一　卒3平4　　49.俥一進四　士5退6

50.俥一退二　象5退3　　51.俥一退二　象3進1

52.俥一平六　卒4進1　　53.俥六平五　士4進5

黑方馬包卒三子互保，紅方只得動俥與其周旋。

54.俥五平六　包5退1　　55.俥六退一　卒4平3

56.俥六平七　包5平3　　57.俥七平八　士5退4

58.俥八進二　………

不如改走俥八平六，以下黑若接走馬3進4，則仕五退四，士4進5，仕四退五，包3平4，仕五進六，馬4退6，帥六平五，較實戰頑強。

58.………　士6進5　　59.俥八平七　包3平4

60.帥六平五　卒3平4　　61.俥七平八　卒4平5

62.仕五進六　卒5平4　　63.仕四退五　包4平6

64.俥八平六　………

平俥不如改走俥八退二協防較好。以下黑若接走包6平5，則帥五平四，卒4平5，俥八平七，包5平3，俥七平八，紅方尚可周旋。

64.………　馬3進2　　65.俥六平五　包6退1

66.帥五平四　象1進3　　67.俥五退二　包6進1

68.俥五進二　將5平6　　69.俥五退二　馬2進3

進馬臥槽先控制紅帥，再徐圖進取，好棋。

70.俥五進一　包6退1

退包略急，不如改走象3退1效果較好。但是黑方可能考慮自然限著將近，所以先誘對方吃象，再做進攻的打算。

71.俥五平七　馬3退2　　72.俥七平一　將6平5

73.俥一平五　將5平6　　74.俥五平一　士5進6

支士叫將，非常精妙的一著棋。

75.仕五進四　…………

紅方不察，隨手支仕導致敗局。紅方如改走帥四平五，則將6平5，俥一平五，士4進5，帥五平六，紅方謀和有望。

75.…………　將6平5

平將是支士的後續著法。

76.俥一平五　將5平6　　77.俥五平三　將6平5

78.俥三平五　將5平6　　79.俥五平二　將6平5

80.俥二平五　將5平6　　81.俥五平六　………

以上幾個回合，黑方巧用棋規，逼得紅方「一將一殺」被迫離開防守要點。由此更顯黑方第74回合支士與75回合平將這兩著棋的精巧之處。

81.…………　士6退5　　82.仕四退五　卒4平5

83.俥六平二　………

敗著，應改走俥六平五，以下黑若接走卒5平6，則帥四平五，馬2進3，帥五平六，包6進1，俥五進二，紅方尚可周旋。

83.…………　卒5平6　　84.俥二平四　………

紅俥被牽，局勢由此如江河日下，不可收拾。

84.…………	馬2進3	85.俥四進一	士5進4
86.俥四退一	士4進5	87.俥四進一	包6進1
88.俥四退一	將6平5	89.俥四退一	包6退2
90.俥四進二	將5平4	91.俥四退二	將4進1
92.俥四進四	卒6平5	93.俥四平一	將4退1
94.俥一退二	卒5進1		

以下黑方有卒5平6，俥一平四，卒6進1絕殺的手段，紅方認負。

第14局　（河北)苗利明　先負　（浙江)趙鑫鑫

這是2010年「藏谷私藏杯」全國象棋個人賽男子組第3輪河北苗利明與浙江趙鑫鑫相遇時的一盤對局。前兩輪比賽結束後，苗利明大師和趙鑫鑫特級大師都是取得了一勝一和積3分的成績。

這盤棋苗大師選擇飛相局佈陣，趙鑫鑫特級大師應以過宮包。開局階段雙方勢均力敵，中局階段趙特大抓住苗大師一步軟著迅速展開攻勢。最後，在激戰59個回合之後，苗大師無力回天，投子認負。

1.相三進五　包8平4

應對飛相局的著法很多，早期以包8平5還架左中包較為流行，近年又有包2平4、包2平6、馬2進3、象3進5等多種應法，各應法雙方互有攻守之道。

2.兵七進一　………

紅方搶進七兵為左傌開道，以後可成先手反宮傌陣勢，穩健有力。

2.…………　馬8進7　　3.炮二平四　車9平8

4.傌二進三　卒7進1　　5.傌八進七　………

紅方先手布成反宮傌陣勢。

5.…………　馬2進3

黑方此時另有馬2進1的下法,以下紅若接走兵九進一,則包2平3,俥九平八,車1平2,炮八進四,馬1退3,炮八退一,車8進6,仕四進五,車8平7,俥一平三,紅方易走。

6.炮八進二　………

升炮巡河,準備兌三兵,是打開局面的常用手段。

6.…………　馬7進6　　7.兵三進一　卒7進1

8.炮八平三　包4平6

兌包好棋,控制紅方子力的展開。

9.炮三平四　………

紅方顯然不能接受兌子,如改走炮四進五,則包2平6,俥九平八,車1平2,俥八進九,馬3退2,俥一進一,車8進7,俥一平三,象3進5,紅子無法有效地展開,黑方反先。

9.…………　馬6退7

10.前炮平五　象3進5

11.俥九平八　車1平2

12.俥一平三　………

如改走俥八進六,則卒5進1,炮五平二,包6進1,俥八退二,包2退1,雙方大體

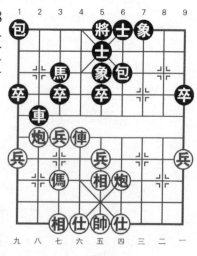

圖35

均勢。

　　12.…………　包2平1　　13.俥八進四　士4進5

　　14.傌三進二　車8進5　　15.俥三進七　車2進5

　　16.炮五平八　車8退1

　　雙方兌子交換以後，紅方子力位置略好，黑方陣形穩
固，雙方都可接受。

　　17.俥三退三　車8平2

　　18.俥三平六　包1退2(圖35)

　　黑退包準備平3路，吊住紅方七路線。也可以考慮改走
卒1進1，以下紅若接走炮四進一，則卒3進1，仕四進五，
卒3進1，俥六平七，包1退2，俥七平六，包1平3，黑方
稍好。

　　19.俥六進二　包1平3　　20.炮四退一　包6平8

　　平包好棋！臨場黑方見紅方右翼空虛，於是平包準備搶
先動手。

　　21.炮四平八　包8進7　　22.仕四進五　車2平7

　　黑順勢平車，將計就計。

　　23.俥六進二　包8退8　　24.俥六退四　包8進6

　　25.俥六進四　包8退6　　26.俥六退四　卒3進1

　　黑方長打，根據現行棋規，黑方應變著。

　　27.兵七進一　包8進6　　28.傌七退九　包3進4

　　29.俥六平二　包8平9　　30.前炮平七　包3平2

　　平包不讓紅方傌九進八調整邊傌的位置。

　　31.炮八平七　馬3進4　　32.前炮平六　包9進2

　　33.傌九進七　………

　　如改走相五進三，則車7平6，炮七平六，車6進1，後

炮進四，車6平4，炮六平二，車4平6，黑優。

33.………… 馬4進6

也可改走車7進5，以下紅若接走仕五退四，則車7退3，俥二退四，車7平9，黑優。

34.俥二平三 馬6進4 35.仕五進六 車7平8

36.炮七平三 包2進4(圖36)

進包追打，控制紅方仕相調整。也可以考慮改走車8進5，紅若接走帥五進一，則包9退1，炮三進一，車8退1，帥五退一，車8平3，黑方也是大優。

37.兵九進一 卒5進1 38.俥三退二 卒9進1

先衝中卒再進邊卒，對紅方進行壓迫性打擊，不給紅方疏導子力的機會。

39.炮六平三 包2退2 40.前炮退一 包2平5

41.相五進三 車8進5 42.帥五進一 包9退1

43.後炮退一 車8退1

44.帥五退一 包9進1

45.後炮進一 包5平9

46.後炮平九 ………

平炮無奈，否則易被黑方利用。

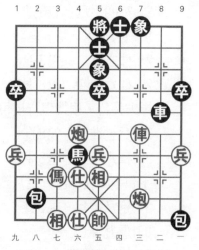

圖36

46.………… 後包平8

47.俥三平一 車8進1

48.帥五進一 車8平7

49.炮三退一 卒5進1

進卒助戰，對於已經處於全線防守的紅方來說，猶如火

上澆油。

50.相七進五　　車7平8　　51.俥一進三　　包9平4

52.炮九進五　　馬4退6　　53.炮三進一　　包4平1

兌包穩健，不給紅方任何反撲的機會。

54.炮九退六　　車8平1　　55.俥一平四　……

如改走帥五平六，則車1平3，傌七進八，馬6進7，俥一平二，包8進3，仕六退五，車3退一，帥六退一，車3平1，黑方也是勝勢。

55.…………　　車1退4　　56.帥五退一　　車1進4

57.傌七退六　　包8進3　　58.仕六退五　　車1退3

59.炮三退二　……

如改走俥四平二，則包8平4，俥二退二，車1平5，仕五退六，馬6進7，黑方也是勝勢。

59.…………　　車1平7

至此，紅方認負。

第15局　（上海）孫勇征　先負　（北京）蔣川

這是2010年「藏谷私藏杯」全國象棋個人賽第9輪的一盤對局。比賽進入第9輪後，冠軍的爭奪日漸激烈。孫勇征大師在前八輪的比賽中取得了四勝三和一負積11分的成績。蔣川大師上一輪戰勝趙國榮特級大師以後，取得五勝二和一負積12分的成績。本輪兩位大師狹路相逢，勢必展開一場精彩對決。

1.相三進五　　包8平4

黑方以過宮包對應飛相，寓攻於守，伺機反擊。

2.兵三進一　……

紅先進三兵，預通右傌。

2.………　　馬8進7　　3.炮二平四　………

如改走傌二進三，則車9平8，傌三進四，車8進4，炮二平四，馬2進1，俥一進一，象3進5，傌八進七，紅方易走。

3.………　　車9平8　　4.傌二進三　馬2進3

5.傌八進七　卒3進1　　6.炮八進四　象3進5

黑方此時也可選擇飛左象，這路變化在實戰中也是很常見的。試演如下：象7進5，炮八平七，車1平2，俥九平八，包2進4，仕四進五，士4進5，傌三進四，包4進1，炮四平三，車8進4，傌四進三，包4退1，俥一平四，車2進3，俥八進二，紅方易走。

7.炮八平三　車1進1　　8.傌三進四　車8進6

9.炮三平四　………

平肋炮是一個很精巧的構思，既可防黑車捉雙，又伏有衝三兵的手段。

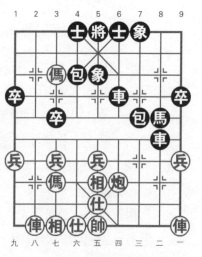

9.………　　包2退1

10.前炮進二　………

紅此時可以考慮改走前炮進一，黑若接走馬7進6，則前炮平六，車8平6，仕四進五，車6退1，炮四進三，車6退1，炮六退一，馬3進2，雙方大體均勢。

10.………　　包2進3

圖37

11.俥九平八　馬7進8　　12.兵三進一　車8退1

13.傌四退三　車8進1　　14.傌三進四　車8退1

15.傌四退三　車8進1　　16.傌三進四　車8退1

17.傌四進五　………

以上幾個回合，紅傌長捉黑車，按照棋規應做變著。

17.…………　車1平6　　18.傌五進七　包2平7

19.仕四進五　車6進2(圖37)

紅進傌有孤軍深入之感。黑方進車佔據卒林線，大局觀很強。如改走包7平5，則前傌進六，象5退3，傌六退七，包4進6，俥八進一，包5進3，仕五退四，車8進3，俥八進八，雙方對攻。

20.炮四進七　車6退3　　21.俥八進九　將5進1

22.俥八退一　將5退1　　23.前傌進六　車6進3

也可改走包7退2，紅若接走俥一平三，則車6進3，傌六退七，車8進1，黑方先手。

24.俥八進一　包4退1

退包卡住紅傌，好棋。

25.兵五進一　………

如改走俥一平三，則包7退1，傌六退八，將5進1，俥八平七，車8進1，黑方稍優。

25.…………　車8平5　　26.俥一平二　馬8退9

27.俥二進三(圖38)　……

紅方利用黑方缺士怕俥的弱點，升俥兵林線，準備平肋俥叫殺。此時紅方簡明的走法可以考慮改走俥二進八，以下黑若接走包7退3，則俥二退一，將5進1，俥八退二，雙方均勢。

27.⋯⋯⋯⋯　將5進1

上將巧手，利用肋包的掩
護，黑將安全了很多。黑這手
棋弈出後，紅方失去進攻的目
標。

28.傌七進五　⋯⋯⋯

如改走俥八退一，則包7
退3，俥二進五，車6退3，俥
八進一，車6進6，黑方略
優。

圖38

28.⋯⋯⋯⋯　包7平5

29.傌五退三　馬9進7

30.俥二進二　⋯⋯⋯

如改走俥八退一，則車5平4，傌三進五，車6平4，俥
二平三，前車進3，傌五退七，馬7進6，俥三平四，後車進
2，俥八平七，後車平5，黑方也是大優。

30.⋯⋯⋯⋯　車6進5　　31.傌三退二　車6退8

32.傌二進三　車6進8　　33.傌三退二　車6退2

以下黑方有車5平7的手段，紅方難以守和，遂投子認
負。

第16局　（河南)武俊強　先勝　（黑龍江)陶漢明

這是2010年「藏谷私藏杯」全國象棋個人賽進入第九
輪的一盤棋對局。武俊強大師第八輪不敵鄭一泓特級大師，
積分停滯不前，八輪過後仍積9分。陶漢明特級大師上一輪
戰平尚威大師，八輪過後取得二勝二負四和積8分的成績。

本輪兩員悍將相遇，請看精彩實戰。

1.相三進五　包8平4

以過宮包應飛相局是對付先手飛相的主流變化之一。

2.兵七進一　………

過宮包的優勢在於集中兵力於一翼，不利之處在於子力不易展開。紅方先進七兵也是一步很有針對性的下法，既預通了己方的傌路，又不給黑方馬2進3跳正馬。紅此時另有傌二進三的變化，黑若接走馬8進7，則俥一平二，卒7進1，傌八進七，卒3進1，雙方對峙。

2.………　馬8進7　　3.炮八平六　車9平8

快速出動左車，可行之著！黑此時另有包2平3的下法，以下紅若接走傌八進七，則卒3進1，俥九平八，卒3進1，相五進七，車9平8，相七退五，馬2進1，雙方大體均勢。

4.傌八進七　馬2進1　　5.俥九平八　車1平2

6.傌二進四　車8進4

高車穩健。也可以選擇改走包2進4封俥，以下紅若接走傌七進六，則包4進5，炮二平六，車8進8，俥八進一，卒5進1，傌六進四，馬7進5，雙方大體均勢。

7.俥一平二　………

出俥保留炮二平三兌「窩車」的手段。

7.………　卒3進1　　8.傌七進六（圖39）　………

面對黑方的挑釁，紅方沒有直接走兵七進一，而選擇了進傌兌包，著法耐人尋味。如改走兵七進一，則車8平3，傌七進六，包4進5，炮二平六，卒7進1，雙方大體均勢。

8.………　卒3進1　　9.炮六進五　包2平3

平包著實是一著野棋。第一感覺可走卒3平4，以下紅若接走炮六平九，則象3進1，俥八進六，車8平6，俥二進一，象1退3，雙方均勢。

10.傌六退七　………

退傌正著。如改走俥八進九，則馬1退2，傌六進七，車8平4，炮六平四，車4平6，黑方捉雙得回失子。紅方臨場退傌這手棋是黑方沒有計算到的一著巧手。

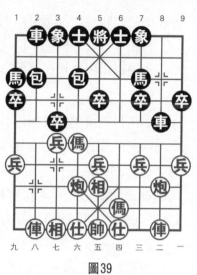

圖39

10.…………　包3退1　　11.俥八進九　馬1退2

12.炮六退六　卒3進1　　13.炮六平七　馬2進3

進馬保卒，強硬的下法。如改走車8平6，則炮七進二，車6進4，炮七進六，士4進5，炮二進五，卒7進1，俥二進四，紅方大優。

14.傌七退九　馬7退5　　15.炮二平一　車8平2

平車避兌保持變化。如改走車8進5，則傌四退二，包3平1，傌二進三，馬3進4，兵三進一，卒1進1，炮一進四，黑方少子，謀和不易。

16.傌四進六　卒3進1　　17.傌九進七　包3進6

黑方雖然得回失子，但窩心馬弱點難以解決，成為被紅方利用的目標。

18.俥二進四　象3進5　　19.炮一進四　包3退3

此時黑方少走了一個次序。應先走車2平4，以下紅若

接走仕四進五，則可再走包3退3，這樣黑車效率要強於實戰。

20.俥二平六　卒7進1(圖40)

敗著，應走馬5進7跳出窩心馬。以下紅若接走炮七進六，則馬7進9，炮七退一，車2退1，炮七平三，卒5進1，炮三平六，馬9進7，兵三進一，馬7退6，黑方尚可周旋。

21.俥六進三　包3平6　　22.炮一進三　馬3進4

23.傌六進七　包6退2　　24.俥六進一　馬4退3

如改走馬4進3，則俥六退五，車2進2，傌七進六，包6退1，兵九進一，馬5退3，傌六進七，將5進1，俥六進六，紅方大優。

25.炮七進六　包6平3　　26.俥六退一　車2平3

27.俥六平五　包3進3　　28.相五進七　車3平5

29.相七退五　車5進2

30.兵一進一　………

用俥看住黑方的窩心馬，同時進兵助戰，戰略思想可取。如改走俥五平四，則馬5進4，俥四進二，將5進1，俥四平五，將5平6，俥五平六，馬4退2，兵一進一，車5平1，兵一進一，車1平7，黑跳出窩心馬以後，紅方稍有顧忌。

圖40

30.…………　車5平1

31.俥五退一　車1平7　　32.炮一退三　卒1進1

33.俥五退二　………

退俥為以下運炮閃擊做好準備。

33.…………　車7平2　　34.炮一平七　車2退6

35.兵一進一　車2平3　　36.炮七平八　卒1進1

37.兵一平二　卒1平2　　38.兵二平三

以後紅方可以長驅直入，黑方無法解困，陶特大含笑認負。

第17局　（江蘇）王斌　先勝　（浙江）于幼華

這是2012年「蔡倫竹海杯」象棋精英邀請賽第5輪的一盤精彩對局。面對2002年全國象棋冠軍于幼華特級大師，王斌特級大師選擇穩健的飛相局佈陣，意在避開於特大喜攻好殺的特點，在開局階段把局面導向相對平穩的陣地戰中去。王斌特級大師的這一戰略思想能否奏效？請看實戰。

1.相三進五　………

面對擅長攻殺的於特大，王斌並沒有選擇自己擅長的五七炮進三兵套路，而選擇以飛相開局，意在避開對方的戰前準備。

1.…………　包8平4　　2.俥一進一　………

起橫車是針對黑方過宮包的陣勢弈出的著法。

2.…………　馬8進7　　3.俥一平六　馬2進3

4.傌八進九　士4進5

補士雖穩健，但缺乏彈性。不如改走車9平8，以下紅若接走炮八平七，則包4平6，俥九平八，包2平1，兵七進一，士4進5，黑方陣形更富活力。

5. 炮八平七（圖41）　………

平炮緊著。很多初、中級棋手在這裡的第一選擇是走兵七進一，他們大多認為挺兵制馬是必走之著。其實不然，此時平炮這手棋效率很高，作用有二：其一是牽制黑方3路線，紅平炮以後黑方也不能再走卒3進1，否則紅方兵七進一大佔先手；其二是快速為左俥出動留出空間。因此，這步炮八平七是一步官著。

　5.………　　車1平2　　　6. 俥九平八　包2進4

　7. 兵七進一　車9平8　　　8. 傌二進四　象3進1

進象控制紅方兵七進一，穩健之著。

　9. 炮二平三　包4平6　　10. 炮三進四　象7進5

　11. 俥六進三　卒3進1　　12. 兵七進一　象1進3

　13. 兵九進一　車8進8

捉傌稍急，反被紅方利用。黑方此時可改走車8進6，先佔據兵林線，再伺機出動。

　14. 傌四進二　馬7退9

退馬策應左翼的防守，這是當前局面下黑方最為頑強的應法。

　15. 炮七進五　包6平3

　16. 傌二進三　馬9進8

　17. 炮三平一　馬8退6

退馬士角應該是黑方預先選擇的下法。一方面，黑方認為士角馬防禦能力較強，所以選擇退馬。另一方

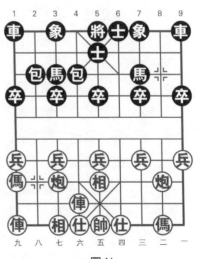

圖41

面，黑方之所以沒有選擇走馬8進7和紅方交換，可能是顧忌紅方多兵的優勢。

18.炮一平四　車8平1　　19.俥八進二　車1平6

20.仕六進五　車2進2(圖42)

敗著，不如改走車2進4較為頑強。試演如下：車2進4，俥六退一，包3平2，炮四平九，後包退1，兵一進一，車2退2，黑方尚可堅持。

21.俥六退一　包2退2

黑包退回河口以後，車雙包位置欠佳，紅方先手擴大。

22.俥八進二　象3退1　　23.仕五進四　………

好棋！棄仕打車，解除底線的弱點。此時如果紅方急於走傌九進七，則包2平8，黑方反敗為勝。

23.…………　車6退1　　24.傌九進七　車6退3

25.俥六進二　………

兌俥又是一步爭先的佳著。至此，紅方已經大佔優勢。

25.…………　車6平4

26.傌七進六　包3退2

27.傌六退七　包3平2

28.傌七進八　………

交換正著。透過交換，紅俥牢牢牽制住黑方車包，使之不得掙脫。

28.…………　包2進4

圖42

29.炮四平九　馬6進7　　30.仕四進五　象1進3

31.炮九平六　車2平4　　32.炮六平八

紅捉死黑包。黑方於特大投子認負，紅勝。

第18局　(廣東)許銀川　先勝　(浙江)程吉俊

這盤棋是象甲聯賽第8輪廣東隊與浙江隊相遇時的一盤對局。本輪對局，坐陣第4台的許銀川大師兵不血刃地戰勝程吉俊大師，真可謂是一盤「短平快」式的精彩對局。

1.相三進五　包8平4　　2.俥一進一　……

起橫俥較為冷僻，以往紅方多選擇傌二進三的下法。不過，紅方起橫俥這手棋也是深諳棋理的著法。一般紅方先走過宮炮時，黑方會選擇起橫俥以對過宮炮形成牽制。而這裡紅方先手已經飛起中相，再起橫俥效率更高。

2.…………　馬8進7　　3.俥一平六　士6進5(圖43)

不如改走士4進5陣形較為協調。試演如下：士4進5，傌八進七，車9平8，傌二進四，車8進4，兵七進一，包4平6，炮二平三，象3進5，俥九進一，馬2進3，雙方大體均勢。

4.兵七進一　車9平8

5.傌二進四　車8進4

6.傌八進七　馬2進3

7.俥九進一　包2退1

退包，準備包2平3透過

圖43

兌卒打通3路線。

8.俥六進五　包2平3　　9.傌七進八　卒7進1

10.兵三進一　象3進5

緩手。此時以改走卒7進1先得實惠為宜。

11.俥六退二　……

如改走兵三進一，則車8平7，俥六退二，車1平3，雙方變化複雜，紅方無趣。

11.…………　卒3進1　　12.兵七進一　包3進3

13.俥九平七　車1平3

平車，必走之著！如改走卒7進1，則俥六平三，馬3進4，炮二平三，黑方受攻。

14.炮二退二　卒7進1

緩著。應改走馬7進6，以下紅若接走俥六平四，則卒7進1，俥四平三，車8進4，黑方易走。此時黑過卒後被紅方從容搶到傌四進二的先手，黑方失去先機。

15.傌四進二　卒7平8　　16.俥六平二　車8平6

避兌正確。如改走車8進1，則炮二進四，紅方陣形舒展，黑右翼子力位置欠佳，紅方從容擴先。

17.俥二平六　包3平2　　18.炮八平七　馬3退1

19.炮七進四　包4平2（圖44）

不如改走包2退3含蓄，以後可以透過車6平2策應右翼。試演如下：包2退3，傌二進三，車6平2，傌八退九，包2平4，俥六平五，卒9進1，仕六進五，車3平2，黑方足可抗衡。

20.傌二進三　車3進2

黑方進車頂炮是一步壞棋，被紅方乘機利用。不如改走

車6進2，以下紅若接走傌八
進六，則後包平4，俥六平
四，車6退1，俥六退四，包2
平7，黑方局勢尚可。

21.傌三進二　　車6退3

22.傌八進六　　車3平4

23.俥六平四　………

兌俥巧手，削弱了黑方的
防禦力量。至此，紅方已集優
勢兵力於黑左翼。

23.………　　士5進6

24.俥七平三

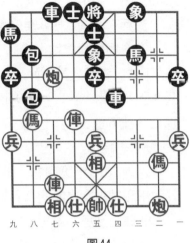

圖44

緊著，黑棋立即崩潰。黑如續走車4進2，則俥三進
六，象7進9，俥三平一，後包平3，炮二平三，車6退1，
傌二進四，包3平6，俥四進三，車6進2，俥一平四，黑方
單士單象，很難守和。至此，程吉俊大師遂投子認負。

第19局　（上海）謝靖　先勝　（廣西）黃仕清

2012年「伊泰杯」全國象棋甲級聯賽第9輪上海隊主場
迎戰升班馬廣西隊。上海隊憑藉第1台謝靖特級大師和第2
台陳泓盛大師的出色發揮，以2勝2和的成績完勝廣西隊。
這是謝大師與黃大師在第1台相遇時的精彩對局。

1.相三進五　　卒3進1　　2.炮八平七　　象3進5

3.傌八進九　………

紅飛相、平炮、跳邊傌，節奏輕快，古譜中對此有「蓋
傌三錘」之雅稱。

3.………　馬2進3　　4.俥九平八　車1平2

5.兵三進一　馬8進9(圖45)

進邊馬是兩翼均衡出動子力的下法。此時黑另有包8平6的下法，實戰效果較好。試演如下：包8平6，傌二進三，馬8進7，俥一平二，車9平8，炮二進四，包2進5，傌三進四，士6進5，兵七進一，卒3進1，相五進七，車2進4，雙方對峙。

這是2012年第四屆「淮陰‧韓信杯」象棋國際名人賽許銀川和趙鑫鑫之間的精彩對局。

6.傌二進三　車9進1　　7.炮二平一　………

平炮準備出直俥，也可走仕四進五以後再出肋俥，這兩種選擇都是正著。

7.………　車9平2

新著。以往多走車9平4，以下紅若接走仕四進五，則車4進3，俥一平二，包8平6，俥二進七，士4進5，傌三進二，包2平1，傌二進三，紅方稍好。

8.俥一平二　包8平6

9.兵九進一　包2平1

10.俥八進八　車2進1

11.炮七退一　………

演變至此，雙方已經形成各攻一翼的陣勢。紅方退炮準備左炮右移加強右翼的攻勢，正著！

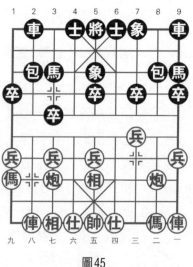

圖45

11.…………　卒9進1　　12.炮七平一　包6平7

13.兵一進一　卒9進1

此時黑寧可棄掉一象，也要保住過河卒，戰意十足。

14.前炮進五　象7進9　　15.炮一進六　車2平9

16.炮一平二　卒7進1　　17.傌三進四　卒7進1

18.相五進三　車9進3

進車稍緩。不如改走車9平6，以下紅若接走炮二進二，則包7退2，傌四進三，車6平7，俥二進六，將5進1，傌三退四，包7進5，亂戰之中黑方易走。

19.相三退五　車9平6　　20.傌四進二　馬3進4

21.炮二進二　包7退2　　22.傌二退三　車6進1

23.俥二進六　包1退1

退包不如改走馬4退3穩健。黑計畫是放棄中卒，吸引紅俥吃卒以後再平包打俥，從中路展開攻勢。但是紅方中路非常厚實，黑方計畫難以實施。

24.俥二平五　包1平5　　25.俥五平六　馬4退6

26.仕六進五　包5平8　　27.傌三進二　馬6進8

28.炮二退四　包7進4(圖46)

進包攔炮壞棋，給了紅棋從容進攻的時間。應以改走車6退1為宜，以下紅若接走炮二退三，則車6平5，俥六平一，車5進2，黑方足可抗衡。

29.俥六平五　將5進1

無奈，只好上將看象，黑方陣形已亂。

30.俥五平三　包8退1　　31.炮二進一　將5退1

32.俥三進一　士4進5　　33.俥三平五　包7進3

進包試圖用交換戰術來簡化局面，以緩解後方的壓力。

34.兵五進一 ………

衝兵攔車正著。紅方如果被黑方順利吃掉九路兵，則以後取勝將非常困難。

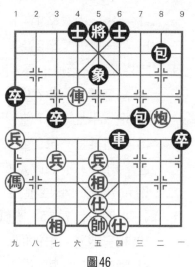

圖46

34.………… 車6平8

35.炮二平三 包8平7

36.帥五平六 前包退1

退包頑強。此時黑方已經不能用包換俥，如改走前包平1，則相七進九，車8進1，兵五進一，車8平3，俥五平九，車3平4，帥六平五，車4退3，俥九進二，士5退4，炮三平五，紅方空著炮的優勢很大，黑方防守更加困難。

37.傌九進八 前包平5 38.俥五平七 車8平5

39.俥七進二 士5退4 40.俥七平六 將5進1

41.俥六退一 將5退1 42.俥六進一 將5進1

43.俥六退一 將5退1 44.傌八進九 ………

以上幾個回合紅方連消帶打，走得非常緊湊有力，勝勢已呈。

44.………… 士6進5 45.傌九退七 車5退1

46.兵七進一 ………

衝兵好棋。由於紅傌的位置很好，以後可以作為紅方的進攻支點，所以衝兵保傌非常必要。

46.………… 包5平8 47.炮三平五 將5平6

48.俥六退五 包8進3 49.相五退三 包7進2

50.俥六平四　包7平6　　51.俥四平二　………

先透過叫殺把黑將吸引在士角，再平俥捉底包將黑方困在邊路，非常好的行棋次序。

51.…………　包8平9　　52.俥二進六　將6進1

53.俥二退一　將6退1　　54.俥二進一　將6進1

55.俥二退一　將6退1　　56.俥二平五　車5平4

57.帥六平五　包6進2　　58.炮五平二　………

由於黑方士象盡失，所以紅方不怕黑方交換，只要保持一兵過河，俥炮兵的火力配置足可以對黑方形成致命一擊。

58.…………　包6平3　　59.兵七進一　車4平3

60.俥五退四　卒9進1　　61.炮二退五　車3平6

62.俥五退二　包9平6

包打底仕是一步非常「野」的棋。意在利用黑卒位置較紅方邊兵更靠近九宮之利，以一包換雙仕，把局面攪亂，以求能在亂中謀得一線生機。

63.俥五平四　………

平俥簡明。紅方並沒有選擇仕五退四的下法，而是選擇兌俥，著法輕靈。

63.…………　車6進3　　64.仕五進四　包6退1

65.炮二平三　………

平炮又是一步好棋，這也是紅方兌俥後計算到的。

65.…………　卒9平8　　66.帥五進一

吃死黑包，紅方勝定。

第20局　（河北)李來群　先勝　（湖北)洪智

這是第四屆「句容·茅山杯」全國象棋冠軍邀請賽上的

一盤精彩對局。特級大師李來群曾四奪全國個人賽冠軍，他棋風細膩，中殘局功力深厚，曾有棋友以「巨蟒纏身」形容李特大的棋風，比喻非常貼切。但李來群自經商以後，鮮有機會參加比賽。這盤棋李特大先手對陣洪智特級大師，讓棋友們又一次領略了巔峰時期李特大的棋藝風采。

1.相三進五　………

在開賽前，很多棋友都認為這是一盤非常有看頭的棋：李來群棋風細膩渾厚，擅長把局面導向複雜的互纏形勢中去；而洪智特級大師則棋風犀利、簡明，以攻殺見長。李來群是北方棋手的南派下法，而洪智則是南方棋手的北派下法，雙方一盾一矛，定會上演一場好戲。李特大因久疏戰陣，故以飛相開局以較量中殘局功力。

1.………　包8平4　　2.傌二進三　馬8進7

3.俥一平二　車9平8

黑方硬出車，接受紅方進炮封車。這一路變化在20世紀80年代初曾經流行，是一種經典的下法。

4.炮二進四　………

進炮封車，當仁不讓，是力爭主動的選擇。

4.…………　卒7進1　　5.兵七進一　………

紅進七兵預先開通左傌的道路，是對炮二平三下法的改進。

5.…………　馬2進1　　6.傌八進七　包2平3

7.俥九平八　車1平2　　8.炮八進四　卒3進1(圖47)

這裡黑方另有包4進5的下法，也非常流行。試演如下：包4進5，傌三退五，包3平5，傌七進六，包5進4，俥八進三，包5平9，兵三進一，卒7進1，相五進三，包9

進3，炮二退三，包9退3，黑方易走。

　　9.傌七進六　卒3進1

　　10.相五進七　象7進5

　　如象3進5，則相七退五，士4進5，炮二平三，車8進9，傌三退二，車2進2，傌二進四，紅方先手。

　　11.相七退五　車2進2

　　12.兵九進一　………

挺兵制馬，控制黑方邊馬。至此，局勢進入李來群擅長的局面。

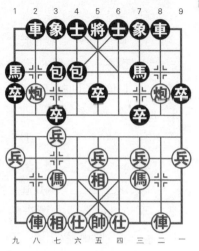

圖47

　　12.…………　包3退1

　　退包這手棋看似平淡，實則暗藏殺機，黑方計畫包打底仕後再車2平4先棄後取，贏得先機。

　　13.俥八進三　包4進7

　　面對李來群步步為營的戰術，洪智果然「耐不住寂寞」包打底仕發起進攻。

　　14.炮二平三　………

　　兌車穩健，有力地化解了黑方的攻勢。紅方如改走帥五平六，則車2平4，炮八平六，包3平4，帥六平五，包4進2，黑方先棄後取，局勢主動。

　　14.…………　車8進9　　15.傌三退二　車2平4

　　16.傌六進四　……

　　紅方雖棄一仕，但子力佔位較優，形勢稍佔主動。

16.………… 馬7退8　　17.兵三進一　車4進2

18.兵三進一　象5進7　　19.傌四退三　………

退傌是一步求穩的著法。也可改走傌二進三，以下黑若接走車4平6，則帥五平六，象7退5，仕四進五，士6進5，俥八進一，紅方易走。

19.………… 象7退5　　20.傌二進四　包4退3

21.兵一進一　包3平7　　22.兵五進一　馬8進6

23.炮三平二　馬6進4　　24.俥八平七　包7平3

平包以後造成左翼空虛。黑方此時可以考慮改走包7退1或包7平8似更為穩健。

25.炮二進三　象5退7　　26.俥七進四　包4平1

27.炮八平一　包1進3　　28.相七進九　包3平9

29.傌四進五　………

臨場這著上傌顯得有些隨意。此時紅方可改走炮二退三，以下黑若接走士6進5，則炮一平五，將5平6，炮二退六，象7進5，俥七退四，紅方主動。

29.………… 包9進1　　30.俥七退四　車4平7

31.傌五進七　包9平8　　32.傌七進六　士4進5

33.仕四進五　象3進5

至此，雙方再一次形成膠著局勢，雙方棋局進入一個平淡期。這樣平平淡淡的局面，更是對棋手中殘局功力的考驗。

34.炮一進一　包8進1　　35.傌六退七　包8平7

36.炮一平六　………

平炮打馬是非常簡明的一著棋，以後紅方可由先手平俥捉士的手段，掩護右傌前進，運子精巧。

36.………　士5進4　　37.俥七平四　士4退5

38.馬三進四　包7平6　　39.馬四退六　包6退1

40.馬六進五　………

紅方謀得雙兵的物質優勢，足以彌補缺相的弱點。

40.………　車7平8　　41.炮二平一　包1退4

42.馬七進六　車8平4(圖48)

　　平車敗著。黑此時應改走車8退4，以下紅若接走馬五進三，則車8平9，馬六進四，士5進6，俥四進四，士6進5，俥四進一，將5平4，俥四平五，包1平9，黑方足可抗衡。

43.馬六進五　………

　　進馬吃士，突發冷箭，入局簡練。

43.………　將5進1　　44.俥四進四　馬1進3

45.俥四進二　………

　　破去黑方雙士以後，紅方俥馬炮形成了圍攻之勢，大局已定。

45.………　象7進9

46.馬五進三　將5平4

47.俥四平七　車4退1

48.馬三進四　將4平5

49.俥七平五　將5平6

50.馬四退二　………

　　以上幾個回合紅方弈得絲絲入扣，不給黑方以喘息的機會。

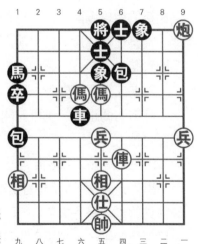

圖48

50.………… 包1平9

為瞭解殺，黑方只好獻包。

51.炮一退五　車4平8　　52.俥五平四　將6平5

53.俥二退四

至此，黑方認負。

第21局　(上海)孫勇征　先和　(浙江)黃竹風

這是2012年全國象棋個人賽第2輪第1台孫勇征對陣黃竹風的一盤對局。孫勇征可以說是黃竹風的「苦手」，兩人此前交手4次，孫勇征取得2勝2和的不敗戰績。這盤棋又是孫勇征先手，黃竹風能頂住嗎？請看實戰。

1.相三進五　包8平4

黑方以左包過宮迎戰飛相局，是長盛不衰的一種主流佈局，其戰術特點是以過宮肋包在直線上進行牽制，伺機攻擊或破壞相方的陣形。這類佈局，雙方在序盤階段雖然少有短兵相接的對攻場面，但卻鋒芒內斂，彼此行兵佈陣，爭佔要津，構築理想陣形，於平淡之中見真功，故而深受實力派棋手的青睞。

2.傌二進三　………

紅方右傌正起。也可先開出右俥，以利以後對黑方左翼進行封鎖。

2.………… 馬8進7　　3.俥一平二　車9平8

黑先走車9平8不怕紅方炮二進四封車。這裡黑方以往較常見的走法是先挺7卒，可形成靈活多變的陣形。以下紅若接走炮二平一，則馬2進3，兵七進一，包2平1，炮八平七，紅方易走。

4.炮二進四　卒7進1　　5.炮二平三　卒3進1

6.傌八進九　………

左傌屯邊，加快左翼子力出動，這是一路非常平穩的走法。此時，紅方較為激烈的選擇是走炮八進四，以下黑若接走象3進5，則俥二進九，馬7退8，傌八進七，紅方稍好。既然黃竹風第3回合走出車9平8這種棋界公認的劣變，想是有備而來，所以孫勇征力圖把局面先穩下來，以免誤入黑方布下的「陷阱」。

6.…………　　　馬2進3　　7.俥九進一　包2平1

8.俥九平六(圖49)　………

平肋俥穩健，局面均衡發展，不易引起激烈的變化。孫勇征是一位非常穩健的棋手，他技術全面，中後盤力量很大，很少在佈局階段走過分的棋。如果這裡紅方是一位攻殺型棋手，則可能會選擇走俥九平二，以下黑若接走車1平2，則炮八平六，車8平9，前俥進三，車2進7，仕四進五，紅方稍好。

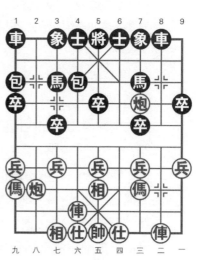

圖49

8.…………　車1平2

9.炮八進四　………

左炮封車是必走的一著棋，可擴大空間優勢。

9.…………　車8進9

10.傌三退二　象3進5

11.傌二進四　………

紅跳拐角傌是正確的選擇。這裡紅方如改走傌二進

三，則以後沒有好的出路，所以孫勇征設計了這個傌二進四再傌四進二的著法，為以後兌兵活傌打通路線。

　　11.………… 　士4進5　　　12.傌四進二　包1退1

　　13.兵三進一　包1平4　　　14.俥六平八　象7進9

　　15.俥八退一　………

紅方見黑方防守嚴密，密不透風，索性退俥生根，著法穩健。

　　15.………… 　卒1進1　　　16.兵三進一　象9進7

　　17.兵五進一　馬3進4　　　18.兵五進一　………

這是一步巧手，看似平平淡淡，實則暗藏殺機。黑方如果不察，走卒5進1，則炮八平一，車2進9（如馬7進9，則俥八進九，黑失車），炮一進三，馬7退8，炮七進三，絕殺。

　　18.………… 　馬4退3　　　19.兵五平四　馬3進4

　　20.仕四進五　車2進2　　　21.傌二進三　象7退9

退象給紅傌留出活動空間。應以改走後包平3協調陣形為宜。

　　22.傌三進二　馬4進5　　　23.兵四進一　馬5退4

　　24.兵四平五　………

棄兵引離黑馬，加快進攻節奏。

　　24.………… 　馬7進5　　　25.炮三進二　卒3進1

挺3卒是一個非常冷靜的處理手段。如改走包4平7，則傌二進三，將5平4，炮八平六，抽吃黑車。

　　26.炮三平六　馬4退2　　　27.兵七進一　馬5退3

黑退馬準備解決車馬受牽制的弱點。

　　28.傌九進七　將5平4　　　29.炮六平七　馬2進4

30.俥八進七　包4平2　　31.傌七進五　………

這樣交換以後，雙方重新回到一個相對平穩的局面。

31.………　　包2平1　　32.傌五進六　包1進4

33.炮七平八　包1平4　　34.傌二退四　象9進7

此時局面雖和味較濃，但是黑方沒有必要選擇包4退3進行交換，以犧牲兵種配置為代價去謀和。黑飛象穩穩地把雙象聯絡好，確保陣形工整，正著！

35.炮八退六　馬4進6　　36.兵七進一　馬3進1

37.兵七平八　卒1進1　　38.炮八平六　士5進4

39.相五進三　馬1退3　　40.兵八平七　馬3進1

41.兵七平八　馬1退3　　42.兵八平七　馬3進1

43.兵七平八　馬1退3　　44.傌四進三　………

以上幾個回合，黑方馬3進1是捉、馬1退3是閑，如果紅方再選擇兵八平七，則可形成雙方不變作和的局面。紅見己方子力佔位很好，過河兵的位置也有利於進攻，所以主動變著，求勝之心躍然枰上。

44.………　　士6進5　　45.兵八平七　馬3進1

46.兵七平八　卒9進1

挺卒，保持物質力量上的均勢，利於持久戰。

47.傌六退五　將4平5　　48.傌五進四　馬1退3

49.兵八進一　包4平5　　50.相七進五　馬3進4

51.傌四進三　將5平4　　52.兵八平七　卒1平2

53.帥五平四(圖50)　………

紅方求勝的慾望非常強烈，幾次避兌，力求保持局面的複雜性。

53.………　　包5平4　　54.後傌退五　卒2平3

55.帥四平五　卒3進1

56.炮六退一　卒3進1

57.傌五退四　………

紅方見黑卒的攻擊勢頭很猛，所以選擇兌子交換。

57.…………　馬4進6

58.傌三退四　將4平5

59.仕五進四　包4平5

至此，雙方握手言和。

這盤棋雙方雖沒有激烈的對攻場面，但是於小處見真功夫，雙方在局面處理的方法上細膩而不失激情、平穩卻暗藏玄機，不失為一盤佳構。

圖50

第22局　(湖北)洪智　先和　(四川)鄭惟桐

這是2012年全國象棋個人賽第3輪第2台湖北洪智特級大師對陣四川鄭惟桐大師的一盤對局。雙方以飛相局對過宮包開局，中局階段雙方都是穩紮穩打，不肯輕易將棋勢導入難以控制的局面中，因此棋局很快便在平淡中弈和，請看實戰。

1.相三進五　包8平4

黑方以左包過宮迎戰飛相局，是長盛不衰的主流佈局之一。

2.俥一進一(圖51)　………

起橫俥是洪智比較偏愛的下法。此時，紅通常走法是傌二進三，右傌正起，也可先手開出右俥，以利以後對黑

方左翼進行封鎖。試演如下：
傌二進三，馬8進7，俥一平
二，卒7進1，炮二平一，紅
平炮亮俥，穩步進取，演變下
來紅方稍好。實戰中紅方先起
橫車，整個佈局的重心勢必發
生變化，這一點在以後的行棋
中會有所體現。

圖51

　　2.…………　馬8進7

　　3.俥一平六　士4進5

　　4.炮二平三　車9平8

　　5.炮三進四　………

正是由於有炮三進四這著棋，紅俥一平六的攻法才得以
成立。佈局是一個整體，一般來說，當棋手走出第一步時，
就已經有了一個整體的佈局計畫，這一點初、中級棋手在行
棋時一定要注意。

　　5.…………　象3進5　　6.傌二進三　車8進3

　　7.炮三平七　卒5進1　　8.炮七退二　馬2進3

至此，形成紅方多兵、黑方出子速度較快的兩分局面。

　　9.傌八進九　馬7進6　　10.炮八平七　車8平2

平車加強封鎖，也可以選擇走馬6進7。

　　11.俥六平四　馬6進7　　12.俥四進三　車2進5

　　13.仕四進五　馬3進2

黑方這幾著棋走得非常有力，佔據了空間優勢。

　　14.俥四平三　包4進4

　　15.兵九進一　馬2進1(圖52)

雙方演變至此，臨場鄭惟桐進入長考。這裡除實戰的下法外，還有卒1進1的走法。以下紅若接走前炮平八，則包2平4，炮八平四，後包進3，炮四退三，車2退1，俥九平八，車2進2，傌九退八，卒5進1，俥三進二，卒5進1，黑方雖然有一定的優勢，但是局面較為複雜，雙方均難以控制，所以臨場鄭椎桐放棄了這路變化。

16.後炮平六　車2退1　　17.炮七平四　車1平3

18.炮四退二　………

洪智見鄭椎桐的攻勢兇猛，索性退炮全力防守，戰略思路正確。

18.…………　包2進3　　19.俥三平六　車3平4

20.俥六平八　車2退2　　21.炮六進七　士5退4

雙方交換以後，局面鬆動了很多。

22.傌九退七　馬1進3　　23.俥九進二　………

這著棋稍偏軟。不如改走炮四平七更為頑強，以下黑若接走車2進3，則炮七平九，車2平3，炮九進四，車3退2，兵九進一，紅方主動。

23.…………　馬3退5

退馬，計算精準！

24.傌七進六　車2平4

25.炮四進一　馬5退6

26.傌六退四　馬6進8

27.炮四進三　馬8進7

黑方得回失子，局勢又回

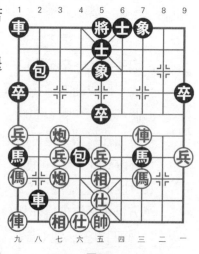

圖52

到較為平穩的態勢。

28.傌四進三　車4退2　　29.俥九平六　車4進4

30.仕五進六　後傌退5　　31.仕六進五　馬5進3

至此，雙方弈和。

第23局　（上海）孫勇征　先和　（湖北）汪洋

這是2012年「磐安偉業杯」全國象棋個人賽第8輪第2台孫勇征與汪洋相遇時的對局。孫勇征和汪洋交手多次。從棋風來看，孫勇征是一位穩健型棋手，他技術全面，中殘局功力深厚；同樣，汪洋是一位以佈局見長、棋風穩健細膩的棋手，在中殘局方面也有過人之處。

兩位大師棋風有很多相似之處，但汪洋在佈局創新方面要強於孫特大。從兩個人的交鋒記錄來看，孫勇征執紅先行時，和棋較多，孫特大尚無勝績；而當汪洋執紅先行時，汪洋則勝局、和局較多，鮮有敗績（唯一的一次敗績是在2011年首屆「周莊杯」海峽兩岸象棋大師公開賽汪洋不敵孫勇征）。汪洋可謂是孫勇征的「苦手」。

在上一輪中，孫勇征戰勝葛超然後積10分，眾多棋迷期待孫特大能夠衛冕。不過，孫勇征的心態還是非常平和的，他以穩健的飛相局佈陣，汪洋則應以過宮包。中盤汪洋一手平包打傌，孫勇征長考了半個小時之後選擇了兌子，兩人最後弈至俥炮對車馬的殘棋成和。

1.相三進五　包8平4

在2012年第五屆「楊官璘杯」全國象棋公開賽上汪洋對陣孫勇征時，汪大師選擇以包2平4士角包來應對飛相局。實戰中汪洋選擇過宮包，顯然是做足了功課的。

2.傌二進三　馬8進7

3.俥一平二　車9平8

4.炮二進四　卒7進1

5.兵七進一　………

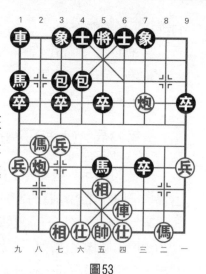

圖53

在本屆賽事第2輪孫勇征對陣黃竹風時，孫大師選擇走炮二平三，黃大師應以卒3進1，以下傌八進九，馬2進3，俥九進一，包2平1，雙方大體均勢，最終激戰成和。臨場孫大師選擇這著兵七進一，定是有所準備。

5.…………　馬2進1　　6.傌八進七　包2平3

7.傌七進八　馬7進6　　8.俥九進一　………

起橫俥靈活。如改走炮二退二，則包4平5，兵九進一，馬6進5，傌三進五，包5進4，仕四進五，包5退1，紅方右翼俥炮受牽，黑方易走。

8.…………　卒7進1　　9.炮二平三　………

這是一步很穩健的變化。紅方如尋求攻勢改走俥九平六，則士4進5，俥六進四，馬6退8，兵三進一，形成紅方佔勢、黑方多子的兩分局面。孫特大的棋風一貫是「穩」字當頭，從不輕易弄險，所以選擇這著平炮兌車的變例。

9.…………　車8進9

這裡汪洋大師也沒有選擇卒7平8尋求變化的下法，而是選擇兌車為以後保留過河卒做準備，穩健。

10.傌三退二　卒7進1　　11.俥九平四　馬6進5

12.炮八進一（圖53）……

這是一步改進著法。兩強相遇，孫勇征率先祭出飛刀，試看汪洋大師如何應對。2011年江蘇省第二十屆「金箔杯」象棋公開賽孟辰和趙鑫鑫對局時，紅方曾走兵七進一，以下卒3進1，俥四進五，卒3進1，俥八進九，馬5退4，俥四退一，馬4退5，俥九進七，馬5進7，黑方稍好。

12.………… 馬5進3　　13.俥四進五　士4進5

正確！如改走馬3退2，則炮三平五，黑方局面崩潰。

14.炮八平七　馬3退1　　15.炮三平五　象3進5

16.俥二進四　車1平2　　17.炮五退二　車2進4

此時黑也可以選擇改走卒7進1保留變化。

18.俥四進三　前馬進2　　19.炮七退二　包3平2

20.俥四平六（圖54）………

雙方演變至此，孫勇征陷入長考。經過30多分鐘的思考，孫勇征選擇這著平俥捉包。在這個局面下，紅方平俥吃包意在簡化局面，黑方多卒且子力集中在紅方左翼，如果糾纏下去，則對紅方不利。賽後有的棋手指出不如改走俥八退七更好一些，這裡可以演變如下：俥八退七，包2進1，俥四退三，馬1退3，炮五平二，馬3進4，俥四平五，車2進3，炮二退二，車2退3，紅方全線退防，黑方大兵壓境，

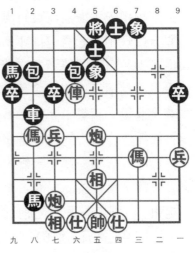

圖54

紅方不利久戰。這也是孫勇征大師長考後放棄傌八退七這路變化的原因。

　　20.………… 　包2進3　　 21.兵七進一 　車2平3

　　22.傌六進一 　車3進4　　 23.傌六平九 　將5平4

雙方交換以後，黑方多卒易走。

　　24.仕四進五 　車3退2　　 25.傌九平八 　車3平7

　　26.傌八進二 　將4進1　　 27.傌八退五 　馬2退3

　　28.炮五進二 　卒1進1　　 29.傌八平一 　車7平8

　　30.炮五平三 　………

這裡紅也可以直接走傌一進二。

　　30.………… 　卒3進1　　 31.傌一進二

至此，雙方同意作和。

第24局　（廣東)許銀川　先和　（浙江)黃竹風

　　這是2012年「磐安偉業杯」全國象棋個人賽第8輪廣東許銀川先手與浙江黃竹風大師戰和的一盤對局。這盤棋雙方以飛相對過宮包佈陣，中盤許銀川雖一度形勢較好，但第21回卻走了進邊兵一步緩著，給黑馬跳了上來，局勢變得有點不好控制。接著，許銀川又連續走了幾步緩著，賽後他說「感覺中間像看不到棋了，走完才會看到」。黃竹風抓住許銀川的這幾著緩手，殺兵點包反擊，使己方子力殺出，形勢好轉。末盤，雙方形成雙傌傌兵單缺相對雙車包雙卒單缺象的局面，黑多一卒形勢佔優，黃竹風主動提和，許銀川答應，遂罷兵戰和。

　　1.相三進五　　包8平4

　　以左包過宮應飛相局，是當前比較流行的走法。過宮

包雖屬先手佈局，但用於後手應對飛相局既是行之有效的，也是採用率最高的佈局。過宮包的戰略計畫是：攻守兼備，伺機反擊。

它的具體步驟是：首著動包過宮落士角，接著出動同側車馬，然後躍馬河口構成肋包，在窺視對方子力的同時，又掩護著河口馬的理想陣勢。這種陣容是非中包形佈局最科學嚴謹的馬包結構。

　　2.傌二進三　　馬8進7　　　3.俥一平二　　車9平8

　　4.傌八進七　　車8進4

進車正確。如改走卒7進1，則炮二進四，黑方左車被封，陣形不舒展，紅方易走。

　　5.炮二平一　　車8平4　　　6.炮八平九（圖55）……

平炮準備快速亮出左俥，這是紅方常見的走法。在2010年第十六屆亞洲象棋錦標賽上許銀川對陣阮成保時，許曾走兵三進一，以下馬2進3，兵七進一，卒3進1，傌三進四，車4平6，兵七進一，車6平3，仕四進五，紅方先手。黃竹風大師對佈局掌握很好，這是棋界公認的。所以許銀川大師在此避開了這個佈局變例。

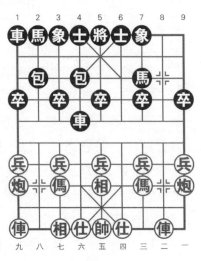

圖55

　　6.…………　　馬2進1

　　7.炮九進四　………

在這裡，炮九進四的著法在大師之間的對局中首次出

現，但是在網路中這著棋卻是非常流行的。許銀川在關鍵比賽中祭出這路變化，應是準備得非常充分。

7.……　　　　車1平2　　8.兵九進一　車4進3

進車捉傌，著法積極。這著棋是對卒7進1的改進。如改走卒7進1，則兵九進一，包2平3，俥九進四，紅棋陣形工整，滿意。

9.傌三退五　………

退窩心傌，正確。如改走傌三退一，則車4進1，以後紅方邊傌還要調整，黑方滿意。

9.…………　車4退1　　10.兵七進一　包2進5

進包牽制，著法有力。

11.炮一退一　馬1退3　　12.俥二進四　馬3進4

13.傌五退三　………

冷靜。退傌消除弱點，老練之著。如改走炮九平六，則車4退3，俥九平八，象3進5，傌五退三，車4進1，黑方滿意。

13.…………　卒5進1　　14.炮九平六　車4退3

15.俥九平八　士4進5　　16.仕四進五　象3進5

17.炮一平四　………

平炮可謂神來之筆！紅方的這個構思頗為精巧。通常紅方會選擇走傌三進二，以下黑若接走車4進1，則炮一平三，卒3進1，炮三進一，紅方稍好。實戰中這著炮一平四更為簡明，以後既可以炮四進一給左傌生根，又可炮四進二守住兵林線，局面更加生動。

17.…………　卒7進1　　18.傌三進二　………

這是炮一平四的後續手段。

18.………　車4進3　19.炮四進二　車4進2

20.馬七進六　………

黑車被困，紅方主動。

20.………　包4進2　21.兵九進一（圖56）……

進兵緩著。這裡紅方可以考慮改走炮四退一，以下黑若接走包2退2，則兵七進一，卒3進1，馬六退四，包2進1，馬四進五，紅方前景樂觀。賽後複盤，許銀川在講到這手棋時說「先炮四退一打一下就好了，看上去架子很好，機會應該不小」。對此，許銀川後悔不已。

21.………　馬7進5

紅方的緩著，給了黑馬跳出來的機會，雙方局勢又處於膠著狀態。

22.炮四退二　車4退2　23.馬六退四　車4平5

24.俥二進二　………

這著棋走得又有些「衝動」，這在許銀川平時的對局中是很少見的，或許是許銀川太想贏這盤棋了！其實這裡紅方可以考慮走炮四退一，以下黑如接走車5平2，則馬四進六，較實戰要好一些。

24.………　馬5退3

25.仕五進四　包4進4

26.俥八進一　車5進1

利用紅方的緩著，黑方已經組織起攻勢。臨場許銀川當

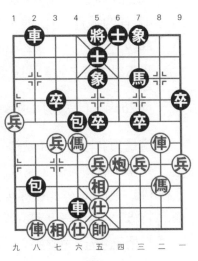

圖56

時的表情已經非常嚴峻。

27.仕四退五　包4平6　　28.傌二退四　車5平7

同樣平車不如改走車5平3優勢更大。試演如下：車5平3，傌二平七，馬3退4，前傌退六，車2進6，黑優。

29.前傌退六　卒5進1　　30.俥二平七　卒5平4

31.兵七進一　象5進3

求穩的下法，不若改走車2進5更為積極。

32.傌四進五　車7進2　　33.仕五退四　馬3退4

34.傌五進四　馬4進5　　35.俥七退一　馬5進6

36.俥七平四　車7退3　　37.傌六進四　卒4平5

38.傌四進三　………

許銀川雖落下風，但是殘局走得卻非常老練。幾個回合交換下來，紅方消除了黑卒，已經有驚無險。

38.…………　象7進5　　39.傌三退四　車7平9

40.傌四退六　車9平4　　41.仕四進五　卒5進1

42.俥四平五　象5退7　　43.兵九平八　包2平3

44.俥五平七　………

以下黑若接走包3平1，則俥八進二兌俥，雙方和棋。

第25局　（黑龍江）趙國榮　先負　（浙江)于幼華

這是預賽階段第4輪的一盤對局。前三輪比賽結束以後，趙國榮發揮欠佳，僅取得2和1負的成績；于特大則是3戰3和。兩人積分比較靠後，在預賽還有一輪的情況下，兩位特級大師相遇，展開了激戰。

1.相三進五　包2平6　　2.兵三進一　馬2進3

3.傌八進九　車1平2　　4.俥九平八　車2進4

5.炮八平七　車2平6　　6.傌二進三(圖57)………

這裡紅方另有先走俥八進四的下法，以下黑若接走象7進5，則傌二進三，與實戰殊途同歸。不過，象棋佈局的魅力在於其並不是這樣簡單的重複，當紅方先走俥八進四以後，黑方可以接走馬8進7，以下傌二進三，士6進5，傌三進二，包8進5，炮七平二，卒3進1，黑方足可抗衡。

　6.…………　象7進5　　7.俥八進四　士6進5

　8.炮二退一　車6進4

進車攔炮正確，否則紅炮左移，黑方防守壓力很大。

　9.炮二進三　馬8進6　　10.仕四進五　車9平7

11.俥八平四　車6平8　　12.俥四進一　包8平7

平包是車6平8的後續手段，下伏卒7進1的先手。

13.俥四平二　車7平8　　14.俥二進四　馬6退8

15.俥一平二　車8進1　　16.傌三退二　卒3進1

兌車以後，黑方爭得均勢的局面。

17.兵七進一　馬3進4

18.兵七進一　馬4進5

棄卒搶攻，黑方求戰慾望很強。

19.炮七退一　馬8進6

20.炮二退二　………

退炮準備消滅黑卒，紅方已經做好打持久戰的準備。

20.…………　包7平9

21.炮二平一　包9進4

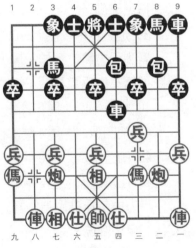

圖57

22.炮一進四　包6平8　　23.傌二進四　馬5退6

24.兵七平六　前馬進4　　25.兵九進一　馬4進6

進馬以後，黑方大子均已運到紅方右翼，雖然暫時沒有攻勢，但是對紅方右翼的防禦構成很大的壓力，當務之急是如何化解黑方的攻勢。

26.炮一平二　包8平7　　27.炮七進七　後馬進8

28.炮七退五　包9進3　　29.炮七退一　包7平6

30.炮七退一　包6進2

進包準備包6平8繼續對紅方施加壓力。

31.傌四進五　包6平8　　32.仕五進四　包8進5

33.帥五進一　包8退3　　34.傌五進七　卒7進1

進卒好棋！為以後活通8路馬做準備。

35.兵三進一　馬6退7　　36.炮二平九　馬7進5

37.兵六進一　馬8進7　　38.炮九平五　將5平6

平將解除牽制，為以後放手一搏做準備。

39.炮五退一　馬7進6

看到己方將位不佳，黑方果斷進馬尋找攻擊要點。

40.炮五平四　馬6退4

41.炮四退一　馬4進3

42.帥五平六　包8平2

43.仕六進五　包2平4

黑方由頓挫戰術迫使紅方支仕，自堵帥位。

44.傌七進五　將6平5

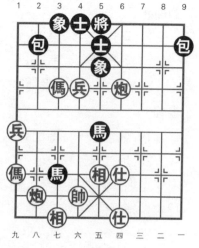

圖58

45.仕五退四　　包4平2　　46.炮七平八　　包9退2

47.炮四進二　　包2退5

48.傌五進七　　包9退6(圖58)

退包不如改走包2平1攻勢更強。試演如下：包2平1，
傌九進八，馬3退2，傌七退八，馬5退6，兵六平五，馬6
進5，帥六平五，包9退2，傌八進六，包9平1，黑方優勢
明顯。

49.兵六平五　　包2進5　　50.炮四退三　　包9進6

51.兵五進一　　包9平5

紅方超時，黑勝。

第26局　（湖北）洪智　先負　（北京）王天一

由中國象棋協會、江蘇省句容市人民政府主辦的第五屆
「句容茅山・余坤杯」全國冠軍邀請賽，於2013年4月17
日至4月20日在江蘇省句容市拉開帷幕。

預賽階段比賽結束後，王天一、洪智、孫勇征、許銀
川、陶漢明、呂欽六位特級大師殺入決賽。這是決賽階段的
第1輪第1台洪智與王天一之間的一盤對局，請看實戰。

1.相三進五　　包8平4　　2.傌一進一　………

搶出橫傌雖可迅速佔據要塞，但右翼子力開展有失協
調，佈陣各有利弊。

2.…………　馬8進7　　3.傌一平六　　士4進5

4.傌八進九　　車9平8

5.炮八平七(圖59)　………

平炮亮傌，先動左翼，正著。如改走傌六進四，則黑可
包4退2，以下傌六進三，包2平6，傌六平八，車1進2！

紅俥頻繁搶點，徒勞無功，黑方反先。

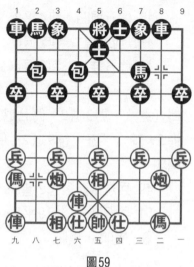

圖59

5.………… 車8進4

左車巡河，意在變換陣勢，著法具有侵略性。常規下法多走馬2進1，以下紅若接走俥九平八，則車1平2，俥八進六，局勢平穩。

6.俥九平八　包2進2

7.俥八進四　包2平4

8.俥六平八　馬2進3

9.傌二進四　………

傌進拐角，方向錯誤，致使局勢留下隱患。不如改走兵一進一，邊線躍出，先手不失。

9.…………　後包平6

包平士角調整陣形，使一路車順勢開出，同時窺視拐角傌實施攻擊，一舉兩得！

10.炮二平三　………

棋諺有云：炮不虛發。紅方平炮打卒丟失防禦要道，犯兵家大忌，成為以後走向敗勢之根源。此時紅可走兵三進一，黑若接走象3進5，則前俥平六，相互牽制。

10.…………　象3進5　　11.炮三進四　車1平4

12.俥八平三　………

紅方平俥的目的不明確，顯然低估了黑方雙車雙包威力。此時應選擇走後俥平六牽制黑方車包，使其不易發揮，尚可一戰。

12.………… 車8進4

13.炮七進四　包4平6

14.炮七平六　………

紅如改走傌四進六兌車，則黑車8進1，以下仕六進五，車4進7，俥八進四，卒5進1，俥八平五，車4退4，俥五平四，馬7退9！黑得子勝勢。

14.………… 包6進5

（圖60）

圖60

包擊底仕，打開勝利之門。亦可改走卒5進1，也較滿意。

15.傌四進六　車8進1　　16.相五退三　包6退6

17.炮六平四　車4進7　　18.俥八平三　車4平6

19.炮四平九　馬3進1　　20.炮三平九　馬7進6

21.仕六進五　車6平3　　22.仕五退六　馬6進5

23.俥三進二　車3平7　　24.前俥平二　車8平7

25.俥三退一　車7進2　　26.帥五進一　車7平4

至此，紅已無力回天，黑勝。

第27局　（北京）王天一　先勝　（四川）鄭惟桐

這是2013年第三屆「周莊杯」海峽兩岸大師賽中的一場半決賽，對局在兩位當今棋壇的年輕高手王天一與鄭惟桐之間展開。慢棋時，鄭惟桐以傌炮雙兵仕相全對陣王天一馬包卒單缺象，被王天一頑強頂和。這是雙方加賽快棋的較

量，請看實戰。

1.相三進五　包8平4　　2.傌二進三　馬8進7

3.俥一平二　車9平8　　4.傌八進七　卒3進1

5.兵三進一　馬2進3　　6.炮二進四　包2進2

7.俥九進一　車1進1

演變至此，雙方形成飛相對左過宮包局面。在2012年「金箔杯」上雙方也曾下成這個局面。本局鄭惟桐對此稍作改進，沒有選擇直接兌卒，而是起高橫車，正確。如改走卒7進1，則兵七進一，卒3進1，兵三進一，包2平3，俥九平六，士6進5，兵三進一，卒3進1，炮八進二，卒3進1，俥六進五，紅方佔優。

8.炮八平九　車8進1

這裡，黑另有一路變化，試演如下：卒7進1，俥九平六，包4平5，兵三進一，包2平7，俥二進四，車1平2，炮二平四，車2進6，炮四退四，包7進2，俥二平三，包7平3，仕六進五，馬7進8，俥六進五，雙方混戰。

9.兵九進一　車1平2　　10.俥二進一　………

高橫俥著法新穎，以往多走俥九平六。

10.…………　卒7進1　　11.炮二平三　象7進5

12.俥二進七　車2平8　　13.兵三進一　包2平7

14.俥九平六　士6進5

15.俥六進三（圖61）　………

紅進巡河俥準備兌卒活傌。就形勢而言，雙方都有弱傌（馬），相差不多。

15.…………　車8進2　　16.傌三進四　………

如改走炮九進四，則馬3進1，炮三平七，車8進3，紅

方陣形渙散，黑優。

　　16.………　　包 7 平 4

　　17.俥六平八　　前包平 6

　　18.炮三退六　　車 8 進 2

　　10.傌七退五　　包 4 進 5

雙方退傌進包針鋒相對，
走的境界都非常高。

　　20.相五進三　　………

圖61

　　王天一在局面受控的情況
下突出妙手，一舉化解了黑盤
河馬的威脅。

　　20.………　　馬 7 進 8

　　21.傌五進三　　車 8 進 3

進車位置有誤，不如改走車 8 進 1 繼續牽制效果更好。

　　22.仕六進五　　包 4 退 5

也可走馬 8 進 6 進行交換，以下紅若接走俥八平四，則
包 6 平 7，仕五進六，包 7 進 3，炮九平三，車 8 平 7，兌子
後雙方基本和棋。

　　23.相三退五　　馬 8 進 6　　　　24.俥八平四　　車 8 退 4

雙方經過一番激烈爭鬥後，局勢又趨向平穩。

　　25.兵七進一　　包 6 退 2　　　　26.炮九平七　　馬 3 進 4

　　27.俥四平五　　卒 3 進 1　　　　28.俥五平七　　包 4 平 3

兌包偏軟。可以看出現黑方準備謀和，否則雙方基本勢
均力敵的棋，沒有必要走得這麼委屈。

　　29.炮七平九　　包 6 平 7　　　　30.炮三進七　　包 3 平 7

　　31.炮九進四　　………

紅方吃掉一卒後，形勢略為主動。

31.………… 車8進3

不如改走車8進2更為準確。

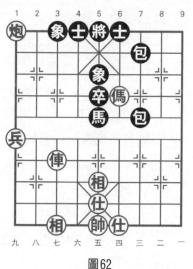

圖62

32.傌三進二　馬4進5

33.俥七平六　包7平9

同樣吃卒，不如改走車8退1，比實戰效果要好。

34.傌二進三　包9進4

35.俥六平一　包9平7

36.俥一進二　馬5退6

此時，也可改走車8退7守住底線。

37.俥一退一　馬6進4　　38.炮九進三　馬4退3

退馬敗著。應改走車8退5守住中象，以下紅若接走傌三進四，則車8退1，炮九退一，包7退6，傌四退五，車8進4。黑方足可抗衡。

39.俥一進四　士5退6　　40.俥一退六　車8平7

41.傌三退四　車7進1　　42.傌四進六　………

紅方跳傌嫌急。如改走傌四進五，則優勢可能更大。

42.………　包7退5　　43.俥一平七　車7退4

44.傌六進四　馬3進5(圖62)

黑進馬導致速敗。應改走包7平9進行牽制，紅棋取勝難度很大。

45.俥七進五　包7退1　　46.傌四進三

至此，紅勝。

第28局　（浙江）于幼華　先負　（黑龍江）趙國榮

　　這是2013年第二屆重慶「黔江杯」全國象棋冠軍爭霸賽小組賽第二輪的爭鬥。于幼華執先採用飛相局較量內力，趙國榮應以靈活的左過宮包佈陣。佈局階段于幼華走子顯得過於隨意，導致很快失先落入下風，趙國榮抓住機會，牢牢掌控優勢，最終殘局勝出。

　　1.相三進五　包8平4　　2.傌二進三　馬8進7

　　3.俥一平二　車9平8　　4.兵七進一　……

　　先挺七兵，使黑方得以從容左車巡河，佈成良好陣形，紅方難有先手。按棋理來說，這步應該走炮二進四封鎖。

　　4.………　車8進4　　5.炮二平一　車8平4

　　6.傌八進七　馬2進3　　7.兵三進一　卒3進1

　　8.兵七進一（圖63）　………

　　兌兵稍嫌軟弱。可以考慮改走傌三進四，黑若接走車4平6，則紅可兵七進一棄子搶攻。

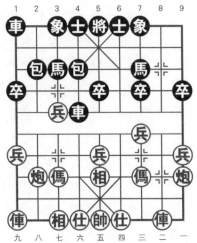

圖63

　　8.…………　車4平3

　　9.傌七進六　車3平4

　　平車捉傌，試探一下紅方應手。其實黑方也可以考慮改走包4進7。

　　10.傌六退七　車4平3

　　11.傌三進四　車3平6

　　12.傌四退三　象3進5

由於紅方佈局較為隨意，所以黑方得以從容佈陣。至此，黑方已經反奪先手。

13.炮八退一　馬3進4　　14.炮八平七　車1進2

雙方現在爭奪的焦點是在紅方七路線，黑方高車保包，準備包2平3兌包搶奪要道，構思巧妙。

15.俥九平八　包2平3　　16.俥二進一　包3進6

17.俥二平七　車1平3

黑佔領紅方七路線後，紅方左俥弱點暴露無遺，以後局面也將為此所累。

18.俥八進五　車3進4　　19.傌三進四　………

進傌逼兌，以簡化局面尋求轉機。

19.………　　　車6進1　　20.俥八平六　士6進5

21.仕六進五　包4平3　　22.兵一進一　象7進9

飛象準備兌卒活通左馬。

23.俥七平六　卒7進1

24.兵三進一　車6平9

25.炮一平四　象9進7

26.後俥進二　車9平3

27.相七進九　後車退2

28.後俥進一　後車進1

29.前俥平七　象5進3

30.相九進七　卒9進1

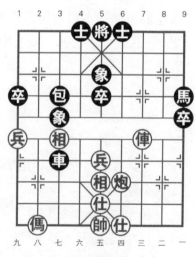

圖64

以上回合，黑方一直抓住紅方左俥弱點不放，牢牢控制局面。

31.兵九進一　象7退5

32.俥六平二　士5退6　　33.俥二平三　馬7進9

運馬邊線出擊，紅方仍然無子可動。

34.傌七退八　………

紅方不能坐以待斃，放棄中兵，解脫左傌。

34.………　　包3進1(圖64)

進包守卒林，穩健。如果改走車3平5，則紅方炮四進四還有對攻機會。

35.兵五進一　馬9進7　　36.傌八進九　………

此時紅如走炮四進四兌子意圖簡化，則以下包3平6，俥三進一，車3平2，傌八進六，包6進5，俥三平六，卒9進1，也是黑方佔優。

36.………　　車3平2　　37.炮四平三　馬7退6

38.炮三平二　士6進5　　39.炮二進七　馬6進7

40.炮二退四　卒9進1

棄卒放活馬路，打開局面。

41.俥三平一　車2平8　　42.俥一進五　士5退6

43.炮二進四　象5退7　　44.俥一退四　………

此時不能炮二平四，因黑伏有馬7退8得子手段。

44.………　　象3退5　　45.炮二平一　士4進5

紅方雖然謀得一卒，物質上達到平衡，但是黑方子力位置俱佳，象位馬虎視眈眈，紅方仍然非常被動。

46.俥一退三　車8平7　　47.俥一平四　馬7進6

48.炮一退八　包3進1

不如改走卒5進1效果更佳！下著包3平6打俥奔槽，紅方難以應對。

49.俥四退一　包3平7　　50.俥四平二　車7平9

51.傌九進八　包7平2　　52.仕五退六　………

落仕出現漏洞，不過紅方子力受制，此時也無好棋可下。

52.…………　馬6進4　　53.俥二平六　馬4退5

叫將吃掉中兵，不僅取得物質優勢，下面更有擺中包的嚴厲手段，紅方已經難以防守。

54.炮一平五　馬5進6　　55.炮五平四　車9平2

捉死紅傌，黑方勝勢。

56.仕四進五　馬6退8　　57.俥六進五　車2退1

58.俥六平九　車2平3

至此，紅方投子認輸。

第29局　（中國澳門）曹岩磊　先負　（中國）洪智

這是第十六屆「永虹·得坤杯」亞洲象棋個人錦標賽第4輪曹岩磊和洪智之間的一盤對決。在已經結束的3輪比賽中，洪智三戰三勝積6分暫列第一位，許銀川和曹岩磊同以兩勝一和的成績分列第二和第三位。這盤棋兩人直接對話，勝者將可縮小與洪智的積分差距，負者將提前告別冠亞軍的爭奪。

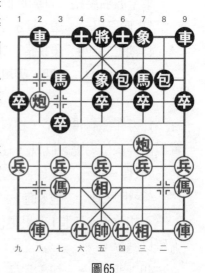

圖65

1.相七進五　包2平6

2.傌八進七　馬2進3

3.俥九平八　車1平2

4.炮八進四　卒3進1　　5.傌二進一　………

至此，形成飛相對過宮包佈局。紅方此時進邊傌在以往大賽上並不常見，看來，曹大師有意把局勢引入對方生疏的領域。

5.………　馬0進7　　6.炮二進二　………

進炮巡河有打亂對方陣形之意，但在此局面下稍嫌過急，因為二路炮升起後，會造成七路傌失去防禦，可謂得不償失。

6.………　象3進5　　7.炮二平三(圖65)　………

如圖65形勢，紅平炮打馬壞棋，造成己方七路傌脫根，這是本局失先的根源。這著雖然表面上逼退了黑馬，但自己的陣形也受到了嚴重的破壞，有些得不償失。不如改走傌一進一，以下黑若接走卒7進1，則傌一平四，以後再徐圖進取，局勢優於實戰。

7.………　包8進5　　8.傌七退五　………

紅方退傌無奈。此時紅方不能交換，因為交換後，不但會造成左翼傌炮被牽，而且己方的三路炮還存在危險。

8.………　馬7退9　　9.傌一平二　車9平8

10.炮三平一　馬9進7

11.傌八進四　士4進5(圖66)

黑補士過於求穩。應改走卒7進1先盤活左馬，局勢會更加明朗。試演如下：卒7進1，炮一平二，卒3進1，傌八平七，車2進3，傌二進二，馬7進6，黑優。

12.炮一平二　包8平6　　13.炮二進二　前包退1

14.兵三進一　………

進兵制馬無可厚非，但左翼傌炮脫根，始終是紅方的一

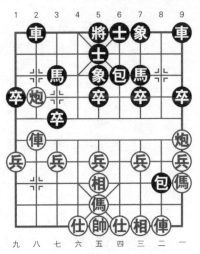

圖66

大隱患。不如改走俥八平四，以下黑若接走車2進3，則俥四退一，紅雖落後手，但優於實戰。

14.………… 前包平3

15.兵一進一 包6進4

16.傌五進三 馬3進4

17.俥八平六 ………

平俥交換，正著！紅方如再糾纏下去，有失子的嫌疑。

17.………… 車2進3

18.俥六進一 車2進2

19.仕六進五 ………

補仕造成左翼空虛。不如改走俥二進四，以下黑若接走包3平2，則俥六退三，包2進3，相五退七，包6平1，相三進五，紅方雖少雙卒，但左翼陣形穩固，局勢尚可維持。

19.………… 包3進1　　20.俥六退三　包3進1

21.兵五進一　包3平1　　22.俥六平九　………

平俥跟包，無奈之舉！如改走俥六退二，則包1退1，仕五進六，車2平5，紅方少兵也難挽敗局。

22.………… 車2進4　　23.仕五退六　包1進1

24.仕四進五　包6平3　　25.俥九平七　………

平包叫殺好棋，是擺脫紅方九路俥跟包的好手。

25.………… 包3平8　　26.炮二退二　包8平4

27.俥七平九　車8進4

黑方經過閃移騰挪，終於逼退了紅方二路炮，為己方

的8路車開通了路線。

28.傌三進五　車8平4

紅見大勢已去，遂認負，黑勝。

第30局　（河北）劉殿中　先負　（成都）孫浩宇

2013年全國象棋個人賽於11月4日至15日在福建石獅舉行。

這是甲組第10輪的一盤爭奪，由有「北崑崙」之稱的劉殿中特級大師迎戰代表成都棋院的孫浩宇大師。

1.相三進五　包8平4

黑方以左包過宮迎戰飛相局，是長盛不衰的一種主流佈局。

2.兵七進一　馬8進7　　3.傌二進一　　　馬2進1

4.傌八進七　車1進1　　5.俥一平二（圖67）………

出右直俥是較為冷僻的變化。通常當黑方起橫車時，紅方也會起一個橫俥，此消彼長，保持一種局面上的平衡。試演如下：俥九進一，車1平8，傌七進六，卒7進1，俥一平二，象7進5，炮八平六，以後紅方可以俥九平四配合右直俥，展開攻擊陣形。

5.…………　車1平8

6.炮二進四　卒7進1

7.俥九進一　象7進5

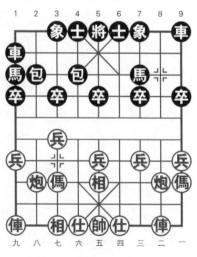

圖67

8.俥九平四 ………

也可先走兵九進一控制黑方邊馬，黑方仍不能走馬7進6，否則紅俥九平四，黑馬沒有好的位置。

8.………… 車8平3

8路車再平3路，展現出孫浩宇大師不拘一格的獨特棋風。

9.俥四平六 ………

紅俥也調整回來，構思相當有趣味。

9.………… 包4平3　　10.炮八進四　車9進1

11.炮二平七 ………

這樣交換以後，紅方等於主動把黑方壅塞的子力通路打開。不如改走俥二進四或者俥六進五，繼續保持互纏狀態。

11.………… 包3進3　　12.俥六進五　包3進1

13.炮七平五　士6進5　　14.相七進九　車9平6

15.炮五退二　卒9進1　　16.俥二進六 ………

右俥河積極有力。紅方已經取得相當滿意的局面。

16.………… 車3進3　　17.仕六進五　車6進3

18.炮八退六 ………

退炮稍緩，不如改走俥二平三更為有力。以下黑若接走車6平5，則炮八退二，包3平2，炮八平七，卒1進1，兵一進一，馬1進2，兵一進一，雙方互纏，局勢複雜。

18.………… 卒1進1　　19.俥二平三　包2平3

20.炮五平七 ………

平炮不夠積極，不如改走炮八進八，以後再炮八平九，對黑方更有牽制力。

20.………… 車3平4　　21.俥六平九　車4進2

22.炮八進三（圖68）　………

敗著。應改走兵三進一，以下黑若接走車6平2，則炮八平六，卒7進1，俥三退二，車2進3，炮六進二，車2退3，炮六退二，紅方主動。實戰中紅方這著進炮打車，被黑方借用，由此陷入被動。

22.…………　　前包平1　　23.馬七進九　車4平2

24.俥九平六　　包3平4

平包機警，不給紅方炮七進三借用的機會。

25.炮七平六　　包4進3　　26.俥六退二　馬7退6

27.相九退七　　………

紅方見邊俥已失，便欲由兌子簡化局面，方便殘局階段的定型，為謀和打基礎。這是劣勢局面下常見的戰術。

27.…………　　車2平1　　28.兵五進一　馬1進2

29.俥六平八　　車1退1

同樣是兌子戰術，黑方的戰略思想是由局面簡化，把棋型快速轉化成例勝的殘局。雙方雖都運用了兌子戰術，但是內涵卻大大不同。

30.俥八平九　　卒1進1

31.兵三進一　　車6進2

32.兵三進一　　車6平9

33.相五退三　　象5進7

34.俥三退一　　馬2進4

35.傌一進三　　馬4進2

36.兵五進一　　………

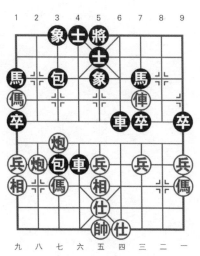

圖68

現在這個局面，紅方只有拼掉黑方一馬一卒才有機會謀和，難度可想而知。現在紅衝兵過河，利用黑方少象的弱點，尋求牽制。

36.…………	車9平8	37.兵五進一	卒9進1
38.傌三退五	卒1平2	39.俥三退一	車8退1
40.俥三退一	車8平5	41.兵五平四	卒9平8
42.相七進九	車5平7	43.俥三平五	馬6進5
44.相三進一	車7平3	45.兵四平五	馬5進3
46.兵五平六	車3進2		

巧著，下伏有車3平5，俥五退一，馬2進3先棄後取的手段。以後形成馬雙卒單缺象對兵仕相全的殘局，黑方勝定。

47.相一退三　車3平1　　48.帥五平六　馬3進4

至此，紅方見雙方物質差距過大，遂投子認負。

第二章　飛相對士角包

　　首著走包2平4或包8平6都可稱士角包。以士角包應飛相局可發揮走動士角包後有利於上馬出車的作用，這是一種伺機而動的穩健戰術。士角包佈局彈性較大，鋒芒內斂，與過宮包同屬於寓攻於守型的打法，但是不同之處在於士角包佈局兩翼子力均衡出動，陣地戰的特點更加突出，在局面的轉換和防禦計畫的選擇上更加自由靈活。

　　士角包可分為右士角包和左士角包兩大類，下面透過幾則佈局變例來探求飛相對士角包佈局的思路與動態。

第一節　紅俥九進一佈局

　　1.相三進五　包2平4　　2.俥九進一　………

　　紅方搶出左橫俥，意在平肋黑方士角包，這是在1987年第六屆全運會預賽上由特級大師胡榮華開創的變化。

　　2.…………　馬2進3

　　黑方右馬正起，加強中路攻防力量，著法有力，這也是近年的主流下法。此時，黑方另有馬2進1、象7進5及包8平5等多種選擇，從實戰的效果來看，均不如起右正馬效果好。

　　3.俥九平六　………

這是紅方預定的計畫。此時紅也有左俥先不定位，而選擇俥八進九的下法，以下黑若接走車1平2，則兵三進一，車2進4，炮八平七，馬8進7，兵七進一，士6進5，炮二平三，象7進5，炮三進四，卒3進1，兵七進一，車2平3，炮七進五，車3退2，俥二進三，紅方稍好。

這是2015年騰訊棋牌全國象棋甲級聯賽廣西跨世紀程鳴和成都瀛嘉武俊強之間對局中的幾個回合。

3.………… 馬8進7

跳馬是20世紀90年代興起的主流戰術。如改走士6進5，則黑方子力出動稍緩，紅方滿意。

4.俥八進九(圖69) ………

紅方這一著和後續挺邊兵再升俥巡河是一個整體的戰術構思，也是一種積極尋找進攻的方法。當前局面下紅方還有兵三進一的探索。兵三進一是2012年7月由武俊強大師首創的著法，其戰術思路是紅方左俥先不定位，而是進三兵控制黑方的左馬，以加強局面的控制力，以下車1平2，俥八進九，包8平9，炮八平七，士6進5，俥二進三，車9平8，俥一平二，車8進4，炮二平一，車8進5，俥三退二，車2進4，兵七進一，象3進5，黑方稍好。

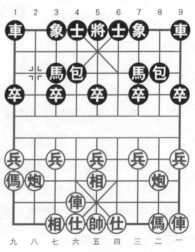

圖69

這是2014—2015年高密「棋協杯」全國象棋女子甲級

聯賽江蘇新天一張國鳳和北京中加實業唐丹之間對局時的著法。

　　4.………　車1平2　　5.兵九進一　車2進4

　　6.俥六進三　車2平6

平車左肋轉移佈局的重心。

　　7.傌九進八　………

　　紅方此時如果選擇走傌二進一，則卒3進1，傌九進八，卒7進1，兵一進一，士6進5，傌二進二，包8進5，傌二進四，馬7進6，俥平六四，包8平2，俥四進一，象7進5，雙方大體均勢。

　　這是2012年「伊泰杯」全國象棋甲級聯賽上海金外灘孫勇征和廣東碧桂園許國義之間對局中的幾個回合。

　　7.…………　卒3進1

挺3卒是控制河界的要點。

　　8.傌二進一　卒7進1

　　繼續加強巡河線的控制力，這是黑方既定的方案。如改走士6進5，則兵一進一，卒7進1，傌一進二，包8進5，傌二進四，馬7進6，俥六平四，包8平2，俥四進一，象7進5，俥一平二，一俥換雙以後，紅俥的位置好，紅方主動。這是2011年「伊泰杯」全國象棋甲級聯賽北京威凱建設王天一和山東中國重汽張申宏之間對局中的幾個回合。

　　9.兵一進一　車6退2

　　黑如改走士6進5，紅方仍然可以走傌一進二，以後形成黑方一車換雙的局面。

　　10.仕四進五　………

　　此時紅如急走炮二平四，則卒9進1，俥一平二，包8

進2，傌八進七，卒9進1，傌一退二，士6進5，仕四進五，車9平8，兵七進一，車6進2，炮八平七，象3進5，兵七進一，包8進3，黑方主動。這是2012年首屆「碧桂園杯」全國象棋冠軍邀請賽上海胡榮華和廣東許銀川之間對局中的幾個回合。

10.………… 士6進5 11.炮二平四 ………

求變之著。如改走傌一進二，則包8進5，炮八平二，士6進5，仕四進五，象7進5，傌一平四，車6進7，仕五退四，車9平6，仕六進五，馬3進2，形成戰略和棋。這是2012年西安西部「京閩茶城杯」迎新春中國象棋公開賽西安智弈隊張欣和陝西象棋群隊孟辰之間對局中的幾個回合。

11.…… 包8進2 12.傌六平二 卒9進1

進邊卒解決邊車的出路，是黑方佈局要點。

13.傌一退三 卒9進1 14.傌一進四 車9進5

15.傌二平一 象7進5

至此，黑方滿意，紅方認負。這是2015年騰訊棋牌全國象棋甲級聯賽杭州環境集團汪洋和廣西跨世紀王天一之間對局中的幾個回合。

第二節 紅兵七進一佈局

1.相三進五 包2平4 2.兵七進一 ………

紅方搶挺七兵，欲以帶有強制性的方式讓黑方右馬屯邊，進而削弱其攻擊潛力，便於己方控制局勢。但是，紅方搶挺七兵以後，延緩了自己大子出動的速度，這是其不利之處。

2.………… 馬2進1(圖70)

跳邊馬是合理的選擇，如果此時依然強硬地選擇走馬2進3，則會受到紅七兵的壓制，黑馬將成為其陣形中的一個弱點。下面試演一例實戰對局作為參考：馬2進3，傌八進七，車1平2，俥九平八，包8平5，傌二進三，馬8進7，俥一平二，車9平8，炮二進四，車2進6，傌七進六，車2平4，傌六進四，卒7進1，炮二平三，卒5進1，炮八平七，紅優。這是2011年首屆「辛集國際皮革城杯」象棋公開賽黑龍江聶鐵文與河北李曉暉之間對局中的幾個回合。

3.傌八進七 ……

進傌是主流的佈局戰術。如改走炮八進四則定位過早，黑方可以出動左翼子力，先走馬8進7，以後再走車1進1，使紅方炮八進四的效率不高。

3.………… 車1平2　　4.俥九平八　車2進4

5.炮八平九　車2平4

平車右肋控制紅傌，如改走車2平6則陣形顯得不夠協調。試演如下：車2平6，兵三進一，象7進5，炮二進二，馬8進6，傌二進三，卒7進1，傌七進六，車6平4，炮九平六，車4平5，炮六進五，馬6進4，兵三進一，車5平7，傌三進四，卒5進1，俥一平三，士6進5，俥三進五，象5進7，傌四進五，紅

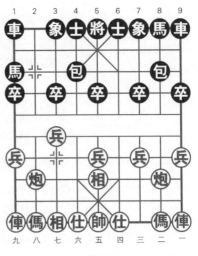

圖70

方先手。

這是2015年騰訊棋牌全國象棋甲級聯賽江蘇孫逸陽與北京威凱建設蔣川之間對局中的幾個回合。

6.傌二進三(圖71) ………

紅跳正傌堂堂正正，保持局勢平衡發展，有利於自己控制攻防節奏。在2015年「蓮花老表杯」全國象棋團體賽上王躍飛對陣趙殿宇時，王躍飛創造性地走出傌八進一的下法，以下卒7進1，傌八平四，馬8進7，傌四進三，象7進5，傌二進四，士6進5，傌一平三，卒1進1，兵三進一，卒7進1，傌三進四，馬7進6，傌三進二，包8平6，傌三平四，馬6進4，前傌平五，馬4進3，炮二平七，車9平7，黑方易走，紅方攻擊無果。所以在2015年騰訊棋牌全國象棋甲級聯賽上江蘇孫逸陽對陣山東謝巋時，孫逸陽大師對此做了改進：傌八進一，卒7進1，兵三進一（*紅方沒有選擇傌八平四*），象7進5，傌二進一，卒7進1，傌一平三，卒7平6，傌八平四，馬8進7，傌四進三，紅雙傌位置好，稍優。

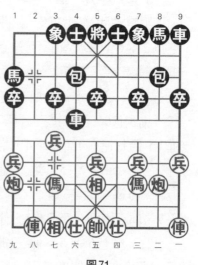

6.………… 卒7進1

挺卒制傌，這是雙方爭奪的焦點。黑如果先走馬8進7，則著法雖然很穩健，但不夠有力，以後被紅方走到兵三進一這著棋後，棋形有損，演變下去紅方易走。

圖71

7.炮二平一 ………

平炮通俥是對老式仕四進五走法的改進。如走仕四進五，則馬8進7，兵九進一，士6進5，紅方左俥位置欠佳，黑方可以從容部署左翼子力，前景樂觀。

7.………… 馬8進7　　8.俥一平＿　車9平8

9.俥二進四 ………

雙方在河口一線展開爭奪。紅如果急於走俥二進六，則包4進1，俥二退二，卒7進1，俥二平三，馬7進6，仕六進五，象7進5，黑方滿意。

　9.………… 包8平9　　10.俥二進五　馬7退8

11.俥八進一　馬8進7　　12.俥八平二 ………

如俥八平四，則卒1進1，俥四進三，象7進5，兵三進一，馬1進2，仕四進五，士6進5，紅方無法撼動黑方堅固的攻勢，雙方對峙。

12.………… 卒3進1　　13.俥二進三　卒1進1

14.兵七進一　車4平3　　15.傌七進八　象7進5

演變至此，雙方大體均勢。這路變化也是近年比較有名的和棋棋譜之一，值得廣大棋手學習和借鑒。

以上幾個回合，選自2015年騰訊棋牌全國象棋甲級聯賽成都瀛嘉李少庚和上海金外灘孫勇征之間的對局。

第三節　紅兵三進一佈局

1.相三進五　包2平4　　2.兵三進一 ………

從局勢發展來看，黑方左馬跳正的可能性較大，紅先挺兵加以抵制，力爭主動。這路變化在20世紀90年代初期開

始流行並迅速發展，後自成體系。

2.…………　馬2進3

進右馬意欲加快右直車的出動，這是黑方目前流行的下法。

3.傌八進七　………

此時紅方如再走兵七進一則會影響自己大子的出動。試演如下：兵七進一，車1平2，傌八進九，象7進5，炮八平七，車2進4，俥九平八，車2平8，炮二進五，包4平8，黑方足可抗衡。這是2014年QQ遊戲天下棋弈全國象棋甲級聯賽黑龍江農村信用社郝繼超與廣西跨世紀才溢之間對局中的幾個回合。

3.…………　車1平2

此時黑方另有卒3進1的選擇，以下紅若接走傌二進三，則車1平2，俥九平八，馬8進7，炮八進四，馬3進4，炮八平二，車2進9，傌七退八，象7進5，黑方足可抗衡。這是2012年國弈大典之決戰名山巔峰對決上海孫勇征與北京蔣川之間對局中的幾個回合。

4.俥九平八　卒3進1

此時黑不宜再走車2進4，否則紅炮八平九，黑方如車2進5兌車，則傌七退八，馬8進7，兵七進一，車9進1，傌八進七，紅方主動；如果黑選擇車2平6避兌，則傌二進三，馬8進7，俥八進四，象7進5，仕四進五，紅方陣形工整，稍好。

5.傌二進三　車2進6

進車積極。黑方走馬8進7也是主流的變化，以下紅若接走炮八進四，則包4進5，俥一平三，包8平9，仕六進

五，車9平8，仕五進六，車8進7，炮八平七，象7進5，俥八進九，馬3退2，傌三進四，車8退3，傌四進三，紅方主動。這是2015年「天龍立醒杯」全國象棋個人賽趙鑫鑫和陸偉韜之間對局中的幾個回合。

6.傌二進四（圖72）　……

改進之著。在此局面下，20世紀90年代紅方曾有炮八平九兌車的走法，以下黑若接走車2進3，則傌七退八，馬8進7，炮二平一，車9進2，俥一平二，車9平2，傌八進七，包8退1，傌三進四，包8平3，俥二進一，象3進5，黑方滿意（選自1991年第二屆「銀荔杯」象棋爭霸賽上海胡榮華與湖北柳大華之間對局中的幾個回合）。基於此，紅方多選擇走傌三進四。

6.…………　馬8進7　　7.炮八退一　………

退炮，保持陣形的靈活性。紅方另有一路主流的炮二平三攻法，以下黑若接走象7進5，則炮八平九，車2進3，傌七退八，士6進5，俥一平二，包8平9，俥二進三，車9平8，俥二進六，馬7退8，炮三進四，紅方主動。這是2015年騰訊棋牌全國象棋甲級聯賽黑龍江省農村信用社趙國榮和浙江民泰銀行趙鑫鑫之間對局中的幾個回合。

7.…………　象7進5

8.炮二平四　………

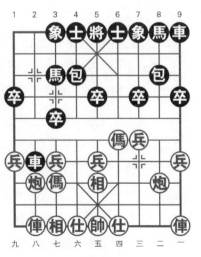

圖72

平炮穩健。如改走炮八平三，則車2進3，傌七退八，士6進5，炮二平四，車9平8，傌一平二，包8平9，傌二進九，馬7退8，兵七進一，卒3進1，相五進七，包9進4，黑方滿意。

　　8.………… 士6進5

　　9.傌一平二　包8平9

河北的陸偉韜大師在當前局面下曾創新走出包8退2的

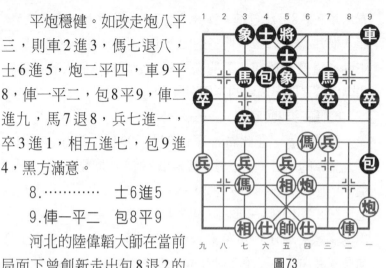

圖73

著法，以下炮八平三，車2進3，傌七退八，包8平6，傌四進三，馬3進4，傌八進七，包6平7，仕四進五，包7進3，炮三進五，車9平6，傌二進三，卒1進1，黑方可以抗衡。

　　10.炮八平一　車2進3　　11.傌七退八　包9進4

　　進包打兵積極。2010年「淮陰‧韓信杯」象棋國際名人賽許銀川對呂欽時，呂欽選擇走車9平8直接兌車迅速簡化局面，以下傌二進九，馬7退8，炮一進五，馬8進7，炮一平二，卒7進1，兵三進一，象5進7，傌八進七，包4平6，炮四進五，包9平6，炮二平三，馬7進9，炮三平二，紅方主動。雖然最終雙方弈和，但是黑方一直處於被壓制的狀態，特別是黑方象5進7以後，紅方還可以不走傌八進七而直接走兵一進一，紅方優勢更大，所以黑方選擇走車9平8直接兌車的變化在實戰中並不多見。

　　12.傌八進七(圖73)　………

跳左正傌是汪洋特級大師在 2015 年騰訊棋牌全國象棋甲級聯賽與申鵬對局時創新的著法。以往多走俥二進三，以下黑若接走包 9 進 1，則傌八進七，車 9 平 8，俥二進六，馬 7 退 8，炮一進五，馬 8 進 7，炮一退二，卒 7 進 1，兵三進一，象 5 進 7，兵七進 ⋯⋯ 卒 3 進 1，炮一平七，馬 3 進 2，雙方局勢平穩，和棋的機會很多。

這是 2015 年騰訊棋牌全國象棋甲級聯賽廣西跨世紀王躍飛與杭州環境集團葛鳳波之間對局中的幾個回合。

12.………… 車 9 平 8　　13.俥二進九　馬 7 退 8
14.炮一進五　馬 8 進 7　　15.炮一進三　………

演變至此，紅方稍好。這是 2015 年「南雁蕩山杯·決戰名山」全國象棋冠軍挑戰賽湖北汪洋與浙江趙鑫鑫之間對局中的幾個回合。

第四節　紅傌八進七佈局

1.相三進五　包 2 平 4　　2.傌八進七　卒 3 進 1

以卒制傌是一個此消彼長的要點，是應對紅方左正傌的官著。如改走馬 2 進 3，則兵七進一，車 1 平 2，俥九平八，車 2 進 4，炮八平九。至此，紅方陷入兩難選擇：如走車 2 進 5 兌俥，則顯然不利；如平俥避兌，則右傌位置欠佳，易受打擊。而此時黑方也不宜走馬 2 進 1，否則紅俥九平八，車 1 平 2，炮八進四，馬 8 進 7，兵三進一，以後紅方有炮二進四和炮二平三的先手，黑方不利。

3.俥九平八　馬 2 進 3　　4.兵三進一　………

紅方挺三兵為右傌出征開路，準備佈成屏風傌進三兵的

穩健陣勢，並欲與黑方的進3卒形成局部的對稱，以利於局面的控制。

4.………　　車1平2

5.傌二進三　　馬8進7

黑方跳馬形成反宮馬的陣勢。實戰中黑方也可先走車2進6，如紅接走傌三進四，黑可再馬8進7，兩者殊途同歸。

6.傌三進四　………

進傌，控制黑馬的出路，好棋！

6.………　　車2進6

穩健的選擇。如欲謀求複雜多變的走法則可以改走車9進1。

7.炮八退一（圖74）………

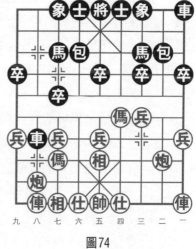

圖74

紅方退炮準備轉移兌車，以充分發揮炮的作用，這是保持複雜變化的選擇。此外，紅方另有炮八平九和炮二平三兩路變化，都是近年流行的著法。

試演如下：①炮八平九，車2進3，傌七退八，象7進5，炮二平四，包8進3，傌四進三，車9平6，仕四進五，包8退5，俥一平二，包8平7，傌三進一，車6進6，雙方對峙（選自2015年騰訊棋牌全國象棋甲級聯賽山西六建呂梁永寧莊玉庭與上海金外灘孫勇征之間的對局）；②炮二平三，象7進5，俥一平二，車9平8，炮八平九，車2進3，

俥七退八，包8平9，俥二進九，馬7退8，炮三進四，馬8
進7，炮九平七，紅方主動（選自2015年第五屆「周莊杯」海
峽兩岸象棋大師賽中國孫勇征與臺北陳振國之間的對局）。

　　7.………　　象7進5

　　正著。如急走車9進1，則炮二平四，象7進5，俥一平
二，包8退2，炮八平三，車2進3，俥七退八，包8平7，
俥二進七，士6進5，俥八進七，黑方橫車位置尷尬，紅
優。這是選自2012年大連「西崗杯」全國象棋團體賽山西
趙順心與新疆張欣之間對局中的幾個回合。

　　8.炮二平三（圖75）　………

　　平三路炮對黑方7路線形成牽制。如改走炮二平四，則
士6進5，俥一平二，包8平9，炮八平一，車2進3，俥七
退八，包9進4，俥二進三，包9進1，俥八進七，車9平
8，俥二進六，馬7退8，炮一進五，馬8進9，俥四進五，
馬3進4，兵五進一，馬4進
3，黑方子力位置好，足可抗
衡。這是2013年QQ遊戲天下
棋弈全國象棋甲級聯賽上海金
外灘萬春林與山東中國重汽卜
鳳波之間對局中的幾個回合。
從這一局的實戰來看，紅方炮
二平四穩健有餘、激情不足，
不如炮二平三更有針對性。在
萬、卜之戰中紅方雖然最終失
利，但炮二平四這著棋並非是
不可行的，大賽中仍有棋手選

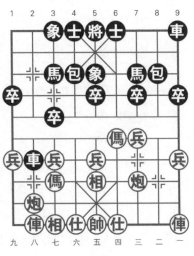

圖75

擇。

8.…………　士6進5

此時不可走車9平8，因紅方有炮八平二的妙手。

9.俥一平二　包8平9

改進之著。20世紀90年代時曾出現過車9平8的下法，紅方若接走炮八平九，則車2進3，傌七退八，包8進5，傌八進七，包4進1（防止紅方傌四進三），炮九平七，馬3進2，兵七進一，卒3進1，炮七進二，紅子位置靈活，稍優。近年已很少有棋手先走車9平8了，臨場時棋手多走包8平9伺機而動。

10.傌四進三　………

紅方傌四進三是黑龍江隊在2015年時集體研究的著法，在2015年騰訊棋牌全國象棋甲級聯賽黑龍江郝繼超對陣上海謝靖時，由郝大師率先走出。此後，這一變化成為2015年的流行變化之一。

10.…………　馬3進4

在以上郝、謝之戰中，謝靖選擇走包9進4，以下炮八平一，車2進3，傌七退八，車9平8，俥二進九，馬7退8，炮一進五，馬8進9，傌三進一，包4平9，兌俥以後，雙方大體均勢，最終弈和。

11.傌三進一　………

也可走俥二進三保持變化。以下黑如接走車9平8，則俥二平四，包9退1，炮八平九，車2平3，炮九進五，卒3進1，俥八進五，馬4退3，傌三進五，車8平7，俥八平七，馬3進1，俥七進四，包9進1，黑方雖少雙相，但多一大子，總體而言還是黑方易走。這是2015年騰訊棋牌全國

象棋甲級聯賽黑龍江省農村信用社趙國榮與北京威凱建設蔣川之間對局中的幾個回合。

11.…………　車9進2　　12.炮八平四　車2進3
13.傌七退八　馬4進5　　14.炮三進五　車9平7

演變至此，雙方均勢。這是2015年騰訊棋牌全國象棋甲級聯賽上海金外灘謝靖和廣東碧桂園許銀川之間對局中的幾個回合。

第五節　飛相對左士角包佈局

1.相三進五　包8平6

黑方以左士角包應對飛相局是20世紀70年代末發展起來的佈局。左士角包與右士角包的效果不同，此時紅方就不願走俥一進一，因為這會導致以後傌二進一無根，而且右翼顯得空虛，紅方行棋效率欠佳。

2.傌二進三　……

進右傌，迅速調動右翼子力。實戰中也有兵三進一的走法，以下馬8進9，傌二進三，車9平8，俥一平二，車8進4，炮二平一，車8平6，炮八平六，卒1進1，傌八進七，馬2進1，兵七進一，馬1進2，仕四進五，卒9進1，黑方子力通暢，足可滿意。這是2015年騰訊棋牌全國象棋甲級聯賽山西六建呂梁永甯韓強與湖北武漢光谷柳大華之間對局中的幾個回合。

2.…………　馬8進7　　3.俥一平二　………
紅出右直俥窺視黑方左翼子力的動態。

3.…………　車9平8　　4.兵七進一　………

挺兵為左傌預通線路。在 2015 年騰訊棋牌全國象棋甲級聯賽第 19 輪湖北李雪松對陣浙江黃竹風時，李雪松走出炮八平六的新變，以下馬 2 進 3，傌八進七，車 1 平 2，俥九平八，卒 3 進 1，兵三進一，象 3 進 5，俥八進四，包 2 平 1，俥八平四，士 4 進 5，仕四進五，車 8 進 4，雙方均勢。

　　4.………… 包 2 平 5（圖 76）

平包加強中攻，這是 2015 年騰訊棋牌全國象棋甲級聯賽萬春林對陣鄭惟桐時，由鄭惟桐特級大師所創。舊式的變化是走卒 7 進 1 對紅方兵七進一這著棋作出回應，以下傌八進七，馬 2 進 3，俥九進一，象 3 進 5，俥九平四，士 4 進 5，俥四進五，紅方先手（選自 1992 年「蓬萊閣杯」全國象棋男子精英賽上海林宏敏對陣廣東許銀川）。

從實戰來看，卒 7 進 1 對黑方陣形展開幫助不大。2006 年時，又出現了車 8 進 4 的走法，以下炮二平一，車 8 進 5，俥三退二，這時黑方再走包 2 平 5，還架中包，這樣選擇較卒 7 進 1 更有針對性（選自 2006 年「啟新高爾夫杯」全國象棋甲級聯賽煤礦湯卓光對陣大連金松）。黑方要反擊，走包 2 平 5 是主要的進攻思路。那麼，黑方可不可以直接走包 2 平 5 呢？這就是本局中黑方的進攻思路。

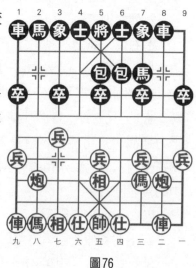

圖 76

　　5.傌八進七　馬 2 進 3
　　6.俥九平八　車 1 平 2

在上面提到過的萬、鄭之戰中，此局面下，鄭惟桐選擇走車8進4，以下炮二平一，車8進5，傌三退二，卒7進1，兵二進　　，卒7進1，相五進三，馬7進6，傌二進三，包5退1，仕四進五，包5平7，炮八平九，象3進5，炮一進四，紅方稍好。所以本局中黑方改為先走車1平2出動右翼大子，以後再選擇左車是巡河還是過河。

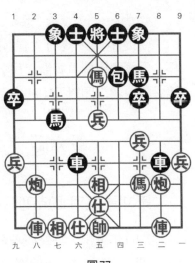

圖77

7.仕四進五　　車2進6　　　8.傌七進六　　車8進6

左車過河積極有利。如改走卒7進1，則炮二進二，車2退3，炮二進二，車2進2，炮二平七，車8進9，傌三退二，象3進1，傌二進三，紅方易走。

9.兵三進一　　卒5進1

衝中卒稍急。不如改走車2退3，以下紅若接走炮八進三，則車8退2，兵七進一，車8平3，傌三進四，包5進4，俥八進三，包5退1，雙方互纏，局勢複雜，不易簡化。

10.兵七進一　　車2平4　　　11.傌六進七　　卒5進1

12.兵五進一　　馬3進5　　　13.兵五進一　　馬5進3

14.傌七進五（圖77）　………

進傌主動簡化局面。紅方如要保持複雜變化，可以走俥八平七，以下黑若接走車4平3，則炮七進三，車3退2，傌七進五，象3進5，俥八進六，紅方優勢。

14.…………　象7進5

演變至此，雙方大體均勢。這是2015年「天龍立醒杯」全國象棋個人賽浙江民泰銀行象棋隊趙鑫鑫與河北金環建設隊申鵬之間對局中的幾個回合。

第六節　打譜學名局

第31局　（河北）苗利明　先勝　（黑龍江）聶鐵文

2009年惠州「華軒杯」全國象棋甲級聯賽第6輪河北隊主場迎戰黑龍江隊。兩隊第2台的一盤對局，由苗利明大師對陣聶鐵文大師。苗利明近年成績穩定，在這次賽事中代表河北隊出戰5次，取得了1勝3平1負的成績。黑龍江隊象棋大師聶鐵文發揮不是很理想，在這次賽事中，他代表黑龍江出戰5次，取得1勝1平3負的成績，發揮欠佳。本輪兩人相遇，請看實戰。

1.相三進五　包8平6

雙方以飛相對左士角包開局，屬散手棋。

2.傌二進三　………

紅進傌加快右翼子力出動。

2.…………　卒7進1

黑挺卒制傌，是此局面下的一步官著。

3.兵七進一　馬8進7　　4.傌八進七　……

紅再進左傌，使局勢平衡發展，以利控制攻防節奏。

4.…………　車9平8　　5.俥一平二　馬2進3

6.傌七進六　………

左傌盤河，積極主動，有利於控制局勢。

6.…………　車1進1　　7.炮八平六　………

平炮，既不給黑方出肋車的機會，又可以活通己方左
傌。

7.…………　包2進3

打亂紅方原有陣形，伺機突破。

8.傌六進七　車1平4　　9.仕四進五　包2進1

10.傌九平八　包2平7　　11.兵七進一　……

此時，紅另有炮二進二的走法，試演如下：炮二進二，
象7進5，傌二平四，車4平6，炮二平五，卒7進1，相五
進三，車8進4，傌四進三，包6進1，傌四平三，包6平
3，相三退五，馬7進6，炮五平四，車6平3，兵五進一，
紅方易走。

11.…………　車8進6(圖78)

如改走車4進5，則兵五
進一，卒7進1，兵五進一，
包7平1，相五進三，車4平
7，相三退五，卒5進1，炮二
進六，卒5進1，傌八進四，
馬3進5，傌八平五，包6平
5，傌七進五，象7進5，兵七
平六，紅方稍優。

12.傌八進四　馬7進6

此時，黑另有車4進5的
走法，以下紅若接走兵七平
八，則馬7進6，兵八進一，

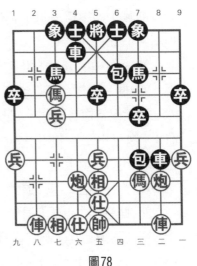

圖78

馬3退5，俥八平五，車4退3，炮二平一，車8進3，傌三退二，馬5進7，黑馬盤出以後，可以抗衡。

　　13.兵七平八　包6進1　　14.兵八進一　………

　　臨場苗利明祭出兵八進一飛刀，攻擊力強大。如改走俥八平七，則車4進3，兵八進一，馬3退5，炮二平一，車8進3，傌三退二，馬5進7，炮一平三，馬6進5，俥七平五，馬5進7，炮六平三，包6平3，兵八平七，車4進2，黑方可以抗衡。

　　14.…………　車4進3　　升巡河車，搶佔要道。

　　15.炮二平一　………

平炮兌車，減輕右翼壓力。

　　15.…………　車8進3　　16.傌三退二　馬3退5

退馬準備調整子力位置，集中優勢兵力於紅方右翼。

　　17.炮一平三　包6平3　　18.兵八平七　象7進5

　　19.俥八平四　包7平1　　20.兵一進一　……

　　細膩！如讓黑方再爭到包1平9這手棋，則紅方局面將受制。

　　20.…………　馬5進7　　21.傌二進一　士6進5

　　22.傌一進二　卒7進1　　23.俥四平三　馬7進8

　　進馬保持複雜變化。如改走車4進1，則兵五進一，馬7進8，炮三平二，包1平8，兵七進一，卒1進1，炮六平七，象3進1，兵七進一，車4進1，紅方易走。

　　24.炮三平二　包1退2　　25.兵五進一　馬6進8

　　26.俥三平二　馬8退6　　27.兵七進一　………

　　紅方再衝七兵，勢在必行。如改走炮六平七，則包1平3，兵七進一，車4進1，俥二進五，士5退6，俥二退三，

馬6進5，黑方局勢尚可。

27.………　　卒9進1

緩著。不如改走車4進1，以下紅若接走俥二進五，則士5退6，兵五進一，卆5進1，俥二退三，馬6進5，局勢簡化，黑方可戰。

28.兵七進一　卒9進1

29.俥二平一　馬6進8

30.俥一進五　士5退6

31.俥一退三　………

退俥捉中卒，準備打通黑方卒林線，構思嚴謹。

31.………　　馬8退7　　32.俥一進一　馬7進8

如改走車4平7，則兵七平六，士4進5，俥一平二，馬7進6，俥二退一，馬6進4，炮二進二，馬4退3，俥二平五，馬3退4，俥五進一，紅方優勢。

33.俥一平二　馬8退6　　34.俥二平四　………

34.………　　馬6進5　　35.帥五平四　………

出帥助攻。如改走炮六進七，則士6進5，俥四退三，士5退4，俥四平五，車4平8，炮二平四，車8退3，紅方無便宜。

35.………　　士6進5

36.俥四退三　馬5進4(圖79)

圖79

進馬急於簡化局面，敗著。不如改走馬5退3較好，以下紅若接走俥四平七，則包1進5，炮六平七，卒1進1，帥

四平五，卒1進1，兵七平六，象3進1，炮七進三，象1進3，俥七平九，車4退3，俥九退四，車4進4，俥九進六，卒5進1，俥九平一，車4平8，炮二平四，卒5進1，黑方可以抗衡。

37.炮二進七 ………

棄馬叫殺，入局簡明，抓住黑方漏算之處。

37.………… 士5進6　　38.俥四進三　車4平8

敗著。不如改走象5進3，以下紅若接走俥四進二，則將5進1，俥四退一，將5退1，兵七平六，車4平6，俥四退三，包1平6，仕五進六，士4進5，和勢。

39.俥四進二　將5進1　　40.俥四退一　將5退1

41.俥四進一　將5進1　　42.仕五進六 ………

吃回失子，紅方勝勢。

42.………… 象5進3

進象準備兌俥，應著頑強。

43.俥四平六　車8平4　　44.俥六平三　車4平7

45.俥三平七

至此，黑方士象盡失，只好投子認負。

第32局　（廣東）莊玉庭　先勝　（河北）閻文清

2009年惠州「華軒杯」全國象棋甲級聯賽第19輪廣東隊主場與河北隊相遇。在第18輪比賽結束以後，廣東隊積35分暫列第二位，落後第一名湖北隊4分。河北隊的情況不容樂觀，18輪過後積21分排在倒數第三位，僅比處在降級圈的瀋陽隊高出一分，保級形勢嚴峻。這是第4台廣東隊莊玉庭和河北隊閻文清之間展開的激烈爭奪。

1.相七進五　　包8平6

以士角包應飛相局，是一路柔性散手局，常為局面型棋手所用。

2.兵三進一　　馬8進9

紅方已經挺起三兵，黑方如再選擇走馬8進7則會使自己棋路呆滯不暢通，而選擇跳邊馬則較為靈活。

3.傌二進三　　車9平8　　　4.俥一平二　　車8進4

進車巡河，穩健走法，伺機兌去紅方的三、七兵，以備活通馬路。

5.炮二平一　　車8平6　　　6.兵七進一　　卒3進1

7.傌八進六　　………

跳拐角傌靈活。如改走傌八進九，則象3進5，兵七進一，車6平3，俥九平七，車3進5，相五退七，馬2進3，黑方可以抗衡。

7.………　　　象3進5　　　8.兵七進一　　車6平3

9.傌六進四　　馬2進3　　　10.俥九平七　　……

兌窩俥，著法簡明。如改走傌四進五，則車3平4，俥九平七，士4進5，仕六進五，車1平4，雙方大體均勢。

10.…………　　車3進5　　　11.相五退七　　士4進5

12.俥二進五　　………

如改走仕四進五，則車1平4，兵五進一，車4進4，黑方足以抗衡。

12.…………　　車1平4　　　13.仕四進五　　馬3進4

14.兵五進一　　卒9進1　　　15.俥二退二　　………

退俥佔據兵林線，攻守兩利。

15.…………　　馬4退6　　　16.俥二平五　　………

護住中兵，強硬之著。如改走炮八平九，則包6進5，炮一平四，馬6進5，炮九進四，馬5退3，炮九退一，局面要緩和得多。

16.………… 包6進5　　17.炮一平四　馬6進7

18.俥五平三　包2進3　　19.炮四平五　………

再平中炮，好棋！欺黑方中卒無根。

19.………… 馬7退6　　20.炮八平九　車4進3

21.俥三平四　………

不如改走俥三平八，以下黑若接走包2平3，則俥八進六，士5退4，俥八退五，紅先手。

21.………… 馬6進5

22.俥四平八　包2退2(圖80)

退包有幫忙的嫌疑。不如改走包2平4不給紅方騷擾的機會，以下紅若接走傌三進五，則馬5進7，俥八進六，士5退4，傌五進七，車4平3，傌七進八，卒1進1，炮九進三，包4平2，炮九進一，包2退5，炮九平七，包2進2，黑方易走。

23.炮九進四　包2退1

24.炮九進一　馬5退3

25.俥八進二　車4平1

如改走車4進3，則炮五進五，象7進5，炮九平五，士5進4，炮五平八，馬3退2，俥八進二，紅方一炮換雙

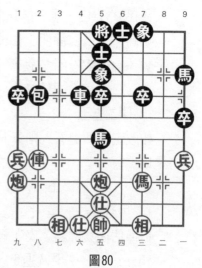

圖80

象以後，優勢。

26.炮九平五　象7進5　　27.炮五進五　士5進4

28.炮五平八　馬3退2　　29.俥八進二　士6進5

30.傌三進四　………

雙方交換以後，黑方雖然多一卒，但卻少雙象，防守起來很是吃力。

30.………　　　卒5進1　　31.俥八進二　士5退4

32.俥八退四　卒5進1　　33.俥八平五　士4進5

34.傌四進五　卒5平6

平卒緩著。不如改走車1進3效果較好，以下紅若接走俥五平一，則馬9退7，傌五退七，卒5進1，俥一平五，將5平6，俥五平二，馬7進5，黑尚可周旋。

35.傌五退七　車1平3　　36.俥五平一　馬9退7

37.兵九進一　士5退6　　38.兵九進一　士4退5

39.相七進五　卒6進1　　40.兵一進一　馬7進6

41.俥一平四　馬6退4　　42.兵九平八　馬4進3

43.兵八平七　車3退1（圖81）

雙方交換以後，紅方俥雙兵位置較好，黑方少雙象且7卒沒有過河，紅方勝勢。

44.兵一進一　車3平6　　45.俥四平五　車6進1

46.兵七平六　卒6平7　　47.俥五平二　車6退1

如改走前卒進1，則兵六平五，車6進3，俥二退一，車6平5，兵五平四，車5平9，兵一平二，車9平6，兵四平五，紅方優勢。

48.兵六平五　車6平5　　49.兵一進一　車5平7

50.兵一平二　後卒進1　　51.兵五平四　後卒進1

52. 相五進三　車7進3

至此，形成俥雙兵單缺相對車卒雙士的殘局，紅方取勝只是時間問題。

53. 兵四進一　卒7平6
54. 相三進一　車7平5
55. 兵二平三　卒6進1
56. 俥二平四　卒6平7
57. 兵三進一　車5退3
58. 兵三進一　車5平9
59. 兵三平四　車9進5
60. 仕五退四　車9退4

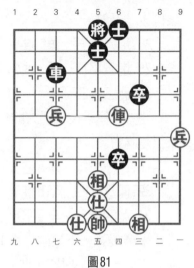

圖81

61. 俥四平八　將5平4　　62. 前兵進一　將4進1
63. 俥八進三　將4進1　　64. 俥八退二　將4退1
65. 前兵平五　………

平兵細膩，限制黑將士退歸底線。

65. ……　　卒7平6　　66. 兵四平五

至此，黑方認負。

第33局　(四川)才溢　先負　(北京)蔣川

2009年惠州「華軒杯」全國象棋甲級聯賽第19輪四川隊主場與北京隊相遇。在第18輪比賽結束以後，四川隊積30分暫列第五位，北京隊積29分排在倒數第六位，僅比四川隊少1分。這盤棋是四川隊才溢與北京隊蔣川在第4台相遇時的對局。

1. 相三進五　包2平4

雙方以飛相對右士角包開局，意在較量中殘局功力。

2.兵七進一　………

進七兵意在迫使黑方右馬屯邊，以削弱其中路的防守力量。

2.………　馬2進1　　3.傌八進七　車1平2

4.俥九平八　包8平5

架中包著法強硬。黑另有車2進4的走法，以下紅若接走炮八平九，則車2平4，傌二進三，馬8進7，兵三進一，士6進5，雙方大體均勢。

5.傌二進三　馬8進7　　6.俥一平二　車9平8

7.炮二平一　車8進9　　8.傌三退二　車2進4

兌車以後再進車巡河，黑方子力架構明顯優於紅方，黑棋反先。

9.傌二進三　卒7進1(圖82)

先挺7卒活通左馬，正著！如改走卒3進1，則兵七進一，車2平3，傌七進八，卒7進1，俥八進一，馬7進6，互纏中黑方稍好。

10.炮八平九　車2平6

11.兵九進一　卒1進1

12.兵九進一　車6平1

13.俥八進三　車1平4

黑此時也可以改走士6進5，以下紅若接走仕六進五，則包5平6，俥八平六，象7進

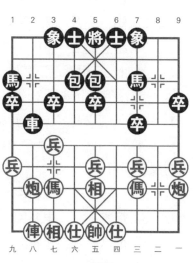

圖82

5，傌七進九，車1平6，炮九平七，包4平3，雙方對峙。

14.兵三進一	卒7進1	15.相五進三	馬7進8
16.相三退五	馬8進7	17.炮一進四	包5平7
18.炮一平三	象7進5	19.傌八退二	馬1進2
20.炮九進四	士6進5	21.傌八平二	包7退2
22.傌二進八	車4平5	23.炮三平一	士5退6
24.傌三退二	包4進6	25.帥五進一	包4退2
26.傌二退三	包4平3	27.炮九退二	馬2退3
28.帥五退一	車5平2	29.傌二進一（圖83）	……

壞棋！應改走傌七退五較好，以下黑若接走車2進4，則傌五進三，車2平4，相五進三，車4平3，相三退五，車3平1，炮九平八，車1平4，相五進三，車4平3，相三退五，士4進5，炮一進三，雙方大體均勢。

29.…………	馬7進5	30.相七進五	車2進3
31.炮一平五	馬3進5		
32.傌二平五	車2平3		
33.相五退三	………		

不如改走相五進三較好，以下黑若接走包3平2，則傌五平七，包2進3，帥五進一，車3進1，帥五進一，紅方局勢尚可。

33.………… 車3平1

34.炮九平八 車1平2

35.炮八平九 包7進1

略緩。不如改走車2平

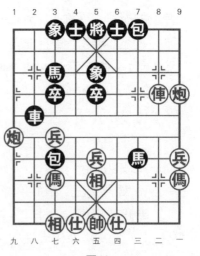

圖83

7，以下紅若接走帥五進一，則包7進9，傌一退二，車7進1，帥五進一，車7平1，炮九平八，車1平2，黑方大優。

　　36.俥五平六　　包7平1

　　如改走車2平7，則帥五進一，包7進8，兵七進一，車7平9，黑方得子大優。

　　37.兵一進一　　車2平1　　38.炮九平八　　車1平2

　　39.炮八平九　　包1進3　　40.兵五進一　　………

　　敗著。此時可以考慮改走炮九退四，以下黑若接走包3進3，則仕六進五，車2進2，炮九平七，車2平3，仕五退六，車3退4，紅方尚可周旋。

　　40.…………　　包3平1　　41.兵七進一　　車2退2

　　42.兵七平八　　後包退1　　43.兵八進一　　後包進1

　　44.傌一進三　　前包進3　　45.仕六進五　　車2平1

　　略緩。可以考慮改走後包平3，以下紅若接走帥五平六，則士6進5，俥六退三，包3進5，帥六進一，車2進3，帥六進一，包1退2，俥六平九，包1平2，俥九平八，包3退2，俥八退一，車2退1，黑方勝勢。

　　46.帥五平六　　士6進5　　47.相三進五　　車1平2

　　48.傌三進四　　車2進4　　49.帥六進一　　車2退1

　　50.帥六退一　　車2進1　　51.帥六進一　　車2退6

　　52.傌四進二　　後包退2　　53.傌二進三　　將5平6

　　54.俥六平四　　士5進6　　55.俥四平二　　士6退5

　　56.俥二平四　　士5進6　　57.俥四平一　　後包平4

　　58.相五進七　　車2進5　　59.帥六退一　　車2進1

　　60.帥六進一　　包1退8　　61.仕五進四　　車2平5

　　至此，紅已無子可走，黑勝！

第34局 （廣東）許銀川 先勝 （煤礦）郝繼超

2010年「楠溪江杯」全國象棋甲級聯賽第4輪廣東碧桂園隊主場迎戰煤礦開灤股份隊。在前面已經結束的3輪比賽中，北京隊三戰三勝名列榜首，廣東隊則二勝一和緊隨其後，煤礦隊則是三戰皆負，排名倒數第一。

這是兩隊第1台的一盤爭奪，無論是對急於追趕北京隊的廣東隊來講，還是對急於擺脫過早陷入保級圈的煤礦隊來說，這盤棋都事關重大，請看實戰。

　1.相三進五　　包2平4　　　2.兵七進一　馬2進1
　3.傌八進七　車1平2　　　4.俥九平八　包8平5

雙方以飛相局對士角包開局，黑方還架中包是比較強硬的下法。黑方另有一路流行的下法，試演如下：車2進4，炮八平九，車2平4，傌二進三，卒7進1，仕四進五，馬8進7，俥一平四，包8平9，兵三進一，卒7進1，相五進三，車4平7，相七進五，車9平8，炮二平一，車8進3，雙方大體均勢。

　5.炮八進四　………

進炮積極，目的有二：一是壓縮黑車空間；二是由於黑方跳的是右邊馬，所以進炮威脅黑方中路。此時紅方如改走傌二進三，則顯得行動遲緩，試演如下：傌二進三，馬8進7，俥一平二，車9平8，炮二平一，車8進9，傌三退二，車2進4，傌二進三，卒7進1，黑方先手。

　5.…………　　馬8進7　　　6.傌二進一　車9平8

黑方也可改走馬1退3，以下紅若接走炮八進二，則包5退1，炮八平五，車2進9，傌七退八，士6進5，俥一平

二，象7進5，炮二平三，車9平6，雙方大體均勢。

　　7.俥一平二　　車8進6

　　這是郝繼超事先準備的一把「飛刀」，以往多走馬1退3，以下炮八進二，包5退1，炮八平五，車2進9，傌七退八，士6進5，炮二平三，車8進9，傌一退二，馬3進5，雙方大體均勢。

　　8.炮二平三　　車8平9

　　平車避兌，這手棋走得也是比較強硬。如改走車8進3，則傌一退二，卒7進1，俥八進四，紅方易走。

　　9.俥二進八　　………

　　先進俥再走炮三進四，良好的次序。此時紅如改走炮三進四，則黑可走象7進9，雖象位欠佳，但紅方也沒有什麼攻勢。

　　9.…………　　車9進1　　　　10.炮三進四　　士6進5

　　11.炮三進三（圖84）　……

圖84

　　至此，紅方得勢，黑方得子，局面呈兩分之勢。

　　11.…………　　包4退1　　　　12.俥二退二　　馬7退9

　　13.俥二進三　　………

　　以上幾個回合，許銀川走得很巧，幾個回合調度下來，黑方一車雙馬的位置都在邊路，位置不佳，4路包壓在自己的象眼，也不是一個很好的位置；反觀紅方卻子力開揚，位

置佳，棋路通暢，雖然少子，但是仍持先手。

　　13.………… 馬9退7　　14.炮八平五　車9平6

　　平肋車稍軟。可以考慮走將5平6，以下紅若接走俥二平三，則將6進1，俥八進九，馬1退2，俥三退三，車9平6，仕六進五，車6退3，黑方易走。

　　15.俥八進九　馬1退2　　16.俥二平三　車6退7

　　17.俥三退三　卒9進1　　18.仕六進五　………

　　補仕穩健。如改走傌七進六，則馬2進1，兵三進一，包4進1，兵三進一，車6平8，雙方大體均勢。

　　18.………… 馬2進1　　19.兵三進一　卒1進1

　　20.傌七進六　車6進1

　　進車生根，穩健的選擇！準備必要時和紅方兌俥。

　　21.俥三進三　車6退1　　22.俥三退四　卒9進1

　　稍緩。不如先走包4平2，以後再包2進1，黑方陣形穩固。

　　23.俥三平一　包4進1　　24.兵三進一　車6平7

　　25.兵三進一　………

　　進兵走得很強硬。如改走俥一退一，則將5平6，俥一平四，包5平6，俥四平三，包6平7，俥三平四，包7平6，雙方不變作和。

　　25.………… 將5平6　　26.俥一平三　………

　　如改走俥一平四，則士5進6，兵三平四，士6退5，紅方無便宜。

　　26.………… 士5進6　　27.傌六進四　士4進5

　　28.炮五退二　卒9平8　　29.俥三平一　包4退2

　　30.傌四退二　馬1退3

面對紅方的攻勢，黑方選擇了一路保守的下法，步步退讓。演變至此，紅方雖少子，但已經穩穩控制了局面。

31.俥一平六　包5平4　　32.俥六平九　前包平2

33.俥九平六　包2進1(圖85)

黑方已然處於被動地位，不如堅守到底，這一著進包給紅方以進攻的機會，是黑本局失利的根源。此時黑應以改走包2平4為宜，以下紅若接走俥六平五，則前包平5，炮五平四，將6平5，俥五進一，車7平8，傌二進四，車8進4，傌四進五，象3進5，俥五平七，馬3進1，俥七平九，象5退3，黑方可戰。

34.俥六進三　馬3進1

如改走馬3進4，則炮五平四，將6平5，兵七進一，包2進6，仕五退六，包2退4，俥六退二，包2平8，兵七進一，車7平8，炮四平五，將5平6，兵三進一，紅方大優。

35.炮五平三　車7平8

36.炮三平四　將6平5

37.炮四平五　將5平6

如改走士5進4，則傌二進四，車8進4，傌四進二，包2退3，俥六退一，將5進1，傌二進三，包4平5，俥六平五，將5平4，炮五進五，包2平5，俥五進二，紅方優勢。

38.傌二進四　車8平7

39.兵三進一　包2退3

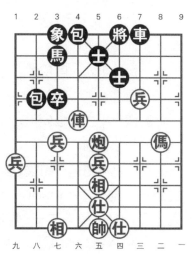

圖85

40.炮五平三　車7平9　　41.炮三平四　……

以下將6平5，俥四進二，紅勝定。

第35局　（上海）孫勇征　先勝　（瀋陽）才溢

2010年「楠溪江杯」全國象棋甲級聯賽第15輪上海隊主場迎戰瀋陽隊。第14輪比賽結束以後，上海隊以8勝3和3負的成績暫列第二位，瀋陽隊則是以4勝5和5負的成績排名第七。這是兩隊第1台的關鍵之戰。

1.相三進五　包2平4　　2.兵七進一　馬2進1

3.傌八進七　車1平2　　4.俥九平八　車2進4

5.炮八平九　車2平4

雙方以飛相對右士包開局。黑方平包避兌正確。如改走車2進5兌車，則傌七退八，卒7進1，傌二進四，象7進5，俥一平三，馬8進6，兵三進一，車9平7，兵三進一，車7進4，俥三進五，象5進7，兵九進一，象7退5，炮九進四，紅方多兵佔優。

6.炮二平四　馬8進7

7.傌二進三　卒7進1

8.俥一平二　車9平8

9.俥二進四　……

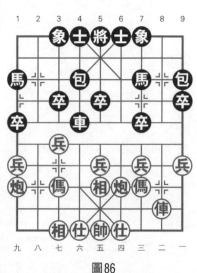

圖86

進俥巡河穩健。如改走兵九進一，則包8平9，俥二進九，馬7退8，俥八進一，馬8進7，俥八平二，象7進5，俥二進三，卒3進1，傌七進

八，卒3進1，俥二平七，卒1進1，俥七進五，象5退3，
傌八進六，卒1進1，黑方略好。

　　9.…………　包8平9　　10.俥二進五　馬7退8

　　11.俥八進一　馬8進7

　　12.俥八平二　卒1進1(圖86)

　　此時黑方另有兩種走法：①卒3進1，俥二進三，卒1
進1，兵七進一，車4平3，兵三進一，包9退1，傌七進
六，車3平4，傌六退八，象7進5，傌三進四，車4平5，
兵三進一，車5平7，傌八退六，馬1進3，雙方大體均勢；
②象7進5，俥二進三，卒3進1，兵七進一，車4平3，兵
三進一，卒1進1，炮九退一，車3平6，仕四進五，包9退
1，兵三進一，車6平7，傌三進四，馬1進2，雙方對峙，
大體均勢。

　　13.俥二進三　馬1進2　　14.兵三進一　車4平6

　　15.仕四進五　象7進5

　　16.兵一進一(圖87)……

　　這是當時的一著新變。以
往紅方曾出現過以下兩種走
法：①炮九退一，包9退1，
炮九平七，包9平3，兵三進
一，車6平7，傌三進四，士4
進5，炮四平三，馬7進6，炮
三平四，馬6退7，俥二進
二，包4進1，俥二退五，包3
平1，俥二平三，車7進4，炮
七平三，包1進5，傌七進

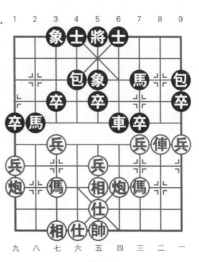

圖87

九，馬2進1，雙方大體均勢；②炮四退二，包9退1，仕五進四，車6進3，俥七進六，卒7進1，俥二平三，車6進1，兵七進一，馬2進3，兵七進一，包9平7，俥三平四，車6平4，黑方先手。

16.………… 包9退1 17.兵三進一 車6平7

18.俥三進一 ………

同樣進傌，為何不走傌三進四呢？紅方可能考慮傌三進一以後再傌一進三，在封鎖己方三路線的同時，伺機驅車，紅傌可以跳到更好的位置。如改走傌三進四，則包9平3，俥二進二，包4進1，俥二退五，包4退1，黑方陣形工整，雙方大體均勢。

18.………… 包9平1 19.傌一進三 士4進5

20.炮四平三 車7平6 21.俥二進二 ………

也可以改走傌三進二，以下黑若接走車6平7，則俥二平三，車7進1，傌二退三，馬7進6，炮九進三，馬2進1，傌七進九，包1進5，炮九進四，士5退4，炮九退三，兌車以後，局勢較為平穩，紅方稍好。

21.………… 包1進2 22.俥二退三 包1退2

23.兵五進一 馬2退4

同樣退馬應以走馬2退1為宜。實戰中黑方退肋馬被紅方利用。

24.兵五進一 ………

衝兵好棋，把黑方肋馬暴露在紅方的火力控制下。

24.………… 卒5進1 25.俥二進三 ………

棄兵的後續手段。

25.………… 馬4進5 26.炮九進三 車6進2

27.傌七進六　………

也可改走傌三進五去卒。

27.…………　車6平7

如改走車6平1，則傌六進七，車1平7，炮三退二，包4平3，俥二平六，包1進2，俥六進二，馬7進5，傌三進五，前馬退7，炮九平八，包1平2，炮三平四，紅方優勢。

28.炮三退二　包1進5　　29.傌六進七　包4平1

30.炮三平四　馬5進3

此時紅方大兵壓境，黑方只好以攻代守。黑方如改走後包退1，則俥二平六，前包平3，傌七進八，包3平5，傌三退五，車7平5，傌八退七，車5平7，俥六進二，紅方大優。

31.傌三進四　後包退1　　32.傌四退六　馬7進6

如改走馬3進5，則相七進五，車7平2，相五退七，車2進3，相七進九，車2退5，傌六退七，車2進2，後傌退六，卒5進1，俥二平六，紅方也是勝勢。

33.俥二平四　馬6進8　　34.炮九平五　………

炮打中卒，紅方進攻子力到位，黑方敗局已定。

34.…………　馬8進9

如改走車7退3，則俥四平三，馬8退7，傌六退七，紅方得子勝定。

35.傌六退七　車7平3　　36.炮四平三　車3平7

37.帥五平四　前包平6　　38.傌七進八　車7退2

39.炮五退二　………

也可改走傌八退六，以下黑若接走將5平4，則炮三進四，馬9進7，兵七進一，包1平4，炮三平七，將4平5，

炮七退三，車7退4，炮七平三，車7進8，俥四退三，紅方勝勢。

39.………　　馬9退8　　40.帥四平五　　包1進3

不如改走包6退2較為頑強。以下紅若接走傌八退六，則將5平4，炮五平六，包1平4，傌六退五，包4平1，俥四平六，將4平5，炮六平五，包6退3，黑較實戰頑強。

41.俥四退二　包6進2　　42.炮三進四　包6平9

43.俥四進一　車7退1　　44.俥四平六

鐵門栓絕殺！紅勝。

第36局 （廣東)許銀川　先勝　（湖北)柳大華

2010年「楠溪江杯」全國象棋甲級聯賽第18輪廣東隊主場迎戰湖北隊。在已經結束的17輪比賽中，廣東隊以8勝5和4負積33分的成績排名第四，湖北隊以9勝6和2負積35分的成績排名第三。本輪兩隊直接對話，事關賽事的最終名次。這是兩隊在第1台時許銀川大師和柳大華大師之間的一盤精彩對局。

1.相三進五　包2平4

飛相局穩健細膩，容易發展成鬥散手內功的局面，這也正是許特大的過人之處。黑方平士角包穩健佈局。此時黑也可選擇走包8平4後手過宮包或馬2進3或包8平5等佈局體系，雙方另有攻守。

2.兵七進一　馬2進1　　3.傌八進七　車1平2

4.俥九平八　車2進4　　5.炮八平九　車2平4

6.兵三進一　象7進5

由於此局乃散手佈局，所以佈局階段先後次序的改變往

往會達到不一樣的效果。黑此
時起象嫌緩，不如改走卒7進
1，以下傌二進三，卒7進1，
相五進三，馬8進7，傌三進
四，車4平6，炮二進二，象7
進5，傌七進六，車6平5，
紅雙傌雖佔據河口要位，但黑
方陣形嚴整，足可抗衡。

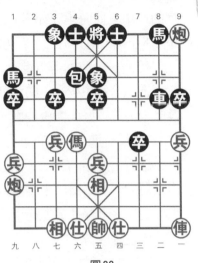

圖88

　　7.傌二進三　　卒7進1
　　8.傌三進四　　車4平6
　　9.炮二進二　　卒7進1
　　10.傌七進六　………

　　前面提到的次序問題給了紅方發動奇襲的機會。此時進
傌異常詭異，如穩健地走相五進三，則黑馬8進7後可抗
衡。

　　10.…………　車6平5　　　11.傌四進三　車5平7
　　12.炮二平一　包8平9　　　13.俥八進七　車7退1

　　以上幾個回合，黑方都跟著紅方的腳步在走，著法實屬
無奈。

　　14.俥八平六　包9平4　　　15.炮一進五　車7平8

　　紅方透過一系列的突擊手段，達到了交換後沉底炮牽住
黑馬的目的。黑方此時平車保馬欠佳。頑強的下法可改走象
5退7，以下俥一平二，馬8進7，雖也是局勢落後，但尚可
周旋。

　　16.兵一進一（圖88）………

　　進邊兵好棋，看似很平淡的一步，卻起到了保護一路底

炮的作用。此時黑方如車8退2，則紅可繼續兵一進一，以下車8平9，炮一退三，紅方穩佔優勢。

16.………… 卒5進1

進中卒避免少兵，防止紅炮九進四再瞄準中卒後形成多兵且子力位置好的大優局面。

17.兵一進一 卒9進1 18.俥一進五 卒7平6

紅方由邊路的突破，保住了邊路牽死黑馬的重炮，使黑方左翼的弱點暴露出來。黑方見此時已難以解決左翼問題，只好選擇平卒保存實力的下法，寄希望於以後此卒能夠給紅方造成些許威脅。

19.炮九進四 車8退1

紅炮打邊卒連消帶打，黑方退車無奈。此時不能走卒3進1，否則紅有炮九平五，士4進5，兵七進一擴優的手段。

20.俥一進三 ………

進俥刁鑽。此時黑方準備先車8平9兌車緩解壓力後再將5進1活通8路馬，紅進俥徹底瓦解了黑方計畫。

20.………… 士4進5 21.炮九平八 卒5進1

22.兵五進一 卒6平5 23.傌六進五 包4進4

24.仕六進五 包4平5

25.炮八進一 車8進1(圖89)

黑此時進車正確。如誤走象5進7，則炮八平三，士5進6，炮三進二，士6進5，傌五退三，紅方勝勢。

26.傌五進三 卒5平6 27.俥一退二 車8退2

黑退車避兌無奈。如改走車8平9，則紅傌三退一後黑8路底馬必丟，敗勢。

28.俥一平七 包5平7 29.俥七平一 ………

平俥保炮繼續抓住黑棋痛處不放，貫穿始終。

29.………… 卒6平7

30.傌三退四 車8進3

31.傌四進六 將5平4

32.炮八退五 ………

退炮助攻嚴謹。如貪吃黑士走傌六進五，則黑將4進1捉死紅傌，黑優。

32.………… 將4平5

33.兵七進一 車8平3

黑平車吃兵無奈。如繼續

保留變化無疑也是坐以待斃，不如放手一搏，輸也痛快。

34.俥一平二 車3進5　35.仕五退六 車3退2

36.炮八進五 ………

進炮壓馬嚴謹。如改走俥二進三，則車3平5，仕四進五，車5平9，黑方尚可周旋。

36.………… 象5退7　37.俥二進三 車3平5

38.仕四進五 車5退4　39.炮一平三 包7退6

40.傌六進七 將5平4　41.俥二平三

至此，形成紅方多子的必勝殘局，黑方認負。

圖89

第37局 （湖北）洪智 先和 （北京）蔣川

這是第一屆全國智力運動會象棋個人賽男子第6輪洪智與蔣川之間的一盤對局。在第5輪比賽結束以後，湖南業餘棋手程進超以3勝2和積8分的成績出人意料地排在第一

位，洪智則是以3勝1和1負積7分的成績緊隨其後，蔣川在第5輪結束後的成績是2勝3和積7分。第6輪時，兩人在第3台相遇，請看實戰。

1.相三進五　包2平4

以右士角包應戰飛相局是一種伺機而進的穩健戰術。這路佈局富有彈性，應著較為含蓄，它和過宮包的不同之處在於，士角包兩翼子力部署比較均衡，陣地戰的特點更加突出。

2.兵七進一　………

紅進七兵，準備活通左路傌。

2.…………　馬2進1　　3.傌八進七　車1平2

4.俥九平八　………

此時，紅方另有炮八平九的變化，以下車2進4，俥九進一，馬8進7，兵三進一，象7進5，傌二進三，卒7進1，兵三進一，車2平7，傌三進四，車7平6，俥九平六，士6進5，俥六進三，馬7進8，炮二進五，包4平8，傌四進二，車6平8，炮九進四，紅稍好。

4.…………　車2進4

黑車巡河，穩健的走法。如改走包8平5還架中包，則以下傌二進三，馬8進7，俥一平二，車9平8，形成先手屏風馬對後手54炮的局面，變化較為激烈。

5.炮八平九　………

平炮兌車正著。如改走兵三進一，則卒7進1，炮八平九，車2平6，炮九進四，馬8進7，傌二進三，士6進5，黑方陣形穩固。

5.…………　車2平4　　6.傌二進三　………

　　如改走炮二平四，則以下馬8進7，傌二進三，車9平8，兵三進一，車4平6，傌七進六，車6平4，傌六退七，車4平6，仕四進五，卒7進1，兵三進一，車6平7，俥一進二，士6進5，傌三進二，車7平8，傌二退四，象7進5，俥一平三，包8平9，俥三進二，前車進2，傌七進六，包9進4，炮四平二，後車平6，傌四退三，車8平5，俥八進七，馬7進8，雙方互纏。

　　6.………… 　卒7進1　　7.炮二平一　馬8進7

　　8.俥一平二　車9平8　　9.俥二進四(圖90)………

　　紅方巡河俥利於攻守，著法穩健。紅方此時另有兩種走法：①炮一進四，包8進5，炮一退二，士6進5，兵九進一，車4進2，俥八進五，車4平3，傌七退五，象7進5，傌五退三，包8退3，雙方均勢；②俥二進六，包4進1，俥二退二，卒7進1，俥二平三，馬7進6，仕六進五，象7進5，兵七進一，卒3進1，俥八進六，包8進6，黑方主動。

　　9.………… 　包8平9
　10.俥二進五　馬7退8
　11.俥八進一　馬8進7
　12.俥八平二　卒1進1

　　挺邊卒活馬，不給紅方炮九進四的機會。如改走車4進2，則俥二進三，車4平3，兵三進一，車3進1，兵三進一，象7進5，兵三進一，馬7退5，炮一進四，卒5進1，黑

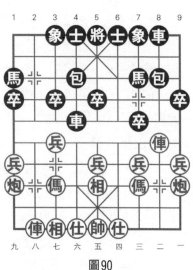

圖90

方可戰。

　　13.俥二進三　象7進5

　　14.兵三進一　馬1進2(圖91)

　　在2009年第二屆深圳「五方杯」中國象棋大賽上，蔣川後手對王天一時也走到這個局面，當時蔣川走出了包9退2的變化，以下俥三進四，車4平6，兵三進一，車6平7，兵一進一，馬1進2，炮一平三，包4進3，俥七進六，馬2進4，兵五進一，車7進2，炮三進五，車7退4，炮九進三，紅方優勢。

　　15.俥三進四　車4平6　　16.兵三進一　車6平7

　　17.兵一進一　包9退1　　18.炮一平三　包4進3

　　進包逼紅方表態。此時黑方也可以走車7平6，以下炮九退一，包9平1，炮九平四，車6平5，兵五進一，車5平4，炮四平三，車4平6，後炮進六，包4平7，炮三平四，車6平4，俥四進五，包7退1，仕四進五，馬2進3，俥五進三，士4進5，俥三退一，包1平3，俥一進三，車4進4，炮四退一，車4退2，雙方大體均勢。

　　19.炮九進三　………

　　求變之著。如改走俥七進六，則馬2進4，炮三進五，車7退2，俥四進二，和勢。

　　19.…………　馬2進3

　　20.俥二平三　車7平1

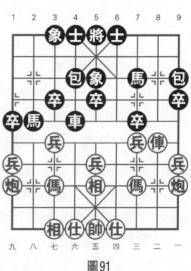

圖91

21.俥三進三　車1平6　　22.炮三進一　車6進1

23.炮三平七　包4平9　　24.俥三退一　……

以上幾個回合雙方交換後，紅方俥傌炮對黑方車雙包，紅方兵種略好。現在紅退俥捉卒，著法有力。

24.………　卒9進1　　25.炮七進三　前包進4

26.仕四進五　車6平8　　27.帥五平四　卒5進1

28.傌七進八　車8平6　　29.帥四平五　士6進5

30.俥三平二　………

平俥，細膩之著，限制黑車橫向移動的路線。

30.………　後包平7　　31.仕五進四　………

同樣支仕不如改走仕五進六效果較好，以下黑若接走卒9進1，則炮七平九，包9退3，傌八進七，紅方易走。

31.………　車6進2　　32.炮七平八　車6退1

33.傌八進七　………

進傌不如改走炮八平五先保留中兵再徐圖進取，實戰效果更好。

33.………　包9退3　　34.傌七退五　包9平5

35.仕六進五　車6平7　　36.俥二平三　車7平8

37.炮八平四　車8進3　　38.炮四退六　車8退1

39.俥三進二　………

穩健走法。也可以改走炮四進八，以下黑若接走將5平6，則帥五平四，車8進1，俥三退六，車8退8，俥三進六，車8進3，俥三進二，車8平6，帥四平五，車6平5，炮四退八，雙方大體均勢。

39.………　車8平5　　40.帥五平六　車5進1

41.帥六進一　車5平6　　42.俥三平一　象5退7

43.俥一退三　車6退4　　44.傌五進七　車6進3

45.帥六退一　車6進1　　46.帥六進一　車6平3

以上幾個回合，雙方攻守得法，黑平車吃相增加了紅方防守的難度。

47.俥一平六　車3退1　　48.帥六退一　車3退1

49.傌七退五　車3平5

如欲保持變化，則可改走包5平7。現在平車吃相不好，被紅方退俥跟上，黑方已無勝算。

50.俥六退二　………

以下包5平1，俥六平九，車5退3，和定。黑方如不願交換而改走包5退1，則俥六進一，象3進5，兵九進一，黑方也有所顧忌，雙方同意作和。

第38局　（浙江)于幼華　先勝　（煤礦)景學義

這是2010年「藏谷私藏杯」全國象棋個人賽第2輪第12台的一盤精彩對局，在首輪比賽中，浙江隊特級大師于幼華後手戰和了遼寧隊特級大師苗永鵬，煤礦隊景學義大師則戰勝了湖南隊業餘高手程進超。本輪比賽，于幼華大師與景學義大師相遇，請看實戰。

1.相三進五　包2平4

以士角包應飛相局，是一種靈活多變、含蓄有力的戰法，雙方均鋒芒內斂，欲大鬥功力。

2.俥九進一　………

此時，紅方另有傌八進七、兵三進一、傌八進九等多種下法，各有不同攻守變化。

2.…………　馬2進3　　3.俥九平六　馬8進7

4.傌八進九　………

進傌次序良好。如改走俥六進三，則車1平2，傌八進九，車2進4，兵九進一，車2平6，傌九進八，卒3進1，黑方滿意。

4.…………　車1平2　　5.炮八平乚　………

此時紅另有俥六進三變化，以下車2進4，兵九進一，車2平6，傌九進八，卒3進1，傌二進一，演變下去，紅方主動。

5.…………　士4進5

補右士是新出現的變化。以往多走士6進5，以下傌二進三，卒7進1，仕四進五，象7進5，俥六進三，車2進4，俥一平四，包8平9，炮二進四，卒3進1，黑方主動。

6.兵七進一　象3進5　　7.兵七進一　象5進3

紅方連衝七兵，目的是吸引黑象高起，使其陣形散亂，並且黑象會阻礙黑衝3卒活馬。

8.兵三進一　包8平9　　9.傌二進三　車9平8
10.俥一平二　車2進7　　11.俥六平七　………

平俥保炮，下伏炮七進四再俥七進四的先手。此時紅方如改走炮七進四，則包4進5，炮七平三，象7進5，雙方大體均勢。

11.…………　車8進4　　12.炮二平一　車8平6
13.俥二進六　馬3退4　　14.炮七進四　馬4進5
15.炮七平三　馬5進7　　16.俥二平三　象3退5
17.兵三進一　車6平7　　18.俥三退一　象5進7
19.傌三進四(圖92)　………

雙方兌子轉換以後，黑方陣形鬆散，紅方借機躍傌進

攻，著法積極。此時紅方如改
走俥七進八，則士5退4，仕
四進五，象7退5，俥七退
五，車2退3，雙方大體均勢。

19.………… 車2退3

退車巡河穩健。更為積極
的下法是車2退2，以下紅若
接走傌四進六，則車2平4，
傌六進八，包4進7，炮一平
四，車4退4，傌九進七，包4
退6，黑方稍好。

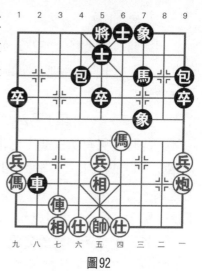

圖92

20.俥七進八　士5退4

21.傌九進七　車2平6　22.傌七進六　象7退5

23.俥七退五　………

退俥保傌，保留以後可以
走傌六進八的先手。

23.………… 士6進5

24.相五退三　包4平2

平包防守好棋，大有「一
夫當關」之勢，既防住紅傌六
進八的棋，又預防了紅方炮一
平八的先手。

25.炮一平四　車6平7

26.相七進五　馬7進6

27.炮四退一　………

退炮「明修棧道，暗度陳

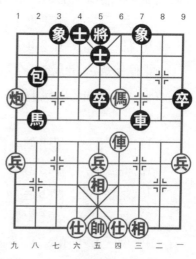

圖93

倉」，準備左移攻擊黑方右翼。

27.………… 包9平6

黑此時可考慮改走包9進4，以形成各攻一翼的局面，不落下風。

28.炮四平九　包6進3　　29.俥七平四　馬6退4

30.傌六進四　馬4進2

31.炮九進五　象5退3(圖93)

黑方感覺右翼防守力量薄弱，退象準備調整陣形，這是一著不明顯的軟棋。不如改走馬2進1，以下紅若接走俥四平五，則士5進6，俥五進二，包2進7，仕六進五，車7平1，俥五平七，包2平1，雙方對攻，變化複雜。

32.俥四平七　象7進5　　33.兵九進一　車7平6

敗著。黑方如不捉紅傌，紅方反而沒有臥槽叫將的機會。黑此時可以考慮改走包2退1，以下紅若接走俥七進四，則包2退1，炮九進三，將5平6，較實戰頑強。

34.傌四進三　車6退3　　35.傌三退二　車6進5

如改走車6平8，則傌二退三，車8進3，炮九平一，車8平3，俥七進一，象5進3，兵九進一，馬2進3，兵一進一，紅方也是大優。

36.兵九進一　馬2退1　　37.兵九平八　包2平4

38.兵八進一　車6平5　　39.兵八進一　車5平1

40.俥七進二

捉死黑馬，紅方得子佔勢，黑方認負。

第39局　(遼寧)王天一　先和　(浙江)趙鑫鑫

這是2010年「藏谷私藏杯」全國象棋個人賽第9輪的一

盤對局。在第8輪比賽結束以後，王天一大師取得4勝3和1負積11分的成績，趙鑫鑫特級大師取得3勝5和積11分的成績。這局比賽的勝者仍有奪冠的希望。

1.相三進五　包2平4

黑平士角包是靈活戰術的表現，由此可演變成反宮馬、單提馬、五四包等多種陣形。

2.兵七進一　馬2進1

紅挺七兵希望更好地發揮左傌的作用，黑此時顯然不宜跳右正馬。

3.傌八進七　車1平2　　4.俥九平八　車2進4

5.炮八平九　車2平4

黑此時另有車2平6的下法，以下紅若接走俥八進一，則象7進5，兵九進一，馬8進7，兵三進一，士6進5，黑方可戰。

6.兵三進一　卒7進1　　7.傌二進四　卒7進1

8.俥一平三　馬8進7　　9.俥三進四　……

紅方藉由先棄後取戰術，取得巡河俥的好位置，雙方對峙。

9.…………　象7進5　　10.傌七進六　………

進傌強硬，迫使黑方表態。

10.…………　馬7進6

如改走包4進3，則俥三進三，包8平9，炮九平六，紅方優勢。

11.傌六進四　車4平6

12.傌四進三　卒1進1(圖94)

這是趙鑫鑫事先準備的一把「飛刀」。如改走包4進

4，則俥八進三，包4平7，俥
三退一，車9平7，兵五進
一，紅優。

13.俥八進三　車6平4

14.什四進五　士6進5

15.兵五進一　………

如改走俥三進二，則車9
平7，俥三進三，象5退7，兵
五進一，象7進5，雙方均
勢。

圖94

15.………　　車4平8

16.炮二平四　包8平7

17.俥三進二　包7進4　18.俥八平三　卒5進1

19.兵五進一　車8平5　20.炮四平一　卒3進1

21.炮九進三　卒3進1　22.炮九進一　卒9進1

以上幾個回合，黑方走得非常穩健，利用中車兌卒力求
簡化局勢。雙方行棋至此，陣形上都沒有明顯的弱點。

23.相五進七　包4平3

24.相七進五　車9平8(圖95)

平8路車要比走車9平6靈活一些。如改走車9平6，則
後俥平八，包3進1，兵九進一，車6進8，炮一平四，包3
平5，俥八平二，紅優。

25.兵九進一　………

此時紅若改走炮九平五似更為有力。

25.………　　包3進1　　26.仕五退四　………

紅方較顧忌黑方包3平5的手段，退仕調整陣形。紅方

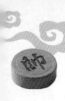

此時如改走前俥平二，則車8
平6，炮九退一，車5進1，炮
一進三，包3平5，俥三平
二，車5退1，炮一退一，馬1
進3，炮九進四，紅方先手很
大。

圖95

26.………… 車8進7

27.炮一退一 車8進1

28.炮一進一 車8退1

29.炮一退一 車8進1

30.炮一進一 車8平9

31.炮一平二 車5平8

32.前俥平二 車8退1

33.炮九平二 ………

兌車以後，紅方俥雙炮集結於黑方左翼，黑方防守壓力
很大。

33.………… 車9平6　　34.前炮進三　車6退5

35.後炮平一 ………

臨場紅方弈出緩手，錯失良機。應改走前炮平一，以下
黑若接走車6平8，則炮二平三，包3平5，仕六進五，馬1
進2，俥三進六，士5退6，俥三退四，車8退3，俥三平
八，車8平9，俥八平五，包5平7，炮三平一，包7進3，
炮一進三，紅方大優。

35.………… 車6平8　　36.炮二平一　包3平7

平包攔俥要著，否則黑方底線將受攻。

37.後炮進三　馬1進3　　38.仕六進五　馬3進5

39.兵一進一　馬5退6

此時，紅方如續走兵九進一，則馬6進7，俥三平六，車8平9，炮一平二，馬7進9，紅邊兵被吃。至此，雙方作和。

第40局　(上海)謝靖　先勝　(河南)武俊強

這是2010年「藏谷私藏杯」全國象棋個人賽第10輪第8台的一盤精彩對局。謝靖特級大師在第9輪時戰勝孫浩宇，九輪過後取得2勝7和積11分的成績；武俊強大師則在第9輪戰勝陶漢明特級大師，積分也達到11分。本輪兩人相遇，請看下面實戰。

1.相三進五　包2平4

黑方以右士角包應飛相局，其戰略意圖是寓攻於守、伺機反擊，且可根據形勢，轉演成左中包、單提馬、反宮馬等陣形，富有反彈力。

2.俥九進一　………

紅搶出橫俥準備平左肋窺視黑方士角包，起到牽制黑方子力的作用。

2.…………　馬2進3

黑進右正馬加強中路攻防力量，著法堅實。如改走馬2進1，則俥九平四，車1平2，傌八進九，象7進5，俥四進五，馬8進7，俥四平三，士6進5，炮八平六，紅方主動。

3.俥九平六　馬8進7　　4.傌八進九　車1平2

出車正著。如改走士6進5，則兵三進一，車1平2，炮八平七，車2進4，俥六進五，包4平6，俥六平七，象7進5，兵七進一，紅方先手。

5.兵九進一　車2進4　　　　6.俥六進三　車2平6

7.傌九進八　（圖96）………

進邊傌遙控黑方右翼。紅此時另有兩種著法：①傌二進三，卒3進1，俥六進二，包4平6，兵三進一，士6進5，炮二退二，象7進5，仕四進五，包8平9，俥六退二，卒7進1，雙方均勢；②傌二進一，卒3進1，傌九進八，士6進5，兵一進一，紅方稍好。

7.…………　卒3進1　　　8.傌二進一　………

紅方另有一種攻法，試演如下：傌二進三，士6進5，兵三進一，卒7進1，仕四進五，象7進5，雙方大體均勢。

8.…………　士6進5　　　9.兵一進一　卒7進1

10.傌一進二　包8進5　　11.傌二進四　馬7進6

12.俥六平四　包8平2　　13.俥四進一　象3進5

此時，黑方另有象7進5的走法，以下紅若接走俥一平二，則包2退1，俥二進四，包2平5，仕六進五，包5退2，傌八進七，卒9進1，下伏包4進2打俥的手段，黑方滿意。

14.俥一平二　包2退1

15.俥二進四　包2平5

16.仕六進五　包5退2

17.傌八進七　……

紅如改走兵七進一，則包4進2，俥四進一，卒9進1，傌八進七，包4退1，俥四退

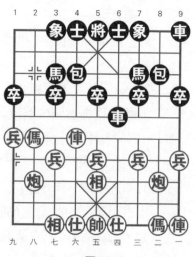

圖96

三，卒9進1，俥二平六，包4退1，俥四進三，卒3進1，俥六平七，雙方均勢。

17.………… 　卒9進1　　18.俥二平六　………

紅如改走兵一進一，則車9進4，傌七退五，卒5進1，俥四平五，卒7進1，俥五平一，卒7平8，黑方一車換雙，可以抗衡。

18.………… 　卒9進1　　19.俥四進一　車9進2

黑如改走卒7進1，則傌七退五，卒5進1，俥四平七，馬3退1，俥七平九，馬1退3，俥六平三，卒9進1，俥九平二，紅方優勢。

20.俥四平五　包5平6　　21.傌七退五　……

此時，紅方可以考慮改走俥五平四，以下黑若接走車9平6，則俥四進一，包4平6，俥六平一，紅方優勢。

21.………… 　包6退2

退包組成擔子包，防守頑強。

22.俥五平七　馬3退1　　23.俥七平九　　馬1退3

24.兵九進一　車9平8

黑方平車，伺機奪兵。

25.兵九平八　車8進4　　26.俥六退一　車8退1

軟著。如改走卒9平8，則較實戰要頑強得多。

27.俥六平五　車8平6

28.俥九平三　包6平8(圖97)

敗著。應改走包4平1，以下紅若接走兵八平七，則包1進7，相七進九，包6平8，俥三平二，包8平9，後兵進一，卒9平8，俥二平一，卒8進1，前兵平六，卒8平7，俥五平三，車6平5，相五退三，馬3進4，傌五進六，包9

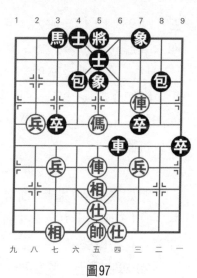

圖97

平4，黑方尚可周旋。

29.俥三平二　包8平9

30.俥二進三　車6平8

31.俥二平一　車8退3

32.兵八平七　車8平7

33.前兵進一　包4進2

如改走包4進6，則俥一平二，包9進2，後兵進一，卒9進1，俥二退四，包9退2，前兵平八，馬3進1，俥五平六，包4平2，兵八平七，黑馬被困，右包也沒有好的點可選，紅方大優。

34.後兵進一　卒9平8　　35.俥五平六　包4平2

36.俥六平八　包2平4

如改走包2平1，則前兵進一，包1進5，仕五退六，卒7進1，兵三進一，卒8平7，前兵進一，卒7平8，前兵進一，象5退3，俥八進三，紅方得子，勝勢。

37.前兵進一　卒7進1　　38.兵三進一　卒8平7

39.前兵進一　馬3進1　　40.前兵平八　卒7平6

41.兵八平九　………

吃子以後，紅方勝利在望。

41.………　卒6平5　　42.俥八平六　包4平2

43.俥六平八　包2平4　　44.俥八進三　包4進2

45.俥八平三　車7平8　　46.傌五進七　士5退6

47.傌七進九　包4平3　　48.傌九退八　包3進2

49.傌八進六　卒5平4　　50.俥三平二　………

紅平俥，意在先棄後取。

50.…………　車8平7　　51.傌六退四　車7退1

52.傌四進五　包9進7　　53.俥一退九　………

紅方白得一象，鎖定勝局。以後，黑方又堅持了幾個回合，終因雙方實力懸殊過大，無力挽回敗局。

53.…………　象7進5　　54.俥二平五　車7平1

55.俥五進一　士4進5　　56.兵七進一　車1平3

57.俥一進五　包3退2　　58.俥一平六

至此，黑方認負。

第41局　（湖北）柳大華　先勝　（廣東）張學潮

這是2010年「藏谷私藏杯」全國象棋個人賽第11輪的一盤精彩對局。特級大師柳大華在本屆個人賽的前10輪取得3勝3負4和的成績，張學潮的成績也為3勝3負4和。在上一輪張學潮對陣謝丹楓的比賽中，張學潮失利，退出了象棋大師之爭的行列。本輪兩人相遇，張學潮能否擺正心態，與柳特大決一勝負呢？請看實戰。

1.相三進五　包2平4　　2.兵七進一　馬2進1

3.傌八進七　車1平2　　4.俥九平八　車2進4

5.炮八平九　車2平4　　6.兵三進一　………

雙方以飛相對士角包的常見佈局定勢拉開戰幕。實戰中紅方挺起三兵形成兩頭蛇陣形，此時紅另有一路變化，試演如下：傌三進三，卒7進1，炮二平一，馬8進7，俥一平二，車9平8，俥二進四，包8平9，俥二進五，馬7退8，俥八進一，馬8進7，俥八平二，象7進5，雙方大體均勢。

6.………… 卒7進1　　　7.傌二進四 卒7進1

8.俥一平三 馬8進7　　　9.俥三進四 象7進5

10.傌七進六 馬7進6　　　11.傌六進四 車4平6

12.傌四進三 車6平4

張學潮果然有備而來，臨場走出一步新著。在本屆賽事第9輪王天一對陣趙鑫鑫時，趙大師選擇走卒1進1，以下俥八進三，車6平4，仕四進五，士6進5，雙方大體均勢，最後議和。

13.俥八進一　　　　　包8進4

14.兵五進一(圖98)　………

小將張學潮的新著並沒有難倒大師柳大華，反而激起了柳特大的鬥志。此時紅走兵五進一是非常強硬的選擇，戰意十足。如改走仕六進五，則包8平5，俥八進二，包5平9，傌三進五，包9進3，俥三退四，車4平5，俥三平一，車5進1，雙方交換以後，局勢較為平穩。

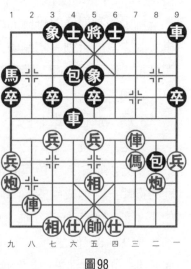

圖98

14.………… 包8平1

15.俥八進二 包1平7

16.俥三退一 車9平8

17.炮二平一 卒1進1

18.仕六進五 ………

如改走炮一進四，則馬1進2，俥三進三，士4進5，炮一平五，車8進5，炮五退一，包4平2，俥八平四，車8平5，炮五平八，車4平2，局

勢平穩，黑方滿意。

18.………… 馬1進2

19.炮九平七 卒5進1

20.兵五進一 車4平5

21.俥八平六 ………

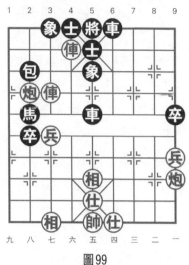

圖99

也可以改走俥三進三，以下包4平2，俥八平六，馬2退1，炮七平八，包2進1，俥三退二，卒1進1，兵七進一，卒3進1，俥三平九，紅方先手。

21.………… 士6進5

22.炮七進四 卒9進1

如改走車8進3，則炮七平一，馬2退4，俥六平四，馬4進5，俥三平二，車5平6，俥二進三，車6進2，俥二進三，士5退6，前炮進三，車6平9，相五退三，紅優。

23.俥三進三 卒1進1 24.炮七平八 包4平2

25.俥六進五 車8平6

此時黑可以考慮改走卒1平2，以下紅若接走俥三平七，則象3進1，兵七進一，象5進3，俥六平八，包2平4，俥八平九，象1退3，俥七進三，包4平2，俥七退二，包2退2，黑方可以抗衡。

26.俥三平七 卒1平2(圖99)

敗著。不如改走車6進2，以下紅若接走炮一平二，則車6平8，炮二平三，象3進1，俥七平三，車8平6，黑棋可戰。

27.俥七進一 車6進3 28.俥七平八 卒2平3

如改走車6平4，則俥八進一，卒2平3，相五進七，車
5進2，炮一平七，車5平3，俥六退二，馬2退4，相七進五
（如炮七平五，則車3進3，仕五退六，馬4進3，仕四進
五，車3退2，炮五平四，馬3退2，俥八退二，車3退1，
黑方有謀和的機會），馬4進5（如車3進1，則紅炮八平七
捉死黑車），炮七退二，紅方勝勢。

29.相五進七 車6平4 30.炮一平七 將5平6
31.俥八進一 ………

以下黑方如接走將6進1，則炮七進七，車5進1，炮八
平七，車4退2，俥八平六，紅方得子佔勢，黑方認負。

第42局 （北京）王天一 先勝 （新疆）張欣

這是2012年「磐安偉業杯」全國象棋個人賽第1輪第
41台的對局。對陣雙方分別是北京的王天一大師和新疆棋
王張欣。這是王天一大師第三次參加全國象棋個人賽。回首
王天一大師參加個人賽的成績不難看出其成績的穩定：2010
年取得第4名，2011年取得第5名。在棋界中，兩次參賽成
績都穩定在前六名的棋手並不多見，可見王天一大師實力的
強勁。張欣曾兩次獲得「新疆棋王」的稱號，實力不凡，在
首屆全國智力運動會上張欣曾經戰勝過特級大師徐天紅。不
過，張欣比賽中常過於求穩，在對局時放不開手腳，這是其
問題所在。本輪對陣功力極強的王天一大師，張欣將如何應
對呢？請看實戰。

1.相三進五 ………
王天一大師採用飛相局佈陣，意在拉長戰線，與對方較

量綜合實力。

1.………… 包2平4

黑以士角包應飛相局，其戰略意圖是寓攻於守、伺機反擊。

2.俥九進一 ………

紅搶出橫俥準備平左肋窺視黑方士角包，起到牽制黑方子力的作用。

2.………… 馬2進3

黑進右正馬加強中路攻防力量，著法堅實有力。

3.俥九平六　　　　馬8進7

4.兵三進一（圖100）………

紅挺三兵是針對黑方雙馬位置呆板的特點而設計的一著棋。以往這裡紅方較為常見的下法是傌八進九，以下車1平2，俥六進三，車2進4，兵九進一，紅方先手。王天一大師之所以選擇挺三兵這著冷僻的下法，意在考驗張欣的應變能力和佈局知識。

4.………… 車1平2

5.炮二平四　　車9平8

6.傌二進三　　包8平9

7.傌三進四 ………

進傌河口與上一著傌二進三是一個連續動作，為以後俥一平三留出路線。

7.………… 卒3進1

8.傌八進九　　包4平5

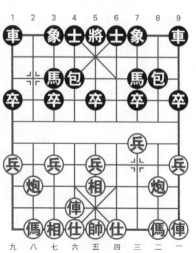

圖100

9.仕四進五 ………

面對黑方還架中包的著法，紅方支仕，把陣形走厚，靜觀其變。

9.………… 車2進5

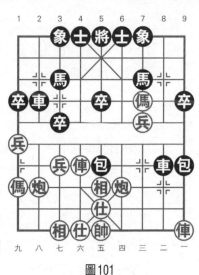

圖101

進車騎河，似佳實劣。應改走卒5進1衝擊紅方中路。現在進車捉傌之後，由於黑方立於險地，被紅方利用，導致局面落後，這是本局的轉捩點。

10.傌四進三 包5進4

11.俥六進二 車8進6 12.兵九進一 ………

衝邊兵是紅非常冷靜的一著棋，也是其保持先行之利的要點。如改走兵三進一，則卒5進1，以後黑衝卒過河，不僅可以支援中包，而且可以成為黑棋攻防的紐帶，這對紅棋是非常不利的。

12.………… 車2退2

退車嫌弱。不如改走車2平5繼續對紅方形成壓制。

13.兵三進一 包9進4(圖101)

進包，過於強調攻勢。冷靜的下法應是走車8平7，以下紅若接走傌三進一，則象7進9，兵三進一，馬7退5，雙方膠著。實戰中黑炮打邊兵以後，給了紅方進俥捉馬擴先的機會，對黑方來講弊大於利。

14.俥六進四 馬7退5 15.俥六平四 ………

紅方進俥捉馬再平俥控肋，迅速擴大先手。

15.………　　馬5進4

在紅方的重壓之下，黑方走出敗著。這裡黑棋頑強的下法應是象3進5，不致立即崩盤。

16.兵三平四　士4進5　　17.俥四平七　………

紅方賺得一子，牢牢地控制住局面。

17.………　　象3進5　　18.傌三退四　車8平6

19.傌四進六　包5退1　　20.俥七退二　………

退俥吃卒，擴先的好棋，下伏俥七退一的閃擊手段。

20.………　　車2進1　　21.俥七平八　馬4進2

22.傌九進八　馬2進4　　23.傌八進七　………

雙方交換一俥（車）以後，紅方攻擊力量不減，劍鋒直指黑方防守薄弱的右翼。

23.………　　象5進3　　24.兵七進一　車6平2

25.炮八平六　象7進5　　26.俥一平三　包9平7

27.兵七進一　象5進3　　28.炮四進二

進炮是上一著兵七進一的後續手段，以後再炮四平二，黑棋敗定。至此，黑投子認負，王天一大師取得了開門紅。

第43局　（火車頭)尚威　先負　（上海)孫勇征

這是2012年「磐安偉業杯」全國象棋個人賽第1輪第41台的對局。第41台也是第1輪比賽的重頭戲，由北京火車頭棋牌俱樂部的尚威大師對陣上海金外灘隊的孫勇征特級大師。在2011年第四十六屆全國象棋個人錦標賽上孫勇征以十一輪五勝六和積16分的戰績勇奪男子組桂冠，成為新中國第十五代棋王，晉升特級大師。

本屆比賽是他的衛冕之戰。眾所周知，取得全國象棋個

人賽的冠軍不容易，要衛冕更難，自2005年起，全國象棋個人賽上都沒有產生過衛冕冠軍。本屆比賽孫勇征能否如願衛冕？戰勝尚威大師是其衛冕之路的第一步。

1.相三進五 ………

佈局通常分為剛性佈局與柔性佈局兩類，先手飛相屬於柔性佈局的一種，意在拉長戰線。

1.………… 包2平4

黑方以士角包應對飛相局也是柔性佈局，雙方有互推太極之意，彼此心照不宣，意在較量中殘局功力。

2.兵七進一 ………

紅挺兵準備跳左正傌，展開左翼子力。

2.………… 馬2進1

黑跳邊馬是對紅方進七兵的回應。如改走馬8進7，則紅方可能會選擇先走俥九進一，以下馬2進1，傌八進七，車1平2，炮八進二。紅方進炮巡河以後，先在左翼形成一個半封閉的局面，然後再發揮橫俥的靈活性，伺機選擇走俥九平六或俥九平四，紅方滿意。

3.傌八進七 車1平2 4.俥九平八 包8平5

黑方如有意保持平穩的局面，則可以選擇走車2進4右車巡河，雙方進入陣地戰之勢。現在黑方還架中包，大有「山雨欲來」之勢，著法強硬。

5.炮八進四 馬8進7 6.傌二進一 ………

紅方右傌如何處理是值得推敲的：如傌二進四跳拐角傌，則紅陣形雖看似問題不大，實則不然，以後紅拐角傌難找出路，陣形結構將受影響。試演如下：傌二進四，車9進1，仕四進五，車9平6，俥一平四，車6進3，黑方滿意。

現在,紅跳邊傌構成單提傌陣勢,保持下面平三路炮瞄住黑方7路馬卒的機會。

6.………… 馬1退3

7.炮八進二 卒7進1(圖102)

這裡孫勇征對佈局做了改進,走出一步新著。以往多走包5退1,以下炮二進六,車9平8,傌一平二,包4進5,炮二平七,包4平9,傌二進九,馬7退8,炮八平五,車2進9,傌七退八,士6進5,雙方交換雙傌(車)一傌(馬)一炮(包)後,盤面上只有傌(馬)炮(包)五個兵(卒),和棋的機會很大。實戰中,黑方先進卒,活通左馬,為以後左馬盤河做好準備。

8.傌一平二 馬7進6 9.仕四進五 車9平8

10.炮二進三 ………

進炮打馬看黑馬如何定位。從實戰來看,這著棋華而不實。不如改走炮二進四,以下黑若接走卒7進1,則炮二平七,車8進9,傌一退二,卒7進1,兵七進一,雙方對峙。

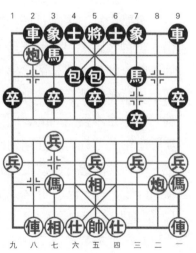

圖102

10.………… 馬6進5

11.傌七進五 包5進4

12.兵三進一 ………

衝兵誘黑方卒7進1,下伏炮二平五抽黑車的棋。

12.………… 馬3進4

13.兵三進一 ………

衝兵導致局面惡化,此時

應以改走俥八進四守住七兵為宜。

13.………… 車8進1 　14.俥二進三　包4平5

15.炮八退二　馬4進3

黑連續棄車、進馬、叫殺，把棋局推向高潮。

16.炮八平五　士4進5　17.俥二平五　………

紅方只能一俥換二。如改走俥八進九，則馬3進4，帥五平四，車8平6，絕殺。

17.………… 車2進9 　18.相五進七　車2平3

19.相七退五　車3退1　20.俥五平六　………

就當前局面來看，紅方雖落後手，但是如果能及時消滅黑卒，仍有守和的機會。所以紅方此時應改走傌一進三，以下黑若接走車3平4，則炮五平九，包5平1，炮九平一，紅方足可抗衡。

20.………… 　　　　車8進2

21.炮五退一（圖103）　………

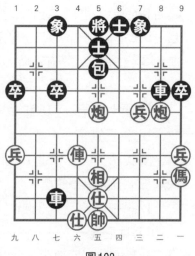

實戰中紅方退炮是一步壞棋。退炮後雖然可以形成擔子炮的防禦陣地，但是卻給黑車留出了過多騰挪空間，弊大於利。這也是本盤棋局的一個轉捩點，由此，紅方局面開始惡化。紅方此時應考慮改走炮五平九，以下黑若接走卒3進1，則炮九進三，象3進1，俥六平八，紅方對黑方有一定的牽制力，形成兩分的局勢。

圖103

21.…………　　車3退3

22.兵三平四　車3平8　　23.傌一進三　前車進1

24.俥六平七　………

紅棋為了擺脫牽制，只好平俥，讓出肋線。

24.……　　　後車平4　　25.傌三進五　車8退1

26.俥七進一　車8平6

經過以上幾個回合運子，黑方已經控制住局勢。

27.兵四平三　車4進3　　28.俥七退一　車4退3

29.俥七進一　車6平8　　30.兵三平四　車8平6

31.兵四平三　車6平8　　32.兵三平四　車8平6

33.兵四平三　車4進3

紅方的擔子炮防禦形同虛設，黑方雙車來去自由，由此也可驗證第21回合紅方炮五退一的不妥。

34.俥七退一　車4退3　　35.俥七進一　車4進3

36.俥七退一　車4退1

黑方主動求變，取勝之心躍然枰上。

37.傌五退四　將5平4

出將好棋，既擺脫了紅方中炮的牽制，又伏有包5進5打相的先手。

38.俥七進三　包5進5　　39.帥五平四　象3進5

40.俥七退四　包5退2　　41.俥七進一　………

進俥先守住兵線，正著。如改走傌四進五，則車6平5，紅少雙相，很難守和。

41.…………　車6平8　　42.兵三平四　包5平6

43.傌四進二　車4退2　　44.帥四平五　包6平2

45.俥七平八　車8進1

至此，黑方白得一子勝定，紅方投子認負。

第44局 （河北）申鵬 先勝 （煤礦）景學義

這是2012年「磐安偉業杯」全國象棋個人賽第6輪第4台申鵬大師與景學義大師之間的精彩對局。由於煤礦開灤隊主場設於河北，故這台比賽也可以看成是河北地區的「德比」大戰。申鵬大師在前五輪的比賽中取得2勝3和的不敗戰績，士氣正盛；而景學義大師在前五輪的比賽中取得3勝1和1負的戰績，狀態甚佳。本輪兩人相遇，請看實戰。

1.相三進五　………

以往申鵬大師很少走先手飛相的佈局，他最近一次走飛相局還是在2011年「珠暉杯」象棋大師邀請賽上對陣謝靖時以飛相佈陣。可能是考慮與景學義大師比較熟悉的緣故，申鵬大師沒有選擇以自己常走的中炮佈局，而是選擇相三進五飛相局，希望與對方較量中殘局功力。

1.…………　包8平6

以左士角包對飛相開局，屬柔性散手棋，其得失甚是微妙，多為局面型棋手所採用。

2.傌二進三　馬8進7　3.兵三進一　………

紅先挺三兵，乃消長要點，是對付黑左正馬的一步官著。

3.…………　車9平8　4.俥一平二　車8進4

5.炮二平一　車8平4

針對紅平炮亮俥，黑的應對原則是儘快調動右翼子力，與左翼相呼應。

6.俥二進六　包6平4　7.傌八進七　馬2進3

8.俥二平三　　卒3進1　　　9.炮八平九　　象3進5

10.俥九平八　　卒3進1（圖104）

衝3卒是一步非常強硬的走法。此情勢下，黑方通常會選擇走車1平2，以下俥八進六，包2退1，俥三平四，士4進5，俥八平七，車2平3，黑方足可抗衡。實戰中景大師進3卒逼紅方表態，著法強硬。

11.兵七進一　………

面對黑方進3卒這著棋，申鵬大師長考了10多分鐘後走出兵七進一這著棋。這是一步「以暴制暴」的著法：黑方不是要馬3進2打俥嗎？那我就傌三進四把局勢攪亂，借多兵之勢與黑方展開對攻。

11.…………　　馬3進2　　　12.傌三進四　　車4平5

13.傌四退六　　車5平4　　　14.兵七進一　　車4進2

15.俥八進五　………

以上幾個回合均在雙方的計算之中，行棋速度都很快。

15.…………　　包4進1

16.兵三進一　　包2平4

面對紅方衝兵準備一俥換雙的手段，景學義大師經過長考後選擇走包2平4避其鋒芒，正確。如改走包4平7，則兵三進一，車1進2，兵三進一，包2平7，俥八進一，以後紅方還有俥八平五或炮九進四等攻擊手段，顯然這一變

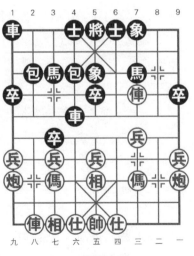

圖104

化紅方易走。

　17.兵七進一　前包平7

　18.兵三進一　馬7退8

　19.俥七進八　車4平5

　20.兵七平六　包4平3

　平包是一步軟著。此時黑可以考慮改走包4退1，以下紅若接走兵六進一，則包4平7，黑包轉移到紅方防守力量相對薄弱的右翼來，黑方前景樂觀。

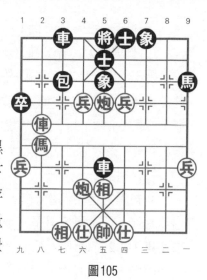

圖105

　21.炮一進四　士4進5

　22.炮一平五　………

　紅方雖少一子，但有雙兵過河，足以彌補少子的缺陷。

　22.…………　馬8進9　　　23.兵三平四　車1平4

　24.炮九平六　車4平3(圖105)

　關鍵時刻景學義大師走出軟著。這裡，黑可以考慮改走車4進3，以下紅若接走俥八進六，則車5平4，俥八進四，後車退3，俥八平六，將5平4，馬六進七，將4平5，炮六平九，馬9進8，黑方憑藉子力配置的優勢足可抗衡。

　25.俥八進六　車5平4　　26.仕四進五　包3進6

　27.兵六進一　………

　衝兵時間恰到好處，紅方由此確立優勢。

　27.…………　包3平4　　28.俥六進八　車4退4

　29.俥八進六　包4退6　　30.炮六進四　車3進6

　31.炮五平九

雙方演變至此，紅方保持淨多兵的優勢，勝定。黑方認負。

第45局 （湖北）洪智 先和 （廣東）許銀川

2012年「磐安偉業杯」全國象棋個人賽第7輪第2台洪智大師與許銀川特級大師相遇。之前，「洪天王」與「許仙」交鋒多次，互有勝負，從總體戰績來看，許銀川略佔上風。這盤棋湖北隊洪智執先手與廣東隊許銀川開戰，雙方以飛相對士角包開局。佈局階段紅先挺起三兵，然後起左橫俥，再俥六進四點到騎河線，這個陣法以往沒有人採用過，紅方沒有達到預期效果，俥等於點錯位；黑與紅兌俥，佈局有反先之勢，但稍失先手。雙方你來我往，最終以馬包殘局成和。

1.相三進五 包2平4

以飛相對右士角包開局，屬柔性散手棋，其得失甚是微妙，多為局面型棋手所採用。許銀川是局面型棋手，所以他對這個佈局情有獨鍾。

2.俥九進一 馬2進1 3.俥九平六 象7進5

黑飛左象，鞏固陣形，穩健之著。

4.兵三進一（圖106） ………

挺兵，活通右傌，是一種常見的選擇。在2011年「伊泰杯」全國象棋甲級聯賽上，洪智對陣許銀川時曾選擇傌八進九的走法，以下車1平2，兵九進一，車2進4，俥六進三，車2平6，雙方大體均勢。雖然那盤棋洪智取得了最終的勝利，但是在佈局階段，洪智並沒有佔得很大的先機。所以，這盤棋洪智選擇了兵三進一的走法。

4.………… 車1平2

5.傌六進四 ………

這裡紅方將走子次序做了
一些調整，顯示出洪智對這個
局面的獨到認識。以往曾有人
走炮二平四，以下士6進5，
傌二進三，車2進4，傌三進
四，馬8進7，雙方對峙，黑
不落下風。

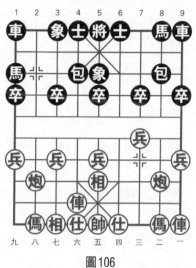

圖106

5.………… 卒1進1

進邊卒是當前局面下的官
著。黑方以後可以由車2進4
兌車解除紅騎河傌對己方巡河線的封鎖。

6.炮二平四　車2進4　　7.傌六平八 ………

兌傌穩健。

7.………… 馬1進2　　8.兵七進一　馬8進7

9.傌二進三　包8進4　　10.傌八進七　包8平1

謀卒先得實惠，欲以多卒的優勢進入中殘局的較量。這
著還有一層用意是：如改走車9平8，則傌一平二，包8平
1，傌二進九，馬7退8，雙方兌掉雙傌（車）以後，局面簡
化，取勝都比較困難。所以許銀川先走包8平1，意在保留
變化。

11.炮八平九　包1平3　　12.傌一進一　士6進5

面對紅方下面傌一平八的先手，黑方並沒有選擇包4平
2而選擇補士，不為紅方所動，冷靜。

13.傌一平八　車9平6　　14.傌八進四　車6進7

15.俥七退五　車6進1　　16.炮九退一　包3進2

進包保持對紅方二路線的威脅，頗見功力。

17.俥八平九　包4進5　　18.俥五進七　車6退5

19.俥三進二　包4退1

20.兵三進一（圖107）　　……

這著棋走得也很強硬。如改走兵一進一，則卒3進1，兵七進一，包3退4，俥七進六，卒5進1，黑方佔位很好，演變下去黑方易走。

20.…………　卒7進1　　21.俥九平三　車6進6

22.帥五平四　象5進7　　23.俥七進六　包4平1

24.俥二進四　　……

進俥交換，簡明。

24.…………　馬7進6

25.俥六進四

演變至此，雙方同意和棋。

這盤棋雙方雖沒有太多的刀光劍影之處，卻是暗流湧動。在這種較量功力的行棋中，由於雙方都屬實力型棋手且功力相當，因此，防守能力顯得尤為重要，一著不慎將會引來滅頂之災。這盤棋雙方攻守緊湊、剛中有柔、攻中有守，不失為一盤佳局。

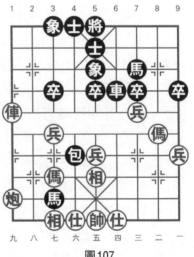

圖107

第46局 （北京)王天一　先和 （湖北)洪智

2012年「磐安偉業杯」全國象棋個人賽第7輪第1台由北京隊王天一執先手大戰「洪天王」湖北隊洪智。兩人以飛相對士角包佈陣，佈局階段王天一走得較好，成功控制住盤面。中局王天一經過長考，走出一手跳傌踩象，對此洪智經思考之後選擇走平車守臥槽位。賽後復盤認為，這著棋紅如果走傌七進八，洪智表示「只有包打紅棋底仕，大家對殺了，看上去他有點優勢，但比較複雜，最後誰能贏不好說」。紅踩象、黑出車守，棋局相對平穩。王天一儘管吃去了對手一象，但就如之前許銀川對陣他以及他對陣趙鑫鑫的兩局棋一樣，紅在多個相、物質力量不足的情況下，始終無法贏棋，兩人最終於76手俥炮殘棋握手言和。

1.相三進五　包2平4

以士角包應對飛相局，是一種伺機而進的穩健戰術。這種佈局彈性較大，含蓄，鋒芒內斂，內涵深廣。它和過宮包雖然同屬寓攻於守型，但士角包戰術兩翼子力部署比較均衡，陣地戰的特點更加突出。這一陣形最早見於1982年「上海杯」孟立國應戰傅光明一局，由於孟在佈局階段出現一步軟手，被傅抓住戰機，破象奪勝。當時這一路變化還沒有引起廣大棋手的注意。以後，經過遼寧棋隊的集體研究和認真估量，大師卜鳳波、尚威及悍將苗永鵬在1987年的「金菱杯」全國個人賽、第六屆全運會決賽中均祭出這步「飛刀」對付飛相局，並取得了不菲的戰績。之後右士角包戰局引起了人們的注意，為很多棋手仿效運用，也為象棋理論界研究開局提供了新的資訊。

2.兵七進一　馬2進1　　3.傌八進七　車1平2

4.俥九平八　車2進4

因為紅方有炮八進四的先手，所以黑為了防止被紅封車，只好先進一手車。

5.炮八平九　車2平4

平4路車控制紅傌七進六這個位置。如改走車4平6，則黑方總是要考慮紅方傌七進六的先手，雖然紅方不會立刻走出這著棋，但是有這樣的一個威脅存在，黑方在心理上難以接受。

6.兵三進一　卒7進1　　7.傌二進四　象7進5

8.俥一平三　………

在2012年第二屆「溫嶺・長嶼硐天杯」全國象棋國手賽決賽階段王天一對陣許銀川時，在此局面下，王天一選擇走兵三進一，以下車4平7，炮二平四，馬8進7，傌四進二，包8進4，俥一平三，車7進5，相五退三，士6進5，雙方大體均勢。臨場考慮到積分形勢，王天一選擇走俥一平三靜觀其變，含蓄有力。

8.…………　包8平7　　9.兵五進一　………

衝中兵解決雙傌不活的問題，這是王天一大師較為喜歡的走法。在2011年JJ象棋頂級英雄大會王天一對陣河北玉思源時曾經使用過一次，不過因這一變例在實戰中出現不多，所以這著棋一出，洪智立刻放慢了行棋的速度。

9.…………　馬8進6

10.傌四進五　馬6進8(圖108)

進馬是一步改進著法。上述戰局王天一對陣玉思源時，玉思源曾走車9平8，以下炮二平三，車8進6，仕六進五，

車8平6，戰局膠著。實戰中洪智特級大師這著馬6進8，意在先改善位置較差的拐角馬位置，再出動大子。不過，從實戰的進程來看，這著棋有其欠妥之處。

11.炮二平三　　卒7進1

進卒無奈。否則紅方下一步俥三平二亮俥，黑馬位尷尬。

12.兵五進一　車4平5　　13.傌五進三　包7進2
14.俥八進七　士6進5　　15.傌七進八　車5平4
16.傌八進七　卒1進1

這著棋洪智大師思考了足有20分鐘。選擇卒1進1勢在必行。如果改走包4進7打底仕對攻，紅方剛好可以走炮九平七，下伏傌七進六的攻勢，黑方很難防範。所以洪智特級大師的這著卒1進1是很冷靜的選擇。

17.傌七進五　………

這裡王天一經過長考後選擇了傌七進五這一變化，紅多得一象。

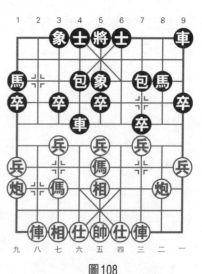

圖108

17.…………　車9平7
18.炮九平七　象3進5
19.俥八平九　馬8進6

紅方雖然多得一象，但是黑方大子位置很好，不落下風。

20.炮三進三　車7進4
21.傌三退四　車7進5
22.傌四退三　車4進2

進車好棋。賽後復盤時王天一也認為，黑方放棄邊卒進車兵線，是很有大局觀的一著棋。

23.傌三進四　………

進傌先守住黑方的攻勢，穩健。

23.………　車4平6　　24.仕六進五　馬6進5

25.俥九退二　包4進4

進包是必走之著，否則紅方多兵多相，黑方不利久戰。

26.兵一進一　包4退1　　27.兵一進一　卒9進1

28.俥九平一　馬5進6

29.炮七平四　車6平1(圖109)

雙方經過兌子簡化，已經大有化干戈為玉帛的趨勢。

30.俥一退一　包4退1　　31.俥一進五　士5退6

32.俥一退三　車1平5　　33.炮四平二　包4平8

34.俥一進一　包8平5　　35.炮二進七　象5退7

36.俥一平三　………

此時紅方也可以考慮改走俥一平六守住肋道，要比實戰效果好一些。

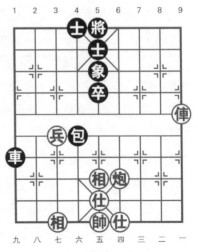

36.………　士4進5

37.俥三退三　車5平4

38.俥三平五　車4退2

演變至此，紅方七路兵難以過河，已經沒有取勝的希望，於是雙方握手言和。

圖109

第47局 （黑龍江)聶鐵文 先勝 （湖北)李雪松

2012年「磐安偉業杯」全國象棋個人賽第7輪第15台聶鐵文大師迎戰李雪松大師。李雪松大師成名已久，1994年代表湖北隊首次參加全國象棋個人賽即獲「象棋大師」稱號，1999年獲第二屆全國象棋大師冠軍賽第三名，2007年獲全國象棋個人賽第七名。雪松大師紮實的基礎和穩健的棋風在棋壇眾所周知，他對棋譜的熟悉程度使許多人望而生畏，關鍵之役雪松大師常有佳作奉上。雪松以穩著稱，對手通常不敢輕易與之較穩較譜較持久。近幾年在湖北隊征戰象甲時，雪松大師常被柳大華委以後手局的重任，是湖北隊征戰象甲的絕對主力。

本輪聶鐵文大師執紅先行，以飛相局佈陣，李雪松大師還以穩健的士角包。在開局階段，李雪松就一改往日的穩健棋風，積極進取，在第8個回合包4平5架中包時，就已經表明其積極進攻的願望。果然，進入中局階段以後，雪松大師著著強硬，更是在第21個回合走出包4進7包轟底仕的強硬著法。不過，相較防禦而言，進攻確實不是雪松大師的強項，雖然從著法上看，李雪松著法強悍，局面也是稍佔優勢，但是臨場李雪松大師卻需花費大量的時間去尋找進攻的路線，故在時限的控制下，常會出現失誤。如這盤棋的第26回合他走出了車2退2軟著，給了整盤棋被壓打的聶鐵文覓得戰機反先奪勢。以後聶鐵文又利用雪松大師一著將5平4的敗著，巧得一俥，最終取勝。

1.相三進五　包2平4　　2.傌八進九　馬2進3

3.俥九進一　車1平2　　4.俥九平六　馬8進7

5.兵九進一　車2進4

6.俥六進三　車2平6（圖110）

平車穩健，不給紅方傌九進八先手打車的機會。這裡如改走車9進1，則傌九進八，車2平6，傌八進七，車9平2，傌七退八，馬3進2，俥六平七，紅方先手。

7.炮二退一　………

退炮準備右炮左移，攻擊黑方相對薄弱的右翼，大局觀很強的一著棋。

7.………　卒3進1　　8.傌九進八　包4平5

架中包是比較強硬的選擇。如仍要走車9進1，則炮二平七，車9平6，傌二進三，紅方先手。

9.炮二平九　包8進6　　10.炮九進二　車9平8

11.仕四進五　士6進5

補士穩健。至此，黑方已經取得了稍優的局面。

12.炮八進一　………

這是一步很有意思的構思。在此局面下，通常紅方會選擇走俥一進二先把右俥活通出來。實戰中聶鐵文大師這著炮八進一確實是一步迷魂陣。

12.………　卒7進1

面對紅方炮八進一這著棋，李雪松大師沉思良久，走出卒7進1先活通左馬，再靜觀其變。

13.傌八進九　車6平4

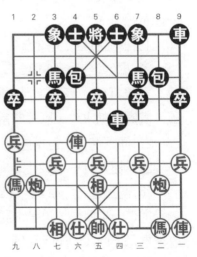

圖110

14. 俥六平八　馬3進1

15. 炮九進三　包5平3

平包走得不嚴謹。此時黑方可以考慮改走包5平6，以下紅若接走兵三進一，則車4平6，兵三進一，車6平7，炮九退一，卒5進1，黑方優勢。不過，從黑這著棋可以看出李雪松大師有意在加強進攻力度，這和他以往的棋風有所不同。

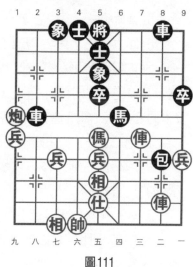

圖111

16. 炮九退一　車4進4

17. 兵三進一　卒7進1

18. 俥八平三　象7進5

補象以後黑方的優勢也不是很明顯，這樣雙方又回到同一起跑線上。

19. 傌二進四　卒3進1　　20. 俥三平七　包3平4

21. 傌四進三　包4進7

進包打仕，著法兇悍。李雪松大師一改往日平穩的棋風，處處主動求攻，應著非常積極。

22. 俥一進一　包8退2　　23. 俥一平二　車4平2

24. 帥五平六　車2退2　　25. 俥七平三　馬7進6

26. 傌三進五　車2退2（圖111）

這是一步壞棋，也是本局黑方失利的根源。這裡黑方應改走車2退1，以下紅若接走傌五進六，則車2平7，傌六進七，將5平6，相五進三，馬6進5，相三退五，車8進1，

黑方足可抗衡。

　27.俥三平四　車2平4　　28.帥六平五　馬6進4

　29.傌五進四　士5進6　　30.兵七進一　車4平6

　31.俥四平六　車6退1　　32.兵一進一　………

雙方交換以後，黑車包受牽且比紅方少兩兵，處境被動。

　32.…………　士4進5　　33.俥六平五　將5平4

臨場李雪松用時緊張，每次走完棋以後，鐘面的時間在二三秒之間徘徊，觀者的心都提到嗓子眼裡。此時出將導致局面迅速崩潰。這裡若改走士5退4，則黑方足可抗衡。

　34.炮九進四　將4進1　　35.炮九平二

至此，紅勝。

第48局　（北京）王天一　先和　（湖北）汪洋

2012年「磐安偉業杯」全國象棋個人賽第11輪第1台王天一對陣汪洋大師。這盤棋王天一只需要先手和棋就可以登頂全國冠軍的寶座。在開局階段，王天一穩健地擺下了飛相陣，汪洋以士角包應對，因佈局兩人都很熟悉，故雙方落子飛快。不過汪洋對這盤棋很有想法，雖然奪冠的希望不大，但是如果有機會爭取，仍有希望在全國個人賽名次上再上一個臺階，躋身前三甲（2005年汪洋曾取得第4名的成績），所以這盤汪洋雖執後卻下得積極主動。

中盤階段王天一想和怕輸的心理包袱一度讓他迷失方向。不過經過多年象甲磨礪的王天一很快就穩住陣腳，在第24回合時一步兵五進一強迫汪洋簡化局面，這是一步頗有歷史意義的著法，成就了王天一全國個人賽的首冠。彼時時

鐘即將指向十點，新中國第十六代棋王誕生，王天一最終以11戰5勝6和積16分的成績拿下冠軍。

 1.相三進五 包2平4 2.兵七進一 馬2進1

 3.傌八進七 車1平2 4.俥九平八 車2進4

 5.炮八平九 車2平4 6.兵三進一 卒7進1

 7.傌二進四 象7進5 8.兵三進一 車4平7

 9.炮二平四（圖112） ………

以上幾個回合，雙方輕車熟路，落子飛快。這裡是紅方佈局的一個「十」字路口。此外，紅方另有傌六進四的選擇，以下馬7進8，俥一平三，車7進5，相五退三，士6進5，俥八進五，車9平6，仕六進五，馬7進6，雙方變化較為激烈。

實戰中炮二平四這著棋是王天一比較喜歡的下法，可以保持局面較為平穩。在不久前結束的2012年第二屆「溫嶺·長嶼硐天杯」全國象棋國手賽決賽階段第1輪的比賽中，王天一戰和過許銀川。所以在關鍵的比賽中，王天一仍然選擇這一變化，應該是很有信心的。

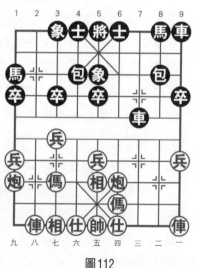

圖112

 9.………… 馬8進7

 10.傌四進二 士6進5

補士是汪洋臨場走出的新變。在汪許之戰中，許銀川應以包8進4，以下俥一平三，車7進5，相五退三，士6進

5，雙方激戰成和。汪洋在這裡考慮到積分的因素，故先走士6進5，保持變化。

11.傌二進三　　車9平6

12.炮四平三　　車7平4

13.仕四進五　　卒1進1

14.俥八進三　　車6進6

15.俥一平四　　車6平7

16.炮三平二　　………

如改走傌三進四，則馬7進8，黑方滿意。

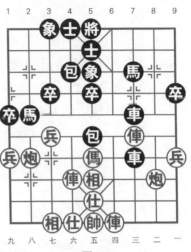

圖113

16.…………　　車4平7

17.俥八平六　　包8進3

進包稍急，可以考慮改走包8進1，以後再包8平7，攻擊紅方三路傌。

18.炮九平八　　馬1進2　　　19.炮八進一　　前車進1

20.炮八退一　　前車退1　　　21.炮八進一　　前車進1

22.炮八退一　　前車退1　　　23.炮八進一　　前車進1

24.兵五進一　　………

進兵是簡化局面的好棋。

24.…………　　包8平5　　　25.傌七進五　　前車退1

如改走車7進1，則炮二平三，前車退1，傌五退三，車7進1，炮八進一，局面迅速簡化。

26.俥六退一（圖113）　　………

退俥繼續圍困黑車。以下黑方只有走後車進1，傌五進三，車7退1，炮八進一或俥六進三，紅方不難謀和。

26.………… 馬2進3

由於黑方只有取勝才有奪冠的希望，所以他放棄了後車進1的走法，選擇進馬強變，以求最後一搏。

27.俥六平七　包4進6　　28.俥四進二　………

升俥以後，紅方形成了一個密不透風的「鐵桶陣」。

28.………… 包4退3　　29.俥七進一　包4平7

30.相五進三　後車進1　　31.俥四退二　後車退1

32.炮二平五

此時紅方陣形已是固若金湯，雙方遂握手言和。

第49局　（黑龍江）趙國榮　先負　（廣東）許銀川

這是「國弈大典」之決戰名山系列賽決賽階段第1輪第2台黑龍江趙國榮與廣東許銀川之間的一盤精彩對局。

1.相三進五　………

趙特大的風格南北兼收：既有北派的凌厲攻勢，又擅長南派的細膩。面對「棋界第一人」許銀川，趙國榮選擇了飛相局，做了與許銀川打持久戰的準備。

1.………… 包2平4　　2.俥九進一　馬2進1

3.俥九平六　象7進5　　4.兵九進一　………

這是一步正確的次序。如先走傌八進九，則卒7進1，黑方邊馬舒展，所以紅走這步兵九進一是本局一個制高點。

4.………… 車1平2　　5.傌八進九　車2進4

6.俥六進三　卒1進1

進卒是前面車2進4的戰術延續。

7.兵九進一　車2平1　　8.傌二進三　士6進5

9.兵三進一　馬8進7

10.傌九進八（圖114）　………

這是一步新著。在2010年第四屆「楊官璘杯」全國象棋公開賽上汪洋對陣蔣川時，此局勢下汪洋曾走傌三進二，以下包8進2，炮二進三，車1平8，傌二退三，馬1進2，俥六平七，車9平8，俥一平三，前車半6，演變下去黑方足可抗衡。臨枰趙國榮選擇走傌九進八，攻擊的味道更濃一些。

10.………　卒7進1　11.兵三進一　車1平7

黑方巡河車的作用發揮到了極致，能夠連續兌卒活通雙馬。

12.俥六進一　車7進2　13.炮二退一　車9平6

14.炮二平三　車7平8

順勢平車封俥，借力打力。

15.炮三平六　包4進6　16.俥六退四　馬7進8

17.俥六進四　馬8進6　18.傌三進四　車6進5

雙方交換以後，黑雙車位置很好，已呈反先之勢。

19.傌八退九　車8平5

20.俥一平二　包8平7

21.仕四進五　車5平9

黑方由此確立了多卒的優勢，這正是許銀川最擅長的局面。

圖114

22.炮八進四　卒3進1

23.俥六平二　馬1退3

24.炮八平七　包7進4

25.前俥退二　………

兌俥簡化局面，這是一個正確的戰略選擇。

25.⋯⋯⋯⋯	車9平8	26.俥二進三	包7退6
27.俥二進六	馬3進4	28.炮七平五	包7平6
29.俥二退四	車6退2	30.炮五退一	車6平7
31.傌九進八	馬4進5	32.傌八退六	車7平5
33.俥二退二	馬5進3	34.炮五平二	車5平8
35.傌六退四	馬3退1	36.傌四進三	象5進7
37.俥二平九	車8進1	38.俥九進一	卒9進1

雙方再次交換以後，形成了車包雙卒士象全對俥傌仕相全的殘局。在這個局面下，黑方要確保一個卒可以衝入紅方九宮之處對紅方後防形成牽制，然後另一個卒再伺機過河參戰。由於黑方3卒受制，所以邊卒過河就成黑方取勝的關鍵。

39.傌三進五	象7退5	40.傌五進三	車8退1
41.傌三退五	車8平5	42.傌五退三	卒9進1

黑卒過河，取勝的第一步。

43.傌三退二	卒9進1	44.傌二進三	車5平9
45.俥九退一	包6平9		

平包保卒是黑方計畫好的戰術，目的是要對紅方子力形成牽制。

46.俥九平五	象5進7	47.傌三退四	包9進2
48.俥五平七	象3進5	49.傌四進五	卒9進1
50.俥七平二	包9平6	51.俥二進一	包6退2
52.傌五退四	士5進6	53.傌四進三	卒9進1
54.傌三退四	士6退5	55.傌四退三	包6平7
56.傌三進四	包7進2		

紅防守嚴密，黑卒應如何向九宮逼近呢？

57.傌四進五　士5退6	58.俥二平四　車9平5

59.傌五退四　車5平8　60.傌四進五　士4進5

61.俥四進二　車8進1　62.俥四平三　包7平9

63.俥三平一　卒9平8　64.傌五進六(圖115)……

進傌敗著。紅方此時可以考慮改走傌五進四，以下黑若接走車8退3，則俥一平二，車8平6，傌四進二，車6進7，俥二平四，卒8平7，俥四退五，卒7平6，傌二退四，形成單傌仕相全對包雙卒士象全的殘局，紅方有機會謀和。

64.…………　將5平4　65.傌六進七　將4進1

66.傌七退六　卒8平7　67.俥一退五　車8退1

68.傌六退五　包9平7

保卒好棋，紅俥被牽制住，不敢離線。

69.傌五退四　象5退7　70.傌四進五　象7進5

71.傌五退四　包7進1

72.傌四進五　將4退1

73.傌五進四　車8進3

74.傌四退三　包7平5

75.傌三進五　車8平5

76.傌五退三　車5平4

77.帥五平四　車4平6

78.傌三退四　包5平7

79.帥四平五　將4平5

平將先等一著，重要的次序。

80.俥一進五　包7退1

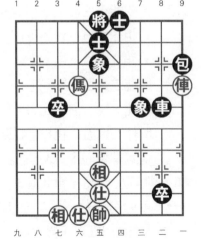

圖115

81.俥一退五　象5退7　　82.帥五平四　卒3進1

83.俥一進三　………

如改走相五進七，則卒7進1，帥四進一，包7平6，俥一平二，車6平7，傌四進五，車7退1，傌五進三，車7退1，黑方勝定。

83.………　　包7平6　　84.帥四平五　卒7平6

85.俥一平二　包6進5　　86.仕五進四　車6進1

至此，紅方認負。

第50局　（黑龍江）趙國榮　先負　（廣東）呂欽

這是2012年「國弈大典」之決戰名山象棋巔峰對決第4輪的一盤對局。在前3輪比賽結束後，許銀川以2勝1和的成績暫列第1位，呂欽則以1勝2和的成績暫列第2位，趙國榮發揮欠佳僅取得1和2負的戰績。在比賽還有一輪的情況下，呂欽只有戰勝趙國榮才能確保參加最後冠亞軍對決。那麼，呂欽能否如願呢？請看實戰。

1.相三進五　包2平4　　2.傌八進七　卒3進1

3.俥九平八　馬2進3　　4.兵三進一　車1平2

5.傌二進三　馬8進7

至此，雙方形成先手屏風傌對後手反宮馬的陣勢。

6.仕四進五　包8進4(圖116)

進包準備包8平3遏制紅方左傌。這裡黑如改走車2進6，則炮八平九，車2進3，傌七退八，象7進5，炮二平一，車9平8，俥一平二，包8進4，傌三進四，紅方先手。

7.俥一平四　包8平3　　8.傌三進二　象7進5

9.炮八進四　士6進5　　10.兵一進一　………

稍緩。因為這裡紅方子力佔位靈活，所以可利用這個優勢選擇炮八進二壓制黑右車。試演如下：炮八進二，卒7進1，兵三進 ，象5進7，俥四平三，象3進5，俥三進四，車9平6，炮二平四，形成一個半封閉的局面，紅方易走。

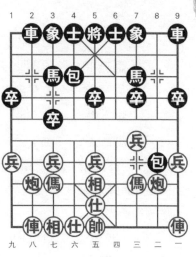

圖116

10.………… 車2進2

11.炮八平三 ………

見黑方子力集中在己方左翼，臨枰趙國榮選擇這著炮八平三意在簡化局面，以緩解左翼的壓力。

11.………… 車2進7 12.傌七退八 卒9進1

黑抓住紅邊兵突前的弱點，透過兌卒活車。由此可見，第10回合紅走兵一進一確有不妥之處。

13.兵一進一 車9進4 14.傌二退三 ………

退傌無奈，否則黑車9進1捉死紅傌。

14.………… 卒1進1 15.相七進九 ………

這是紅方必走的一著棋。如改走傌八進七，則卒3進1黑可巧過3卒。

15.………… 包3平2 16.傌八進七 馬3進4

17.相九退七(圖117) ………

敗著。應以改走傌三進四為宜，以下黑若接走包2進1，則相九退七，卒3進1，炮二平三，卒3進1，傌七退八，包2平7，炮三退四，馬4進6，俥四進四，紅方足可抗

衡。

17.………… 車9平8

18.炮二平一 車8退1

19.兵三進一 象5進7

20.炮一進三 象7退5

21.炮三退二 ………

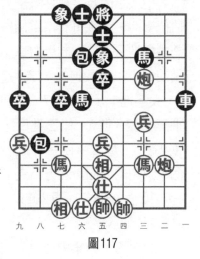

圖117

紅方雖然解救回三路炮，但是整體陣形回縮，黑方先手擴大。

21.………… 車8平9

22.俥四平一 包2進1

進包牽制紅方左傌，巧手。

23.仕五進四 馬7進6　　24.俥一進一 馬4進5

黑馬踏中兵搶先發難，不給紅方調整陣形的機會。

25.傌七進五 馬6進5　　26.炮一平九 車9平6

27.傌三進一 車6進4　　28.俥一平八 車6平9

29.俥八進一 車9退1

雙方交換以後，黑方牢牢地控制住局面。以後黑方可以利用紅方單仕的弱點進行狙擊。

30.炮三退四 馬5進7　　31.俥八進四 車9平6

32.仕六進五 車6進2

黑圍魏救趙，紅俥必須回防。

33.俥八退五 包4進4　　34.帥五平六 包4平9

35.炮三平一 馬7進5

至此，紅方認負。

第51局　(上海)胡榮華　先負　(廣東)許銀川

這是首屆「碧桂園杯」全國象棋冠軍邀請賽預賽階段第3輪的一盤對局。在前兩輪比賽結束以後，胡榮華與許銀川兩代棋王均取得了兩戰兩勝佳績。本輪兩人相遇，又是一場激戰。

1.相三進五　………

先手飛相是一代宗師胡榮華的「鎮山寶」之一。其戰術特點是在於以執先之手並不輕動干戈，而是把有關攻守極為重要的中線補厚，先為不可勝待敵之可勝。這種佈局，大有所謂「流水不爭先」之意。

1.…………　包2平4　　2.俥九進一　………

起橫俥的好處在於既不破壞擔子炮的結構，又可把左翼主力俥快速投入戰鬥中去。

2.…………　馬2進3　　3.俥九平六　馬8進7

4.傌八進九　………

因紅不想破壞擔子炮的結構，故只能跳邊傌。

4.…………　車1平2　　5.兵九進一　車2進4

6.俥六進三　車2平6

從整體的佈局結構來看，黑方顯然較為滿意。從佈局的速度來看，紅方速度稍緩。

7.傌九進八　卒3進1　　8.傌二進一　卒7進1

9.兵一進一　車6退2(圖118)

退車，避開紅傌一進二的先手。如改走士6進5，則傌一進二，包8進5，傌二進四，馬7進6，俥六平四，包8平2，俥四進一，紅方先手。實戰中這著棋黑車雖然退回去，

但是並不影響黑整體的陣形結構，因為紅方雙傌迂迴前行，足以補償黑俥一子多動的弱點。

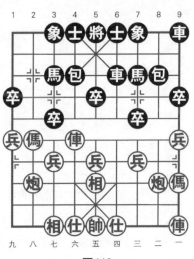

10.炮二平四　……

如仍走傌一進二，則包8進5，炮八平二，士6進5，仕四進五，象7進5，黑陣形工整，紅無便宜。

圖118

10.……　　　卒9進1

衝卒是一步新變。其戰術構思是以後可由卒9進1出車直接佔據要道。

11.俥一平二　包8進2　　12.傌八進七　卒9進1

13.傌一退三　士6進5　　14.仕四進五　車9平8

15.兵七進一　………

當前局面下，紅方必須及時打破僵局，此時進七兵是打開局面的一步好棋。

15.…………　車6進2　　　　16.炮八平七　象3進5

17.兵七進一（圖119）………

敗著。這裡紅方應改走炮七進一，以下黑若接走卒7進1，則兵三進一，包8進1，兵三進一，包8進1，兵三進一，車6平7，傌三進四，車7進2，兵七進一，象5進3，兵九進一，卒1進1，傌七退九，紅方足可抗衡。

17.…………　包8進3

進包是一著非常犀利的攻擊手段，黑方由此步入佳境。

18.傌三進一　車6平3

19.俥二進二　………

無奈。如改走傌七進五，
則象7進5，炮七進五，車3
退2，俥六平一，包8退3，黑
方也是大優。所以紅方選擇進
俥砍包，雖然同樣有子力損
失，但這是把損失降到最低的
唯一方法。

19.…………　車8進7

20.相五進七　車8平9

21.炮七平一　車3退1

22.炮四平七　象5進3

23.俥六平一　象7進5

至此，黑方已經穩穩確立了多子的優勢，紅很難抵抗。

24.俥一平二　卒5進1　25.炮一平五　車3平6

26.兵五進一　卒5進1　27.俥二平五　馬3進4

至此，紅方認負。

第52局　（廣東）許銀川　先勝　（湖北）洪智

這是首屆「碧桂園杯」全國象棋冠軍邀請賽預賽階段第
4輪的一盤對局。在前三輪比賽結束以後，積分形勢發生了
一些變化：許銀川三戰三勝積6分暫列首位，洪智則是在上
一輪戰勝了呂欽，積5分取代了胡榮華，排在第二位。

本輪兩人相遇，勝負結果將直接決定誰將以小組頭名的
身份出線。請看實戰。

圖119

1.相三進五　包2平4　　2.傌八進七　卒3進1

3.兵三進一　馬2進3　　4.傌二進三　車1平2

5.俥九平八　馬8進7

雙方由飛相對士角包佈局轉換成先手屏風傌對後手反宮馬陣形。

6.傌三進四（圖120）　………

進傌當然是紅方比較好的選擇。此時紅方如果改走炮八進四進炮封車，那麼黑方有兩種應法：①包4進5，俥一平三，包4平7，俥三進二，卒3進1，以後黑方有馬3進4的先手，黑方滿意；②馬3進4，炮八平三，車2進9，傌七退八，象7進5，仕四進五，士4進5，以後黑方可以走車9平6出動肋車，黑方陣形工整，足可抗衡。

6.…………　車2進6　　7.炮八退一　象7進5

8.炮二平四　士6進5　　9.俥一平二　車9平8

出車保包是一種強硬的著法。如改走包8平9，則炮八平一，車2進3，傌七退八，車9平8，俥二進九，馬7退8，炮一進五，馬8進7，雙方平穩。

10.傌四進三　包8進6

11.傌三進一　車8進2

12.炮八平四　………

平炮兌車是一步巧著，既兌掉黑方出動效率最高的右車，又保持對黑方左翼的壓

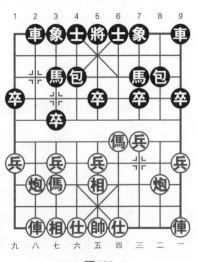

圖120

力。

12.………… 車2進3　13.俥二進一 ………

進俥吃包，精巧的構思，突破了黑方封鎖線。

13.………… 馬7退8　14.俥二進六　包4平8

15.傌七退八　包8進7　10.仕四進五　馬8進9

17.兵七進一 ………

兌兵，既解決了己方左傌的出路，又保留了前炮平五的機會。

17.………… 卒3進1　18.相五進七　卒9進1

19.前炮平二　馬9進8　20.炮二進二　馬8退7

21.仕五進四 ………

紅進炮進仕都是為了控制黑馬，以限制黑方子力的展開。

21.………… 包8退3　22.傌八進七　馬3進2

23.兵九進一　馬2進3　24.相七退五　士5進4

以後抓住機會還可以再走士4進5支成羊角士的形勢，防患於未然。

25.炮二進二　馬3退1　26.傌七進八　包8進2

27.傌八進六　卒5進1　28.兵五進一　包8退4

29.兵五進一　包8平4　30.兵五平六 ………

雙方交換以後，紅保留過河兵，佔優。

30.………… 馬7進8　31.炮二平一 ………

保兵，正確的選擇！此時的兵卒分量極重，不能輕易失去。

31.………… 馬1進3　32.兵六平五　士4進5

33.炮四平一　馬8進6(圖121)

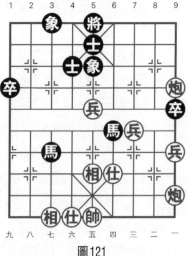

敗著。應改走馬3退5，以下紅若接走仕六進五，則馬5
進7，後炮進四，馬7進8，前炮進三，前馬退9，吃掉紅方
邊兵後，黑方局勢尚可。

34.仕六進五　卒1進1　　35.前炮平二　………

先不急於吃卒而是走炮，攻守兩利，反映出紅方良好的
大局觀。

35.…………　馬6進4　　36.兵五平四　卒1進1

37.炮二退五　馬3退2　　38.炮一進四　馬2進4

39.炮二平四　………

演變至此，紅方淨多兩兵，已經有足夠的取勝力量。

39.…………　卒1平2　　40.炮一平二　後馬退5

41.兵一進一　卒2平3　　42.兵一進一　卒3進1

43.炮二退一　馬5退3　　44.兵一平二　………

紅方取勝的思路比較簡明，先用肋炮守住二路線，再伺
機渡過三兵或者雙兵衝入黑方九宮，對黑棋構成威脅，即可
取勝。

44.…………　馬3進4

45.兵二進一　前馬退3

46.兵二平三　馬4進5

47.兵四進一　卒3平4

48.前兵進一　馬5進7

49.炮二平一　卒4平5

50.前兵進一　馬7退8

51.後兵進一　………

紅方的取勝構想都已經達
到，黑方敗局難免。

圖121

51.…………	卒5平6	52.後兵進一	馬3進4
53.帥五平六	馬4退5	54.炮一進五	卒6平7
55.前兵平四	卒7平6	56.兵三進一	馬5進4
57.炮四平一			

至此，黑方認負。

第53局　（北京）王天一　先負　（湖北）汪洋

由中國象棋協會、浙江省體育局主辦，溫嶺市人民政府、浙江省體育競賽中心承辦的第三屆「溫嶺·長嶼硐天杯」全國象棋國手賽於2013年9月13日至9月17日在浙江溫嶺舉行。

這是預賽階段B組第1輪北京王天一與湖北汪洋之間的一盤精彩對局。

1.相三進五　………

王天一先手採用飛相局，意圖穩步進取。

1.…………　包2平4

汪洋以右士角包應戰，靈活多變。

2.兵三進一　………

紅進兵是佈局階段的第一個分水嶺。此時紅如果選擇改走兵七進一，則馬2進1，傌八進七，車1平2，俥九平八，車2進4，炮八平九，車2平4，炮二平四，馬8進7，雙方首先打開了紅左翼的局面，紅右翼的局面較封閉。

2.…………　馬2進3　　3.俥九進一　車1平2

4.俥九平六　士6進5

5.炮二平四　馬8進9(圖122)

新著。此時，黑方以往常見的選擇是走包8平5架中

包，利用紅方雙俥晚出的弱
點，以後可以走包5進4謀得
實惠。試演如下：包8平5，
俥二進三，包5進4，仕四進
五，馬8進7，俥六進五，卒5
進1，俥八進七，包5退1，雙
方各有千秋。

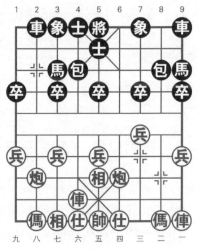

圖122

　　6.俥二進三　車9平8

　　7.俥八進九　包8平5

　　再架中包，好棋。以後搶
攻紅方中路，思路清晰。由此
可見，黑方的新著取得了預期
的效果。

　　8.俥六進五　車8進6　　　9.炮八平七　包5進4

　　10.仕四進五　包4平6

　　平兵調整陣形，著法輕靈。

　　11.俥六平七　象7進5　　　12.俥三進四　包6進5

　　13.炮七平四　車2進4　　　14.俥四退六　………

　　因為黑車包對紅底線有一定的牽制力，所以紅走俥四退
六不如走炮四退二更能彌補弱點。以下車8平6，俥四退
六，車2平4，俥九退七，馬3退2，俥七平五，紅方足可抗
衡。

　　14.…………　卒9進1　　　15.俥七進一　………

　　明知道吃馬以後自己必將陷入被動，但卻無可奈何。因
為此時黑邊馬已活，如紅再走炮四退二，則馬9進8，俥七
進一，馬8進9，俥七退三，車2平4，俥九退七，車4平

6，黑方子力集結到位，可迅速組織兇猛的攻勢，紅方很難抵抗。

15.………… 馬9進8　　16.俥七退三　車2平4

17.傌九退七　車4平6(圖123)

黑方透過這個頓挫，不僅把紅方的肋俥困在肋線，更主要的是把紅方邊傌吸引了過來，不給紅方傌九退八再傌八進七威脅黑方中包的機會，細膩之著。

18.俥七平五　馬8進9　　19.俥一平三　馬9進8

20.俥三進一　車8平7

巧著。迫使紅方以俥換包，黑方優勢進一步擴大。

21.俥五退一　車7進2　　22.俥五平二　馬8退7

23.炮四退二　馬7退5　　24.俥二平五　卒5進1

25.俥五平二　………

黑子佔位極佳，紅雖全力防守，但因子力位置差，故在防禦上總有一種捉襟見肘的感覺。

25.………… 卒9進1

26.兵七進一　車7退2

27.俥二進三　車7平5

28.俥二平三　馬5進7

29.俥三平二　卒5進1

30.俥二退三　士5退6

31.俥二進三　卒9進1

32.仕五進四　車6進3

至此，紅方認負。

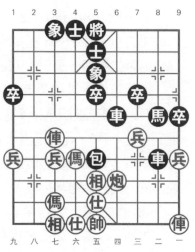

圖123

第54局 （廣東）許銀川 先勝 （河北）申鵬

這是2013年第三屆「溫嶺・長嶼硐天杯」全國象棋國手賽預賽A組第2輪的一盤精彩對局。在首輪比賽中，許銀川戰和洪智、申鵬戰和孫勇征。本輪兩人相遇，請看實戰。

1.相三進五　包2平4

以士角包應飛相局是最新流行的走法，其特點是全局穩紮穩打，側重中殘局的較量。

2.俥九進一　………

紅方起橫俥，意在平肋牽制黑方士角包，針鋒相對之著。

2.…………　馬2進3

黑方右馬正起，加強反擊之勢，是積極的應法。

3.俥九平六　馬8進7　　4.兵三進一　………

紅方左右先不定位，先進三兵控制黑方左馬，加強局面的控制力。

4.…………　車1平2

黑方也不甘示弱，亮車牽制紅炮，好棋。

5.炮二平四　車9進1（圖124）

改進著法。以往多走車9平8出直車，以下傌二進三，包8平9，傌三進四，士4進5，傌八進九，卒3進1，兵九進一，包4平6，仕四進五，象3進5，雙方對峙。實戰中黑方起橫車，準備平肋線牽制紅方仕角炮，以後利用紅方雙傌晚出的弱點，佔據兵行線，快速反擊。

　6.傌二進三　車9平6　　7.仕四進五　士4進5

先補士含蓄。如改走車6進5，則傌三進二，車6平5，傌二進三，車2進4，俥一平二，包4平6，黑包還需調整。

8. 傌八進九　車6進5

9. 俥六進三　車6平5

10. 兵九進一　車2進6

11. 俥一平二　車5平7

12. 炮八平七　卒5進1

如改走車7進1，則炮四進一！紅得子大優。

13. 炮四退二　包4平5

14. 炮四平三　車7平6

15. 俥六平四　車6平4

16. 炮七進四　車4退3

黑如隨手走象3進1，則紅可傌九退七踏雙車，紅大優。

17. 俥四平八　車2退1

18. 傌九進八　車4進2(圖125)

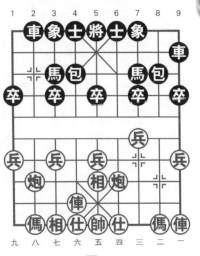

圖124

黑方這著進車應和下一著卒5進1的次序交換一下。換句話說就是，黑方應先走卒5進1棄掉底象，以下炮七進三，車4平2！傌八進七，車2退3，炮七退一，馬3進5，傌七進五，包8平5，傌三進二，車2平3，炮七平八，車3進6，黑方足可抗衡。在這個變化中，黑方將紅炮打象後位置欠佳作為突破口，運車分捉紅方傌炮，再借機反擊，這樣演變的結果明顯優於實戰。

19. 兵七進一　卒5進1

黑方此時再進卒，把己車置於一個非常尷尬的位置。紅方抓住這個機會，從容展開攻勢。

20. 俥二進六　車4退1

21.兵三進一 ………

棄兵強行打開黑卒林線，頗具大局觀的一著棋。

21.……… 卒7進1　　22.傌三退四　車4平5

23.炮三進七　車5退1　　24.俥二退二 ………

避兌正著。此時，紅方如果認為自己已經可以憑藉多子之利而簡化局面那就大錯特錯了。因為紅若兌俥，則黑可馬3進5先手踏炮，以後還可利用紅方右翼空虛的弱點，雙包馬配合中卒展開反擊，紅方自找麻煩。

24.……… 象3進1　　25.傌四進三　將5平4

26.兵一進一　卒5進1　　27.傌三進五　車5進3

28.炮七平三 ………

紅方棄還一子後，消除隱患，平炮打象，展開進攻。

28.……… 車5平9

黑如改走象7進9，則炮三平一，紅攻勢更盛。

29.炮三進三　將4進1

30.帥五平四　車9平6

31.帥四平五　車6平9

32.帥五平四　車9平6

33.帥四平五　車6平9

34.帥五平四　車9平6

35.帥四平五　車6平4

36.帥五平四　車4退3

37.前炮退一　士5進4

38.帥四平五　卒7進1

39.炮三退四 ………

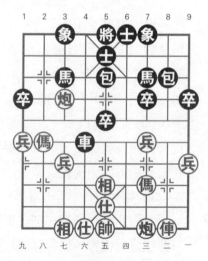

圖125

退炮打卒是正確的選擇。

如改走俥二平三吃卒，則會使紅俥雙炮三子在一線，攻擊效率降低，棋形失去彈性。

39.…………　馬3進4　　40.後炮平六　馬4進2

41.炮六平八　車4平7　　42.炮三平四　車7平6

43.炮四平三　車6平7　　44.炮三平四　車7平6

45.炮四平三　車6平7　　46.炮三平四　車7平2

47.炮四退五　包8平6

平包保持局面的複雜性。如改走車2進2，則俥二進三，包5進3，俥二退一，車2平1，相七進九，車1進1，俥二平一，紅方優勢很大，黑方將陷入苦戰。

48.兵七進一　車2平4　　49.俥二平五　包5退1

50.兵七進一　………

送兵巧著，紅方借此撕開黑方防線。

50.…………　車4進1

黑如改走車4平3，紅則俥五進三！下伏炮八平六的手段。紅方必得一子。

51.俥五進二　將4退1　　52.俥五平一　包5進4

53.俥一平五　包5平1　　54.炮八退二　士6進5

55.俥五平二　將4平5　　56.俥二進三　包6退2

57.俥二退五　卒1進1　　58.炮四進四　………

進炮準備炮四平一攻擊黑左翼底線。

58.…………　車4平5　　59.炮四平一　車5平7

60.炮一平五　士5進6　　61.炮五退三　包1平6

62.俥二進三

至此，黑方認負。

第55局 （浙江）于幼華 先負 （湖北）汪洋

這是2013年第二屆重慶「黔江杯」全國象棋冠軍爭霸賽小組賽第四輪，由于幼華執先以飛相開局，汪洋應以近年流行的右士角包對陣。佈局階段，于幼華走出不太明顯的軟手，汪洋較為輕鬆地取得了對抗之勢。之後，汪洋於中盤巧妙運馬，步步緊逼，破仕殘相，車馬包聯合終成殺局。

1.相三進五　包2平4　　2.傌八進七　卒3進1

3.俥九平八　馬2進3　　4.炮八平九　………

平炮亮俥，節奏明快。此外，紅另有一路流行的變化，試演如下：兵三進一，車1平2，傌二進三，馬8進7，傌三進四，車2進6，炮八退一，象7進5，炮二平四，士6進5，俥一平二，包8平9，局勢平穩。

4.…………　馬8進7　　5.兵三進一　包8平9

平包快速亮出左車，尋求戰機。也可以考慮改走包8進4，紅若接走兵七進一，則卒3進1，相五進七，象7進5，傌二進三，包8退5，雙方大致均勢。

6.炮二平四（圖126）　………

平炮仕角，準備布成反宮傌陣形，雖無可厚非，但是卻被黑左車順利過河，紅方以後不好開展子力。不如改走傌二進三，以下黑若接走車9平8，則炮二進二，下伏兵七進一兌兵和炮九退一轉移的棋，紅方陣形較為靈活。

6.…………　車9平8　　7.傌二進三　車8進6

8.俥八進四　馬3進4　　9.兵七進一　卒3進1

10.俥八平七　象3進5

至此，黑方子力順利展開，已經取得較為滿意的對抗局

面。

11.俥一平二　　車8平7

12.俥二進二　　車1平3

13.俥七進五　　象5退3

14.炮四退一　　象7進5

15.炮四平三　　車7平6

16.炮九進四　　車6進2

17.炮三平二　　………

平炮受牽，不如改走炮

三退一。

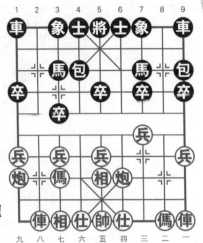

圖126

17.………　　卒7進1

18.兵三進一　　象5進7

19.仕六進五　　馬7進6

雙馬雄踞河口，黑方子力活躍，優勢逐漸明顯。

20.傌三進二　　馬6進7　　21.炮二退一　　馬4進6

22.炮九平六　　馬6進4

黑雙馬盤旋，滲透紅方陣地。

23.俥二平三　　車6平8　　24.炮二平三　　馬4進3

25.炮六退五　　馬7進5(圖127)

雙方互換中黑斬獲一相，紅已難防禦。

26.傌二退四　　包9平7　　27.俥三進三　　包7進7

不如改走象3進5似更為有利。

28.俥三退五　　車8退4　　29.傌四進三　　象3進5

30.俥三進二　　車8平7　　31.俥三平五　　車7平4

32.仕五進六　　車4平3　　33.傌七進六　　車3進1

34.帥五進一　　馬3退2　　35.相七進九　　包4平1

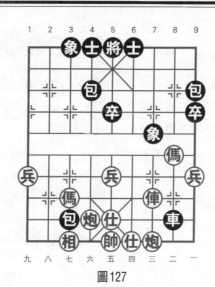

圖127

36.俥五平二　包1進5
37.俥二進二　馬2進4
兵臨城下，紅方已無險可守。黑勝。

第三章　飛相對中包

　　黑方以中包應飛相局是臨枰時一種比較強硬的對抗手段。在這一佈局中，紅方飛相是緩攻，黑方架中包是快攻，這是一種以快制慢的典型佈陣，其戰略思想是：從中路威脅牽制對方，伺機發動強攻或迫使對方對攻，藉機製造反擊和奪先的機會。實戰中，紅方極盡所能發揮首著飛相的作用，而黑方則盡自己最大努力削弱紅飛相的作用，這是雙方戰略計畫的焦點。從棋理上看，紅方只要轉成屏風傌即可達到目的，因為後手屏風傌尚可和中包抗衡，現在多了一著飛相，當然更加有利。

　　但是特級大師胡榮華曾說：以後手走中包應飛相局，很多棋手認為是吃虧的，但這只是問題的一個方面；另一個方面是先走固然是取得主動的先決條件之一，但先走並不等於一定會獲得主動。後走中包一方只要分析飛相方的不利因素，盡可能地限制先走一方這步棋的效率，後走一方還是有機會反先的。因此我們講，任何佈局都沒有絕對的劣勢和絕對的優勢，對於局面的得失分析和要領的掌握是關鍵，這是衡量棋手能力的標準。

　　用中包應對飛相局分為左中包和右中包，雖然只是一著之差，但黑方兩翼子力出動的次序和速度明顯不同，因而攻守規律也有較大的差異。

其中，左中包在實戰中應用得最多。

第一節　紅傌二進三佈局

1.相三進五　包8平5　　2.傌二進三　………

古譜中曾有過傌二進四的走法，試演如下：傌二進四，馬8進7，傌四進六，車9平8，炮二平三，包5進4，仕四進五，包5平4，俥一平四，包2進2，俥四進三，包2平1，炮八平九，包1平5，黑方佔優。

2.…………　馬8進7　　3.傌八進七　車9平8

4.俥一平二　馬2進1

以往多走車8進6，以下兵三進一，車8平7，俥二平三，馬2進3，兵七進一，車7平8，炮二平一，卒5進1，兵三進一，卒7進1，傌三進四，車8平6，傌四進六，馬3進5，炮八進一，紅方主動。這是1980年全國象棋個人賽上海徐天利與廣東楊官璘之間對局中的幾個回合。

5.兵三進一　包2平4

黑平士角包準備出車正是時機，這恰是利用了紅方多飛一步相的特點。否則，包2平4有落空失先之嫌。

6.俥九平八　車1平2　　7.仕四進五　………

補仕好棋，伺機而動。這著棋的好處在於先加強自己的防守，再伺機而動，以不變應萬變。如改走炮二進四，則車2進6，紅方左傌受攻。

7.…………　車2進4　　8.炮八平九　車2平4

平車避兌保持複雜變化。

9.俥八進四(圖128)　………

進俥巡河準備左俥右移，加強側翼的進攻。2015年騰訊棋牌全國象棋甲級聯賽杭州何文哲對陣廣東呂欽時，何文哲大師曾選擇走炮一進六，呂欽應以卒1進1，以下俥八進四，士6進5，炮二平三，車8進9，傌三退二，包4進1，傌二進三，包5平6，傌三進四，車4平6，俥八平六，包4退1，傌四退三，馬7退9，俥六平五，馬1進2，黑方子力

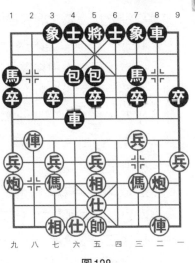

圖128

活躍，紅方三路炮位置欠佳，黑方滿意。

　　9.………… 　卒1進1

　　實戰中，黑方還有車8進6的走法，以下兵九進一，卒1進1，兵九進一，車4平1，俥八平六，士6進5，兵七進一，車1平2，俥六平四，車2平4，炮二平一，車8進3，傌三退二，卒7進1，傌二進三，包5平6，兵三進一，車4平7，傌七進六，紅方主動。這是2013年QQ遊戲天下棋弈全國象棋甲級聯賽上海孫勇征與湖南謝業梘之間對局中的幾個回合。

　　10.炮二進一　………

　　進炮是改進之著。以往多走兵七進一，以下黑若接走士6進5，則兵九進一，包5平6，兵九進一，車4平1，傌七進六，象7進5，傌六進五，包6進1，傌五退六，紅方主動，這是2003年第二屆「嘉周杯」象棋特級大師冠軍賽上海胡

榮華與湖北柳大華之間對局中的幾個回合。

10.………… 包5退1

退包積極，由內線運子把攻擊作用不大的中包調到3路線，利於進攻，這是對士6進5的改進。如改走士6進5，則俥八平四，包4平3，兵七進一，包5平4，炮二平三，車8進9，傌三退二，象7進5，炮三進三，車4平8，傌二進三，紅方主動。

這是2013年第二屆重慶「黔江杯」全國象棋冠軍爭霸賽雲南趙冠芳與河北尤穎欽之間對局中的幾個回合。

11.炮二平三（圖129） ……

平炮是20世紀90年代發展起來的新變化，其戰略思路是由兌俥化解紅方右翼的壓力，以後再左俥右調形成各攻一翼的局面。在2004年全國象棋甲級聯賽上，杭州黃海林對陣河北申鵬時曾走出兵五進一這著創新走法，以下馬1進2，兵七進一，馬2進4，傌七進六，車4進1，炮二進一，車4退1，俥八進三，包5進1，俥八退一，卒7進1，相五進三，車4進2，相七進五，車8進4，黑方滿意。

圖129

11.………… 車8進9

12.傌三退二 車4平8

如改走象7進5，則炮三進三，包5平3，傌二進三，包3進5，傌七退八，士6進5，炮九平七，包4平3，炮七

平六，卒3進1，傌八進九，前包進1，雙方對峙，紅方稍好。這是2011年「句容茅山·碧桂園杯」全國象棋個人賽火車頭體協孫博與廣東碧桂園呂欽之間對局中的幾個回合。

13.傌二進三　包5平3　　14.俥八平四　象7進5

演變至此，雙方大體均勢。這是2015年第四屆「碧桂園杯」全國象棋冠軍邀請賽湖北柳大華與廣東呂欽之間對局中的幾個回合。

第二節　紅傌八進七佈局

1.相三進五　包8平5　　2.傌八進七　……

實戰中，紅方另有傌二進三一路走法，其與傌八進七著法有異曲同工之效，二者往往可以演變成殊途同歸的局面。

2.…………　馬8進7　　3.傌二進三(圖130)　………

在此局面下，20世紀80年代上海以徐天紅和胡榮華為代表的棋手曾經創造出一路冷僻的變化，即炮八退一，以後由左炮右移加強右翼的攻勢，在局部集中火力，以便進攻。試演如下：炮八退一，馬2進3，炮八平三，包2進2，傌二進四，車1進1，俥九平八，包2平9，俥一平二，車1平6，俥八進一，包9平8，炮二平三，車9平8，前炮進四，

圖130

紅方稍好。這是1981年十一省市象棋邀請賽上海胡榮華與廣東蔡福如之間對局中的幾個回合。以後在實戰過程中，有棋手發現應對炮八退一這著棋最好辦法是置之不理，快速出動大子，這樣紅方就會因為子力位置壅塞而使出子效率受到影響。基於此，又出現了另一種變化炮八退一，以下馬2進3，炮八平三，車9平8，俥一進二，包2進2，兵一進一，卒7進1，俥九平八，車1平2，傌二進四，象7進9，俥八進四，士6進5，黑方滿意。於是，炮八退一這著棋基本上退出大賽的舞臺。

3.……　　　車9平8

20世紀70年代多走馬2進1，以下紅若接走兵三進一，則車9平8，俥一平二，包2平4，走子次序與本局相同，以後殊途同歸。但是若在黑方走馬2進1以後，紅方應以俥一平二，以下車9平8，兵七進一，則雙方又會演變成另外一種局面，試演如下：以下黑車8進4，炮二平一，車8進5，傌三退二，車1進1，傌二進三，卒7進1，兵九進一，卒3進1，兵七進一，車1平3，傌七進六，車3進3，炮八平六，紅方稍好。

這是2013年首屆「財神杯」全國電視象棋快棋邀請賽黑龍江趙國榮與湖北柳大華之間對局中的幾個回合。

4.俥一平二　馬2進1

黑方進邊馬，使出子速度平衡發展，是較為穩健的走法。如改走車8進6，則紅方好走。

5.兵三進一　包2平4

平士角包，穩健的走法，至此，形成屏風傌對56包陣勢。

6.俥九平八　………

如改走炮二進四，則車1平2，俥九平八，車2進6，紅無便宜。

6.………　車1平2　7.仕四進五　………

紅如改走仕六進五，則陣形不夠協調。以下黑可接走車2進6，炮二進四，車2平3，炮二平五，士6進5，俥二進九，馬7退8，炮八進五，包4平3，傌七退六，馬8進7，炮五平九，車3平1，炮九平三，馬7進5，炮三平七，包3平4，紅方雖然多兵，但是黑方子力活躍，足可抗衡。

這是2015年騰訊棋牌全國象棋甲級聯賽湖北武漢光谷李智屏與杭州環境集團孟辰之間對局中的幾個回合。

7.………　車2進4

黑因雙馬不活，故升車巡河勢在必行。如改走車2進6，則炮二進一，卒1進1，兵七進一，車2退2，炮八平九，車2平4，炮二平三，車8進9，傌三退二，卒7進1，炮三進二，馬7進8，傌二進三，紅方易走。

這是1993年全國象棋團體賽廣東許銀川與浙江陳孝坤之間對局中的幾個回合。

8.炮八平九　……

平炮兌車，穩健的走法。

8.………　車2平4

平車避兌，保持變化。

9.炮二進四　卒7進1(圖131)

黑利用巡河車的位置優勢，挺卒活馬，正著。20世紀90年代曾出現過士6進5的走法，先補士等一著，再伺機而動。這著棋現在也時有出現，由於效率不高，故被採用的不

多。試演如下：士6進5，兵九進一，卒7進1，俥八進四，卒7進1，俥八平三，車4平8，俥二進五，馬7進8，俥三平二，車8進3，俥三進四，紅方稍好。

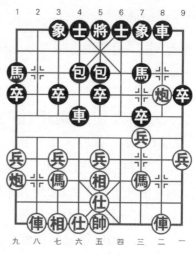

圖131

這是2015年第四屆「碧桂園杯」全國象棋冠軍邀請賽浙江于幼華與湖北柳大華之間對局中的幾個回合。

10.俥八進四　卒1進1

11.炮二退四　………

先退炮保持陣形的工整。如改走俥三進四，則車4平3，兵七進一，車3平7，以下黑方伏有馬7進8的先手，紅方仍要走炮二退三。所以實戰中紅方選擇退炮，在避開上述變化的同時，下伏俥三進二打車先手。

11.………　包5退1

很有針對性的一著棋，這是黑方爭奪主動權的關鍵。

12.兵三進一　車4平7　　13.俥三進二　包5平8

這是第11回合包5退1後續的妙用。

14.俥二平三　車7進5　　15.相五退三　………

演變至此，紅方易走。這是2015年「天龍立醒杯」全國象棋個人賽成都瀛嘉象棋隊鄭惟桐與中國棋院杭州分院孟辰之間對局中的幾個回合。

第三節　紅右中炮佈局

1.相三進五　包2平5

黑方以右中包應飛相局，這種開局比較少見，實戰效果不佳。

2.傌八進七（圖132）　………

跳左傌意在加快左俥開出的速度，這是應對右中包的主要著法。如改走炮八平六，則車1進1，傌八進七，馬8進7，士四進五，車1平4，俥九平八，包8進2，兵七進一，包8平7，炮二進二，包7進3，炮六平三，卒5進1，俥八進六，車9平8，炮二平六，馬3進5，炮六平三，卒5進1，前炮進三，車8進2，兵五進一，馬5進6，後炮退一，馬6進8，俥一平三，車8平7，俥八平七，車4進5，雙方各有千秋；又如改走兵七進一，則車1平2，炮八平六，包8平6（如卒5進1，則傌八進七，車2進6，仕四進五，卒5進1，炮二進一，卒5平6，俥一平四，馬3進5，兵三進一，車2退2，傌三進四，車2平6，傌四退三，車6進5，仕五退四，包8平9，俥九進一，紅優），傌八進七，馬8進7，炮二退一，車9平8，炮二平七，卒7進1，傌七進

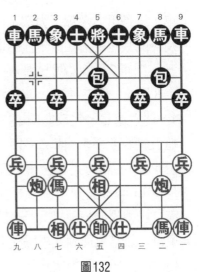

圖132

六，車2進8，炮七進五，卒5進1，仕四進五，士4進5，俥一平四，包5進4，傌三進五，卒5進1，傌五退七，卒5平4，傌七進六，象3進5，雙方對峙。

2.…………　馬2進3　　3.俥九平八　包8平6

平包形成56包佈局，鞏固陣形。如改走車1平2，則傌二進三，卒3進1，兵三進一，包8進4，兵七進一，卒3進1，相五進七，馬8進9，相七退五，紅方主動。

4.傌二進三　馬8進9

跳邊馬是對馬8進7著法的改進。如改走馬8進7，則俥一平二，車9平8，兵七進一，車8進4，炮二平一，車8進5，傌三退二，卒7進1，炮一平三，車1平2，炮八進四，黑方子力位置稍差，紅方主動。

5.兵七進一　車9平8　　6.俥一平二　車1平2

7.炮八進四（圖133）　………

紅方雖然可以封鎖黑方右車，但是黑方左翼子力卻可以及時開動。紅方如改走仕四進五，則車2進6，傌七進六，車8進6，兵三進一，車2平4，傌六進七，包5進4，傌三進五，車4平5，俥二平四，士6進5，黑方足可抗衡。這是2013年「國安・香橋杯」第二屆中國柳州象棋大獎賽廣東湛江陳富傑與湖北崇陽程進超之間對局中的幾個回合。

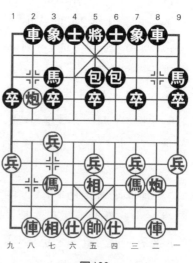

圖133

7.…………　車8進4　　8.炮二平一　車8進5

9.傌三退二　車2進1

進車要著，打破了紅方封鎖。

10.傌二進四　車2平8　　11.俥八進五　車8進7

12.傌四進六　車8退1　　13.炮一退二　卒9進1

黑方由進車捉傌，再退車捉炮，打亂紅方的陣形。

14.仕六進五　車8退3　　15.俥八退二　………

演變至此，雙方大體均勢。這是2013年「石獅‧愛樂杯」全國象棋個人賽北京威凱建設象棋隊王天一與湖南隊程進超之間對局中的幾個回合。

第四節　打譜學名局

第56局　（黑龍江）趙國榮　先勝　（浙江）程吉俊

2009年惠州「華軒杯」全國象棋甲級聯賽第22輪黑龍江隊迎戰浙江隊。在前21輪比賽結束以後，黑龍江隊以7勝6和8負積34分的成績暫列第8位，浙江隊以10勝5和6負積38分的成績暫列第4位。本輪兩隊相遇，黑龍江隊若勝則有希望躋身前六名，浙江隊若取勝則有希望晉級第三名。這是兩隊第4台的一盤精彩較量。

1.相三進五　包8平5

以左中包應飛相局，是一種以快打慢的走法。

2.傌二進三　馬8進7　　3.俥一平二　車9平8

4.傌八進七　………

紅方跳起屏風傌，陣形堂堂正正。

4.………… 車8進4

此時黑另有馬2進1的走法，以下紅若接走兵三進一，則包2平4，俥九平八，車1平2，仕四進五，車2進4，炮八平九，車2平4，雙方對峙。

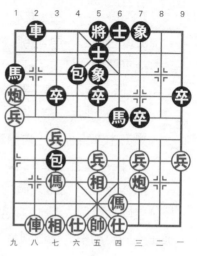

圖134

5.炮八平九　馬2進1

6.俥九平八　車1平2

7.炮二平一　車8進5

8.傌三退二　包2進4

雙方兌俥（車）以後局勢緩和很多，現在黑進包封俥是一步要著。如改走卒7進1，則炮九進四，包2進4，兵七進一，包2平3，俥八進九，馬1退2，傌二進四，紅方先手。

9.兵七進一　卒7進1　　10.傌二進四　包2平3

11.炮九進四　包5平4

此時黑如改走車2進9，則傌七退八，黑方1路馬仍要馬1退2加以調整，所以黑方先平包準備調整陣形。

12.兵九進一　象3進5　　13.兵九進一　………

紅方沒有急於兌車，而是邊兵過河，穩佔優勢。

13.………　士4進5

14.炮一平三　馬7進6（圖134）

進馬壞棋，紅借此打出中炮，並給九路兵的攻勢留出通道，黑局勢由此變得非常被動。此時黑應改走車2進9，以下紅若接走傌七退八，則卒9進1，炮三平一，包4進2，傌八進九，包3平2，兵九平八，包2平1，傌九進七，包4平

6，黑方尚可周旋。

15.炮九平五　包4進4　　16.俥八進九　………

紅此時也可考慮改走炮三進三，以下黑若接走包4進2，則俥八進九，馬1退2，傌七進九，馬2進4，炮五退一，馬4進5，炮三進一，紅方大優。

16.………　馬1退2　　17.炮五退一　馬2進4

18.兵三進一　象7進9　　19.兵三進一　象9進7

20.兵一進一　象7退9

如改走馬4進2，則兵九平八，象7退9，炮五平六，馬2進4，兵五進一，馬4退6，兵八進一，包4退1，炮三平四，紅方大優。

21.兵九平八　　　　馬4進5

22.炮三進二(圖135)　………

紅準備再架中炮，強攻黑方中路。此時也可以考慮改走傌四進二，陣形較為舒展，以下黑若接走象9退7，則傌二進三，馬6進8，炮三平四，馬8進9，傌三退二，馬9退8，炮四進四，包4進1，傌二進三，紅方大優。

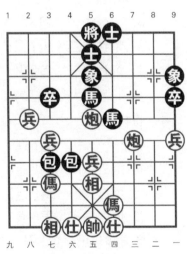

圖135

22.………　象9退7

23.炮三平五　馬5退7

24.傌四進二　馬6退8

25.仕六進五　包4退1

26.後炮平三　馬7進6

進馬速敗。不如改走馬8

進7簡化局勢。

27.炮三進二　包4平8　　28.炮三平一　包8進1

29.兵一進一　………

再過一兵，紅方先手擴大。

29.…………　馬6進7　　30.兵八進一　馬8進6

如改走馬8退6，則炮五進一，馬6進5，炮一平七，馬5退3，兵八平七，包3退3，傌七進八，包3平2，兵七進一，紅方大優。

31.炮一平五　馬6進8　　32.後炮平六　馬8退7

33.炮六進一　後馬進9　　34.炮五平七　包3平4

35.兵七進一　………

紅七兵過河，黑子力分散，承擔的防守壓力很大。

35.…………　馬9退8　　36.兵七平六　包4平3

37.炮七退一　………

退炮限馬，紅方優勢逐漸擴大。

37.…………　包3平2　　38.兵六平五　象5進7

39.炮七退二　象7退5　　40.炮六平二　馬8退6

41.炮七平三　包2平7　　42.後兵進一　………

雙方交換以後，紅方更容易控制局勢。此時紅再進中兵，勝利在望。

42.…………　馬6進7　　43.前兵平四　馬7進6

44.炮二平六　馬6退8　　45.炮六退一　馬8進6

46.炮六退一　馬6退8　　47.炮六進一　馬8進6

48.炮六退一　馬6退8　　49.兵八平七　………

黑方雙包馬位置欠佳，於攻於守都是非常不利的。紅方平兵加快進攻的腳步。

49.…………　包7平2　　50.兵五進一　馬8進7

51.相五退三　包2平3　　52.相七進五　士5退4

53.炮六平九　馬7退5　　54.炮九平六　馬5進7

55.炮六進二　士4進5　　56.炮六退二　士5退4

57.炮六平九　馬7退5　　58.傌二進四　馬5退3

59.炮九平七　士4進5

如改走馬3退1，則兵七平六，士4進5，兵五進一，馬
1進3，傌四進五，馬3進5，傌七進五，包8進3，兵四進
一，紅方勝勢。

60.傌四進六　包8平4　　61.傌七退八　包3平2

62.傌八進六　包2進2　　63.後傌進八　包4平1

64.炮七退一　馬3退1　　65.傌八進七　包1進3

66.仕五進六　包2平3　　67.兵七平八　馬1進2

68.炮七平八　包3進1　　69.帥五進一　包3退3

黑方雖然盡力周旋，但是紅方大兵壓境，黑方沒有絲毫
還手之力。

70.兵五進一　象5進3

如改走包3平5，則帥五平四，象5進3，傌六退四，包
5退1，傌四退五，包1平7，傌五進七，紅方勝勢。

71.傌六退四　包1退5　　72.兵四平五　包1進1

73.後兵平四　包3平4　　74.傌四進五　包4退1

75.兵四進一　包4平5　　76.帥五平四　包1退1

77.傌五退三　………

紅也可以走兵五平六，此時黑方謀和途徑只有自然限著
這一個辦法，因此紅方可以直接開兵，不怕黑方交換。

77.…………　包5平4　　78.仕四進五　包4進1

79.帥四退一　包1進1　　80.傌三進五　包4平3

81.兵五平六　包1進4　　82.兵四進一　包1退8

83.兵八進一　包1進3　　84.兵四進一　將5平4

85.兵八進一　包1平5

黑無奈，只好交換以解燃眉之急。

86.傌七進五　馬2退1　　87.兵八平九　馬1退3

88.兵九平八　馬3進2　　89.炮八退三　包3平9

90.相三進一　馬2進3　　91.兵八平七　馬3進5

92.兵七進一　………

衝兵絕殺。以下將4平5，炮八進九，士5退4，傌五進六，絕殺。黑方認負。

第57局　（煤礦）金松　先負　（湖北）洪智

2010年「楠溪江杯」全國象棋甲級聯賽第13輪煤礦隊主場迎戰湖北隊。前12輪比賽結束以後，湖北隊4勝6和2負積20分，排名暫列第4；煤礦隊5勝3和4負積20分，總局分低於湖北隊，排名暫列第5。這是兩隊第4台的一盤爭奪棋，金松大師雖執先手，但是面對實力強大的洪智特級大師，他仍有不小的壓力。

1.相三進五　包8平5

以左中包對飛相局是以快打慢的剛性應著，其戰術特點是用中路的快速反擊來牽制相方，伺機製造對攻局面。

2.傌二進三　馬8進7　　3.俥一平二　車9平8

4.傌八進七　………

這裡紅方另有兵三進一的變化，以下黑若接走包2平4，則傌八進七，馬2進3，俥九平八，車1平2，仕四進

五，雙方大體均勢。

4.…………　包2平4

此時黑方另有馬2進1、卒7進1兩路變化。試演一例如下：馬2進1，兵三進一，包2平4，俥九平八，車1平2，仕四進五，車2進4，炮八平九，車2平4，雙方互有攻守。

5.俥九平八　馬2進3　　6.炮二進四　………

也可改走炮八平九加快左翼大子的出動速度，以下黑若接走車8進4，則兵三進一，卒3進1，俥八進四，雙方可戰。

6.…………　車1平2　　7.炮八進四　包4進5

黑方果斷放棄底象，進包空頭攻擊，思路明確有力。

8.相五退三　卒7進1

衝7卒著法有力。如改走卒5進1，則仕四進五，包4退1，炮二平七，車8進9，俥三退二，卒5進1，兵五進一，馬3進5，兵五進一，包5進2，相三進五，馬5進3，俥八進四，紅方可戰。

9.兵七進一　………

衝兵稍急。不如改走仕六進五驅包，以下黑若接走包4退1，則炮二平三，卒3進1，相三進五，卒5進1，俥八進四，馬3進5，俥二進九，馬7退8，兵三進一，卒7進1，相五進三，雙方大體均勢。

9.…………　包4退6　　10.炮二平三　包4平3

平包護卒，構思獨到。紅方雖有空間優勢，但是沒有什麼好的攻擊點。

11.俥七進六(圖136)　………

進俥中兵失守。不如改走俥二進九，以下黑若馬7退

8，則俥八進四，包5平6，相
七進五，馬8進9，炮三平
四，車2進2，兵五進一，卒9
進1，炮四退一，象7進5，雙
方大體均勢。

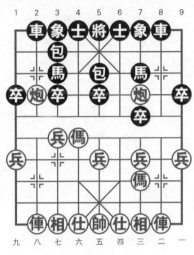

圖136

11.………… 車8進9

12.傌三退二 包5進4

棄底象，包打中兵，兇
悍。

13.炮三進三 士6進5

14.傌六退七 包5退1

15.炮八平五 馬3進5

16.俥八進九 士5進4

以上幾個回合，在黑方的「引導下」，紅方攻擊順利，
多賺一子。此時，黑方支士暗伏殺機，紅方子力分散，攻守
失據。

17.俥八退四 卒3進1

衝卒攔俥，佳著。

18.俥八進一 卒3進1

也可改走包3平5！以下帥五進一，卒3進1，黑方也是
大優。

19.傌七退九（圖137）………

無奈。如改走帥五進一，則包3平5，兵三進一，卒7
進1，炮三退五，卒3進1，帥五平四，卒3進1，炮三退
二，後包平6，俥八平五，馬7進5，炮三平五，卒3平4，
炮五進四，卒4進1，黑優。

19.………　馬5進4

20.帥五進一　………

如改走炮三退四，則包5
退1，俥八進二，包3平5，俥
八平五，士4退5，傌二進
一，包5退2，黑大優。

20.………　包5退2

21.炮三退四　………

如改走俥八退三，則包3
平5，帥五平六，前包平4，
帥六平五，象3進5，相七進

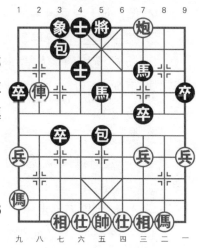

圖137

五，象5退7，相五進三，馬4
進5，俥八平五，包4平5，俥五進三，馬7進5，黑勝勢。

21.………　馬4進6　22.帥五平四　包3平6

黑勝。本局紅方開局中「刀」，毫無反擊之力，黑方堪
稱完勝。

第58局　（江蘇)徐天紅　先勝　（湖北)洪智

這是第四屆「句容・茅山杯」全國象棋冠軍邀請賽預賽
階段第5輪的一盤棋，也是預賽階段最後一輪的一場爭鬥。
雖然徐天紅和洪智兩位特級大師此前排名靠後，出線希望不
大，但是這盤棋他們仍一絲不苟，表現出良好的職業風範。

1.相三進五　包8平5

以中包應飛相是一種以快打慢的下法，雖然在近年大賽
中出現的頻率不高，但是每次出現都會上演一場好戲。

2.傌二進三　卒7進1　3.兵七進一　馬8進7

4.傌八進七　車9平8

5.俥一平二　包2平3（圖138）

平包針鋒相對。如改走車8進6，則易遭到紅方的攻擊，以下炮八平九，馬2進1，俥九平八，車1平2，俥八進五，紅方先手。

6.傌七進八　………

跳外傌含有封車之意，正著。如改走傌七進六，則馬2進1，炮八進四，車1平2，炮八平五，士6進5，炮二進四，卒3進1，黑方易走。

6.…………　馬7進6　　7.仕六進五　馬6進5

馬踏中兵，簡明。

8.炮二平一　………

兌車也是紅方必走之著。紅如改走傌三進五，則黑包5進4易走；又如改走炮二進四，則馬5進7，炮八平三，馬2進1，紅方右翼俥炮受制，黑方滿意。因此，紅方這手平炮是很有必要的一著棋。

8.…………　車8進9

9.傌三退二　馬2進1

10.兵九進一　車1進1

11.傌二進四　………

正著。如先走俥九進三，則車1平4，黑方搶先佔據肋道，紅方子力反而不易展開，這是行棋次序問題。

11.……　　馬5退6

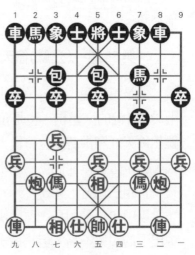

圖138

12.俥九進三　………

進俥兵林攻守兩利，正著。

12.…………　車1平4　　13.炮八平六　包3進3

14.俥九平四　馬6退7　　15.俥四進四　包3進3

通常，在當前的局面下，職業棋手都不會選擇逃俥來犧牲局面利益。

16.俥四進二　馬7進8

17.炮一進四　車4進4(圖139)

進車壞棋。不如改走包3平2，以下紅若接走俥二進四，則車4進1，俥四退一，卒7進1，俥四進三，包2進1，炮六退二，包5進5，仕五進六，包2平4，相七進五，包4退1，黑方易走。

18.俥八退七　車4退3

退車示弱，不如改走車4進1更為積極。

19.俥四退一　馬8進7

敗著。黑進馬以後中卒失手，被紅立中炮後控制住中路。此時黑方應以改走馬8退7退守中路為宜。

20.俥二進四　包5平8

平包導致局面立時崩潰。此時黑方頑強的下法應是改走卒5進1，以下紅若接走俥七進六，則車4平2，俥四進三，象7進9，黑方尚可周旋。

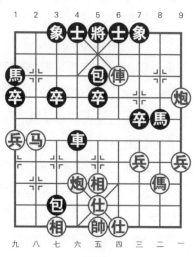

圖139

21.炮一平五 ………

炮打中卒以後，紅方已經確立勝勢。

21.………… 馬7進6　　22.俥四平二　卒7進1

23.傌七進六　車4平2　　24.傌四進三　包8平7

25.炮五退一 ………

退炮鎖定勝局。

25.………… 包7退1　　26.俥二平五

至此，紅勝。

第59局　（浙江）于幼華　先勝　（黑龍江）郝繼超

2012年「伊泰杯」全國象棋甲級聯賽第9輪浙江波爾軸承隊主場迎戰黑龍江農村信用社隊。前8輪比賽結束以後，浙江隊以1勝7負積2分的成績排名第11，保級形勢嚴峻；黑龍江隊取得了4勝4負積8分的成績，排在第5位。本輪浙江隊與黑龍江隊相遇，浙江隊能否反擊成功呢？請看實戰。

1.相三進五　包8平5

以左中包應飛相局在近年比賽中較為少見，20世紀七八十年代較為流行。其特點是黑方採用的是一種以快制慢的戰略，即後手方能夠快速出動子力對紅方形成攻擊。

2.傌二進三　卒7進1　　3.兵七進一　馬8進7

4.傌八進七　車9平8　　5.俥一平二　包2平3

6.傌七進八（圖140）………

跳外傌封車，避開黑方卒底包的鋒芒，正著。如改走傌七進六，則馬2進1，炮八進四，車1平2，炮八平五，士6進5，黑方雙車開通，隱隱有反先的味道。

6.………… 馬7進6

　　左馬盤河，在中包的配合下窺視紅方中兵，這是黑方預先設計好的套路。

　　7.仕六進五　包5平7

　　平包這手棋是黑龍江隊集體研究出來的新著。在2012年第四屆「淮陰・韓信杯」象棋國際名人賽上，趙國榮後手對陣許銀川時也曾選擇走包5平7。

　　8.俥九進一　馬6進7

圖140

　　在上述許趙之戰中，趙國榮走象3進5補象固防。而在這場於郝之戰中，郝繼超大師顯然不甘於平淡，馬踏三兵是很具攻擊性的一著棋。

　　9.俥九平六　象3進5　　10.俥六進五　馬7進9

　　11.俥二進一　卒7進1　　12.俥六平五　………

　　平俥吃中卒打通黑方卒林線，穩健。如改走相五進三，則包7進5，俥二平三，馬9進8，俥三退一，包3退1，俥三平二，包3平7，黑方有攻勢，紅方仍要調整。

　　12.…………　卒7進1　　13.傌三退二　馬9進8

　　14.炮二進四　士4進5　　15.俥二退一　馬2進4

　　16.俥五平六　包3平2　　17.炮八進五　馬4進2

　　18.俥六平三　包7平9

　　緩手。不如改走車8進2壓縮紅炮的空間效果更好。

　　19.傌八進七　卒7平6　　20.俥二進三　卒6平5

　　21.俥二平五　卒9進1

黑進卒準備以後包9進1打串，但這只是黑方一廂情願的想法。此時，黑方應以改走車1平4出動大子為宜。

22.炮二平一（圖141） ………

平炮錯失戰機。紅此時可考慮改走傌七進五，以下黑若接走象7進5，則傌五進四，包9進1，炮二進一，包9退1，炮二平八，包9平2，傌五平八，紅方淨賺雙象，形勢大優。

22.………… 車1平4 　23.傌七退五 卒9進1

24.兵一進一 包9進3 　25.傌五平一 包9平5

平中包無後續手段。不如改走車8進5把底車調上來，攻守兩利。

26.傌五退三 車4進5 　27.傌一平五 卒1進1

28.傌三平八 馬2退3 　29.傌三進二 包5平8

30.傌五平二 包8平5 　31.炮一退二 ………

臨場於特大感覺黑中包對紅棋有很大的牽制作用，使得紅方不能放手進攻。所以於特大制訂了一個驅包的戰術計畫。

31.………… 包5退1

32.傌八平五 包5平2

33.傌二平八 包2平8

34.炮一進一 包8進5

35.相五退三 車8進2

36.炮一平八 ………

當前局面下，黑方子力分

圖141

散，不能形成有效的攻勢。紅方抓住時機平炮，準備搶先發動攻勢。

　　36.………… 車4平3　　37.相七進五　車3進3

　　38.炮八進四　士5退4　　39.俥八進五　士6進5

　　40.俥五平四　包8退3　　41.傌二退三　………

回傌以退為進，伺機調整到最佳的攻勢。

　　41.………… 車8退1　　42.俥四平六　………

平俥緊湊有力，下伏傌三進四再傌四進五的凶著。

　　42.………… 象5進7

飛象頂傌，無奈。

　　43.傌三進五　車8進1　　44.帥五平六　包8平7

　　45.俥六進二　………

紅方這幾手棋非常連貫，於特大犀利的棋風在此得到充分的展現。

　　45.………… 車8平5　　46.傌五進四　將5平6

　　47.俥六平五

至此，黑方認負。

第60局　（湖北）柳大華　先勝　（江蘇）王斌

　　2012年「伊泰杯」全國象棋甲級聯賽第9輪，湖北隊主場移師孝感，迎接江蘇隊的挑戰。在前8輪比賽結束以後，湖北隊以5勝3負積10的成績排名第3，江蘇隊以4勝4負的成績排名第7。這盤棋是兩隊第一台的主將之戰。

　　1.相三進五　包8平5　　2.傌二進三　馬8進7

　　3.傌八進七　車9平8　　4.俥一平二　馬2進1

　　5.兵三進一　包2平4

平包士角，穩健的選擇。此時，黑方也可以考慮改走車8進4，以下紅若接走炮八進二，則包2平3，傌三進二，車8平2，俥九平八，卒3進1，雙方對峙。

6.俥九平八　車1平2　　7.仕四進五　車2進4

8.炮八平九　車2平6

平左肋車可以有效控制紅方三路傌。

9.俥八進四　車8進6　　10.兵九進一　………

挺邊兵控制對方邊馬的出路，同時含有靜觀其變之意。這時紅方也可改走俥八平四，以下黑若接走車6進1，則傌三進四，車8退2，兵七進一，紅方仍持先手。

10.………　卒1進1　　11.炮九進三　車8平7

12.傌三退四　車7平8(圖142)

改進的下法。20世紀80年代黑方多選擇走車6平8，以下俥八平六，士6進5，兵三進一，車8退1，兵三進一，車7退3，炮二進二，紅方陣形舒展，黑方雙車位置欠佳，紅優。因此，近年來多走車7平8，保留位置更好的6路車不動。

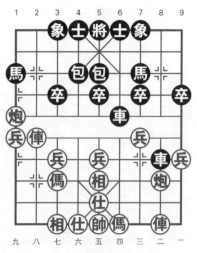

圖142

13.傌四進三　車8平7

14.傌三退四　車7平8

15.傌四進三　車8平7

16.傌三退四　車7平8

17.俥八平六　包4平3

18.俥二進一　………

進俥生根是一步新著。這

手棋的好處是既護住相眼，又使右俥生根，一著兩用，好棋。

18.…………　包3進4　　19.兵一進一　包5平3

20.相七進九　象7進5　　21.炮二平四　車8進2

22.傌四進二　士6進5　　23.炮四平三　車6進2

24.炮九進一　車6平8

平車捉傌是黑方策劃的一個反擊計畫，但是從實戰來看，效果並不理想。此時，黑可以考慮改走卒3進1，以下紅若接走炮九平三，則馬1進3，黑可把位置最弱的邊馬活通開來，效果要高於實戰。

25.傌二進四　前包平2　　26.炮三退二　車8平9

27.傌七進八　………

黑方的攻擊不僅未能起到理想的效果，反而使紅方子力位置更加通暢。

27.…………　車9平5　　28.傌八進六　包3退1

29.俥六平八　車5平9　　30.俥八進三　………

進俥計畫傌踏中象，從實戰來看這個計畫稍急，不如改走兵九進一先手更大。試演如下：兵九進一，包2平8，傌四進二，車9平8，兵三進一，象5進7，俥八進三，紅方先手更大。

30.…………　車9平4　　31.傌六進五　象3進5

32.俥八平九　車4退4　　33.俥九進一　包3退1

34.俥九平八　包2平5　　35.俥八退五　包5退2

36.兵九進一　車4進2　　37.炮九進一　馬7退6

38.兵九進一　車4進1　　39.炮九進二　馬6進8

40.炮三平四　車4退3　　41.俥八平二　馬8退6

42.炮四平一　車4進5(圖143)

敗著。宜改走車4退1，以下紅若接走炮九退二，則包3平2，俥二平八，包2平1，炮一進六，馬6進8，炮一平二，馬8進6，炮九平四，包1進7，帥五平四，包1平6，黑足可抗衡。

43.相九退七　車4退6　　44.兵九進一　車4進1
45.俥二平九　馬6進8　　46.兵九進一　車4退1
47.相七進九　包5平6　　48.炮九平八　包6退4
49.傌四進二　卒5進1　　50.傌二退四　馬8進6
51.炮一平四　卒7進1　　52.俥九進四　………

進俥好棋，抓住黑車壓住象眼的弱點，紅方終於覓得制勝的良機。

52.…………　包6進7　　53.仕五進四　象5進3
54.俥九平七　車4平1　　55.俥七進二　………

紅方賺得一子，優勢轉化為勝勢。

55.…………　車1退1
56.炮四進一　卒7進1
57.相五進三　馬6進7
58.炮四平九　象3退1
59.炮九進六　士5進6
60.相九退七　………

退相為九路炮退回留出位置，紅方已經進入佳境。

60.…………　馬7進9
61.炮九退五　馬9進7

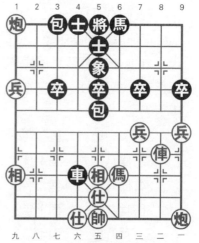

圖143

62.仕六進五　卒5進1　　63.帥五平六　卒5平4

64.炮九平六　卒4平5　　65.炮六退一　卒5平6

66.仕五進六　卒6平7　　67.俥七平六　將5進1

68.炮六平五　………

再平中炮，準備飛相助攻，展開立體攻勢。

68.…………　馬7進8　　69.俥六平二　馬8退6

70.俥二退一　將5進1　　71.相七進五　馬6退5

72.俥二退二　車1進9　　73.帥六進一　卒7平6

74.俥二平五　將5平4　　75.炮五進三　卒6平5

76.俥五退二　……

此時紅炮在底線，可以與中俥配合借鑒「海底撈月」的思路取勝。

76.…………　車1退1　　77.帥六退一　車1退4

78.帥六平五　車1平4　　79.炮八平六　………

此時黑方若閃車，則紅可相五退七或退三，紅勝。

第61局　（上海）謝靖　先負　（湖北）汪洋

2012年「磐安・偉業杯」全國象棋個人賽第6輪第6台上海金外灘象棋隊謝靖特級大師與湖北三環隊汪洋大師相遇。謝靖特級大師成名很早，連續四次獲得全國象棋少年賽的冠軍，2001年被胡榮華收為弟子後，棋藝更為精進。

2001年，12歲的謝靖參加了全國象棋少年賽16歲組的比賽，一舉奪得冠軍並晉升為象棋大師。後又在2008年3月於北京舉辦的第六屆「威凱房地產杯」中獲得冠軍，晉升為象棋特級大師。謝靖經過在上海隊幾年的磨鍊，棋藝更為穩定成熟，棋風細膩，技術全面，繼承了滬派棋風衣鉢。翻開

謝靖與汪洋的交鋒記錄，會發現一個有趣的現象，就是謝靖執先時，汪洋非和即負，尚未有開張的紀錄；而汪洋執紅先行時，謝靖的成績以勝、和居多，僅負一盤。由此可見兩個人實力相差無幾。本輪兩人相遇，汪洋會打破自己後手不勝的記錄嗎？請看實戰。

1.相三進五　包8平5

以左中包對飛正相，是以快打慢的剛性應著，其戰術特點是用中路的反擊來威脅牽制相方，伺機製造對攻局勢，爭取以積極的姿態克制飛相局特有的彈性攻勢。

2.傌八進七　馬8進7　　3.炮八平九　車9平8

4.俥九平八　………

搶出左俥是謝靖比較喜歡的著法。在佈局階段雙方已經是戰意十足。

4.…………　馬2進3(圖144)

穩健。這裡汪洋為什麼沒有選擇走車8進7呢？原來黑如車8進7，紅則俥八進七，以下馬2進1，兵七進一，車1平2，俥八進二，馬1退2，傌七進六，紅方易走。這樣交換以後，局勢較為平穩，後手方不易取得反擊的機會。

5.炮二平四　車1平2

6.俥八進六　包2平1

7.俥八平七　………

平俥避兌，保持複雜的變

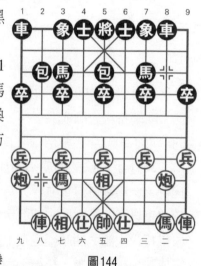

圖144

化。如改走俥八進三，則馬3退2，俥二進三，馬2進3，兵七進一，卒7進1，雙方局勢平穩。但是由於紅俥晚出，黑方滿意。

7.…………　馬7退5　　8.仕四進五　包1退1

9.兵七進一　………

黑方退包準備包1平3打俥，紅方如何應對呢？實戰中這步兵七進一是最好的回應。

9.…………　包5平6

黑方如包1平3，則俥七平六，以下馬3進2，俥六進二，馬2退1，俥七進六，這就是紅方兵七進一的妙處所在。

10.炮九進四　………

稍急。俥不立於險地，既然紅俥已經成為黑方的攻擊目標，應以改走俥七退一為宜，以後可包1平3，俥七平四，透過子力交換改變俥受攻擊的不利之處。

10.…………　包1平3　　11.炮九平五　象3進5

12.俥七平六　馬3進5　　13.俥六平五　馬5進3

14.俥五平三　車8進8

進車壓俥，準確地抓住紅方陣形的弱點。黑方由此展開攻擊。

15.俥七進六　車2進4　　16.俥三平四　包6進5

17.俥四退四　車2平4　　18.俥六進四　馬3進2

19.兵七進一　……

這是一步壞棋。此時紅方應當利用肋俥來掩護右俥走俥二進四，以下黑若接走車4進4，則相七進九，馬2進3，俥一平二，馬3進1，前俥進三，車8進1，俥四退二，紅方雖

然委屈但不致丟子。此時局面仍不明朗，雙方膠著。

19.⋯⋯⋯⋯⋯　象5進3　　20.傌四進三　士4進5

21.俥四進三　⋯⋯⋯

此時紅還可考慮改走傌二進四，也足可抗衡。

21.⋯⋯⋯⋯⋯　馬2進3　　22.俥四平六　馬3退4

23.傌二進四(圖145)　⋯⋯⋯

進傌有些急躁。紅方此時可以考慮改走兵五進一，以下黑若接走馬4進6，則兵一進一，馬6進7，傌三退一，包3平2，傌一進三，包2進8，仕五退四，馬7進8，仕四進五，這個局面下紅方雖然也少一子，但是黑方車馬受制，紅方可以利用多兵之利加強防守，尚可立於不敗之地。

23.⋯⋯⋯　馬4進3

這著棋黑方走得很冷靜。上面黑吃掉紅傌以後，紅方順勢出俥，黑方雖然多子，但是取勝的難度還是很大的。現在進馬破壞紅方防禦陣地，這是黑方取勝的關鍵。

24.帥五平四　馬3進4

25.相七進九　包3進1

26.兵三進一　包3平6

27.傌四進三　車8退6

28.後傌進五　車8平7

黑方得子並且成功地保留了9路卒，紅方敗勢。

29.俥一平二　包6平1

30.相九退七　包1平3

31.相七進九　車7平6

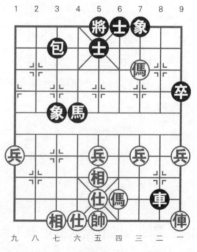

圖145

32.帥四平五　車6進4　　33.傌五進六　包3平4

至此，紅方投子認負。

第62局　（湖北)柳大華　先勝　（黑龍江)陶漢明

由中國象棋協會、廣東電視臺、佛山市財神酒店有限公司主辦，廣州海心文化活動策劃有限公司承辦，廣東省棋牌運動管理中心、廣州棋院、廣州市象棋協會、珠江文化公司協辦的首屆「財神杯」全國電視象棋快棋邀請賽於2013年1月31日至2月2日在廣州棋院舉行。

這盤棋是預賽階段第二場柳大華與陶漢明之間的一盤精彩對局。

1.相三進五　包8平5

黑方以左中包應對飛相局，是20世紀七十年代發展起來的佈局體系。雙方的戰術思路是：黑方由架中包，以快打慢，利用中包的反擊和威脅牽制相方，爭取主動。對付中包時，先手方主要是佈局屏風傌、反宮傌等陣勢與之抗衡，雙方攻防複雜。

2.傌二進三　馬8進7　　3.俥一平二　卒7進1

4.炮二平一　馬2進3　　5.兵七進一　車9進1

起橫車保持局面的靈活性。如改走包2進4，則傌八進七，包2平3，俥九平八，車1平2，炮八進四，車9進1，俥二進四，紅方先手。

6.傌八進七　車9平4　　7.仕四進五　包2進4

8.傌七進八　馬7進6　　9.俥九進一　………

起橫俥準備平七路捉包，伺機打開七路線。

9.…………　包2平7　　10.俥九平七　馬6進4

11. 俥二平四　車1進1

12. 兵七進一　卒5進1(圖146)

黑方衝中卒準備盤活雙馬，看似必然，實是一步壞棋。此時，黑方最為實在的走法應是改走卒3進1，以下紅若接走俥七進四，則車1平3！炮一進四，卒7進1，傌八進七，馬4退3，炮一平七，馬3退1，黑方足可抗衡。

13. 兵七平六　包7平1

平包打邊兵看似必走之著，既可掃兵取得物質優勢，又可包1進3沉底對紅方形成威脅，實則不然。黑平包打兵以後，被紅方利用，雖然以後黑方可沉底，但沒有後續子力配合，沉底包反成孤子。這裡黑方應改走車4平6，以下紅若接走俥四進二！則包5平7，俥七進五，車6進6，炮一平四，象7進5，黑方可以延緩紅方攻勢，較實戰頑強。

14. 俥七進二　包1進3　　15. 俥七平六　卒7進1

如改走卒5進1，則兵五進一，以下馬4退2，炮八進三，車1平2，兵六進一，車2進3，兵六進一，車4平8，傌八進六，黑方仍要失子。

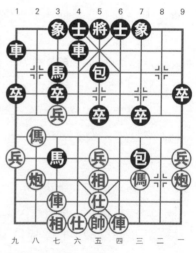

圖146

16. 相五進三　馬3進5

17. 俥六進一　卒5進1

18. 俥六退一　卒5平4

19. 俥六平九　包1平2

20. 傌八退七　包2平4

此時可以看出黑第13回合包7平1的問題所在。紅方

反覆利用黑方這門包，把自己子力位置調整到最佳。而後黑方又被迫棄子，局面已陷入萬劫不復之勢。

21.傌七退六　車4進3　　22.俥四進六　馬5進3

23.炮八平五　………

平炮兌包好棋，不給黑方反撲機會。

23.…………　車1平7

24.炮五進五　車7進4(圖147)

由於是快棋比賽，雙方可用時間都不多。在局勢落後的情況下，陶漢明進車殺相，以求背水一戰，從戰略上講，這並沒有什麼問題，只是黑形勢落後太多，翻盤較難。

25.傌三進四　卒4平5

平卒閃出車路，加強進攻，兇悍至極。

26.兵五進一　象3進5　　27.俥九平五　車4進4

28.炮一平四　馬3進4　　29.俥四進三　將5進1

30.俥五平六　………

棄還一子，化解了黑方的攻勢，紅方迅速控制局面。

30.…………　車4退2

31.傌六進五　卒3進1

32.兵五進一　車4退3

33.兵五進一　車4退1

34.傌五進七　卒3進1

35.傌七進五　車7進4

36.炮四退二　將5平4

37.兵五平六　車4平3

38.傌五進四　士4進5

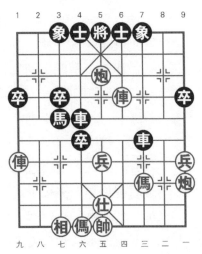

圖147

39.俥四退一

至此，紅勝。

第63局 （浙江)于幼華　先勝 （北京)蔣川

由中國象棋協會、江蘇省句容市人民政府主辦的第四屆「句容茅山·余坤杯」全國象棋冠軍邀請賽於2013年4月17日至4月20日在江蘇句容市拉開帷幕。

這是預賽階段第1輪第3台浙江隊于幼華與北京隊蔣川之間的一盤精彩對局。

1.相三進五　包8平5　　2.傌二進三　馬8進7

3.俥一平二　車9平8　　4.兵三進一　包2平4

5.傌八進七　馬2進3

起正馬並不多見。流行走法是馬2進1，以下俥九平八，車1平2，仕四進五，車2進4，炮八平九，車2平4，形成左中包應對飛相局的定式佈陣。

6.俥九平八　車1平2　　7.炮二進一　………

高炮兵線，意在阻止黑方左車入侵，是穩中求變的下法。若改走炮二進四，則車2進6，紅不能從容平炮兌車，因黑有包4進5串打的著法，紅進退兩難。

7.…………　車2進4　　8.炮八進二　車8進4

9.傌三進二　車8平6　　10.傌二進三　卒3進1

11.俥二平三　車6進2(圖148)

進車捉炮率先挑起爭端。也可改走馬3進4，以下紅如兵三進一，則車6進2，傌三進五，象3進5，炮二進四，包4平3，黑勢不弱（如改走車6平8，則炮八平二！紅優）。

12.炮二進二　………

進炮打車準備棄子強攻，若炮二平三，則雙方相互纏鬥，局勢漫長。

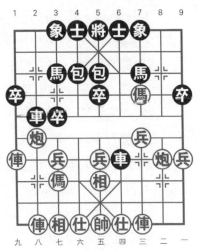

圖148

12.………… 卒3進1

13.兵七進一　車2平8

14.兵三進一　車8進4

15.仕六進五　………

緩著。應以改走兵七進一渡河為宜，黑方如接走車8平3（如包5進4，則仕六進五！），則傌三進五，象7進5，俥八進二，紅優。

15.………… 馬3進4

躍馬稍急，不如改走象3進1先防為好。

16.兵七進一　馬4進6

17.炮八平七　馬7退5（圖149）

退馬保象，錯失對殺機會。此時黑應改走馬6進8赴槽（另如改走象3進1，則傌七進六，車6平5，炮七平四，車5退1，炮四進四，車5平4，傌三進五，車8退7，兵三進一，黑方不好應付），以下紅如續走炮七進五，則士4進5，炮七平九，車8平7（不可走馬8進7，否則俥三進一，車8平7，傌七進六，紅方棄俥攻勢強大，黑方難以抵擋）！雙方對攻，勝負難料。

18.傌三進五　………

進傌簡化局勢，算準得回失子。紅由此進入佳境。

18.………… 象3進5　19.俥八進七　包4進4

進包勉強。不如改走包4平3直接還回失子效果更好。

20.俥八平六　車8平6

21.俥六退三　後車平7

22.俥三進三　包4平7

23.帥五平六　馬5進3

如改走馬6進4，則兵五進一，包7進3，帥六進一，包7退1，帥六退一，包7進1，帥六進一，黑方一將一抽，棋理犯規。

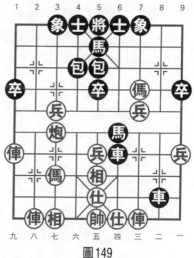

圖149

24.炮七平四　象5進3　　25.炮四平五　士6進5

26.俥六進三　卒5進1　　27.炮五進四　士4進5

28.俥六平七　象7進5　　29.俥七退一　………

至此，紅方已呈勝勢。

29.………　　包7進3　　30.帥六進一　包7退1

31.帥六退一　包7進1　　32.帥六進一　包7退2

33.傌七進八　車6退3　　34.傌八進九　車6平4

35.仕五進六　包7平4　　36.帥六平五　車4進1

37.兵三進一　包4平3　　38.俥七平八　包3退1

39.兵三進一　包3平5　　40.相五退三　包5平1

41.兵三進一　包1平9　　42.兵三平四　包9平6

43.俥八進三　士5退4　　44.傌九進七　車4退4

45.傌七進六　車4退2　　46.俥八退一

至此，紅勝。

第64局　（北京)蔣川　先勝　（江蘇)王斌

這是第三屆「周莊杯」海峽兩岸象棋大師賽預賽D組的一盤焦點之戰。對戰雙方蔣川和王斌也算是老對手了。雖然總的來說，兩人在交鋒中蔣川成績佔優，但王斌也曾在2007年MMI象棋大師賽上逆轉奪冠。這次兩人再次相遇，蔣川能否戰勝王斌呢？請看實戰。

1.相三進五　………

蔣川大師佈局嫻熟，喜走中炮或仙人指路，走飛相局較量散手的對局相對較少。這次面對老對手，蔣大師採用了穩步進取的策略。

1.…………　包8平5

王斌採用剛猛的左中包回應，也是希望一戰。

2.傌二進三　馬8進7　　3.兵三進一　………

紅方強挺三兵，意在避開黑方當時較為流行的卒7進1著法。

3.…………　車9平8　　4.俥一平二　包2平4

平士角包是黑方的一種選擇。黑此時還可以考慮改走車8進4或進6，雙方可戰。

5.炮二進四　馬2進3　　6.傌八進七　車1平2

7.俥九平八　車2進6

黑車過河主動挑起戰鬥，從實戰效果來看不如改走車2進4穩健。

8.仕六進五　車2平3

9.炮八進二(圖150)　………

高炮棄傌走得相當精巧，可見蔣川對這種局面研究較

深。

9.………… 士6進5

面對複雜局面,黑方很明顯不能接受棄子。如改走車3進1,則炮二平五,士4進5（如改走馬7進5換雙,也是紅好）,俥二進九,馬7退8,炮八平七,包4進7,帥五平六,馬3進5,炮七進五,包5平3,俥八進九,紅方顯佔主動。此時黑方如改走車8進2或卒5進1似更為積極。

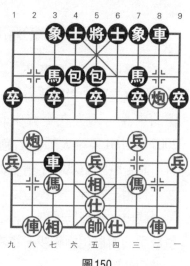

圖150

10.俥八進二　車3退2　11.炮八平七　卒7進1

兌卒略嫌急躁。可以考慮改走象3進1先避一手。

12.俥八進六　………

進俥下二路走得比較兇悍。

12.………… 卒7進1

13.傌七進六　車3平4

短短十幾步,黑方在紅方的緊逼下就出現了大漏著,紅方優勢迅速擴大。黑此時應改走包4進2,以下紅若接走炮七平三,則包5平6,傌六退八,車3進2,炮三平七,象3進5,炮二平七,車8進9,前

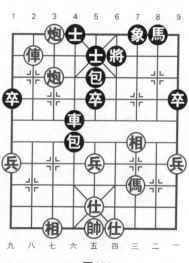

圖151

炮退三，車8退5，黑方可以周旋。

16.炮二平七　將5平6　　15.俥二進九　馬7退8

16.後炮進三　包4進3　　17.後炮進三　……

紅方由兌子交換謀得一象。黑將未安於位，子力渙散，毫無攻勢。

17.…………　將6進1

18.相五進三（圖151）………

將過河卒後患吃掉以後，紅方已基本勝定。

18.……　　　　包4進3　　19.俥八退二　包5平7

20.相三退五　車4平7　　21.傌三進四　車7平6

22.傌四退三　車6平7　　23.傌三進四　車7平6

24.傌四退三　車6退1　　25.俥八退二　………

退俥準備左俥右調攻虛，黑方防不勝防。

25.…………　將6進1　　26.後炮進一　馬8進9

27.俥八平二　………

以下紅伏有俥二進三、炮七平三得子的手段，黑棋無奈，只好投子認負。這盤棋本應是一場龍爭虎鬥，但短短幾個回合黑棋就不能抵擋了，可見佈局的重要性。

第65局　（浙江)于幼華　先負　（北京)王天一

這是2013年第三屆「周莊杯」海峽兩岸象棋大師賽預賽階段A組第3輪的一盤對局。在前輪結束以後，王天一和徐超積分領先，分別以兩戰兩勝的戰績分列前兩名。由於整個預賽只有5輪，第3輪比賽相當於整個預賽階段的「天王山」，這對於領先的棋手更加重要。

這一輪王天一後手對陣有「拼命三郎」之稱的于幼華特

級大師的狙擊，他能否順利過關呢？請看實戰。

1.相三進五　包8平5

雙方以飛相局對左中包拉開戰幕，這一佈局最近幾年出現較多。

2.傌二進三　卒7進1

黑方先挺7卒，將棋局納入自己準備的佈局範疇。

3.俥一平二　馬8進7　　4.傌八進七　車9平8

5.兵七進一　包2平3

平包準備過卒瞄傌，是一種積極爭取對攻的走法。也可以改走馬2進1，雙方局面要平穩一些。

6.傌七進八　馬7進6　　7.仕六進五　………

這個局面下紅方還有仕四進五的變化，以下黑若接走馬6進5，則炮二平一，車8進9，傌三退二，馬2進1，兵九進一，車1進1，俥九進三，車1平6，傌二進三，馬5進7，炮八平三，車6平8，炮三退二，包5平9，黑方多卒略優。

7.…………　馬6進5

馬吃中兵是謀取實惠的下法。還有一種變化是車8進6，局面相對複雜。

8.炮二平一　車8進9　　9.傌三退二　馬2進1

10.兵九進一　車1進1　　11.俥九進三　車1平4

12.傌二進四　………

此時紅方也可改走傌二進三，以下黑若接走馬5退6，則俥九平四，馬6退7，炮八平六，紅優。

12.…………　馬5退6

13.炮八平六(圖152)　………

平炮防止黑棋進車騷擾。
紅現在如改走俥九平四，則黑
有車4進7棄子的手段，這就
是剛才跳正傌和拐角傌的區別
之處。

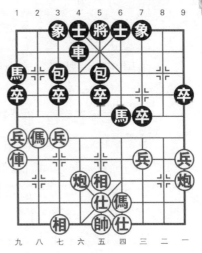

13.………　　車4進3

黑車佔據巡河要道，紅俥
由於沒有走到肋道上，位置相
當尷尬。

14.傌八進九　………

圖152

紅棋此時可以考慮改走炮
一進四，下伏退炮牽制黑車馬
手段。

14.…………　　包3進3

黑包趁機打兵謀得實利，王天一思路非常清晰。

15.兵三進一　……

送兵巧手，是一步深謀遠慮的好棋！以後紅傌可以順勢
運到象腰的有利位置。

15.…………　　卒7進1　　16.傌四進二　　包3平5

17.傌二進三　　士4進5

局勢至此，雙方的子力都比較活躍。黑棋見無法突破，
先補士固防。

18.炮一平三　　象7進9　　19.俥九平二　　後包平4

20.傌九退八　………

紅方退傌授敵以隙，局勢暫態落入下風。不如改走炮六
進五兌炮再傌三退四兌中包。

20.………… 車4平3 21.炮六平七 馬6進4

22.傌八進九 車3平2

由現在的局勢可以看出紅傌退而復進，屬於失先的空著。

23.俥二平五 包5進2（圖153）

黑方抓住紅方的失誤，短短幾個回合就將自己子力調整到攻擊的位置，為入局創造了條件。現在黑棄包打相是突破的關鍵一擊，紅如相七進五，則車2進5，炮七退二，馬4進5，俥五退一，車2平3，仕五退六，包4平5，傌三退五，卒5進1，俥五平六，車3退3，紅崩潰。

24.仕五退六 馬4進3 25.炮三平七 包4平5

26.俥五進三 前包退2

退包稍緩。應改走車2進3捉炮，紅如接走炮七進七，再象9進7，黑棋優勢頗大。

27.傌三進四 車2平6

28.炮七進七 ………

打象過於急躁。可改走傌四進三，紅勢不差。

28.………… 馬1退3

29.傌四進三 車6退3

30.傌三退一 前包平9

由於紅棋沒有反架中炮兌子的棋，故黑棋可從容吃掉紅俥。

31.俥五平七 包9退3

32.帥五進一 ……

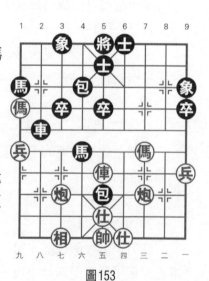

圖153

上帥無奈。如改走俥七進二吃馬，則車6進2，紅俥必丟。

32.…………	包9退1	33.俥七進二	車6進2
34.俥七退一	車6平5	35.相七進五	包9進1
36.俥七退二	車5平1	37.俥七平五	包5進1
38.帥五平四	包9平5	39.俥五平九	車1平3
40.俥九進四	前包進3		

黑方經由一系列精彩的著法，使紅方應接不暇。至此，紅俥必丟，紅無奈投子認負。

第66局　（河北）劉殿中　先勝　（內蒙古）蔚強

這是2013年「石獅‧愛樂杯」全國象棋個人賽第6輪的一盤對局。在此前結束的五輪比賽中，劉殿中與蔚強同積4分，陷入保級圈內。這盤棋的勝負對他倆都十分關鍵。劉殿中特級大師並沒有選擇自己擅長的五七炮佈局，而是選擇飛相局，有意與蔚強較量中殘局功力。從實戰來看，老帥劉殿中這一策略非常得當，最終贏下這盤關鍵之局。

1.相三進五　包8平5

（圖154）

以左中包應對飛相局是正確的選擇。很多初級愛好者喜歡用右中包應對飛相局，認為這樣可以形成各自在一翼搶先

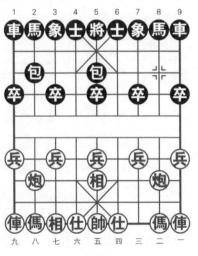

圖154

出子的局面，其實這個構思是不成立的，實戰中以右中包應飛相局有其不足之處。試演如下：包2平5，俥八進七，馬2進3，俥九平八，卒3進1，炮八平九，馬8進7，兵三進一，包8平9，炮二平三，紅方先手。

　　2.俥八進七　馬8進7　　3.俥二進三　車9平8

　　4.俥一平二　卒7進1　　5.兵七進一　包2平3

　　6.俥七進八　………

　　至此，形成先手屏風俥對中包陣勢。從佈局的結構來看，紅方多補一手相，其陣形要優於黑方。

　　6.…………　馬7進6　　7.仕六進五　車8進6

　　8.兵九進一　包5進4(圖155)

　　中包轟兵用力過猛，是本局的失先根源。不如先穩住陣腳，以後再徐圖進取，其效果要優於實戰，試演如下：包5平9，炮二平一，車8進3，俥三退二，包9進4，俥二進三，包9退1，俥九平八，包3平8，俥八進七，馬2進3，黑方滿意。

　　9.俥三進五　馬6進5

　10.俥九進三　馬5退6

　11.俥九平四　馬6退5

　12.俥四進二　馬2進1

　　進邊馬過早。可先走包3退1，給2路馬騰開點位，以後再馬2進3來彌補1路卒和5路卒的弱點。試演如下：包3退1，俥四平三，馬2進3，俥

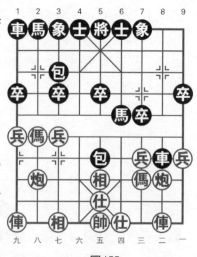

圖155

二進一，象7進9，俥三進二，卒1進1，兵九進一，車1進4，優於實戰。

　　13.俥二進一　　車1進1　　　14.俥二平四　　車1平4
　　15.傌八進九　　包3退1　　　16.兵九進一　　車4進7

　　進車點相眼作用不大，不如改走車4進5佔領兵線，以下紅如傌九進七，則包3平9，結果要優於實戰。

　　17.傌九進七　　車4退6　　　18.傌七進九　　包3平8
　　19.傌九進七　　車4平3　　　20.炮二進六　　車8退5
　　21.兵九進一　　卒5進1　　　22.前俥平五　　馬1退2
　　23.俥五平八　　車3退2　　　24.炮八進七　　車8平1
　　25.炮八退三　　車1進2　　　26.炮八平一　　卒3進1
　　27.炮一退二　　車1進3

　　進車兵線謀兵無可厚非，但放紅七兵過河有些不妥，頓時使局勢雪上加霜。黑此時可改走卒3進1，以下紅若接走俥八平三，則車1平7，俥三平五，士4進5，局勢尚可維持。

　　28.兵七進一　　車1平7　　　29.炮一平七　　車3平1
　　30.炮七平五　　士4進5　　　31.俥四進七　　車7平9
　　32.俥八進二　　車9退4　　　33.兵七進一　　車1平4
　　34.兵七進一　　………

　　紅兵過河後長驅直入，無可抵擋，紅方已顯勝勢。

　　34.…………　　車9進3　　　35.炮五進二　　車9平5
　　36.俥八退一　　卒7進1　　　37.俥四退三　　車5平4
　　38.相五進三　　………

　　吃卒細膩，算準棄兵後，仍可夠殺。

　　38.…………　　前車平3　　　39.仕五退六　　車3退3

40.仕四進五　車4平3　　41.帥五平四　將5平4

42.俥四進四　將4進1　　43.俥八平六　士5進4

44.俥四退一　將4退1　　45.炮五平二

黑見大勢已去，遂投子認負。

第67局　（江蘇棋院）徐天紅　先負　（黑龍江）郝繼超

這是2013年「石獅·愛樂杯」全國象棋個人賽第11輪的一盤對局。在前10比賽結束以後，徐天紅和郝繼超排名都較為靠後，郝繼超大師排名32，徐天紅特級大師排名35。本輪兩人相遇，一場大戰在所難免，請看實戰。

1.相三進五　包8平5

黑方以左中包應對飛相局，是20世紀七十年代發展起來並成為包相爭雄的一種主流佈局。黑方還以中包，是一種強硬的對抗手段，其戰略思想是以中路的攻擊和威脅牽制對方，旨在對攻，爭取主動。

2.傌八進七　馬8進7　　3.傌二進三　………

紅方形成先手屏風傌陣形，堂堂正正，陣形非常工整。

3.…………　包2平3(圖156)

平包自然。如果此時黑再走馬2進3，則兵三進一，車9平8，俥一平二，車8進6，兵七進一，車1進1，傌三進四，車1平6，炮二平四，車8進3，炮四進六，紅方陣形舒展，以後還可由俥九進一盤活全盤子力。佈局階段紅滿意。

4.兵三進一　車9平8　　5.俥一平二　馬2進1

6.俥九平八　卒3進1　　7.炮八進五　………

兌炮是徐天紅改進的選擇。以往曾出現炮二進二的走法，以下卒1進1，炮八進四，車8進4，雙方轉成陣地戰。

現在紅方直接兌炮，藉由子力交換來簡化局面，穩健。

　　7.………… 車1平2

　　8.炮八平五　象7進5

　　9.傌八進九　馬1退2

　　10.炮二進四　………

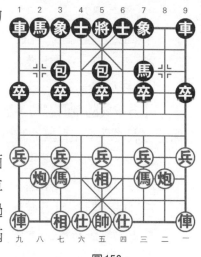

圖156

雙方子力交換以後，局面較為平淡。現在紅方進炮封車也是必走之著，如果讓黑車過河，紅方子力受制，則黑滿意。

　　10.………… 士6進5

　　11.兵五進一　………

紅方當前局面最大的弱點是左傌不活，所以挺中兵活傌必然。

　　11.………… 卒1進1　　12.傌七進五　包3進4

　　13.兵五進一　………

紅為了解決紅傌出路問題，唯有棄兵，這樣紅方淨少兩兵，如果以下不能迅速打開或者控制局面，則會在殘局階段承受很大壓力。

　　13.………… 卒5進1　　14.傌五進四　車8進2

　　15.炮二退一　馬7進5　　16.炮二平五　車8進7

　　17.傌三退二　馬2進1　　18.炮五平九　馬5進6

紅方雖然竭力縮小與黑方物質上的差距，但是卻為此付出了子力分散的代價。

　　19.仕四進五　馬1進3　　20.炮九進一　馬3進5

21.炮九平四　………

不如改走炮九平一實在，至少在局面上會有所補償。

21.…………　馬6進4　　22.傌二進三　卒3進1

23.兵九進一　………

紅方處於防禦的態勢，應以殲滅黑方的有生力量為主，保留這個邊兵不如直接消滅黑方的9路卒更為有力。

23.…………　卒3平2　　24.兵九進一　卒9進1

25.兵九平八　卒2進1　　26.帥五平四　包3退3

27.傌三進五　士5進4

支士為以後右包左移留出空間。

28.傌四進二　包3退2　　29.兵三進一　包3平6

30.兵三平四　馬5進3　　31.傌五退三　馬3退4

32.傌三進二　後馬進6　　33.後傌進四　包6進3

雙方交換以後，黑方已經牢牢控制住局面。

34.帥四平五　象5退7

退炮不給黑方借叫將調整子力的機會，老練！

35.兵一進一　卒9進1

36.傌二退一　………

至此，雙方形成傌炮兵仕相全對雙包雙卒士象全的殘局。紅方的過河兵如能保留下來，則黑方取勝的難度很大。

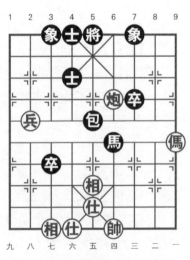

圖157

36.…………　卒2平3

37.仕五進六　包6平5

38.帥五平四　馬4退6

39.仕六退五(圖157)　………

敗著。紅此時可以考慮改走傌一退三，以下黑若接走馬
6進7，則帥四進一，包5退3，炮四進二，包5進1，傌三進
五，卒3平4，炮四退六，士4進5，兵八進一，紅方保留過
河兵，雙方戰線漫長。

39.…………　包5平6　　40.帥四平五　馬6退4

黑打死紅兵以後，形成傌炮仕相全對馬包雙卒士象全的
殘局，從理論上講，這是黑方例勝的殘局，徐特大遂推枰認
負。

第68局　（菲律賓）莊宏明　先負　（中國）孫勇征

這是2013年世界智力精英運動會象棋比賽第2輪的一盤
對局。這是第2輪第2臺本次比賽的國際形象大使菲律賓棋
王莊宏明先生和中國象棋特級大師孫勇征之間的一盤高水準
的對局。

1.相三進五　包8平5　　2.傌二進三　卒7進1
3.俥一平二　馬2進1

以往黑方卒7進1以後，多走馬8進7，實戰中馬2進1
的走法比較冷僻，這應該是孫勇征事先做好的功課。

4.炮二平一　………

這著棋莊宏明思考了5分鐘，選擇炮二平一通俥。莊宏
明主要是考慮如果先走傌八進九，以下馬8進7，炮二平
一，黑方可以搶先走到卒1進1，這是紅方不願意看到的。
所以莊宏明先走炮二平一主動改變行棋次序，希望以後可以
搶到兵九進一這著棋，取得一個局部的先手。

4.…………　馬8進7　　5.兵九進一　………

這是紅方希望走到的棋型。雖然紅左翼大子晚出，但是取得這個兵九進一的先手後，以後可以傌八進九保持左傌的通暢，在局面上得到一個補償。

5.………… 車1進1　6.傌八進九　車9進1

孫勇征落子很快。臨場觀棋，感覺戰局進入了孫勇征事先計畫好的軌道中。

7.炮八平七　………

孫勇征行棋的速度似乎感染了莊巨集明先生，莊先生的行棋速度也是很快，莊先生真的準備好了嗎？

7.………… 包2進4

進包以配合雙橫車和後續手段，準備強取中路。

8.俥九平八　………

當莊先生走出這著俥九平八的時候，他已經失去了自己行棋的節奏，這是一步似先實後的「眼光著」。此時紅可以考慮改走兵七進一，以下黑若接走車1平2，則兵七進一，包5平3，俥二進四，對黑方有一定的牽制，效果會比實戰好得多。

8.………… 車1平2

平車保包是一步「後中先」的佳著。

9.仕六進五（圖158）　………

黑車1平2這著棋確實讓紅棋非常難受，莊宏明陷入長考。此時紅可有三種走法：①俥二進四，包2平5，傌三進五，車2進8，傌九退八，包5進4，仕六進五，卒5進1，俥二平六，紅方陣形工整，足可抗衡；②仕四進五，馬7進6，俥二進四，馬6進7，炮一退一，包2進1，傌九進八，包5平2，俥八平九，紅方可以抗衡；③兵七進一，馬7進

6，仕四進五，馬6進7，俥二進二，包5平3，黑方先手。經過近10分鐘的思考，莊先生選擇走仕六進五，在補仕的方向上似乎有些問題。

9.………… 馬7進6

10.俥二進四 ………

圖158

仕六進五和俥二進四這兩著棋交換以後，紅方的節奏明顯要比黑方慢了「半拍」。

10.………… 車9平4

平車可以掩護6路馬，這是黑方佈局的制高點。以後黑方可以搶到車4進4這著棋，將是非常實惠的。

11.炮七平六 ………

平炮針對性不強。只是考慮不讓黑方馬6進4跳進來，顯然沒有讀出黑方反擊意圖。

不如改走俥二平四，以下黑若接走馬6進4，則炮七平六，包5平2，俥八平九，馬4進3，紅方以後有炮一進四的一個補償，仍是紅方稍好的局面。

11.………… 車4進4 12.兵三進一 ………

衝兵希望黑方卒7進1，以下俥二平三，車4平7，相五進三，包5進4，傌三進五，包2平5，相七進五，車2進8，傌九退八，雙方進入無俥（車）局的爭奪，局勢有所緩和。從實戰進程來看，紅方對形勢判斷有誤。

12.………… 馬6進7

進馬是很刁鑽的一著棋，一可進馬踏炮，二可包2進1，以後還可一馬換雙相。

13.炮一進四　包2進1

黑方子力位置很高，已經處於全線進攻的狀態。

14.炮一進三（圖159）　………

敗著，紅方俥炮難以成勢。不如改走俥二進二，以下黑若接走卒5進1，則炮一退二，卒5進1，炮一平五，馬7退5，兵五進一，卒7進1，俥二平五，紅方局勢尚可。

14.………　馬7進5

當紅方沉底炮時，黑方幾乎是不假思索就走出這步馬踏中相，顯然已是成竹在胸。

15.相七進五　包2平5　16.仕五退六　車2平6

平車伏有車6進6再包5進4重包的殺著，緊湊有力。

17.俥二進五　車4進2　18.傌九退七　車4進1

19.俥八進二　車6進6

明保黑包，暗伏包5進4重包的殺著，紅方敗局已定。

20.炮一平三　士6進5

21.炮三退二　士5退6

22.俥二退六　車4平8

明是棄車，暗是捉死紅俥。此時紅不能俥二退二吃車（否則被黑包5進4重包將死），只能俥二平三，以下卒7進1，紅俥無處可逃。至此，莊宏明先生投子認負。

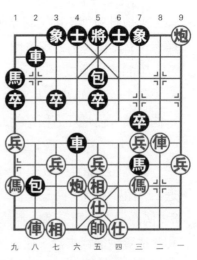

圖159

第四章　飛相對挺卒

　　先手方第一著走相前兵，俗稱「仙人指路」，是正統的先手佈局。現代棋手經過不斷的研究和實戰，認為仙人指路佈局同樣是可以應對飛相局的，但是這種變化與傳統的先手走仙人指路佈局在形式和內容上都不同。後手進兵仍有投石問路之意，以後可以根據紅方的意向伺機而動，進行各種陣形之間的靈活轉換。

　　過去傳統觀點認為，紅方相三進五，黑方應以卒3進1的較多，而應以卒7進1較少，因為紅方可走拐角傌，然後從相位大出俥，這樣紅方出子速度較快易佔主動。現在由於飛相局的迅速發展，黑方應變著法大大增多，這個理論誤區已被衝破，黑方進7卒已成為一種流行變例。下面以後手卒7進1和卒3進1兩大變化為主要講解內容，以佈局思路及動態為讀者梳理這一佈局的脈絡。

第一節　紅炮八平七佈局

　　1.相三進五　卒3進1　　2.炮八平七　………

　　平炮以「兵底炮」戰法直接向黑方進3卒挑戰，針對性較強。

　　2.…………　象3進5

飛象降低紅方兵底炮的效率，穩健。

3.傌八進九 ………

飛相、平炮、跳邊傌，節奏明快，古譜中對此曾有「蓋傌三錘」之稱。

3.………… 馬2進3

加快大子出動，正著。在此局面下，20世紀50年代曾有棋手走卒1進1，以下俥九平八，卒1進1，兵九進一，

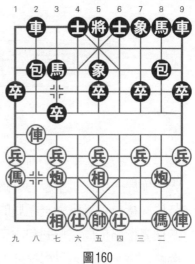

圖160

車1進5，兵三進一，馬2進4，傌二進三，黑方節奏緩慢，紅方主動。這是1958年全國象棋個人賽山東方孝臻與瀋陽任德純之間對局中的幾個回合。

4.俥九平八 車1平2

先出車保持局面的彈性。實戰中還有包2平1的走法，二者實際引起的變化是不同的。走車1平2後可以根據時機走包2進4或包2進5封俥，而走包2平1平邊包後就缺少這樣的變化。

5.俥八進四(圖160) ………

先進俥巡河，再伺機俥八平四策應右翼。此外，紅方還有另兩種選擇：①傌二進四，馬8進9，炮二平一，車9平8，俥一平二，包2平1，俥八進九，馬3退2，俥二進四，包8平6，俥二進五，馬9退8，炮一進四，紅方先手（選自2015年騰訊棋牌全國象棋甲級聯賽廣西跨世紀陳富杰與浙

江民泰銀行趙鑫鑫之間對局中的幾個回合）；②兵三進一，馬8進9，俥二進三，車9進1，仕四進五，車9平4，俥一平四，士4進5，俥八進四，包2平1，俥八進五，馬3退2，俥四進六，紅方稍好（這是2014年全國象棋個人賽北京威凱建設張強與黑龍江省棋牌管理中心陶漢明之間對局中的幾個回合）。

　　5.…………　　包2平1（圖161）

　　在早期的應法中黑方多走馬8進7，以下俥二進四，車9進1，炮二平三，包8進2，俥一平二，包8平5，俥八平四，馬3進2，兵九進一，雙方在纏鬥中紅方主動（選自1980年全國象棋個人賽上海胡榮華與江蘇言穆江之間對局中的幾個回合）。以後，特級大師趙鑫鑫在總結前人經驗的基礎上，對這個局面進行了細緻的打磨。黑方在走子次序上做了改進，先走包8進2，這個次序的改進豐富了後手方的變化。

　　如在2012年第四屆「淮陰・韓信杯」象棋國際名人賽上趙鑫鑫後手對陣許銀川時，趙鑫鑫走包8進2，以下兵九進一，馬8進7，俥二進三，車9進1，仕四進五，馬3進2，俥八平四，車9平4，兵三進一，馬2進1，炮七平六，包2平3，雙方大體均勢；又如在2014年首屆「高港杯」象棋青年大師名手賽上趙鑫鑫

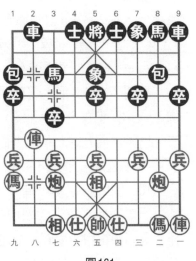

圖161

後手對陣李群時，雙方也走成這個局面。趙應以包8進2後，李大師走俥八平二，以下包8進3，炮七平二，馬8進7，俥一進一，車9進1，俥一平六，車9平6，俥六進五，包2進4，兵七進一，車6進3，黑方足可抗衡。

6.俥八平四 ………

平肋俥在20世紀60年代就已經出現，是久經考驗的走法。2003年前後，紅方又出現了俥八平五的變化，以下馬8進9，傌二進四，包8平6，兵七進一，卒3進1，俥五平七，馬3進2，俥七平八，車9平8，黑方滿意。

這是2003年「千年銀荔杯」全國象棋甲級聯賽北京金色假日酒店張強與吉林天興棋牌陶漢明之間對局中的幾個回合。後來考慮到紅中俥變化不多，不如改走俥八平四更為靈活多變，近年來又歸於主流變化走俥八平四。

6.………… 馬8進7 7.傌二進四 ………

加快大子出動速度。如改走兵七進一，則車2進4，兵七進一，車2平3，炮七進五，車3退2，傌二進四，卒7進1，兵三進一，車3進2，黑方滿意。

7.………… 車2進4

早期多走包8平9，紅方可兵七進一搶先進攻，以下車2進3，傌四進六，車9平8，兵七進一，象3進3，炮二平三，以後再傌九進七，紅方佔據主動。

8.兵三進一 包8平9 9.炮二平三 車9平8

10.仕四進五 卒9進1

演變至此，雙方大體均勢。這是2009年「惠州‧華軒杯」全國象棋甲級聯賽上海浦東花木廣洋林宏敏與浙江波爾軸承趙鑫鑫之間對局中的幾個回合。

第二節　紅兵三進一佈局

1.相三進五　卒3進1　　2.兵三進一 ……

紅方挺三兵先開通傌路，靜觀黑方出子動向。

2. ………… 馬2進3

3.傌二進三　馬3進4(圖162)

黑馬雄踞河口，以下可隨時包8平5或包8平4，這是攻擊性的選擇。如欲保持局面的平穩可改走象7進5，以下傌八進九，車1進1，俥九進一，車1平6，俥一進一，士6進5，炮二退二，馬8進9，兵一進一，車6進3，俥九平四，車9平6，俥四進四，車6進4，兵九進一，紅方稍好。這是2015年騰訊棋牌全國象棋甲級聯賽杭州環境集團汪洋與湖北武漢光谷趙子雨之間對局中的幾個回合。

4.傌八進七　包8平4

移步換形，這是黑馬3進4後的主要戰術手段。在當前局面下，也有棋手會選擇走包8平3，直接威脅紅方的七路線，以下俥九進一，馬8進7，俥九平六，馬4進3，傌三進四，車9平8，炮二平三，象3進5，雙方大體均勢。

5.炮八平九 ………

此時，紅方另有俥一平二的走法，以下黑若接走馬8進

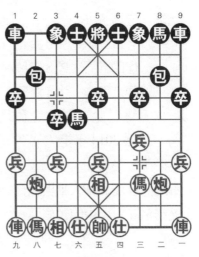

圖162

7，則炮二進三，馬4進3，炮八進四，包2平3，俥九平八，車1平2，傌三進四，象3進5，炮二進一，卒7進1，兵三進一，象5進7，俥二平三，象7進5，雙方對峙，紅方稍好（這是2011年第三屆「句容茅山·碧桂園杯」全國象棋冠軍邀請賽上海胡榮華與浙江趙鑫鑫之間對局中的幾個回合）。

5.………… 包2平3

這是包8平4與包8平3的區別所在，黑方棋形更加合理。

6.俥九平八　馬4進3

7.傌三進二（圖163）………

如改走傌三進四，則馬8進7，俥八進六，車9平8，炮二平三，馬3進1，相七進九，包3進5，炮三平七，象3進5，以後紅方還要由仕四進五再俥一平四亮俥，變化不如傌三進二豐富。

7.………… 馬8進7

8.仕四進五　象3進5

9.俥八進六　士4進5

演變至此，雙方大體均勢。這是2014年第六屆「句容茅山·半島杯」全國象棋冠軍邀請賽湖北柳大華與浙江趙鑫鑫之間對局中的幾個回合。

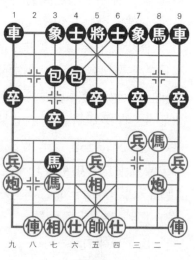

圖163

第三節　紅兵七進一佈局

1.相三進五　卒7進1　　2.兵七進一　馬8進7

此外，黑方另有馬2進1的選擇（主要考慮到紅方兵七進一後，黑棋已經不能再走卒3進1活馬，所以右馬屯邊），以下紅若接走俥九進一，則車1進1，俥九平四，車1平4，俥四進五，馬8進7，傌二進四，車4進3，俥一平三，紅方稍好。這是2015年第四屆「碧桂園杯」全國象棋冠軍邀請賽趙國榮與孫勇征之間對局中的幾個回合。

3.傌八進七（圖164）　………

紅方進左傌，正著。如進右傌則效果不佳。這是什麼原因呢？主要是由陣形後續展開造成的。紅如改走傌二進三，則車9進1，炮二平一，馬7進8，傌八進七，象3進5，仕四進五，馬2進4，黑方子力展開的效率要比紅方更好。這是2004年廣東「松業杯」象棋擂臺賽湖北劉宗澤與廣東呂欽之間對局中的幾個回合。

3.………　　馬2進3

此外，黑方走象3進5也是非常流行的變化，以下炮八平九，馬2進3，俥九平八，車1平2，傌二進一，卒9進1，炮二平四，馬7進8，炮四進五，包2平1，俥八進九，

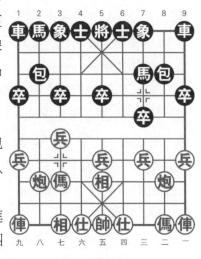

圖164

馬3退2，炮四平九，馬2進1，炮九進四，紅方先手。這是2015年騰訊棋牌全國象棋甲級聯賽上海金外灘孫勇征與湖北武漢光谷柳大華之間對局中的幾個回合。

4.俥九進一 ……

在2015年全國象棋甲級聯賽上徐超大師曾創造性走出炮八進二的新著，以下車9進1，俥九進一，車1進1，炮二平三，馬7進8，兵三進一，象7進5，兵三進一，象5進7，俥九平四，車1平6，仕四進五，車6進7，俥二進四，車9平6，俥一進一，車6進3，雙方大體均勢。這是2015年騰訊棋牌全國象棋甲級聯賽江蘇徐超與內蒙古伊泰蔚強之間對局中的幾個回合。

4.………… 車1進1

起橫車針鋒相對。如改走象3進5，則俥二進四，士4進5，俥一平三，馬7進6，炮八進三，車1平4，兵三進一，包8平7，炮二平三，卒7進1，兵七進一，包7進5，俥三進二，紅方主動。這是2010年第五屆「後肖杯」象棋大師精英賽上海謝靖與湖北柳大華之間對局中的幾個回合。

5.俥九平三 ………

紅平俥是針對黑方挺7卒的手段，以後再透過兌兵取得巡河車。如改走俥九平四，則車9進1，俥二進三，車9平6，俥一進一，象3進5，兵三進一，卒7進1，相五進三，車1平4，黑方滿意。這是2015年騰訊棋牌全國象棋甲級聯賽廣西跨世紀陳富杰與黑龍江省農村信用社聶鐵文之間對局中的幾個回合。

5.………… 馬7進8 6.炮二進五 包2平8

7.兵三進一 車1平2(圖165)

起橫車後再轉直車，著法
有力。在 2010 年「楠溪江
杯」全國象棋甲級聯賽上鄭惟
桐對陣李雪松時，李雪松大師
曾走象 7 進 5，以下兵三進
一，車 9 平 7，傌二進四，車 7
進 4，俥三進四，象 5 進 7，俥
一平三，象 7 退 5，傌七進
六，紅方易走。而在 2014 年
QQ 遊戲天下棋弈全國象棋甲
級聯賽上山東李翰林對陣內蒙
古洪智時，洪智也曾選擇走象

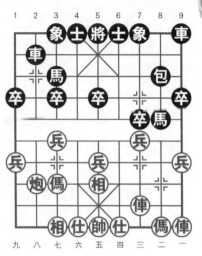

圖165

7 進 5 這個變化，以下兵三進一，車 9 平 7，俥三進三，車 7
進 4，俥三進一，象 5 進 7，傌二進三，象 7 退 5，仕四進
五，紅方稍好。所以，弈至當前局面時，黑方棋手多會考慮
走車 1 平 2，可以更多地保持變化。

8.炮八平九　卒7進1

必走之著。如改走象 7 進 5，則兵三進一，車 9 平 7，傌
二進一，車 7 進 4，俥三進四，象 5 進 7，俥一平三，象 7 退
5，傌七進六，車 2 平 4，俥三進四，紅方子力位置好，略
優。這是 2012 年首屆「武工杯」大武漢職工象棋邀請賽四
川隊鄭惟桐與河南隊武俊強之間對局中的幾個回合。

9.俥三進三　象7進5

在 2013 年第三屆「辛集國際皮革城杯」象棋公開賽上
四川鄭惟桐對陣河南姚洪新時，姚洪新對行棋次序做了改
進：先走車 2 進 3 進車巡河，以下傌二進三，象 7 進 5，仕四

進五，車9平7，俥三進五，象5退7，俥一平四，士4進5，雙方大體均勢，最終弈成和局。隨後這一變化在全國賽上逐漸流行起來。

10.傌二進三　車9平7

如改走象7進5，則仕四進五，車9平7，俥三進五，與實戰結果殊途同歸。

11.俥三進五　………

兌俥穩健，雙方變化趨向平穩。

11.…………　象5退7　　12.仕四進五　車2進3

13.俥一平四　士4進5　　14.傌七進六　………

紅進傌後，黑方可走卒3進1簡化局面，紅方以後有俥四進五和兵七進一後再俥四進五兩種走法，從實戰的結果來看，兩種選擇都將演成均勢的局面。這是2015年全國象棋男子甲級聯賽預選賽廣西跨世紀申鵬與中國棋院杭州分院孟辰之間對局中的幾個回合。

第四節　紅傌八進七佈局

1.相三進五　卒7進1

2.傌八進七　馬8進7(圖166)

進左馬與卒7進1相呼應。舊式的佈局理論認為黑方不宜先走馬2進3，這樣陣形稍嫌不協調。此時，紅方可以接走兵七進一，以下馬8進7，俥九進一，車1進1，傌二進三，車1平4，炮二進四，車4進3，炮二平七，象3進5，俥一平二，車9平8，俥二進四，包8平9，俥二進五，馬7退8，俥九平二，馬8進7，俥二進三，黑方右馬受壓，所以

先緩走馬2進3，可以保留變化。這是2013年QQ遊戲天下棋弈全國象棋甲級聯賽黑龍江農村信用社趙國榮與廣西跨世紀張學潮之間對局中的幾個回合。但是近年棋手從研究發現，當紅方走傌二進三時，黑方可以不急於走車1平4守肋，而走車9進1再起橫車，如果紅方仍走炮二進四，則馬7進8，以下炮二平七，象3進5，傌九平四，車1平6，強行

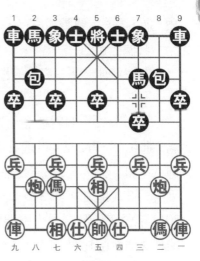

圖166

兌車，這樣演變下來，黑方並不吃虧。所以馬2進3的著法在近年全國大賽中時有出現，其效率的優劣還要經由進一步的實戰來驗證。

3.兵七進一　………

挺七兵是當前局面下最為經典的變化。此時紅方不宜走傌二進三，否則如黑方再走卒3進1，則紅方雙正傌受制，以下仕四進五，馬2進3，傌一平四，象7進5，兵七進一，卒3進1，相五進七，包8平9，炮二進四，車1進1，相七退五，車9平8，炮八進四，馬3進4，黑方子力活躍，足可滿意。這是2012年第二屆「辛集國際皮革城杯」象棋公開賽河南顏成龍與瀋陽金松之間對局中的幾個回合。

3.…………　　象3進5

實戰中黑另有象7進5的變化，以下紅若接走傌九進一，則馬2進1，傌二進四，車1進1，這樣左象配右橫車是

象7進5後的主要戰術思路。

4.傌二進四 ………

為以後俥一平三打開三路線做準備。

4.………… 馬2進4

雙方形成一個對稱形。如先走車9進1，則俥一平三，馬7進6（如馬2進4則還原主變），兵三進一，包2進2，炮八平九，馬2進3，俥九平八，車1平2，兵三進一，包2平7，俥八進九，馬3退2，俥三進四，紅方稍好。這是2013年晉江市第四屆「張瑞圖杯」象棋個人公開賽山東李翰林與河北苗利明之間對局中的幾個回合。

5.俥一平三 車1平3 6.兵三進一 ………

衝兵刻不容緩。如改走俥九進一，則卒3進1，兵七進一，車3進4，兵三進一，馬7進8，傌七進八，包8平7，炮八進五，馬4進2，黑方子力協調，反先。

6.………… 卒7進1 7.俥三進四 卒3進1

進卒保持局面的均衡。如改走包8退1，則傌七進六，包8平7，俥三平四，馬4進6，傌六進五，包7平6，俥四平三，馬6進5，俥三平五，馬7進5，俥五進一，包6平5，炮八平七，黑子力受限，紅方先手。

8.兵七進一 車3進4 9.傌七進六 ………

躍傌河口著法積極。也可改走俥九進一，以下黑若接走馬7進6，則傌七進六，車9進1，俥三平四，馬6進4，俥四平六，車9平6，俥九平六，包2平4，前俥進三，包8平4，俥六進六，紅以一俥換雙以後局勢平穩。

這是2015年騰訊棋牌全國象棋甲級聯賽山東中國重汽李成蹊與江蘇王斌之間對局中的幾個回合。

9.………… 馬7進6

進馬簡化局面。如改走馬7進8，則炮八平六，車9進1，俥九平八，車9平6，炮二進五，包2平8，俥八進八，車6進7，俥八平六，士4進5，紅方有傌六進五的先手，演變下去紅方稍好。

10. 俥九進一　車9進1

11. 俥九平六（圖167）　………

保持變化。如再改走炮八平六，則包8平6，俥九平八，車9平8，炮二平三，包2平1，炮三退二，包1進4，俥八進二，包1進3，紅方有風險。近年實戰中紅方也有走傌六進四直接交換，也是可行之策。試演如下：傌六進四，車3平6，傌四進六，馬4進6，傌六進七，馬6進5，傌七進五，車6平5，兵五進一，車5平2，炮八進五，包8平2，俥九平四，車9平8，炮二平四，車8進2，雙方大體均勢。這是2015年騰訊棋牌全國象棋甲級聯賽黑龍江省農村信用社郝繼超與浙江民泰銀行程吉俊之間對局中的幾個回合。

11.………… 車3平4

12. 俥三平四　車4進1

13. 俥四平六　馬6進4

14. 俥六進三　馬4進6

演變至此，雙方大體均勢。這是2015年騰訊棋牌全國象棋甲級聯賽北京威凱建設

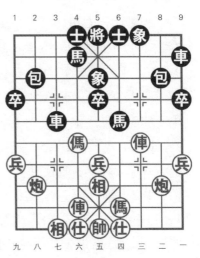

圖167

金波與廣西跨世紀王天一之間對局中的幾個回合。

第五節　紅炮二平三佈局

1.相三進五　卒7進1　　2.炮二平三　……

平炮威脅黑方7路線，這是金松大師在2003年「千年銀荔杯」全國象棋甲級聯賽中使用的著法。這著棋在局部上借用後手卒底包應仙人指路佈局的構思。在2015年騰訊棋牌全國象棋甲級聯賽上北京張強對陣杭州姚洪新時，張強又創新地走出炮八平七的著法，以下馬2進1，俥八進九，車1平2，俥九平八，包2進4，仕四進五，包8平5，傌二進四，車9進1，俥一平二，車9平6，炮七退一，車6進4（也可先走馬8進7），紅方新著並沒有發揮作用，佈局至此，黑方滿意。

2.………　　象7進5

實戰中也有棋手選擇走象3進5，以下傌二進一，馬8進9，俥一平二，車9平8，兵七進一，卒9進1，傌八進七，馬2進3，炮八平九，車1平2，俥九平八，包2進5，傌七進六，包2平7，俥八進九，馬3退2，炮九平三，馬2進4，兵三進一，卒7進1，相五進三，紅方易走。這是2014年第四屆「溫嶺石夫人杯」全

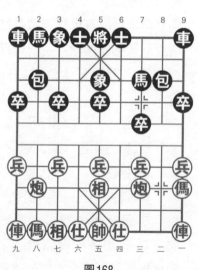

圖168

國象棋國手賽四川鄭惟桐與上海謝靖之間對局中的幾個回合。從近年實戰的結果來看，象3進5後黑方成績並不理想，究其原因，主要是象3進5以後，黑方陣形顯得不協調，右翼較空。所以現在實戰中黑方多走象7進5。

3.傌二進一　馬8進7(圖168)

加快大子出動，正著。在2005年第二十五屆「五羊杯」全國象棋冠軍邀請賽上吉林洪智對陣湖北柳大華時，柳特大曾走出卒9進1的著法。卒9進1可發揮挺卒制傌的作用：一是控制紅方邊傌，二是可為己方馬2進1預先留出路線或者是保留己方「大出車」的路線。不過，這著棋從整體來看稍緩。以下紅方俥一平二後黑方有兩種選擇：

①馬2進1，俥二進四，車1進1，傌八進七，包8平9，炮八平九，車1平6，俥九平八，包2平4，俥八進四，紅方雙俥巡河，子力佔位好，紅方易走；

②卒9進1，兵一進一，車9進5，相五退三，馬8進6，炮八平四，卒3進1，傌八進七，馬2進3，相七進五，紅方由相五退三再相七進五調整陣形，取得滿意的局面。

這是2015年騰訊棋牌全國象棋甲級聯賽成都瀛嘉鄭惟桐與北京威凱建設張申宏之間對局中的幾個回合。

4.俥一平二　車9平8

正著，迫使紅方右俥做出選擇。如改走包8平9，則兵七進一，馬2進1，傌八進七，卒9進1，兵三進一，卒7進1，相五進三，車1進1，俥九進一，車1平4，相三退五，車4進3，傌一進三，紅方子力活躍，稍佔優勢。

這是2011年「珠暉杯」象棋大師邀請賽浙江于幼華與廣東黃海林之間對局中的幾個回合。

5.傌八進七 ………

進傌保持兩翼均衡出動大子，這是飛相局的主要戰術思路。

5.………　馬2進1

6.炮八平九(圖169) ………

改進之著。在2008年全國象棋甲級聯賽浙江程吉俊對陣黑龍江王琳娜時，程吉俊曾走俥二進六，當時王琳娜應以包8平9兌俥，以下俥二進三，馬7退8，俥九進一，馬8進7，兵七進一，紅方主動。以後棋手經過研究，對這著棋做了改進。在2010年「伊泰杯」全國象棋精英賽上廣東莊玉庭對陣黑龍江王琳娜時，兩人重演程王對陣，這時王琳娜把包2平1改為車1進1出橫車，以下炮八平九，車1平8，俥九平八，包2平4，兵三進一，卒7進1，炮三進五，包4平7，俥八進四，包7進2，俥八平三，包8平7，俥二平三，後包退2，黑方易走。此後，紅方已鮮有再走俥二進六的著法。

6.………　車1平2

7.俥九平八　包8進4

如改走包8進5，則兵三進一，卒7進1，炮三進五，包2平7，俥八進九，馬1退2，相五進三，黑方車包受牽，紅方易走。

8.兵七進一　包2平3

9.俥八進九　馬1退2

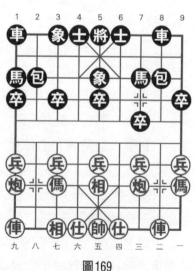

圖169

10.炮九進四　………

進炮打兵是 2015 年騰訊棋牌全國象棋甲級聯賽上廣東碧桂園許國義與廈門海翼劉明對陣時許國義的創新著法，炮九進四先得實惠。以往多走仕四進五，以下卒 3 進 1，兵七進一，象 5 進 3，兵三進一，卒 7 進 1，傌七進六，卒 7 平 6，俥二平四，車 8 進 5，黑方易走。這是 2007 年「七斗星杯」全國象棋甲級聯賽大連益春堂金松與廈門港務控股汪洋之間對局中的幾個回合。

10.…………　卒 3 進 1　　11.兵七進一　象 5 進 3

12.仕六進五　………

紅方中路欠棋，補仕是必走之著，否則黑方包 3 進 5 交換以後還有包 8 平 5 打中兵的先手。

12.…………　包 3 進 5　　13.炮三平七　象 3 退 5

14.兵九進一　………

演變至此，紅方先手。這是 2015 年騰訊棋牌全國象棋甲級聯賽上廣東碧桂園許國義與廈門海翼劉明之間對局中的幾個回合。

第六節　打譜學名局

第69局　（上海）葛維蒲　先負　（瀋陽）卜鳳波

2009 年「惠州・華軒杯」全國象棋甲級聯賽第 21 輪時上海浦東花木廣洋隊與境之谷瀋陽隊相遇。在此前結束的比賽中，上海浦東花木廣洋隊僅取得 5 和 15 負的成績，已經提前降級；瀋陽隊取得了 4 勝 6 和積 20 分的成績，排在第 11

位。這是兩隊第3台葛維蒲與卜鳳波之間的一盤精彩對局。

1.相三進五　卒3進1

以進卒應飛相是一路推陳出新的走法。

2.兵三進一　………

進三兵是正統的走法。此外紅另有炮八平七的走法，以下黑若接走象3進5，則傌八進九，馬2進3，俥九平八，車1平2，俥八進四，包2平1，俥八平四，卒1進1，兵三進一，馬8進7，傌二進三，車9進1，仕四進五，車9平4，俥一平四，紅方稍好。

2.…………　馬2進3　　3.傌二進三　馬3進4

進馬積極。此時黑另有象7進5的走法，以下紅若接走傌八進九，則車1進1，俥九進一，車1平7，炮二退二，卒7進1，兵三進一，車7進3，兵九進一，士6進5，炮二平三，車7平8，俥九平六，雙方大體均勢。

4.傌八進七　包2平3

如改走包8平3，則傌三進二，馬8進7，俥九進一，象3進5，俥九平六，包2進2，黑方可以抗衡。

5.俥九平八　車1平2　　6.炮二平一　象7進5

此時黑也可以改走車2進4，以下紅若接走俥一平二，則馬8進7，炮八進二，卒3進1，兵七進一，包3進5，兵七進一，車2平3，俥二進七，車9進2，俥二平一，象7進9，相五退三，包3平9，相三進一，車3進3，黑方易走。

7.俥一平二　馬8進6　　8.炮八平九　車2進9

9.傌七退八　卒7進1　　10.兵三進一　車9平7

11.俥二進五　馬4進3　　12.炮九平七　馬3退4

退馬希望紅方主動交換。若改走炮七進五，則包8平

3，炮一進四，馬6進8，傌八進七，包3進5，傌三退五，馬4進5，黑方略優。

13.炮一進四 車7進4

14.傌二平三 象5進7(圖170)

交換以後，雙方進入無俥（車）局的纏鬥。這一局面對雙方子力佔位、運子效率要求很高，看似平穩的局面下，實則暗流湧動。

15.炮七進五 馬4退3 16.傌八進七 馬3進4

17.炮一平九 包8平7 18.傌三進二 馬4進6

19.炮九平六 包7平3 20.傌七進八 ………

黑方運包打傌，把紅方的雙傌打上來。此時紅方如改走傌七退五，則前馬進4，傌五進三，卒5進1，黑方有反先的味道。

20.……… 包3平5 21.傌八退七 包5平3

22.傌七進八 包3平5

23.傌八退七 前馬進4

24.傌二進四 包5平2

先平包次序正確。如改走卒3進1，則傌四進五，象7退5，交換以後，黑方取勝不易。

25.兵九進一 包2進2

26.傌四進三 卒3進1

27.仕四進五 卒5進1

28.傌七進九 包2進2

29.兵九進一 士6進5

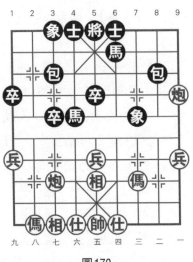

圖170

30.帥五平四 ………

緩著。此時紅可以考慮改走炮六進二，以下黑若接走馬6進8，則帥五平四，馬8退7，炮六退二，馬7進6，炮六平五，象7退5，俥九進八，紅方稍先。

30.………… 卒3平2　　31.俥三退四　包2平3

32.俥九進八 ………

此時紅也可以考慮改走炮六平二，以下黑若接走包3退2，則俥四進三，包3進2，俥九進八，包3平5，俥八進六，士5進4，兵一進一，紅方稍好。

32.………… 包3退2　　33.俥四退三　包3平1

消滅紅方過河兵以後，黑方取得主動權。

34.俥八退六　卒2平3　　35.俥六進七　包1進5

36.帥四進一 ………

此時紅也可以考慮改走炮六平四，以下黑若接走包1退3，則俥三進四，馬6進8，炮四平六，馬8進6，俥七退九，卒3進1，炮六平七，馬6進4，俥九進八，雙方大體均勢。

36.………… 包1退3　　37.俥三進四　馬6進5

38.相七進九 ………

不如改走俥七退九，以下黑若接走卒3平4，則兵一進一，包1進2，帥四退一，包1進1，炮六退三，卒4進1，俥九退七，紅方局勢尚可。

38.………… 包1平3　　39.俥七退九　卒3平2

40.仕五進六　將5平6　　41.帥四平五　包3退2

42.俥四退三　象7退5

先補象調整好陣形，再伺機進攻，老練的著法。

43.傌九進八　包3進2　　44.傌三進四　包3平2

45.傌八進六　………

進傌不如退傌更加靈活。如改走傌八退九，則包2平1，傌九進八，卒2進1，相九退七，卒2進1，兵一進一，紅方尚可周旋。

45.…………　馬5進7　　46.相五進三　卒2平3

47.傌六退五　馬7退8　　48.傌五進三　將6平5

49.炮六平二　卒3進1　　50.炮二退三　………

退炮給了黑躍馬的機會。不如改走帥五平四，以下黑若接走馬4退3，則炮二退四，馬8進7，炮二平五，卒3平4，仕六退五，紅方尚可應對。

50.…………　馬8進9　　51.炮二進二　馬9進8

52.傌四進二　包2退5　　53.帥五平四　馬4退3

54.炮二退一　（圖171）………

敗著。應以改走傌三進二為宜，以下黑若接走卒5進1，則兵五進一，馬3進5，仕六退五，馬5退6，炮二平九，卒3進1，相九退七，紅方尚可周旋。

54.…………　卒3平4

55.炮二平一　馬8退9

56.傌三退二　卒4平5

被黑吃掉中兵以後，紅方由於防禦陣形散亂，面臨很大壓力。

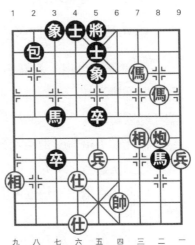

圖171

57.炮一平二　馬9進8　　58.相九進七　前卒平6

59.後傌進四　士5進4　　60.傌二進四　將5平6

61.炮二進四　………

速敗。頑強走法可以考慮改走炮二進五，以下黑若接走將6進1，則前傌進二，包2平8，炮二退六，將6退1，炮二進二，卒5進1，炮二平四，將6平5，傌四進三，將5進1，炮四平五，象5退7，帥四退一，可以增加黑方取勝難度。

61.…………　馬8退7　　62.前傌退二　馬3進5

63.仕六進五　包2平6　　64.炮二平三　馬7退6

65.傌二進四　包6進2　　66.仕五進四　馬5進4

以上幾個回合黑方連消帶打，取得勝勢。

67.相七退五　卒5進1　　68.傌四進二　將6平5

69.帥四平五　卒5進1

至此，紅方難以抵抗，遂投子認負。

第70局　（黑龍江）張曉平　先勝　（浙江）張申宏

2009年「惠州・華軒杯」全國象棋甲級聯賽第22輪黑龍江隊迎戰浙江隊。作為當年象棋甲級聯賽的收官之戰，黑龍江隊要實現保八爭六的目標、浙江隊要確立爭取前三的目標都在此役。這盤棋是兩隊第1台的一盤關鍵對局。

1.相三進五　卒7進1

以進卒應飛相局是近來流行的走法，也是一路注重內線運子的下法。

2.炮二平三　象7進5　　3.傌二進一　馬8進7

此時黑另有馬2進1的走法，以下紅若接走傌八進七，

則卒9進1，炮八平九，車1
平2，炮九進四，卒3進1，兵
九進一，包2平3，兵九進
一，卒9進1，兵一進一，車9
進5，黑方反先。

4.俥一平二　車9平8

5.兵七進一　………

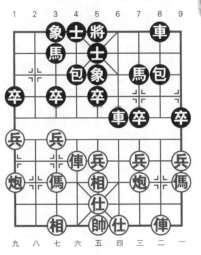

圖172

此時紅另有傌八進七的走
法，以下黑若接走馬2進1，
則炮八平九，車1平2，俥九
平八，包8進4，兵七進一，
包2平3，俥八進九，馬1退
2，黑方可以抗衡。

5.…………　馬2進1　　6.傌八進七　車1進1

7.炮八平九　車1平6　　8.俥九平八　　包2平4

行棋至此，雙方無一子過河，形成對峙局面。

9.仕六進五　士6進5

此時黑也可以改走車6進3佔據巡河線。

10.兵九進一　車6進3　　11.俥八進三　………

如改走俥二進六，則包8平9，俥二進三，馬7退8，相
五退三，馬8進7，相七進五，包9進4，黑方易走。

11.…………　卒9進1

12.俥八平六　馬1退3（圖172）

退馬略緩。不如改走包8進6緊湊，以下紅若接走兵三
進一，則車8進2，兵三進一，車6平7，傌七進八，馬7進
6，兵五進一，包8平9，俥二平三，車8進3，黑方易走。

13.俥六進一　包8進1　　14.兵三進一　………

衝兵巧著。

14.………　馬3進4　　15.兵三進一　車6平7

16.俥六平三　馬7進8(圖173)

敗著。應以改走車7進1為宜，以下紅若接走相五進三，則包8進3，炮三進五，包4平7，相七進五，卒1進1，兵九進一，車8進4，兵九平八，包8平7，仕五退六，車8平2，黑方可以抗衡。

17.炮三進三　包8進6　　18.傌一退二　馬8進9

19.俥三退一　馬9進8　　20.俥三退二　象5進7

21.炮九進四　卒3進1

如改走馬8退9，則傌二進四，卒3進1，兵七進一，馬4退2，俥三進四，紅方大優。

22.炮九平五　象7退5　　23.兵七進一　馬4退2

24.兵七平六　將5平6

25.兵五進一　士5進6

26.傌二進四　………

也可改走兵五進一，以下士4進5，傌七進五，將6平5，傌五進四，紅方大優。

26.………　士4進5

27.兵五進一　車8進6

28.傌七進五　包4退2

如改走車8退5，則傌五進四，包4退2，炮五平二，馬8退9，俥三進二，紅方勝

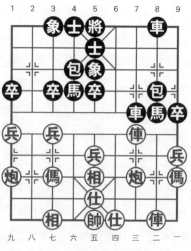

圖173

勢。

29.炮五平八　車8退3　　30.傌五進七　象5進3

31.炮八退五　馬8退9　　32.傌四進五　………

紅方調整好弱傌，穩穩地控制了局勢，黑方已經很難抵抗。

32.…………　象3進5　　33.俥三進二　卒9進1

34.炮八進三　馬9進8　　35.俥三退二　車8進3

36.俥三進五　卒9進1　　37.俥三平八　馬2退3

38.俥八平七　象3退1　　39.兵九進一　………

紅再過一兵，對黑方形成圍攻之勢。

39.…………　車8退4　　40.傌五進四　卒9平8

如改走象5進3，則俥七進二，車8進4，兵六平七，馬8退7，炮八進四，馬3進1，炮八平五，馬1退3，相五進三，車8退5，炮五平四，紅方勝勢。

41.傌七進八　馬3進4　　42.傌八進七　象5退3

速敗。不如改走包4進1將戰線拉長。

43.炮八平四　包4進1　　44.俥七平三　將6平5

45.俥三進三　士5退6　　46.炮四平五　士6退5

47.傌四進三　………

進傌叫殺，黑方若想解殺唯有走車8平7砍傌，失子敗局難挽。紅方取勝。

第71局　（煤礦）張江　先負　（山東）張申宏

2010年「楠溪江杯」全國象棋甲級聯賽第9輪煤礦開灤股份隊主場迎戰山東中國重汽隊的挑戰。在此前結束的8輪比賽中，煤礦開灤股份隊取得3勝1和4負的成績，暫時排

在第8位；山東中國重汽隊取得1勝3和4負的成績，排名暫列第11位，形勢較為嚴峻。作為山東隊的主力外援，張申宏的壓力很大。這盤棋張大師頂住壓力，率先為全隊建功，請看實戰。

1.相三進五　………

紅方以飛相佈陣，意在拉長戰線。

1.…………　卒7進1

黑方應以進卒，靈活多變。雙方陣勢將側重於內線運子，角鬥功力。

2.兵七進一　馬8進7　　3.傌八進七　象7進5

至此，雙方形成一個對稱的陣形。

4.俥九進一　………

起橫俥靈活多變。如改走傌二進四，則馬2進1，俥一平三，車1進1，兵三進一，卒7進1，俥三進四，車1平6，俥九進一，士6進5，雙方陣形都很工整，大體均勢。

4.…………　馬2進1　　5.俥九平三　………

平俥準備打通黑方7路線，是紅方既定的著法。此時紅也可改走俥九平四，以下黑若接走卒1進1，則傌七進八，包2平4，傌二進三，車1進1，仕四進五，車1平3，俥四進三，卒3進1，炮八平七，包4平3，兵七進一，包3進5，傌八退七，車3進3，傌七進六，士6進5，黑方易走。

5.…………　包2平4

平包兼有亮右車的作用。

6.兵三進一　車1平2　　7.傌七進六　卒7進1

8.俥三進三　包8退1

退包策應是張申宏喜歡的下法。此外黑另有車2進4的

下法，以下紅若接走仕四進五，則士6進5，炮八平六，車2平7，炮六進五，車7進1，相五進三，士5進4，炮二平五，士4進5，傌二進三，紅方稍好。

　9.炮八平六　　包8平7　　　　10.傌三平二　　包4進5

　11.炮二平六　　車9平7(圖174)

平車冷著。黑方的戰術意圖是：平車後伺機左包右移給7路馬生根，以後通過7路馬的移動，保留一些閃擊的手段。在2008年第三屆「楊官璘杯」全國象棋公開賽上張江與張申宏也曾弈到這個局面，當時張申宏走車2進6，以下傌二進三，車9平7，仕四進五，車2平4，傌一平四，包7平2，傌六進四，卒9進1，傌二平三，馬7進6，傌三進五，象5退7，雙方激戰成和。

　12.傌二進四　　車2進6　　　13.傌二進三　　包7平2

　14.傌一平三　　車2平4　　　15.傌二平三　　車7進2

　16.傌三進七　　車4退1

　17.炮六平九　　………

雙方兌子轉換以後，局勢平穩。紅方此時平炮是一步不明顯的緩手。不如改走傌三退一更為強硬，以下黑若接走包2進2，則傌三平一，卒1進1，傌一退一，包2進1，傌一退一，車4進1，仕四進五，士4進5，傌一平五，包2平5，傌四進三，紅方先手。

　17.…………　　卒1進1

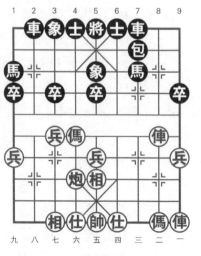

圖174

18.炮九進三　馬1進2　　19.炮九進一　馬2進1

20.炮九平五　士4進5

黑方在紅方左翼隱隱成三子歸邊之勢，暗伏殺機。

21.仕四進五　馬1進3　　22.俥三退三　車4退2

23.炮五退一　包2進7

進包打傌，迫使紅傌離開防守要點。

24.傌四進二　………

紅方不察黑方計畫，上傌隨手，導致局勢急轉直下。此時紅冷靜的下法應走俥三平四，以下車4進1，炮五退一，車4進1，俥四進二，紅方足可抗衡。

24.…………　包2進1　　25.傌二進四　將5平4

黑出將助攻，著法緊湊有力。

26.相五退三　　　　車4進5

27.炮五平二（圖175）………

敗著。應以改走炮五平八為宜，以下黑若接走馬3進1，則帥五平四，馬1進3，相三進五，包2平1，炮八退五，馬3退2，兵七進一，車4退2，兵七進一，車4平5，傌四進二，車5平9，俥三進二，紅方尚可周旋。

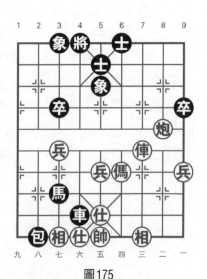

圖175

27.…………　馬3進1

28.炮二進四　將4進1

29.炮二退一　將4退1

30.炮二進一　將4進1

31.帥五平四　馬1進3

吃相叫殺，簡明有力。

32.相三進五　馬3退4　　　33.帥四進一　馬4進2

34.帥四進一　車4退4　　　35.俥三平四　車4平8

如改走馬2退3，則相五退七，紅方可暫時逃過一劫，局面鬆動。

36.炮二平一　士5進4　　　37.炮一退一　馬2退3

38.兵五進一　………

挺中兵活傌，紅方應著也是非常頑強。

38.…………　包2退4　　　39.傌四退六　包2進2

40.帥四退一　車8進4　　　41.帥四進一　馬3進5

42.俥四進四　士6進5　　　43.俥四退五　將4退1

44.俥四平八　車8退7

以下紅如續走俥八平四，則車8進6，帥四退一，車8平7，俥四平六，車7進1，帥四進一，車7退7，帥四退一，馬5退7，黑方勝定。紅方投子認負。

第72局　（黑龍江）趙國榮　先勝　（廣西）黃海林

這是2012年「伊泰杯」全國象棋甲級聯賽第3輪的一盤精彩對局。由黑龍江隊主帥趙國榮特級大師對陣今年剛剛由廣東隊轉會到升班馬廣西隊的黃海林大師。

1.相三進五　卒7進1

黑方以挺卒應對飛相局，是近年發展起來的佈局套路。

2.傌八進九　馬8進7　　　3.俥九進一　馬2進3

4.傌二進四　車1進1　　　5.俥一平三　………

平俥準備由兌兵打開三路線，穩健的選擇。如改走炮八

平七，則馬7進6，俥九平六，象3進5，兵七進一，車9進1，炮二進三，車9平6，黑方滿意。

　　5.………　　馬7進6　　6.俥九平六　象3進5

　　補象穩健。也可考慮改走車9進1，以下紅若接走兵三進一，則包8平7，炮二平三，卒7進1，炮三進五，包2平7，俥三進四，車1平2，黑方先手。

　　7.兵三進一　包8平7　　8.炮二平三　包2進2

　　進包保持糾纏，也可改走象7進9靜觀其變。

　　9.兵七進一　　　　　　車9平8

　　10.兵七進一（圖176）………

　　臨場趙國榮觀察到黑方的3路馬位置欠佳，制訂了一個圍繞打擊黑方3路馬搶先奪勢的計畫。衝七兵打破黑方河口堡壘是實施這一計畫的第一步。

　　10.………　　卒3進1　　11.兵三進一　車8進2

　　軟著。宜改走車1平7，以下紅若接走炮三進五，則車7進1，兵三進一，車7平6，黑方先手。

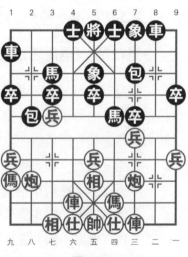

　　12.炮三進五　車8平7

　　13.兵三進一　車7退1

　　14.俥六進六　車1進1

　　在紅連續攻擊下，黑棋已經陷入被動，進車保馬迫不得已。如改走馬3進4，則炮八平六，士6進5，俥六平八，紅方先手更大。

圖176

15.俥三進四　士4進5　　16.俥六進一　包2退1

17.俥三平四　包2平7

黃海林大師走得也很強硬，他觀察到紅方拐角傌壓住相眼的弱點，決定棄子搶攻。

18.俥四進一　車1平2

先手出車，細膩。

19.炮八平七　包7進6　　20.仕四進五　車7進7

21.兵九進一　………

隨手之著。不如改走俥四退二，以下黑若接走馬3進2，則炮七退一，包7平9，傌四進三，車7進1，俥四退五，車7退3，俥四平一，紅方多子穩佔優勢。

21.…………　卒3進1

黑方未能抓住紅方的軟著走出最好的應法。此時黑方應以改走包7平9效果更佳，以下紅若接走俥四退三，則車7進1，仕五退四，馬3退2，俥六退六，車7退1，仕四進五，車2進5，黑棋可成功壓制住紅方火力。

22.炮七退一　包7平9　　23.俥四退三　車2進2

24.俥四平一　車7進1　　25.仕五退四　車2平6

平車走得不夠緊湊。黑方此時應改走包9平6，以下紅若接走傌四進三，則包6退1，帥五進一，車7退3，帥五平四，卒3平2，黑方有攻勢，仍佔優勢。

26.帥五進一　………

上帥好棋。關鍵時候，將帥是可以參加戰鬥的，初、中級棋手一定要注意這個思維盲區。

26.…………　車7平6　　27.相五進七　馬3進4

28.傌四進三　後車平5(圖177)

壞棋，這是本局失利的根源。應改走後車進2保持對紅方的壓制之勢。試演如下：後車進2，傌三退四，包9平7，俥六退三，包7退1，傌四進三，後車平7，俥一退一，包7平3，傌九退七，車7平5，相七進五，車5平1，黑足可抗衡。

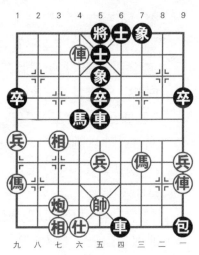

圖177

29.俥一平八　………

利用黑方進攻放緩之際，紅平俥叫殺，簡明有力。

29.…………　士5退4　　30.相七退五　包9平4

31.俥八平六　車5進2　　32.傌三進四　車5平8

如改走車6退5，則後俥退二，馬4退3，前俥退一，車6平3，炮七進六，士4進5，前俥退四，車5平4，俥六進三，車3退2，傌九進八，紅方多子同樣佔優。

33.傌四進六　馬4進6　　34.傌六進七　………

以下黑如接走包4退8，則俥六進六，士6進5，俥六退三，下伏俥六平四絕殺的手段，黑方認負。

第73局　（上海）謝靖　先勝　（浙江）陳卓

2012年「伊泰杯」全國象棋甲級聯賽第4輪上海隊主場對陣浙江隊。雙方在4台慢棋的比賽中全部弈和，這樣雙方要加賽一台快棋來決定本場比賽的最終結果。這台快棋在上海隊謝靖特級大師與浙江隊陳卓大師之間展開，最終謝靖大

師憑藉自身凌厲的攻勢取得勝利。

 1.相三進五　卒7進1　　2.傌八進七　馬2進1

 3.兵七進一　象7進5　　4.俥九進一　車1進1

 5.傌二進四　車1平6　　6.俥一平三　馬8進7

 雙方以飛相對仙人指路佈陣。此時黑方進入佈局階段的「十」字路口，除實戰的馬8進7以外另有士6進5和包8平7兩種應法。實戰中陳卓大師考慮到謝靖大師棋風攻守平衡，所以選擇較為穩健的馬8進7走法，意圖與對方展開陣地戰。

 7.兵三進一　卒7進1　　8.俥三進四　士6進5

 9.傌七進六　包8退1　　10.傌六進七　………

 馬踏3卒先得實惠。也可以選擇改走俥三平二避開黑包8平7的先手，再作打算。

 10.…………　包8平7　　11.俥三平二　包2進4

 12.傌七退六　………

 退傌迫使黑包表態，同時伏有兵七進一的先手。

 12.…………　包2平9

 如改走包2退1，則俥二進三，包2平4，俥二平三，包4退3，俥三退三，紅方先手。

 13.炮二平四　車6退1

 退車構思精巧，以後準備車9平8兌車強攻紅方左翼底線。

 14.俥二進三　包9進3　　15.仕四進五　車9平8

 棄馬搶攻，著法兇悍。

 16.俥二平三　………

 箭在弦上不得不發。如改走俥二進二，則車6平8，紅

方右翼防守薄弱，黑優。

16.………… 　包7平9(圖178)

如急於走車8進9，則仕五退四，車8退1，俥三退七，包7平9，炮四平一，後包進6，炮八平一，包9退1，俥三平二，車6進8，俥九平四（如俥二進一，則包9進1！黑方可得回一車，佔得先機），車8平6，傌六進五，黑方無功而返，紅方先手。

17.俥三退六　車8進9　　18.仕五退四　車8退1

19.俥三退一　車8平7　　20.俥三平二　車6平8

21.炮四平二　卒9進1

緩著。宜改走車8平6，以下紅若接走炮二平一，則後包進6，炮八平一，包9退1，傌六進五，包9平6，黑方足可抗衡。

22.俥九平八　卒9進1

邊卒過河以後，不能直接助戰，不如改走車8進6更為簡明。

23.傌六退四　………

正是由於黑方連續進邊卒，給了紅方充足的時間調整陣形。現在紅方退傌，是一步解除牽制的好棋。

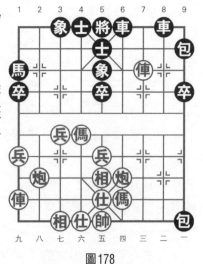

圖178

23.………… 　車7平8

24.俥二平三　後車進6

25.炮八進一　前包退3

26.炮二平一　後車退3

27.前傌退二　後車進4

紅方子力本來就非常靈活，上一手紅方退傌困車對黑方來講無異是雪上加霜。現在黑方決定透過交換，打破紅方的封鎖。

28.傌四進二　車8平2　29.炮八平一　包9進5

30.傌二進一　車2平9

交換以後，黑方左翼完全暴露在紅方的炮火之下，黑方由此陷入苦守。

31.俥三進二　馬1進3

32.傌一進二　包9平6(圖179)

敗著。宜改走車9平6，以下紅若接走俥三進一，則包9退2，黑方可全力防守，較實戰頑強。

33.炮一進七　包6退5　　34.俥三進七　士5退6

35.炮一平四　………

打士冷著。紅方算準俥傌炮三子歸邊，已經可以形成殺勢。

35.…………　包6平2

36.俥三平二　將5進1

37.傌二退四　車9平7

38.傌四進六　………

進傌叫殺，簡明有力，紅方發動總攻。

38.…………　將5平6

39.兵七進一　馬3退1

40.炮四平五　車7退5

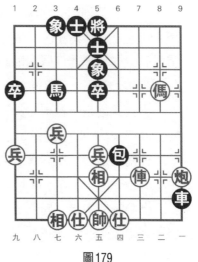

圖179

退車守住中卒是當前黑方最頑強的應著。

41.俥二退五　將6退1　　42.俥二進五　將6進1

43.俥二退五　將6退1　　44.俥二進五　將6進1

45.俥二退二　包2平1

黑如仍走將6退1，則炮五平七，象5退3，俥二平九，
紅方大優。

46.炮五平一　卒5進1

速敗。不如改走車7平6較為頑強。

47.俥二平四

絕殺，紅勝。

第74局　（廣東）莊玉庭　先勝　（黑龍江）聶鐵文

2012年「伊泰杯」全國象棋甲級聯賽第4輪廣東隊主場
對陣黑龍江隊。在前三輪比賽結束後，四川隊、廣東隊、山
東隊三支隊伍積6分處於第一集團，其中廣東隊總局分落後
四川隊排名暫列第二。黑龍江隊、湖北隊、北京隊、上海隊
積4分處於第二集團，其中黑龍江隊總局分最高名列第四。
這是廣東隊與黑龍江隊對陣時第3台的一盤關鍵對局。

1.相七進五　卒3進1　　2.炮八平七　………

平兵底炮是一種很有針對性的著法。

2.…………　象3進5　　3.傌八進九　………

紅傌屯邊，加快右翼子力的出動。

3.…………　卒1進1

挺卒制傌，雖在局部是一個先手，但是放眼全局來看，
這手會影響以後大子的出動。此時黑可考慮改走馬8進7效
果更佳。

4.傌二進三　卒7進1

佈局四步棋中，黑方挺了三步卒，雖然「三箭齊發」分別制約了紅方雙傌，有一定的效率，但是卻導致大子出動落後，得不償失。

5.俥一進一　馬8進9　　6.俥一平八　包8平7

7.俥八進三　………

進俥佔據巡河要點，隨時可以兌兵活傌，正著。

7.…………　車9平8　　8.炮二平一　馬2進4

9.仕六進五　包2平1（圖180）

平包欠嚴密。此時黑方應先走車1平2，不讓紅俥順利開出，試演如下：車1平2，俥九平六，包2平1，俥八進五，馬4退2，俥六進四，包7進4，黑方足可抗衡。

10.俥九平八　包7進4　　11.兵七進一　卒1進1

衝邊卒雖可暫時牽制住紅俥，但是對紅方並不是最大威脅。此時黑可以考慮改走車8進7，以下紅若接走兵七進一，則包7進3，相五退三，車8平7，黑優。

12.前俥平九　卒3進1

13.俥八進八　車8進1

車馬被牽制並不是一個好的選擇。此時黑可以考慮改走馬4進6，以下紅若接走兵五進一，則士4進5，黑方陣形更為舒展。

14.兵五進一　車1平2

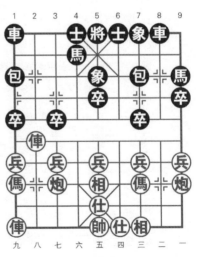

圖180

15.俥八平七　包1平4　　16.俥九平七　………

穩健。如改走俥九進三，則包4進6，俥九平六，包6平1，俥六進一，車8平4，俥七平六，包1進1，紅方雖然得子，但是底線受攻，黑方可以由抽將順利得回失子。

16.…………　馬4進6　　17.前俥平二　馬6退8

18.俥七退一　車2進7　　19.俥七平三　車2平1

20.炮七退二　車1平3　　21.俥三平六　………

由於黑方左翼雙馬位置欠佳，對紅方構不成威脅。所以，紅方平俥準備掩護右俥前進，展開攻勢。

21.…………　士6進5　　22.傌三進五　車3進1

23.俥六進三　馬9進7　　24.俥六平五　車3退2

25.傌五進七　包4進4　　26.俥五平七　………

平俥必然，既避開黑方包4平5打俥威脅，又伏有炮七平八的先手。

26.…………　包4平1

27.炮七平八　車3平2

28.俥七平八　………

過於求穩。不如改走炮八進二紅方先手更大。

28.…………　包1進3

29.仕五退六　車2退3

30.傌七進八　象5退3

31.帥五進一　將5平6

32.炮一平四　包1平4

33.帥五平六　包4平3

34.炮八進五　………

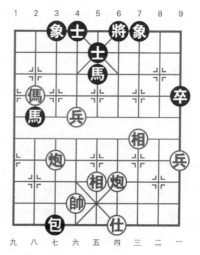

圖181

　　紅方雖然損失一仕，但是子力佔位極佳，黑方失勢後陷入被動。

　　34.…………　馬7退5　　35.兵五進一　馬5進3

　　36.兵五平六　………

　　軟著。紅此時可以考慮改走炮八平三，以下黑若接走馬8進7，則兵五平四，將6平5，兵四進一，象7進5，相五進七，紅方優勢很大。

　　36.…………　卒7進1　　37.相五進三　馬3進4

　　38.炮八平七　馬8進7　　39.相三進五　馬7退5

　　40.炮七退二　馬4退2(圖181)

　　壞棋，導致局面惡化。黑此時可以考慮改走包3退2，以下紅若接走炮四退一，則包3進2，兵六平五，將6平5，黑方尚可周旋。

　　41.炮七平四　將6平5　　42.前炮平五　將5平6

　　43.兵六平五　馬5進3

　　速敗。黑此時可以考慮改走馬2進4，以下紅若接走兵五平四，則馬4進6，傌八退七，包3退3，黑方不致速敗。

　　44.兵五平四　士5進6　　45.兵四進一　將6進1

　　46.兵四平五　………

　　以下士6退5，炮五平四，絕殺，紅勝。

第75局　(江蘇)徐天紅　先勝　(浙江)程吉俊

　　2012年「伊泰杯」全國象棋甲級聯賽第6輪江蘇隊主場迎戰浙江隊。這場對陣，已封刀多年的徐天紅特級大師重出江湖，與浙江隊程吉俊大師展開激戰，最終徐大師取得勝利。

1.相三進五　卒3進1　　2.炮八平七　象3進5

3.傌八進九　馬2進3　　4.俥九平八　車1平2

5.俥八進四　包2平1　　6.俥八平四　………

雙方以飛相對仙人指路佈陣。此時，紅方避兌有兩種選擇：一是俥八平四，二是俥八平六。通常認為，俥八平六可以有效地控制黑方的3路馬，所以多數棋手會選擇俥八平六的下法。實戰中，一向棋風穩健的徐天紅特級大師則選擇了變化激烈的俥八平四下法，著實有些出人意料。

6.………… 馬8進9

7.兵一進一　車9進1(圖182)

進車新著。以往曾出現兩種下法：①士4進5，兵九進一，包8進2，傌二進一，卒1進1，俥一進一，包1進3，俥一平六，卒7進1，雙方大體均勢；②卒1進1，傌二進一，士4進5，仕四進五，車2平4，傌一進二，包8平6，炮二平四，車9平8，雙方大體均勢。現在黑方在這裡做了改進，起橫車加快進攻節奏，也是深諳棋理的下法。

8.傌二進一　車9平4

9.仕四進五 ………

黑方大軍集結在紅方左翼，此時紅方並沒有貿然進攻，而是選擇補仕，這是非常穩健的走法。

9.………… 卒1進1

10.傌一進二　包8進5

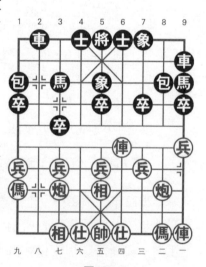

圖182

11.炮七平二　士4進5

至此，雙方各自將兵力集中在本方右翼，形成各攻一翼的態勢。這樣的陣勢更注重雙方的進攻速度以及子力的配合。一場大戰即將開始。

12.俥一平四　車2進3　　13.傌二進一　車4進3

14.炮二進五　象5退3

退象壞棋，被紅方乘機擴先。此時黑方應改走車2退1，以下紅若接走前俥平二，則包1退2，兵九進一，卒1進1，俥二平九，包1平4，黑方雖然委屈但局勢尚可。

15.炮二平九　象3進1　　16.傌一進三　………

進傌叫殺，氣勢逼人。

16.………　　　將5平4　　17.傌三進四　………

進傌踏士，著法簡明有力。

17.………　　　車4退2(圖183)

面對紅方一連串的攻勢，黑方明顯缺乏心理準備，退車士角有些心浮氣躁的感覺。此時冷靜的下法應是走車2退1，紅若接走前俥進二，則馬3進2，黑方尚可周旋。

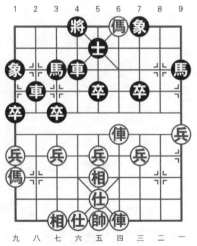

圖183

18.兵一進一　………

黑車離開巡河要衝，紅棋乘勢進兵，不給黑方以喘息的機會。

18.………　　　卒7進1

19.前俥進四　卒5進1

20.前俥平五　車4進7　　21.仕五退六　馬3退5

22.俥四進七　………

進俥好棋，抓住黑方九宮空虛的弱點，步步進逼。

22.…………　象1退3　　23.傌四退三　馬5進7

24.俥四平三　象3進5　　25.俥三平二　………

平俥先銬住黑馬，為以後謀子創造條件。

25.…………　車2平6　　26.仕六進五　車6平5

27.傌九退七　車5平4　　28.傌七進八　車4平1

29.兵七進一　卒3進1　　30.相五進七　………

黑車不敢離開卒林線，這樣紅傌就可以長驅直入，配合邊兵吃死黑馬。最終黑投子認負。

第76局
(黑龍江)趙國榮　先負　(河南棋牌院)武俊強

2012年「磐安偉業杯」全國象棋個人賽第2輪爆出一個冷門，這個冷門發生在第31台黑龍江隊主帥趙國榮與河南棋牌院武俊強大師之間的較量中。河南籍象棋大師武俊強2009年憑藉自己取得的全國象棋個人第9名的成績晉升象棋大師。武俊強棋風細膩，基本功紮實，這一點和趙國榮相似，但是其綜合實力和趙國榮仍有不小的差距。

賽前很多人預測這將是趙國榮拿分的好機會，可以結果卻讓人大跌眼鏡，請看實戰。

1.相三進五　………

首著飛相，即稱「飛相局」。飛相局歷史悠久，早在明清時期的象棋古譜中就有記載。它的特點是寓攻於守，以靜制動，可根據對方的動向演變成屏風傌、反宮傌、單提傌、

拐角馬等多種陣形，局面起伏多姿，變幻莫測，向為棋手們樂用。

　　1.………… 　卒7進1

　　面對趙特大的飛相佈陣，武俊強思考一陣，以仙人指路相回應，機動靈活。值得注意的是，這裡黑方選擇的是進7卒，以往常見的是走卒3進1進右卒。進3卒和進7卒在戰術上的區別很大。在佈局理論上通常會選擇相反的方向開通大子，這樣可以在出子速度上與先手方達到一種均衡。本局黑方挺7卒反其道而行，是有「飛刀」準備故布疑陣還是臨場的應變，讓我們拭目以待。

　　2.傌八進七　………

　　上一步黑如果選擇走卒3進1，則此時紅方多走炮八平七來遏制黑方的3路線。現在因黑挺7卒，所以紅跳左正馬，正著。

　　2.………… 　馬8進7　　3.俥九進一　馬2進3

　　4.兵七進一　車1進1　　5.傌七進六　………

　　紅左傌盤河也是比較少見的走法。由此也可以看出趙國榮特級大師對黑方佈局的警惕，他主動選擇一個冷僻的變化力爭把對手也帶入一個不熟悉的局面。通常紅方起左橫俥以後會選擇走俥九平三攻擊黑方7路線。

　　5.………… 　車1平4

　　6.傌六進七　馬7進6(圖184)

　　這裡黑方如改走車4進5，則傌二進四，以下馬7進6，兵三進一，卒7進1，俥一平三，馬6進5，傌四進五，車4平5，俥三進四，黑方出子速度落後，紅方滿意。

　　7.傌二進四　………

紅方在已經起橫俥且黑方右車佔肋的情況下再跳拐馬值得商榷。這裡紅方可以考慮改走傌二進三效果較好。

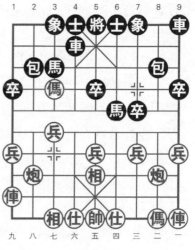

圖184

　　7.………… 　包8平6

　　8.炮二進五 　馬6退7

　　9.炮二退五 　馬7進6

　　10.俥一進一 　………

這是一個非常有意思的佈局陣形，紅方起雙橫俥，本來可以控制肋線搶出一俥，可是由於第7回合跳了一步拐角傌，自己堵塞了雙俥的路線。所以第7回合，紅方宜改走傌二進三。

　　10.………… 　象7進5 　　11.炮二退二 　車4進5

　　12.俥九平七 　包2進4

針對紅方中防單薄，黑進包攻紅方中兵，著法積極。

　　13.仕六進五 　車9平8 　　14.傌四進二 　包6平8

　　15.炮二進七 　車8進2 　　16.俥一平四 　馬6進7

　　17.俥四進二 　馬7進9 　　18.傌七退八 　……

退傌準備兵七進一閃擊黑方肋車，這是當前局面下紅方較好的選擇。

　　18.………… 　包2平5 　　19.兵七進一 　車4平2

　　20.炮八平九 　………

同樣平炮，不如改走炮八平六更為穩健。

　　20.………… 　車8進3 　　21.兵七進一 　車8平2

22.兵七進一　卒7進1　　23.俥七進五　卒7平6

24.俥四平二　………

這這著棋讓趙國榮陷入了長考。俥是平二還是平三讓趙特大非常躊躇，思考再三他決定還是選擇俥四平二。這裡如改走俥四平三，則卒5進1，炮九進四，包5平1，俥三平八，車2進1，兵七進一，卒5進1，黑方雙卒過河，對攻中佔有優勢。這也是趙國榮放棄俥四平三的原因。

24.…………　後車平4　　25.俥七平五　卒6平5

26.俥五平七　士4進5　　27.兵七進一　………

紅方此時已經處於受攻的狀態，進兵希望對黑方後防構成一定的威脅，形成牽制。

27.…………　象3進1

28.俥七退五(圖185)　………

壞棋，由此導致局面急轉直下。這裡紅方應改走炮九平六，以下黑若接走車2進1，則俥七退五，車4進2，俥二平五，卒5進1，仕五進六，卒5進1，相七進五，車2平4，相五退三，車4平8，相三進一，車8平9，俥七進五，雙方大量兌子後，紅方有機會謀和。

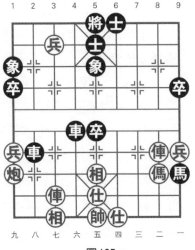

圖185

28.…………　車2進1

29.俥七進二　車4進3

30.俥二平五　卒5進1

31.俥七平五　………

紅方只得砍包，別無他法。

31.………… 馬9進8　　32.炮九進四　馬8退7

緩著。不如改走車2平3更為緊湊有力，黑方取勝的機會也可大增。

33.俥五進四　………

因這個局面紅方守是守不住的，故紅先殺一象造成黑方後防存在弱點，儘量讓黑方在進攻時有所顧忌，老練。

33.………… 象1進3　　34.俥五退三　車2退5

35.炮九退二　………

這裡紅方應改走炮九平二直接威脅黑方空虛的左翼，以下黑若接走車2平8，則傌二進三，馬7退8，俥五進一，紅方反奪主動。

35.………… 將5平4　　36.傌二進三　車2進7

37.俥五平七　………

趙國榮走完這著俥五平七，用時已經非常緊張。

37.………… 車2退1　　38.傌三退四　馬7進6

進馬踏仕，一則可以催一下趙國榮的用時，二則可以發揮雙車的作用。

39.帥五平四　車4平5　　40.俥七平六　將4平5

41.傌四退三　車5平7　　42.帥四平五　士5進4

43.俥六平五　士6進5　　44.俥五平六　車7平6

45.俥六平三　象3退5

此時，武俊強注意到趙國榮用時已經不足5秒，先退象守一著，看紅方應對，這實際上又是把用時負擔扔給紅方，老練。

46.兵一進一　車2平4

紅方超時。黑勝。

第77局　（湖北）洪智　先勝　（火車頭）孫博

2012年「磐安偉業杯」全國象棋個人賽第5輪第2台由特級大師洪智迎戰孫博。開賽以來，孫博取得2勝2和戰績，上升的勢頭很好，不過本輪要過「洪天王」這一關多少有些勉為其難。果然，儘管雙方是以飛相對起馬這種柔性佈局列陣，實戰進程卻是一場名符其實的閃電戰。洪智僅用了18個回合就迫使孫博簽訂城下之盟。

1.相三進五　馬2進3

以起馬應對飛相局，穩健的選擇。

2.兵三進一　卒3進1　　3.傌二進三　象7進5

飛象保持局面的平穩。如黑方有意選擇對攻的下法則可以改走馬3進4策馬疾進，以下傌八進七，包8平3，俥九進一，馬8進7，俥一平二，象3進5，雙方對峙，局勢不易簡化。

4.傌八進九　車1進1

5.炮八平六　包8進2

6.兵九進一　………

進兵是洪智比較喜歡的走法。

6.………　　馬8進7

7.傌九進八　馬3進2

（圖186）

從黑馬3進2這著棋來

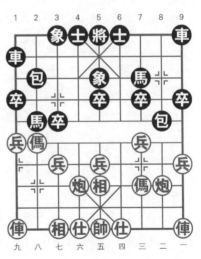

圖186

看，孫博對這個佈局是有準備
的。在 2007 年第二十七屆
「五羊杯」全國象棋冠軍邀請
賽上洪智對陣徐天紅時也曾走
到這個局面，當時徐天紅選擇
走包2進2，以下俥九進一，
車1平6，炮六平七，卒7進
1，兵三進一，包2平7，兵七
進一，馬3進2，兵七進一，
包8平3，炮二進四，紅方主
動。

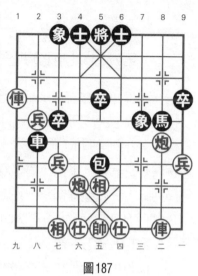

圖187

8.炮二進二　卒7進1

9.兵三進一　象5進7　　10.傌三進四　車1平6

平車捉傌，稍急。此時黑可以考慮改走包8平9，以下
紅若接走俥一平三，則車1平6，傌四進三，車6進4，兵九
進一，車6平8，兵九平八，包2進3，雙方大體均勢。

11.傌四進二　馬7進8　　12.兵九進一　車6進4

13.俥一平二　車6平2

平車吃傌急於簡化局面，孫博面對洪智時顯得信心不
足。這裡黑方應以改走卒1進1為宜。

14.兵九平八　包2平5

以上幾個回合，孫博耗掉了大量的時間，平包時忽視了
卒林線潛在的弱點。

15.俥九進六　包5進4(圖187)

敗著。這裡黑方可以考慮改走馬8退7，以下紅若接走
炮二平三，則象7退9，仕六進五，包5進4，帥五平6，車

2退1，黑方可戰。

16.相五進七　………

這著棋洪智走得很快，顯然對局面的計算已經胸有成竹。飛相巧著，紅方由此確立勝勢。

16.………　　車2進2　　17.俥九平五　象7退5

18.俥五退三

至此，黑方失子認負。

第78局 （上海）胡榮華 先勝 （浙江）趙鑫鑫

這是2013年第五屆「句容茅山・余坤杯」全國象棋冠軍邀請賽第4輪的一盤對局。在前3輪比賽結束後，胡榮華和趙鑫鑫都取得1勝1和1負積3分的成績。這盤棋胡榮華面對趙鑫鑫祭出的「鎮山寶」飛相局應以進3卒，中局階段老帥胡榮華又與趙鑫鑫展開激烈對攻，最終胡榮華取得勝利。

1.相三進五　卒3進1

進3卒應對飛相局，近期實戰採用較多，其特點是機動靈活、佈陣思路空間廣闊。

2.炮八平七　………

兵底炮針鋒相對。此時紅另有一路變化，試演如下：兵三進一，馬2進3，俥二進三，馬3進4，黑方雄踞河口馬，隨時可包8平5或包8平4，陣形十分滿意。

2.…………　象3進5　　3.傌八進九　馬2進3

4.俥九平八　車1平2　　5.俥八進四　………

高俥佔據巡河要道，積極有力。如改走兵三進一，則馬8進9，俥二進三，車9進1，仕四進五，車9平4，兵一進一，士4進5，炮二平一，車4進3，俥八進六，包2平1，

俥八進三，馬3退2，雙方均勢。

5.………… 包8進2

高包河口窺視紅方河口俥，挑戰性極強。如改走包2平1，則俥八平四，士4進5，兵九進一，黑右路車無好點，紅方易走。

6.兵九進一　馬8進7

7.兵三進一　車9進1

8.傌二進三　馬3進2

9.俥八平四　馬2進1

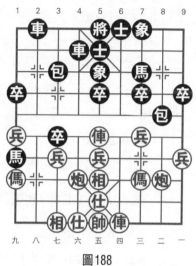

圖188

先進馬打俥試探紅方應手，紅俥八平四正確，如誤走俥八平六，則黑卒3進1！紅方陣勢即刻崩潰。

10.炮七平六　車9平4　　11.仕四進五　包2平3

12.俥一平四　士4進5

雙方兵力各據一面，拭目以待，中局較量由此展開。

13.俥四平五　………

前俥平五靜觀其變，後俥伺機找點，不妥。不如改走後車進三效果更好。

13.………… 卒3進1(圖188)

棄3卒率先打開相持局面，對紅方七路線發起攻擊。

14.兵七進一　車2進8　　15.炮二退一　………

面對黑方兇猛攻勢，紅方毫不示弱，「明知山有虎，偏向虎山行」。此時紅另有一種選擇：兵七進一，車2平4，兵七平六，後車進3，炮二退一，後車平3，傌九進七，車3

進2，相七進九，車4退1，仕五進六，車3進1，雙方各有
顧忌。

　　15.…………　　車2平4　　16.傌九退七　　車4進6

　　17.仕五進六　　車4平8　　18.仕六退五　　………

　　落仕棄傌算度深遠。如改走傌七進八，則車8平2，傌
八進六，車2平4，傌六進七（若相七進九，則包8平2，黑
方右翼攻勢甚猛，紅方難以抵擋），馬1進3，仕六退五，
馬3退2，黑方依然得子佔優。

　　18.…………　　包3進6　　19.俥五平六　　車8退2

　　20.傌三進四　　包8進1

　　交換失誤，給紅方輕易得回失子。應改走車8平5，以
下紅若接走俥六退一，則馬1退3，俥六平五，馬3進5，俥
四進三，馬5進3，黑多子易走。

　　21.俥六退一　　包8平6

　　22.俥四進四　　馬1進3

　　23.俥六退一　　馬3退1

　　24.俥六進一　　馬1進3

　　25.俥六退一　　馬3退1

　　26.俥六進一　　馬1進3

　　27.俥六退二　　包3平1

　　黑馬已在劫難逃，平包對
形勢過於樂觀。如改走包3退
3，則俥四平七，馬3退5，黑
方可以成和。

　　28.俥六進一　　馬3進4

　　29.帥五平六　　車8平5

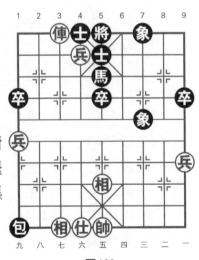

圖189

30.兵七進一 ………

紅七兵趁機過河助戰，黑方漸落下風，局勢危矣。

30.………	車5平2	31.兵七進一	卒7進1
32.兵三進一	象5進7	33.兵七進一	車2進2
34.帥六平五	包1進1	35.仕五退六	車2退4
36.兵七進一	馬7進6	37.兵七平六	馬6退5
38.俥四平七	車2退4	39.俥六平七	士5退4
40.俥七進五	車2平3		
41.俥七進七	士6進5(圖189)		

紅七兵乘勝追擊，直進九宮，迫使黑方全線退防，紅方趁機兌去黑車，鎖定勝勢殘局。黑補士不夠頑強，若改走象7進9，則還有一絲機會。

42.兵六平五	將5進1	43.俥七平六	象7進9
44.俥六退三	卒9進1	45.俥六平五	包1退3
46.俥五平一	馬5進4	47.俥一退一	馬4進3
48.俥一退一	包1平9	49.俥一退一	馬3退1
50.俥一平五	………		

黑馬無法回到中象位，紅形成一俥必勝馬雙象定式殘局。

50.………	象7退5	51.相五進七	象9退7
52.俥五平八	將5平4	53.俥八平六	將4平5
54.俥六進六	象7進9	55.俥六退二	象9退7
56.俥六平九	將5平4	57.俥九退一	馬1退3
58.俥九平六	將4平5	59.俥六退一	馬3退2
60.俥六進四			

至此，紅勝。

第五章　飛相對起馬

　　飛相對起馬即指黑方先跳一步馬，待紅方挺兵後再補中炮，其意圖是加快大子出動速度，這與首著即走左中炮的變化有明顯的區別。飛相對起碼由河北棋手在全國大賽中率先使用，黑先進馬意圖使黑方左右冀各子能夠互相呼應，緊密配合，協同作戰，寓攻於守，反彈力強，欲收到意外的良好效果。飛相對起馬在20世紀90年代初期頗為流行，其攻防之道自成體系，發展至今，已成為後手方應對先手飛相局的主要變例。

　　由於飛相對起馬多屬散手變化，其攻防規律和前面幾章內容有殊途同歸之處。所以，下面僅就黑方馬2進3和馬8進7兩種變化加以分析。

第一節　黑馬2進3佈局

　　1.相三進五　馬2進3　　2.兵七進一　包8平5

　　平中包加強反擊力量，這是黑方主流的變化。在當前局面下，黑方還有卒7進1的變化，以下傌八進七，馬8進7，傌二進三，車9進1，俥九進一，象3進5，俥九平四，卒3進1，兵七進一，象5進3，炮二平一，馬7進8，兵三進一，車9平7，傌七進六，象3進5，雙方大體均勢。這是

2015年騰訊棋牌全國象棋甲級聯賽成都瀛嘉鄭惟桐與湖北武漢光谷趙子雨之間對局中的幾個回合。

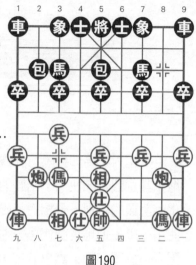

圖190

　　3.傌八進七　　馬8進7

　　4.仕四進五（圖190）　……

　　補仕緩開大子，看似紅方吃虧，實則不然，在黑方陣形尚未展開前，補仕伺機而動，可行之策。紅此時也可改走傌二進四，以下車9平8，傌七進六，卒5進1，傌六進七，馬7進5，仕四進五，車8進4，兵九進一，包2平1，俥八平二，車1平2，炮八進四，包5平6，俥八進二，紅先手。

　　這是2015年騰訊棋牌全國象棋甲級聯賽湖北武漢光谷柳大華與北京威凱建設金波之間對局中的幾個回合。

　　4.…………　卒5進1

　　衝中卒盤活雙馬，是黑方佈局的要點。

　　5.傌七進六（圖191）　………

　　跳肋傌遏制黑方中包盤頭馬效率。2015年騰訊棋牌全國象棋甲級聯賽江蘇徐超對陣湖北武漢光谷柳大華時，徐超選擇走傌七進八跳外傌，以下車1平2，傌八進七，包2平1，傌二進四，車9平8，俥九進一，車2進6，兵七進一，車2平3，傌七退五，馬7進5，兵七進一，包5進2，兵七進一，馬5退3，俥一平二，車8進6，黑方易走。

　　5.…………　卒5進1

6.兵五進一　　馬3進5

7.傌六進七　………

如改走傌六進五，則馬7進5，傌二進一，車9平8，俥一平四，車8進4，紅方沒有後續子力跟進，黑方主動。

7.…………　　包5進3

8.炮八平七　　車1平2

9.傌二進一　………

面對黑方的進攻，紅方必須出動大子。而出動大子唯一的希望就是要走到俥一平四這著棋。

圖191

9.…………　　包2平3　　10.俥一平四　　車2進6

11.炮二進一　　車2進1　　12.炮七進一　………

升炮以後，紅方的防禦陣形提前，可以有效增強防守力度。

12.…………　　車9平8　　13.俥四進六　　士6進5

14.炮七平五　　象7進5

演變至此，雙方大體均勢。這是2015年騰訊棋牌全國象棋甲級聯賽湖北武漢光谷柳大華與內蒙古伊泰宿少峰之間對局中的幾個回合。

第二節　黑馬8進7佈局

1.相三進五　　馬8進7　　2.兵三進一　………

此時，紅方另有進七兵的變化。以下卒7進1，傌八進

七，馬2進3，炮八平九，車1平2，俥九平八，象3進5，俥二進三，馬7進6，俥八進四，包8平6，俥一平二，車9平8，炮二進五，車8進1，炮九進四，紅方主動。

這是2015年「天龍立醒杯」全國象棋個人賽成都瀛嘉王天一與湖北光谷趙子雨之間對局中的幾個回合。

2.……　　　卒3進1

對挺3卒保持局面的均衡。如改走包8平9，則俥二進三，車9平8，俥一平二，車8進4，炮二平一，車8進5，俥三退二，馬2進3，兵七進一，車1進1，俥二進三，車1平8，炮八平六，卒5進1，以後紅方有俥九進一再俥九平四手段，紅方陣形有攻勢，佈局滿意。

這是2014年QQ遊戲天下棋弈全國象棋甲級聯賽廣東碧桂園許銀川與山東中國重汽孟辰之間對局中的幾個回合。

3.俥二進三　　………

進正俥陣形工整。如改走炮八進四，則馬2進3，炮平七，車1平2，俥八進七，象7進5，俥二進四，卒5進1，俥九平八，包2進4，黑方滿意。

3.…………　馬2進3

4.俥八進九　車1進1

（圖192）

起橫車是改進著法。20世紀80年代曾流行走象7進5，以下俥九進一，車1進1，

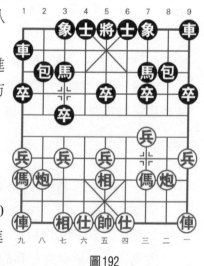

圖192

俥九平六，車1平6，仕四進五，車6進3，俥六進三，卒1
進1，炮八平六，士6進5，炮二退二，包2平1，炮二平
四，車6平8，兵七進一，卒3進1，俥六平七，馬3進4，
傌九進七，馬4進3，俥七退一，紅方易走。

這是2015年全國象棋男子甲級聯賽預賽廣西跨世紀程
鳴與山西永甯建設集團才溢之間對局中的幾個回合。

5.俥九進一　　車1平6

平車過宮，保留變化的選擇。如改走車1平4，則兵九
進一，象7進5，俥九平七，卒5進1，仕四進五，車9進
1，兵七進一，馬3進5，傌三進四，車9平6，傌四進三，
車4進5，炮二進四，紅方稍優。

這是2014年QQ遊戲天下棋弈全國象棋甲級聯賽湖北武
漢光谷地產柳大華與山東中國重汽孟辰之間對局中的幾個回
合。

6.俥九平六　　車6進3　　　7.炮二退二（圖193）‥‥‥‥

重要的次序。如先走俥一
進一，則卒7進1，紅方子力
不好調運。紅退炮以後再走俥
一進一，黑方就不能再走卒7
進1，以後紅方可兵七進一，
車6平7，炮二平三，黑車的
位置差。以往的比賽中曾有仕
四進五的走法，以下卒7進
1，俥六進三，象7進5，俥一
平三，車9平7，雙方對峙。

這是2015年騰訊棋牌全

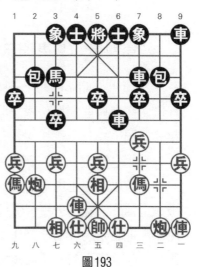

圖193

國象棋甲級聯賽湖北武漢光谷柳大華與浙江民泰銀行趙鑫鑫
之間對局中的幾個回合。

　　7.………… 象7進5　　8.俥一進一　士6進5

　　9.仕四進五　車6平4

兌車是保持平穩的走法。演變至此，雙方大體均勢。

　　10.俥六進四　馬3進4　　11.炮八進三　………

進炮緊著，黑馬只好原路退回。

　　11.………… 馬4退3　　12.炮八進一　馬3進4

　　13.俥一平四　包8平9　　14.俥四進四　馬4退3

　　15.炮二平三　車9平8

　　至此，雙方大體均勢。這是2015年騰訊棋牌全國象棋
甲級聯賽杭州環境集團孟辰與成都瀛嘉鄭惟桐之間對局中的
幾個回合。

第三節　打譜學名局

第79局　（廣東）莊玉庭　先負　（煤礦）張江

　　2010年「楠溪江杯」全國象棋甲級聯賽第4輪在廣東碧
桂園隊與煤礦開灤股份隊之間展開，這是兩隊第3台的一盤
精彩對局。

　　1.相七進五　馬2進3

　　黑方以進右正馬應對飛相局，是馬類戰術中一種新的突
破。這種應法在過去沒有引起人們的重視，其原因是理論上
認為黑進右正馬後怕紅方進七兵制約，使紅方左傌活躍。近
幾年，經過棋手的不斷實踐和研究，黑進右正馬在各種比賽

中逐漸得到了較多的運用，目前已成為一種較為熱門的應法。

2.兵七進一　………

挺兵制馬是傳統理論認為的官著。現在也很流行兵三進一，以下黑若接走卒3進1，則傌二進三，象7進5，傌八進九，車1進1，仕四進五，車1平7，炮八平六，馬3進2，兵九進一，卒7進1，兵三進一，車7進3，炮二退一，士6進5，傌九平七，包8平7，炮二平三，車7平4，傌一進一，包7進6，傌一平三，馬8進9，兵七進一，包2平3，傌三平四，車9平7，雙方大體均勢。

2.…………　卒7進1　　3.炮二進四　………

此外，紅傌八進七也是一種較為常見的下法，試演如下：傌八進七，馬8進7，傌九進一，包8平9，傌二進三，車9平8，傌一平二，象3進5，傌七進六，士4進5，炮八平六，包2進3，傌六進七，車1平4，仕四進五，包2進1，傌九平八，車4平2，紅方略佔上風。

3.…………　馬8進7　　4.炮二平三　象3進5

5.傌二進三　車9平8　　6.傌一平二　包2平1

紅方左翼子力出動較緩，黑方平邊包加快己方右翼子力出動速度。如改走包8進4，則傌八進七，包2平1，炮八進六，士4進5，傌九平八，車1平2，仕四進五，黑方子力不易展開，紅方先手。

7.傌八進七　車1平2　　8.傌九平八　車2進4

9.炮八平九　………

兌「窩車」是當前紅方主要著法，可以爭得一步先手。

9.…………　車2進5

10.傌七退八（圖194） ………

雙方平穩佈陣，短短幾個回合便兌掉一車。目前在平穩局勢中紅方主動。

10.………… 包1進4　11.傌八進七　包1退1

12.俥二進一 ………

高起俥保持變化。如改走俥二進六，則包8平9，俥二進三，馬7退8，仕六進五，馬8進7，兌掉雙車以後，局勢平穩。

12.………… 包8平9　13.俥二平八　車8進3

14.炮三平 七卒5進1　15.俥八進五　車8平4

平車卡炮誘紅方走兵七進一，給黑方1路包的出動騰挪出空間。

16.兵七進一 ………

紅方不察，上當。此時紅方冷靜的下法應是改走炮九進四，以下黑若接走包1進4，則相五退七，包9退1，兵七進一，車4進5，仕四進五，象5進3，俥八進一，馬7進5，炮九平五，馬3進5，炮七進三，將5進1，俥八退一，馬5退3，俥八平一，包9平7，炮七平四，紅方先手。

16.………… 包1平6

17.傌七進八　包6退1

18.兵五進一 ………

棄兵奪勢，意圖搶佔先

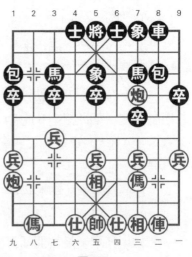

圖194

機。

18.………　　卒5進1　　19.傌八進九　馬7進5

20.傌九退八　馬5進6　　21.兵七平六　車4退2

22.兵六平五　………

此時紅方也可改走炮九進匚，以下黑若接走將5進1，則炮九退五，包6退1，炮七平一，包6平5，兵六平五，包5平4，炮九平五，紅方先手。

22.………　　包6退2　　23.傌八進六　車4平1

24.炮九平七　車1進6　　25.傌六退七　車1退3

26.俥八退一（圖195）　………

敗著。應以改走俥八退二為宜，以下黑若接走車1退1，則前炮平八，馬6進7，炮七平三，卒5進1，兵三進一，卒5進1，相三進五，卒7進1，相五進三，包9進4，傌七進六，馬3進4，兵五平六，紅方可戰。

26.………　　車1退1

27.俥八退一　馬6進7

28.前炮平八　………

如改走後炮平三，則車1平3，傌七進五，包9進4，黑方穩佔優勢。

28.………　　馬7進9

29.相三進一　士6進5

30.傌七進五　………

黑方雖多一子但是子力位置欠佳，紅方如不趁機抓緊進攻取得優勢，則黑方在佔據物

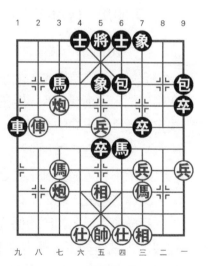

圖195

質優勢後仍可與紅方對抗。

30.………… 車1進1 31.兵五進一 車1平5

32.兵五進一 象7進5 33.傌五退七 包9進4

34.兵三進一 車5進2 35.炮七進五 包9平3

雙方經過大量的子力交換後,紅方沒有取得預期的攻勢。在黑方強大的火力攻擊下,紅方已無還手之力。

36.炮八進三 象5退3 37.炮七平九 ………

紅方低估了黑方的反擊能力,再次棄相試圖在黑方右翼製造攻勢,但很快便遭到黑方嚴厲的反擊。

37.………… 車5進1

進車吃相,勢如破竹,紅方敗定。

38.仕六進五 包6平5 39.帥五平六 包3平4

40.帥六進一 包5平4 41.俥八平六 車5平2

至此,黑勝。

第80局 (廣東)莊玉庭 先負 (上海)孫勇征

這是2010年「楠溪江杯」全國象棋甲級聯賽第六輪的一盤對局。前5輪過後,北京隊積分領先,廣東隊積9分排在第二位,上海隊積8分排在第四位。本輪兩隊相遇是直接決定兩隊比賽走向的「對沖」之戰,請看實戰。

1.相七進五 馬8進7 2.兵三進一 包2平5

還架中包,孫大師求勝之心躍然枰上。

3.傌二進三 馬2進3 4.俥一進一 ………

起橫俥靈活。如改走傌八進七,雖然陣形工整,但是有欠靈活。試演如下:傌八進七,車1平2,俥九平八,車2進4,俥一進一,卒7進1,兵三進一,車2平7,傌三進

四，包5平6，黑方可以抗衡。

4.………… 車1平2　　5.俥九進二　………

進俥護炮，伺機而動。如改走炮八平六，則包8平9，俥八進七，車9平8，俥三進四，卒5進1，仕六進五，包5進4，俥四進三，馬7進5，俥三退五，包9平5，俥五進七，車2進3，前俥進五，包5退4，黑優。

5.………… 包8進2

此時，黑方另有兩種應法：①卒5進1，俥一平六，卒5進1，兵五進一，馬7進5，仕六進五，卒7進1，兵三進一，馬5進7，俥六進二，車9進1，俥八進六，車9平6，黑方易走；②車9進1，炮二退一，車2進1，炮二平八，車2平4，後炮平六，卒5進1，俥一平二，包8退1，炮八平六，車4平2，俥八進七，包8平5，黑方中路有攻勢。

6.兵九進一　卒5進1

如改走包8平9，則俥一平六，車9平8，俥三進四，包9平6，俥四進六，包6退2，兵九進一，卒3進1，兵九進一，馬3進4，俥六進四，紅方先手。

7.俥一平六　馬3進5

8.仕六進五　包5平1(圖196)

在2011年全國象棋團體賽上莊玉庭對陣尚威時，尚威大師改走這手棋為車9進1，以下俥六進五，包8退1，俥八進六，卒7進1，俥六進一，卒7進1，相五進三，包8平7，相三進五，車9平8，炮二平一，雙方大體均勢。

9.俥六進五　象7進5　　10.俥八進六　卒7進1

11.俥三進四　包8退1　　12.俥四進三　………

正著。如改走俥六退一，則卒7進1，俥四進五，馬7

進5，炮八平六，士4進5，俥九平八，車2進7，傌六進八，車9平7，雙方大體均勢。

12.………… 卒7進1

13.相五進三　車2進5

14.相三進一　………

此時紅方不如改走相三退五陣形較為工整。

14.………… 士6進5

15.炮八平七　包1平4

16.俥九平八　車2平1

17.炮七進四　車9平6　　　18.炮七進二　………

空著。不如改走炮二進二，以下黑若接走車1進3，則傌六退八，車6進6，俥六退五，車1平4，傌八進六，紅方局勢尚可。

18.………… 車6進3　　　　19.炮七平九　象3進1

20.俥八進六（圖197）　………

面對黑方的嚴密防守，紅方只好搶攻，希望能在黑方的鐵桶陣上找到破綻。此時紅方如改走炮二平三，則包8進6，相一退三，象5退3，傌三退二，車1平7，傌二退一，包8平9，黑方優勢。

20.………… 包8退2　　　21.傌六進八　車1進3

22.炮九進一　象5退3　　　23.俥八退一　車1平2

24.相三退五　………

敗著，應以改走傌三進一先避一手為宜。

圖196

24.…………　車2進1

25.仕五退六　車6平7

平車暗伏車7進4捉雙的手段，迫使紅方調整陣形。

26.相一進三　車7平8

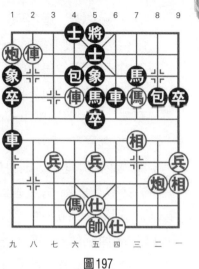

圖197

兌炮，在削弱紅方右翼防禦力量的同時給左傌去根，造成紅方左翼傌傌被牽之勢。此時黑方也可改走車7平6，以下紅若接走炮九退三，則車6進4，炮九平八，包8進2，炮八退六，包8平4，炮二進二，紅方尚可周旋。

27.炮二進六　車8退2　　28.炮九退三　馬5進7

29.傌六平三　象3進5　　30.傌八退一　卒5進1

衝卒好棋，解決了黑馬的出路問題。

31.傌八進七　車2退6　　32.傌七進八　包4平2

33.傌八退六　卒5進1　　34.傌六進五　………

進傌踏象，紅方除此之外別無他法。如改走傌六退五，則馬7進5，以後紅傌位置不好調整。

34.…………　前馬退5　　35.傌五進七　將5平6

36.傌七退八　馬5退3　　37.炮九退五　………

不如改走傌八退七靈活，以下黑若接走卒5進1，則相三退五，馬3進5，仕六進五，士5進4，傌七進八，馬5進6，傌三平四，車8平6，傌四進二，將6進1，傌八進六，將6退1，相五退三，紅方尚可周旋。

37.………… 車8平6　　38.仕六進五　卒5進1

吃相給紅方製造陣形上的缺陷，黑方發動攻勢。

39.相三退五　車6進5　　40.傌八退九　馬3進5

41.炮九進六　包2平5

棄還一子，著法兇悍。

42.炮九平三　………

如改走炮九進二，則將6進1，炮九退一，將6退1，帥五平六，馬5進4，傌九進七，馬4進3，帥六進一，車6退2，傌七退五，車6平4，仕五進六，車4平1，帥六平五，車1退3，俥三進一，車1進7，帥五退一，車1進1，帥五進一，車1退7，黑方多子佔優。

42.………… 馬5進3　　43.帥五平六　馬3進1

至此，黑方得子勝定。

44.俥三平五　包5平4　　45.兵七進一　馬1進2

46.炮三退六　馬2退4　　47.帥六平五　卒9進1

進邊卒等著，看紅方如何調整。

48.俥五平六　包4平5　　49.帥五平六　包5平4

50.帥六平五　包4平5　　51.帥五平六　車6平9

52.俥六退一　將6平5　　53.炮三進五　包5進1

54.炮三進一　馬4退6　　55.炮三平五　士5進6

56.俥六平四　………

速敗。不如改走俥六進四較為頑強。

56.………… 車9平4　　57.帥六平五　馬6進8

至此，紅方投子認負。

第81局　（北京）王天一　先勝　（浙江）陳卓

2010年「藏谷私藏杯」全國象棋個人賽自開賽以後王天一大師調子不錯，首輪戰和尚威大師，次輪戰勝王躍飛大師，取得一勝一平積3分的成績；小將陳卓首輪出人意料地戰勝卜鳳波特級大師，次輪戰和棋壇「四小龍」之一的聶鐵文大師，同樣積3分。本輪兩人相遇，將會上演怎樣的激戰呢？請看實戰。

1.相三進五　馬2進3

以起馬應飛相是一種互鬥「內功」的選擇。先進右正馬，可加速右翼主力的出動，符合棋理中開局階段儘量出大子的原則，其實用價值也逐步得到驗證和肯定，目前已成為一種熱門的應法。

2.兵三進一　………

紅方先進三兵是王天一比較喜歡的變化。如改走傌二進三，則卒7進1，兵七進一，馬8進7，雙方另有攻守。

2.…………　卒3進1　　3.傌二進三　象7進5

4.傌八進九　車1進1　　5.俥九進一　………

起橫俥靈活多變。此時紅另有仕四進五的變化，以下黑若接走車1平7，則炮八平六，馬3進2，兵九進一，卒7進1，兵三進一，車7進3，炮二退二，士6進5，雙方另有攻守。

5.…………　車1平6

橫車佔肋，符合橫車的特點。此時黑另有車1平7的變化，以下紅若接走兵九進一，則卒7進1，兵三進一，車7進3，炮二退二，馬3進4，俥九平七，馬8進6，俥一進

二，馬6進4，炮二平三，車7平8，炮八進三，後馬進2，雙方對峙。

　　6.俥一進一　　馬8進7　　7.俥九平六　………

　　此時紅方另有俥九平六搶兌黑肋車的變化，以下黑方可走車9進1同樣升起雙橫車，雙方對抗味道很濃。

　　7.…………　　包8平9　　8.傌三進二　包2進4

　　9.兵七進一　………

　　衝兵好棋，不讓黑方包2平5打中兵，取得中炮之利。如改走傌二進三，則包2平5，仕六進五，包9退1，俥六進三，馬3進2，黑方反擊力很強，紅方不好控制局勢。

　　9.…………　　包2平9　　10.兵七進一　車6進5

　　11.仕六進五　車6平5

　　12.兵七進一　車5進1(圖198)

　　壞棋。不如改走馬3退2，以下紅若接走傌二進三，則車9平8，傌三進一，包9退4，俥一平四，馬2進1，黑方雖然很委屈，但是尚可周旋。

　　13.俥六進八　………

　　進俥點穴，正是黑方沒有看到的一著巧手。

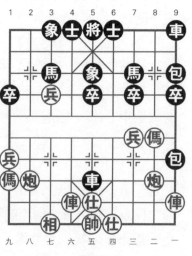

圖198

　　13.…………　　馬3退4

　　14.相七進五　………

　　至此，紅方少一相、黑方少一士，但黑方子力位置欠佳，紅方優勢明顯。

　　14.…………　　車9進1

15.炮八進五　象5退7

16.傌二進三　前包進1

17.炮八平一　………

　　紅方搶先發難，使黑方包9平5打將抽俥的計畫破滅。

17.…………　包9平5

18.仕五退六　象7進9

19.炮二平三　車9平6

20.傌九進七　包5平3

　　（圖199）

圖199

　　速敗。不如改走包5退1頑強。

21.傌七進六　包3進2　　22.仕六進五　車6進3

23.傌六進八　象9進7

　　如改走包3退1，則仕五進六，包3退2，俥一進二，包3退2，傌三進一，紅方勝勢。

24.俥一進二　車6平3　　25.兵七平六　士6進5

26.兵三進一　………

　　吃象以後，紅方尚有炮三平五的先手，黑方已無力抵抗紅方的攻勢，只好投子認負。紅勝。

第82局　（江蘇）王斌　先勝　（臺灣）莊文濡

　　這是2012年第二屆「周莊杯」海峽兩岸象棋大師賽第2輪的一盤對局。這盤對局，王斌特級大師弈來頗見功力，整盤棋雖無大殺大砍之處，卻暗流湧動。王斌特級大師憑藉自己良好的大局觀及深厚的運子功力，最終兵不血刃迫使對方

手簽訂城下之盟。

1.相三進五 ………

由於此前王斌特級大師與莊文濡從未有過正式比賽的交手記錄，所以這裡王斌選擇飛相作為開局，有意和對手較量一下中殘局的功力。從後面實戰的過程來看，王斌的戰略無疑是非常成功的。

1.………… 馬2進3　　2.兵三進一　卒3進1

3.傌二進三　車1進1　　4.傌八進九　象7進5

5.俥九進一（圖200）………

紅方起橫俥是針鋒相對的下法。如黑方右車左移，則紅方相應左俥右移，雙方調動子力的結果必然是在紅方右翼形成一個主戰場。與俥九進一這種變化相對激烈的選擇相比，紅方此時若改走炮八平六則要平穩一些。試演如下：炮八平六，馬3進2，仕四進五，車1平4，兵九進一，馬8進7，炮二進二，士6進5，雙方大體均勢。

5.………… 車1平7

6.炮二平一　卒7進1

7.俥一平二　馬3進2

8.炮八進五　包8平2

9.俥九平二 ………

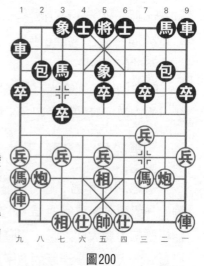

圖200

平俥是紅方既定的下法。此時紅方另有一路兵三進一變化，以下黑若接走車7進3，則傌三進四，馬8進7，俥九平六，士6進5，雙方大體均勢。

9.………　馬8進9　　10.前傌進五　………

此時紅進傌佔據卒林線，計畫取得多兵的優勢，在中殘局階段「磨」倒對手。

10.………　卒7進1　　11.炮一進四　車9平7

12.炮一平五　………

紅方連消帶打，掠走雙卒，積累了物質優勢。

12.………　士6進5　　13.炮五退一　卒7進1

14.傌三退五　馬2退1　　15.前傌平八　包2平4

16.傌八平六　馬9進7

進馬好棋。黑方子力位置開揚，已經取得均勢局面。

17.炮五退一　馬7進5　　18.兵九進一　卒7平6

19.傌五進七　前車進2

兌車穩健。如改走包4平3，則傌六平九，黑方擔心以後少卒難以處理。

20.傌六平三　車7進3

21.傌九進八　將5平6

出將好棋，擺脫紅方中炮對黑中馬的牽制。

22.傌二進九　象5退7

（圖201）

退象給紅方留下可乘之機，以後紅方先手退傌捉馬擴大優勢。此時黑應改走車7退3，以下紅若接走傌二退七，則車7進4，黑方陣形穩固，雙方仍處膠著之勢。

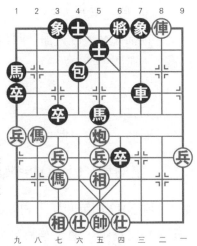

圖201

23.伸二退四　馬5退6　24.伸二平七　………

紅方此時淨多三兵，只要不出現大的漏洞，就可贏得勝利。

24.…………　馬6進4　　25.炮五平一　卒6進1

26.仕六進五　卒6進1　　27.炮一平四　將6平5

28.伸七平二　車7平6　　29.伸二退一　包4平7

30.仕五進四　卒6進1　　31.炮四退四　………

消滅黑方過河卒以後，紅方只需伺機兌掉大子就可以確立勝勢。

31.…………　車6進4　　32.伸二平三　包7平3

33.伸三進五　士5退6　　34.伸三退三　馬4進2

35.兵七進一　………

衝兵迫使黑方進行子力交換，好棋！

35.…………　包3進5　　36.傌八退七　馬2進3

37.炮四平三　馬1退3　　38.炮三進四　車6退2

39.伸三平九　………

再掃一卒，紅方淨多四兵，以後可以憑藉這一優勢，兵不血刃戰勝對手。

39.…………　象3進5　　40.伸九平五　將5進1

41.兵九進一

至此，黑方見雙方物質差距過大，遂投子認負。紅勝。

第83局　（上海）胡榮華　先負　（廣東）許銀川

在2012年第四屆「句容茅山杯」全國象棋冠軍邀請賽第2輪比賽中，胡榮華特級大師與許銀川特級大師相遇，胡、許兩位特級大師都曾是中國棋壇獨領風騷「第一人」，

此番兩人相遇必將上演一盤龍爭虎鬥。

1.相三進五　………

先手飛相局是胡榮華的鎮山寶，胡大師以此曾經戰勝過無數名將。

1.…………　馬2進3

黑先進右正馬可以加快右翼主力的出動，化弊為利，符合佈局階段儘量先出大子的原則，其實用價值已逐步得到肯定，是目前一種較為熱門的應法。

2.兵三進一　卒3進1　　3.傌二進三　象7進5

4.傌八進九　車1進1

至此，雙方形成了「單提傌互進三兵、卒對右象橫車」的典型佈局陣勢。

5.俥九進一　…………

起左橫俥是紅方主要的著法，如改走兵九進一，則車1平7，以下炮二退一，卒7進1，兵三進一，車7進3，炮二平三，車7平8，俥九進一，車9進1，雙方均勢。

5.…………　車1平6　　6.俥一進一　馬8進7

7.俥九平四　………

兌俥穩健。如改走俥九平六，則卒7進1，兵三進一，象5進7，炮八平七，車9進1，紅方無趣。

7.…………　車6進7　　8.俥一平四　包8平9

9.炮二退二　………

退炮準備平三後強行打開三、7線。以往也曾出現過炮二進二的下法，以下車9平8，炮二平一，包9進3，兵一進一，車8進4，紅炮過於迂迴，黑方滿意。

9.…………　車9平8

10.炮二平三　馬3進4　　11.炮八進三　車8進7

12.俥四平三(圖202)　………

平俥似拙實巧。紅如改走炮八平六交換，則黑方先手吃馬，黑方主動；紅又如改走俥三進四交換，則上一手炮八進三這手棋效率不高，而且右翼空虛，黑方同樣易走。

12.………　　馬4退3　　13.炮八進一　包9進4

14.炮八平七　………

平炮壓馬過於呆板，不如改走炮八平三策應右俥似更為靈活。

14.………　　包2進4　　15.兵七進一　卒3進1

16.俥三進四　馬3退1

退馬緩著。黑此時可以考慮改走卒5進1，以後黑方雙馬可以從中路跳出。

17.相五進七　車8平6　　18.俥四退三　包9平7

19.俥三退一　………

退俥軟弱。紅此時可以考慮改走俥四進三更為積極。

19.………　　車6退1

20.炮三進三　車6平5

21.相七退五　包2平7

22.俥三平八　馬1進3

23.俥八進六　馬3退5

24.俥一進三　車5平6

黑之所以沒有選擇走車6平1，是考慮這樣走雖然可以多得一兵，但是以後一旦黑車

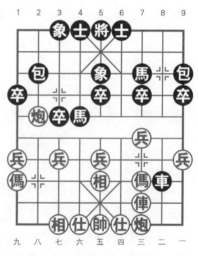

圖202

離開，紅傌則可以迅速開出，黑方得不償失。

25.兵九進一　卒7進1　　26.兵三進一　象5進7

27.俥八退三　馬5退7　　28.俥八平三　後馬進6

29.傌九進八　象3進5

30.炮七平八（圖203）　………

胡榮華從前中局開始就被許銀川反先，可以說前半盤胡榮華一直處於被動狀態。經過以後十幾個回合演變，胡榮華憑藉深厚功力逐漸扳回劣勢，正當他可以「妙手回春」之時，卻犯了平炮這樣一個錯誤。此時紅方應改走炮七退四，以下黑若接走馬6進5，則俥三平五，馬7進8，傌八進六，車6平4，傌六退八，車4平3，仕四進五，紅方足可抗衡。臨場這手平炮似先實後，看似可以對黑方薄弱的右翼展開攻擊，但是從實戰來看，紅方這手棋反被黑方利用。

30.………　馬6進5　　31.炮八進三　士4進5

32.俥三平六　車6平3

平車是一步很關鍵的棋，既可策應右翼的防守，又可為右馬進攻留出空間，是一步攻守兼備的好棋。

33.仕六進五　馬5進6

34.俥六進四　車3退4

退車佔據防守要點，以後可以由兌俥化解紅方攻勢，正確。

35.傌八進九　車3平4

36.俥六退一　士5進4

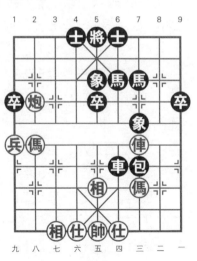

圖203

兌俥以後，紅方的攻勢已被化解，黑方可以從容展開反擊。

37.傌九進七　士6進5　　38.傌七進九　將5平6

39.炮八退八　………

紅方見攻擊無門，遂退炮加強防守。雙方攻守轉換的速度很快，是近年難得一見的佳局。

39.…………　馬7進6　　40.傌九退八　卒9進1

41.傌八退七　後馬進4

許銀川重奪控制權後並沒有急於發動進攻，而是步步為營，逐步縮小紅棋的活動空間。

42.仕五進四　將6平5　　43.炮八平四　卒9進1

44.兵九進一　卒9平8　　45.兵九平八　馬6退5

46.仕四退五　卒8進1　　47.傌三退一　………

退傌導致局勢由此急轉直下。此時紅方頑強的應法應是改走仕五退六，以下黑若接走馬5進3，則相五進七，馬4退6，傌三退一，卒8進1，兵八進一，紅方尚可周旋。

47.…………　包7進2　　48.炮四進三　卒8平7

49.炮四平五　馬5進3　　50.炮五平七　包7平8

平包擠傌細膩之著。黑方布下一個鐵桶陣把紅棋子力死死困住。

51.仕五進六　包8退4　　52.兵八進一　包8退1

53.炮七進二　卒5進1　　54.炮七退三　馬4進2

55.兵八平七　卒5進1

黑方中卒過河參戰，對紅棋構成致命的威脅。

56.仕四進五　馬2進3　　57.帥五平六　包8平5

至此，紅方投子認負。黑勝。

第84局　（浙江）于幼華　先負　（廣東）許銀川

這是2012年決戰名山象棋系列賽總決賽階段的一盤對局。這盤棋的勝負關係最終的排名，對於兩位棋手而言都是一盤「輸不起」的對局。比賽中，「拼命三郎」于幼華一改自己喜攻好殺的棋風，選擇了許銀川擅長的陣地戰，以飛相局佈陣，雙方由此展開激戰。

1.相三進五　馬2進3　　2.兵七進一　包8平5

3.傌二進三　馬8進7　　4.俥一平二　車9平8

5.傌八進七　………

至此，雙方形成先手屏風傌對後手中包的佈局陣勢。面對棋界第一人許銀川，一向喜攻好殺的於特大選擇了以穩為主的佈局。

5.…………　車8進4

6.俥九進一（圖204）………

起橫俥是保持變化的選擇。通常這裡紅方多走炮二平一兌「窩車」，以下黑方有兩種走法：①車8進5，傌三退二，車1進1，傌二進三，卒5進1，炮八平九，車1平8，炮一退一，車8進6，傌七進八，紅方稍好；②車8平4，俥二進六，車1進1，俥二平三，包5退1，兵三進一，紅方先手。

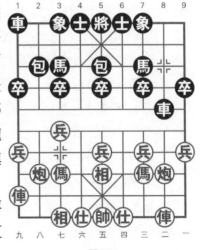

圖204

6.………… 車1進1　7.俥九平六　卒3進1

8.俥六進三　卒5進1

既然紅方不肯兵七進一兌兵，那麼黑方再挺中卒恰到好處，強迫紅方必走兵七進一。

9.兵七進一　卒5進1　10.俥六平五　馬3進5

11.俥五平七　車8平3　12.俥七進一　馬5進3

經以上一系列的交換，黑方跳到一個佳位，這正是許銀川設計的戰術。

13.傌七進六　車1平4

平車捉傌切中要害。

14.傌六進四　車4進6　15.炮八退二　包2平3

16.傌四進五（圖205）………

以傌換包不如改走炮八進四，以下黑若接走車4退3（若包3進7，則仕六進五，車4平2，炮八平五，馬3進5，相五退七，車2平7，兵五進一，馬7進5，傌四進五，象3進5，兵五進一，局勢較為平穩，這個變化中紅中兵過河足以彌補缺相的弱點），則傌四進五，象3進5，俥二進一，紅方足可抗衡。

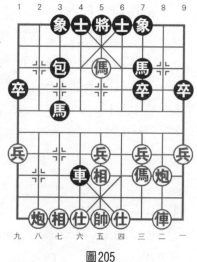

圖205

16.………… 象3進5

17.俥二進一………

緩著。此時紅可以考慮改走炮八進九與黑對攻。

17.………… 包3進7

18.相五退七　車4平7　　19.炮八進九　士4進5

20.炮八平九　車7退1　　21.俥二平五　………

平俥看兵無奈。至此，紅方已經陷入被動之中。

21.………　　馬7進5　　22.炮二平七　車7平9

順勢吃兵，黑方確立了多卒的優勢。

23.炮七進二　馬5進4　　24.炮七退一　車9進1

25.俥五平八　士5進6　　26.炮七進一　車9退1

27.兵五進一　車9平3　　28.俥八進八　將5進1

29.俥八退一　將5退1　　30.俥八進一　將5進1

31.俥八退一　將5退1　　32.俥八退四　車3進3

黑再得一相。紅方防禦力量更加薄弱，已經不好支撐。

33.仕四進五　車3退3　　34.仕五進四　馬3退2

35.俥八進三　車3退1

交換以後，紅方單俥炮構不成殺勢，黑方已無後顧之憂，可以放手進攻。

36.俥八進二　將5進1　　37.俥八退三　車3退2

38.俥八退二　馬4進5　　39.帥五進一　馬5退3

至此，紅方認負。黑勝。

第85局　（中國）許銀川　先勝　（中國香港）黃學謙

2013年「永虹·得坤杯」第十六屆亞洲象棋個人賽首輪許銀川與代表中國香港出戰的黃學謙相遇。此前，在2009年全國象棋個人賽上，許銀川也曾執紅戰勝過黃學謙，當時許銀川以仙人指路佈局。

本次比賽，許銀川改變佈局戰術，選擇以飛相局佈陣。那麼，黃學謙能抵擋住「許仙」的攻勢嗎？

1.相三進五　馬2進3　　2.兵七進一　包8平5

3.炮八平七　象3進1　　4.傌二進三　馬8進7

5.俥一平二　車9進1(圖206)

黑起橫車實戰中比較少見，黑想由左車右移，配合右翼車馬包來攻擊紅方左翼，其實這是一步戰略上的失誤。從目前局勢來看，黑方應該展開兩翼子力，阻擊紅方的攻勢，以後再伺機在中路尋找進攻機會。試演如下：車9平8，炮二進四，卒7進1，炮七進四，包2進6，俥九進一，車1平2，炮七平八，包2退1，傌八進七，卒5進1。

這是2013年第二屆「重慶‧黔江杯」全國象棋冠軍爭霸賽第3輪黑龍江趙國榮先和湖北汪洋對局中的幾個回合。

6.炮七進四　卒7進1　　7.傌八進七　車1平2

8.俥九平八　包2進5　　9.炮二進五　………

紅進炮兌包著法精巧，意在打亂黑方陣形，以後可在黑方左翼尋找戰機。

9.…………　車9平4

平車4路繼續實施左車右移計畫。如改走車9平8牽炮，則紅有炮二退一形成擔子炮，以後再炮七平八捉黑2路包的手段，也是紅優。

10.炮二平五　象7進5

11.俥二進七　馬7進6

12.炮七平一　車4平9

平車攔炮無奈，因為紅方右翼有很強大的攻勢。局勢至

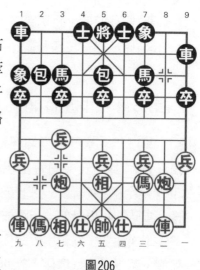

圖206

此，黑方起初制訂的左車右移計畫已化為烏有。

13.炮一退二　馬3進4(圖207)

進馬過急，造成己方陣形凌亂，是最後落敗的主要根源。黑此時不如改走士4進5先穩固陣形，以後再徐圖進取。

14.俥二平四　馬6進7　　15.兵七進一　………

進兵精妙，在攻擊黑河口馬的同時又有下著炮一平八蓋住黑方2路包的佳著，黑方此時已很難應對。

15.…………　士6進5　　16.俥四退四　馬7退9

17.兵七平六　馬9退8　　18.俥四進三　馬8退6

19.兵五進一　……

進兵好棋，為雙偶連環互保做準備，四路俥不但處在高位而且還控制著黑馬。至此，紅方由兌子使自己子力位置極佳，已完全控制了局勢，明顯佔優。黑方右翼車包不但被牽，而且雙象分家還少卒，9路車又處在低位，明顯處於劣勢。

19.…………　車9平8

20.兵六進一　車8進5

21.傌三進五　象5退3

22.俥四平五　車8平6

23.兵五進一　馬6退4

退馬速敗。應改走卒7進1，以下兵五平四，包2進1，黑局勢尚可維持。

24.兵六進一　將5平6

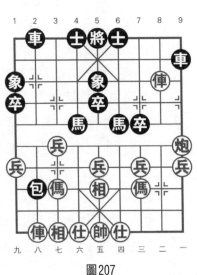

圖207

25.傌五進四　………

進傌棄兵好棋，是迅速入局的佳著。如改走兵六進一，則車6進3，帥五進一，車2進6，雖是紅方大優，但黑方尚有攻勢。

25.…………　士5進4　　26.傌四進三　將6進1

27.兵五平四　士4退5　　28.俥五平二　車2進2

29.傌七進六　車6平4　　30.俥二進二　將6進1

31.兵四進一　將6平5　　32.傌三退四

至此，黑認負。紅勝。

第86局　（湖南）連澤特　先勝　（河北）劉殿中

2013年「石獅・愛樂杯」全國象棋個人賽第9輪代表湖南隊出戰的小將連澤特與河北隊劉殿中大師相遇。在此前結束的八輪比賽中，連澤特取得了1勝5和2負的成績，劉殿中取得2勝3和3負的成績。本輪兩人相遇，請看實戰。

1.相三進五　馬2進3　　2.兵七進一　包8平5

3.傌二進三　馬8進7　　4.俥一平二　車9平8

5.炮二進四　卒7進1(圖208)

進卒意在打破常規，但效果一般。以往黑多走包2進7，以下俥九平八，車1平2，兵三進一，車2進6，俥八進一，卒5進1，仕六進五，象3進1，雙方均勢。

6.傌八進七　馬7進6　　7.俥九進一　包2平1

8.俥九平四　車1平2　　9.炮八進二　………

也可以改走俥四進四，以下黑若接走車2進7，則傌七進六，包1進4，仕四進五，包1退2，俥四進一，紅方小優。

9.………… 馬6進7

進馬過於急躁，沒有意識到潛在的危險。此時黑應改走馬6退7，以下紅若接走兵三進一，則車2進1，兵二進一，車2平7，炮二平七，車8進9，炮七進三，士4進5，傌三退二，馬3進2，黑方局勢雖稍差，但無大礙。

10.傌四進二　卒7進1

雪上加霜的盲著。此時黑

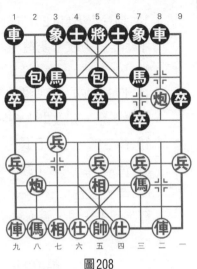

圖208

另有兩路可以考慮的走法：①包1進4，兵五進一，馬7進9，傌二進二，包1平3，傌四平七，車2進5，炮二退二，卒5進1，兵五進一，卒7進1，炮二退一，車2進2，傌三退五，車2退3，傌二平一，車2平5，局面複雜，黑方尚可支撐；②包5平7，炮二平三，車8進9，傌三退二，馬7進8，傌四退二，馬8退7，傌四平三，馬7進5，相七進五，象3進5，

黑方雖少子但陣形工整，尚存和局希望。

11.炮八平三　馬7進9　　12.傌二進二　車2進7

13.傌四進三　車2平3

此時黑如果補士，則雖能繼續但紅方躍傌出擊之後黑方無異於束手待斃。臨場劉殿中特級大師因而棄車以求亂中一搏。以下紅方步步為營、絲絲入扣構成勝局，顯示了連澤特大師不俗的實力。

14.炮二平五　馬3進5　　15.傌二進七　馬5進4

16.炮三平五(圖209) ………

平炮是紅方攻擊要點。

16.………… 士4進5　　17.仕四進五　馬9退7

18.炮五進四　將5進1

進將無奈。如改走士6進5，則紅伸二平三速勝。

19.伸二退一　將5退1　　20.伸二平四　士6進5

21.後伸平三　象7進9　　22.伸三進二　士5退6

23.伸三退五 ………

紅吃回失子後，黑方單士無法抵擋紅方雙伸的攻擊，黑方敗局已定。

23.………… 馬4進5　　24.伸三平二　包5平4

25.帥五平四　包4退2　　26.相七進五　車3平5

27.伸四退六

至此，紅勝。

圖209

第六章　飛相對飛象

　　黑方用飛象應對飛相局是時間較久的佈局。在20世紀30～50年代就已流行，目前在實戰中仍受實力派棋手青睞。它的戰略思想與紅方飛相相同，穩健、柔性、緩進，是以靜制靜的典型，寓攻於守。後手飛象有順象、逆象之分。其中，逆象局中雙方佈局易成「對稱形」，後手方必須在適當的時機主動打破「對稱」，方有爭先的可能。

　　順象和逆象佈局與前述佈局也多有重複之處，下面僅選兩例對其加以分析說明。

第一節　黑象3進5佈局

　　1.相三進五　象3進5

　　開局便形成逆象局。雙方戰略意圖都是以柔制柔，開局階段在各自內線部署兵力，以後較量內功。

　　2.兵三進一　卒3進1　　3.傌二進三　………

　　當前局面下，紅方另有傌八進九的走法，以下黑若接走馬8進9，則炮八平六，馬2進3，結果與實戰殊途同歸。

　　3.…………　馬2進3　　4.傌八進九　馬8進9

　　跳邊馬靈活。如改走馬8進7，則俥九進一，包2平1，兵七進一，車1平2，炮八平六，車2進4，俥九平七，紅方

主動。

5.炮八平六（圖210）　………

平炮是改進走法。在此局面下，以往曾有棋手先走仕四進五試探黑方的應法，以後再伺機還原成主變。

在2000年全國象棋個人賽上苗永鵬對陣鄭一泓時，鄭應以車9進1，以下炮八平六，車1平2，俥九平八，還原成主變。但有棋手研究發現，當紅仕四進五以後，黑可以先走包8平6，以下俥一平四，士4進5，炮二進二，車9平8，炮八平六，包2進2，俥九平八，車1平4，雙方形成一個封閉形局面，紅方無趣。所以這裡紅多走炮八平六，準備以後俥九平八搶先出俥。

5.…………　車1平2

此時黑也可改走包8平6，以下紅若接走俥九平八，則車1平2，俥八進四，車9平8，炮二平一，包2平1，俥八進五，馬3退2，兵一進一，卒1進1，炮一進四，馬2進3，紅方稍好。

這是2008年「松業杯」全國象棋個人賽北京威凱體育隊王躍飛與江蘇棋院隊李群之間對局中的幾個回合。

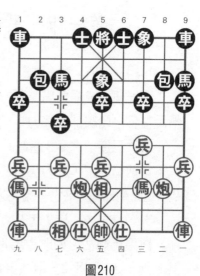

圖210

6.俥九平八　車9進1

此時黑方也可改走包2進4，以下紅若接走兵九進一，則包8平7，俥一平二，車9平8，炮二進四，卒7進1，兵

三進一，包7進5，炮六平三，包2平5，仕四進五，車2進9，傌九退八，象5進7，雙方大體均勢。這路變化黑方的戰鬥力較強，也是可行之著。

這是2015年騰訊棋牌全國象棋甲級聯賽浙江民泰銀行趙鑫鑫與廈門海翼鄭一泓之間對局中的幾個回合。

7.仕四進五　車9平4(圖211)

平車過宮以後再車4進3巡河，策應右翼。如改走車9平6，則俥八進六，包2平1，俥八平七，士4進5，傌三進二，包8進5，炮六平二，車2進2，俥一平四，車6進8，帥五平六，黑方陣形缺少彈性，且子力位置稍差，演變下去紅優。

這是2015年騰訊棋牌全國象棋甲級聯賽廈門海翼陸偉韜與浙江民泰銀行徐崇峰之間對局中的幾個回合。

8.兵九進一　士4進5

稍緩。此時黑可以直接走包2進5封鎖，以下紅若接走俥一平四，則車4平2，俥四進七，包8進4，黑方易走。

9.兵一進一　車4進3

10.俥八進四　………

如改走俥八進六，則黑方既可以選擇兌車，也可走包8平6，以下俥一平四，卒9進1，兵一進一，車4平9，黑方滿意。

10.………　包2平1

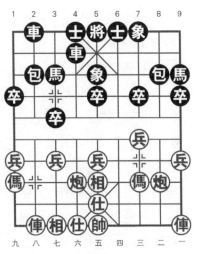

圖211

11.俥八進五　馬3退2　　12.傌九進八　車4平6

13.俥一平四　車6進5　　14.帥五平四　馬2進3

演變至此，雙方大體均勢。這是2014年QQ遊戲天下棋弈全國象棋甲級聯賽黑龍江農村信用社趙國榮與廣西跨世紀陳富傑之間對局中的幾個回合。

第二節　黑象7進5佈局

1.相三進五　象7進5

以順象佈局，雙方意在布成散手局，以較量中殘局功力。

2.兵七進一　………

進七兵或進三兵都是為了開通傌路，均屬相方的正常變化。

2.…………　馬2進1

跳邊馬是針對紅方進七兵的有力回擊，使紅方兵七進一效率降低。

3.傌八進七　車1進1(圖212)

起橫車加快大子出動速度。此時黑方也可改走卒7進1，以下紅若接走傌二進四，則車1進1，俥一平三，車1平6，俥九進一，車6進4，炮八進二，車6進2，炮二退一，馬8進7，傌七進六，包8平9，兵三進一，卒7進1，俥三進四，包9進4，雙方大體均勢。

這是2015年「張瑞圖‧八仙杯」第五屆晉江（國際）象棋個人公開賽北京王天一與澳門曹岩磊之間對局中的幾個回合。

4.俥九進一　卒7進1

黑方衝7卒活通馬路，保持局面的機動性。實戰中黑另有車1平6橫車過宮的選擇，以下紅若接走傌一進三，則卒7進1，炮二平一，馬8進7，俥一平二，包8退2，兵一進一，紅子佔位稍好，佈局滿意。

5.俥九平四　馬8進7

進馬是前面卒7進1的後續著法。在實戰中黑另有車1

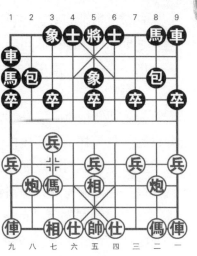

圖212

平4的變化，以下紅若接走俥四進五，則馬8進7，傌二進四，車4進3，俥一平三，包8退2，兵三進一，卒7進1，俥三進四，包8平7，俥三平二，包2平4，兵九進一，車9進1，雙方大體均勢。

這是2015年第四屆「碧桂園杯」全國象棋冠軍邀請賽黑龍江趙國榮與上海孫勇征之間對局中的幾個回合。

6.俥四進五　………

進俥卒林線給黑方以壓力，著法積極。如欲保持平穩，也可改走俥四進三，以下黑若接走車9進1，則兵三進一，卒7進1，俥四平三，包8退2，炮二平三，包8平7，俥三平六，車1平4，炮三進七，象5退7，俥一進一，象7進5，俥一平六，車4進4，俥六進三，卒1進1，雙方大體均勢。

這是2015年「蓮花老表杯」全國象棋團體賽廣西跨世

紀隊武俊強與北京威凱建設隊蔣川之間對局中的幾個回合。

6.………… 車9進1

（圖213）

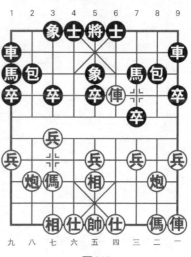

圖213

黑方起雙橫車，這是2005年蒲縣「煤運杯」全國象棋個人賽上郵電潘振對陣黑龍江趙國榮時，趙國榮特級大師創新的著法，這也是對老式的車1平4應法的改進。黑車9進1以後保留有車1平4的選擇，也可以走車1平6強行兌車，直接回應紅方俥四進五的著法。

7.炮二平四 ………

紅平炮不給黑方車1平6的機會。如改走傌七進八，則包2平4，炮二進四，車1平6，俥四平三，車6進3，黑方子力位置靈活，足可滿意。

這是2006年「啟新高爾夫杯」全國象棋甲級聯賽黑龍江聶鐵文與廈門汪洋之間對局中的幾個回合。

7.………… 包8退2　　8.傌二進三 ………

進傌是2015年全國象棋甲級聯賽中王斌大師的創新著法。以往紅方多走兵九進一，以下車9平8，傌二進四，車1平4，傌七進八，包2進5，炮四平八，車4平6，俥四進二，車8平6，俥一進一，馬7進8，黑方滿意。

8.………… 車9平8　　9.兵三進一　卒7進1

10.相五進三　卒3進1　　11.兵七進一　車1平3

雙方連續兌兵（卒），意在打開進攻的路線。佈局至此，雙方進入中局階段的爭奪。

12.傌七進六　車3進3

演變至此，雙方大體均勢。這是2015年騰訊棋牌全國象棋甲級聯賽江蘇王斌與內蒙古伊泰岀利明之間對局中的幾個回合。

第三節　打譜學名局

第87局　（上海）胡榮華　先勝　（美東）陳志

這是首屆「七星杯」國際邀請賽中的一盤對局。這盤棋由上海的胡榮華對陣美東棋手陳志。

胡大師開盤祭出飛相局，僅用17回合就戰勝對手，展現了胡特大精深的功力。

1.相三進五　象3進5
2.傌八進九　馬8進7
3.兵三進一　卒3進1
4.炮八平七　馬2進4
5.傌二進三　馬4進6
（圖214）

雙方以逆象局列陣。飛相局講究內線運子，選點佔位非常重要。就現在的形勢來看，紅方陣形穩固，子力通暢，黑方子力位置欠佳。此時黑應以

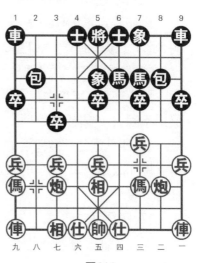

圖214

考慮先走車1平2開動右車為
宜。

　　6.俥九平八　　包2平1

　　7.傌三進四　　卒7進1

　　8.傌四進五　　馬6進5

　　9.傌五進三　　馬5進6

　　（圖215）

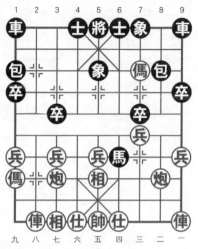

圖215

　　此時黑方應改走包1平7
打傌，以後可以方便9路車的
開通。以下紅若接走兵五進
一，則馬5退4，兵三進一，
象5進7，黑方雖然委屈一
些，但可以周旋。

　　10.炮二平四　　包1平7　　　11.俥一平二　　包8進5

　　12.俥八進六　　包7平8

　　黑如改走車9平8，則俥八平四，車8進6，俥四進三，
將5進1，俥二進一，車1進2，兵三進一，紅方勝勢。

　　13.俥二平三　　馬6退8　　　14.兵三進一　　車9平8

　　黑方在8路線集中車、馬、雙包四個強子，既攻不出來
又退不回去，焉能不敗？

　　15.俥八退二　　後包平9　　　16.俥三平二　　包8平9

　　黑如改走馬8進6，則俥八平四，車8進6，俥四進五，
紅方大優。

　　17.俥八平二

　　至此，紅方得子勝定。

第88局　（火車頭)于幼華　先負　（黑龍江)趙國榮

這是首屆「沙河特曲杯」第5輪第1台火車頭隊與黑龍江隊相遇時的一盤精彩對局。

1. 相三進五　象7進5　　2. 兵七進一　卒7進1
3. 傌八進七　馬8進7　　4. 傌二進三　馬2進1
5. 俥九進一　車1進1　　6. 俥九平四　車9進1

雙方形成雙橫俥（車），欲伺機以交換戰術謀得先機。

7. 炮二平一　包8退2　　8. 俥一平二　車9平8
9. 俥二進八　車1平8

黑方由右車左調，在紅方右翼集結子力。至此，佈局階段告一段落。

10. 傌七進六　包2進3　　11. 俥四進六　包2平4
12. 俥四平三　包4進2
13. 炮一進四　車8進2(圖216)

細膩。如改走包4平7，則炮八平三，車8進2，以下紅方可以走炮一進一，這讓黑方非常難受。而黑先走車8進2，紅方就沒有炮一進一的機會了，否則黑包4退5串打，紅方失子。

14. 炮一退二　卒1進1
15. 兵三進一　包4平7
16. 炮八平三　卒7進1
17. 俥三退三　馬1進2

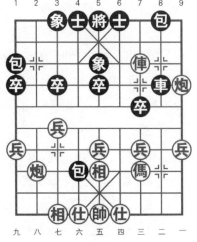

圖216

就局面而論，黑方擁有兵種優勢，而紅方多一邊兵，雙方勢均力敵。

18.炮一進一　馬2進1　　19.兵一進一　包8平9

20.仕六進五　包9進1　　21.炮一平六　………

平炮作用不大。不如改走兵五進一，以下黑若接走車8進1，則俥三進二，車8平7，俥三退一，象5退7，炮一平九，包9平5，炮九退一，紅方可儘快謀得和棋。

21.………　　車8進1　　22.炮六進三　馬1退2

23.炮三退二　包9平8　　24.俥三進二　………

空著。紅此時可以考慮改走俥三進三。

24.………　　馬2進4　　25.兵五進一　卒3進1

26.俥三進二　包8退1　　27.俥三退一　將5進1

28.俥三進一　將5退1　　29.俥三退四　卒3進1

30.相五進七　士6進5

紅方子力分散，黑方雖然少一兵，但是陣形工整。從兵種配置和子力位置來看，黑方已經反先。

31.炮六退二　馬4進3　　32.俥三進二　………

壞棋。紅方此時應該全力防守改走炮六退四，以下黑若接走卒1進1，則炮六平五，車8退1，俥三退一，馬3退2，兵一進一，車8平6，兵一平二，紅方足可抗衡。

32.………　　車8平4　　33.炮六平七　車4平3

34.俥三平五　馬3退4　　35.俥五平二　包8平7

36.炮七平五　車3進1

破相以後，紅已陷入危機。

37.相七進九　車3平2

38.炮三進四(圖217)　………

敗著。紅方此時應改走相九進七，不給黑馬過多的騰挪空間。以下黑若接走車2平3，則炮五退一，車3進1，炮五平一，馬4進2，炮一進四，士5退6，俥二平六，紅方局勢尚可。

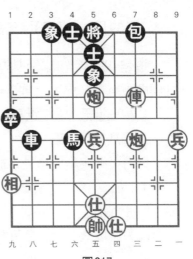

圖217

38.………… 車2退2

退車巧著。紅方不敢炮三平六吃馬，否則黑包7進9悶殺。

39.炮五平六	馬4進5	40.仕五進六	馬5退7
41.兵五進一	車2進6	42.帥五進一	車2退1
43.帥五退一	車2進1	44.帥五進一	車2退5
45.炮六退一	車2進1	46.炮三平七	馬7退5
47.俥二退四	車2進2	48.俥二平五	馬5進3
49.俥五平三	馬3進2		

不能吃相，黑方進攻節奏放緩。

50.炮七平二	馬2退4	51.炮二進五	士5退6
52.俥三進一	車2平1	53.兵五平四	馬4進3
54.帥五平四	車1平8	55.炮二平一	車8退2
56.炮六平五	象5進7	57.仕四進五	車8平6
58.仕五進四	車6退1	59.炮五退三	將5進1
60.俥三平七	將5平6		

至此，紅方認負。黑勝。

第89局　（江蘇)徐天紅　先勝　（廣東)許銀川

　　這是1990年全國象棋個人錦標賽第7輪時衛冕冠軍徐天紅與廣東新秀許銀川之間的一盤精彩對局。

　　1.相三進五　象7進5　　2.兵七進一　馬2進1
　　3.傌八進七　車1進1　　4.俥九進一　卒7進1

　　黑方挺卒定型過早，易被對手利用。此時黑可以考慮改走車1平6。

　　5.俥九平三　………

　　紅方選擇俥九平三是很有針對性的應著。

　　5.…………　馬8進6　　6.傌二進四　車1平4
　　7.炮二平一　包8退1　　8.兵三進一　馬6進8
　　9.炮八進四　包8平5（圖218）

　　還架中包直接給了紅方俥一平二的機會。黑此時不如改走士6進5，以下紅若接走炮八平五，則車4進2，炮五退一，包8平7，兵五進一，馬8進6，黑方子力位置調整後，可彌補失卒的劣勢，雙方仍是對峙的局面。

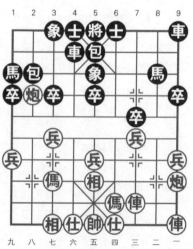

圖218

　　10.俥一平二　車4進3
　　11.俥二進六　車4平2
　　12.炮八平五　包5進2
　　13.俥二平五　包2進1
　　14.俥五退二　馬1退3

　　退馬不夠簡明。黑此時可

以考慮改走卒1進1，以下紅若接走俥五平四，則卒7進1，俥三進三，馬8進9，俥三退二，馬9退7，俥四退一，車9平7，黑頗具反彈力。

15.俥五平六　車9進1　　16.傌四進六　馬3進4

17.俥三平四　車9平7

平車壞棋，給了紅方利用的機會。此時黑方宜改走卒7進1，以下紅若接走俥六平三，則馬8進7，炮一平三，車9平4，炮三進三，象5進7，俥三平六，車4平2，黑方雖然委屈，但是全力防守下，紅方機會不多。

18.兵七進一　………

獻兵巧著，紅方由此展開攻勢。

18.…………　車2平3　　19.俥六平四　………

平俥叫殺，迫使黑方支士，使黑7路車失去策應能力。

19.…………　士6進5　　20.前俥平八　………

平俥捉包，逼黑方退馬保包。

20.…………　馬4退3

21.傌六進五　車3平4

22.俥四平二　車7進1

（圖219）

黑此時只能保馬。如改走馬8進6，則俥八進二，馬3進2，傌五進四，紅方得子。

23.俥二進四　車7平6

24.仕六進五　………

當前局面下，不如改走仕四進五效果更好。

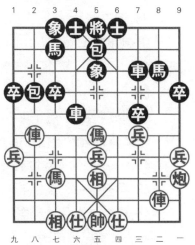

圖219

24.………… 卒1進1　　25.炮一平二　馬8進6

26.俥二進四　車6退2　　27.俥二平四　………

兌俥好棋，既削弱了黑方左翼的防守力量，又簡化了局面，不給黑方反撲的機會，老練。

27.………… 將5平6　　28.傌五進三　馬6進7

29.炮二進六　………

紅方進炮打馬，強手連發。

29.………… 士5進6　　30.傌三進四　馬7退8

31.傌四退二　包2平8　　32.俥八平二　………

紅方透過交換賺得一士，優勢擴大。

32.………… 包8進1　　33.傌七進八　車4平2

34.俥二平六　車2平7　　35.俥六進五　馬3退5

36.帥五平六　………

出帥穩健，不給黑方任何攪亂局勢的機會。

36.………… 包8進5　　37.帥六進一　車7平2

38.炮二退七　………

退炮意在準備仕五進四，將6進1，俥六平五，再炮二平四殺。

38.………… 車2退2　　39.傌八進七　車2平4

40.俥六退二　馬5進4　　41.仕五退六　………

紅此時也可改走相七進九，不給黑包打出來的機會。

41.………… 馬4進2　　42.兵五進一　馬2退3

43.兵五進一　馬3進4　　44.兵五進一　馬4進5

45.傌七進六　將6進1　　46.兵五進一　………

黑方九宮已經無險可守，紅方勝定。

46.………… 馬5進3　　47.帥六平五　包8平4

48.相五進七　馬3退5　　49.兵五平四　將6平5

50.傌六退八　包4退5　　51.炮二進一

至此，紅勝。

第90局　（浙江）于幼華　先勝　（郵電）許波

這是1990年全國象棋個人賽第9輪浙江于幼華與郵電體協許波大師相遇時的一盤對局。實戰中，于幼華一改往日急攻的棋風，選擇以穩健的飛相局佈陣，著實出人意料。而許波大師應以順象局意在與於特大較量散手功力。

這盤棋看似波瀾不驚，實際卻是暗流湧動，最終於特大捷足先登，取得勝利。

1.相三進五　象7進5　　2.兵三進一　………

紅挺三兵開通右翼子力。如改走兵七進1，則卒7進1，傌八進七，馬8進7，俥九進一，馬2進1，俥九平三，包8退2，雙方另有攻守。

在開局階段，挺兵的方向不同，局面發展的方向必然會受到相應的影響。

2.…………　卒3進1　　3.傌二進三　馬2進3

4.傌八進九　車1進1　　5.俥九進一　馬8進7

黑方跳正馬，呆板。不如改走車1平7或車1平6右車左調，陣形開揚。

6.俥九平四　車9進1　　7.仕四進五　包8退2

8.俥四進三　車9平8　　9.炮二進七　車8退1

佈局至此，我們不難發現，黑方在交換過程中損失步數過多，紅方先手。現在紅方平俥右肋，對黑方出子效率形成有效的遏制。

10.俥四平六　車1平6
11.兵九進一　車8進4
12.俥六進二　卒7進1
13.俥六平七　馬3退5
14.兵三進一　車8平7
15.炮八平六　車6進7
（圖220）

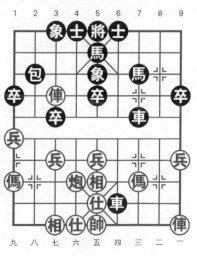

圖220

　　進車下二路對紅方並不能構成威脅。此時黑方穩健的走法應是改走車6進5，以下紅若接走俥七平九，則馬7進6，俥九平五，馬5進7，俥五平八，包2平1，傌九進八，馬6進5，局面一時無法簡化，雙方都有機會。

16.俥一平二　馬5退7　　17.俥二進三　士6進5
18.俥七平九　包2進6　　19.俥九平八　包2平1
20.傌九退七　………

　　退傌好棋，黑包陷入尷尬之境。

20.…………　後馬進6　　21.俥八退二　………

　　紅退俥河口，正著。如改走俥八平五，則馬6進5，俥五平二，馬5進6，黑馬活躍，紅有顧忌。

21.…………　車7平4　　22.兵九進一　馬6進7
23.俥八平三　卒3進1　　24.兵七進一　包1退3
25.兵五進一　包1平5

　　此時黑應改走前馬進5，以下紅若接走兵七進一，則車4平8，俥二進二，包1平7，炮六退一，馬7進8，炮六平

四，包7退1，兵七平八，馬5
進7，黑方子力位置較好，以
後可以利用中卒過河快速參戰
的優勢，與紅方相抗衡。

26.傌七進六 車4平6

（圖221）

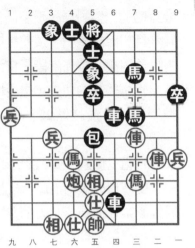

圖221

敗著。黑此時應改走車6
平7，以下紅若接走俥三平
五，則前馬進8，炮六進三，
車7退1，俥五平二，車7平
8，帥五平四，車8進2，帥四
進一，車8退1，帥四進一，
馬8進6，兌俥以後，黑足可抗衡。

27.傌六退四 ………

這是一步巧著，也是黑方忽視的地方。

27.………… 卒5進1 28.俥二平五 車6退4

29.兵七進一 ………

紅方衝兵過河，著法緊湊有力。紅方由此奠定勝局。

29.………… 前車平7 30.炮六退一 馬7進6

31.俥五平七 車7退1 32.俥三退二 車6平8

33.炮六進四 馬6退7 34.炮六平三 象5進7

35.傌四進五

演變至此，黑方認負。紅勝。

第91局 （河北)李來群 先勝 （八一)楊永明

這是1993年全國象棋團體賽暨第七屆全國運動會表演

賽首輪的一盤對局，李來群特級大師對陣楊永明。這盤棋雙方以柔對柔，中局階段李特大施展巨蟒纏身的功夫，穩穩地控制局面，最終以25個回合取勝。

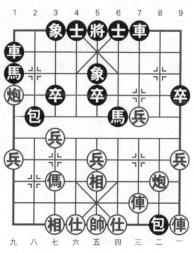

圖222

1.相三進五　象7進5

雙方形成順相佈局。飛相局本屬柔性佈局，而後手方又以飛象應對，以柔會柔。這類佈局的特色是雙方都要注意內線運子，不能有半點閃失。

2.兵七進一　卒7進1　　3.傌八進七　馬8進7

4.俥九進一　………

紅起橫俥著法明快。如改走傌二進四，則士6進5，以下俥一平三，車9平6，俥九進一，馬7進8，雙方大體均勢。

4.…………　馬2進1　　5.俥九平三　車1進1

6.兵三進一　車9平7

如改走卒7進1，則俥三進三，以下包8退2，炮二進四，車1平4，傌二進三，包8平7，炮二平三，車4進5，俥一平二，紅方先手。

7.兵三進一　馬7進6　　8.炮八平九　包2進2

如改走車1平6，則炮九進四，以下士6進5，傌二進一，車7進4，俥三進四，象5進7，仕四進五，紅方優勢。

9.炮九進四　包8進7(圖222)

　　黑包打傌敗著。此時黑不如改走車1平4，以下紅若接走炮九平五，則士4進5，炮五退一，將5平4，炮二平三，包8平7，黑方尚可堅持。

　　10.傌一平二　　車1平8

　　平車無異於雪上加霜，沒有考慮到紅方有平炮閃擊的手段。

　　11.炮二平三　　車8進8

　　12.炮三進七　　象5退7

圖223

　　整個局面黑方子力位置極差，紅方各子力位置靈活，且過河兵的威力不可小看，已經取得大優之勢。

　　13.兵三平四　　象7進5　　　14.傌三平八　　包2平4

　　15.炮九平五　　士4進5　　　16.兵五進一　　車8退6

　　17.兵四平五　　包4進2

　　18.仕六進五　　車8進3（圖223）

　　如改走包4平7，則帥五平六，以下包7平4，傌八進六，包4平7，傌七進八，紅方大優。

　　19.傌八進二　　車8平9　　　20.兵九進一　　卒9進1

　　21.兵九進一　　卒9進1　　　22.兵九進一　　包4平7

　　23.傌八進五　　………

　　此時紅方也可改走相五退三，以下黑若接走馬1退3，則前兵平六，包7退5，傌八平五，紅方勝勢。

　　23.…………　　包7退5　　　24.傌八退一　　車9平3

25.兵九進一

至此,紅方淨多雙兵,黑方認負。紅勝。

第92局 (火車頭)于幼華 先負 (上海)胡榮華

這是1997年全國象棋個人賽第7輪胡榮華執後迎戰「拼命三郎」特級大師于幼華的一場關鍵之戰。這盤棋于幼華以飛相局向胡榮華發難,而胡大師以順手象應戰,與于幼華展開內攻較量。中局階段,胡榮華棄子摧毀對方的仕相,攻守有序,最後贏得勝利。

　1.相三進五　象7進5　　　2.兵三進一　卒3進1

　3.傌八進九　………

先進左傌屯邊,意在迅速開動左翼主力,是別具一格的著法。以往多走傌二進三,以下馬2進3,傌八進九,車1進1或卒1進1、馬8進7等,均有不同的複雜攻防變化。

　3.…………　馬2進3　　　4.俥九進一　車1進1

　5.俥九平四　車1平4　　　6.傌二進三　馬8進7

　7.仕四進五　包8退2　　　8.炮八平六　………

平炮仕角,對黑方肋車形成一定的遏制,好棋。

　8.…………　包8平7　　　9.俥四進六　車9進2

10.俥一平二　車9平8　　　11.兵九進一　………

稍緩。不如改走炮二退二以後再炮二平三牽制黑方7路線,紅方攻勢更易展開。

11.…………　車4進4

黑車騎河誘紅炮巡河打車,著法細膩。

12.炮二進二　車4退1(圖224)

紅方進炮,黑方退車,一進一退之間,紅炮的位置已大

不如前。

　　13.俥四進一　　士6進5

　　14.傌九進八　　卒3進1

棄卒攔傌，好棋。

　　15.兵七進一　　馬3進2

　　16.傌八退七　　馬2進3

　　進馬是黑方棄卒的後續手
段。成功地逼退紅傌以後，黑
方優勢。

　　17.炮二退一　　馬3退1

　　18.俥四退四　　車4平2

　　19.傌七進六　　車8進2

　　20.炮二平三　　………

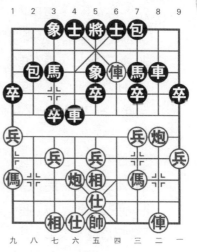

圖224

　　兌俥導致局面落後。此時紅應改走兵七進一，以下黑若
接走車2平3，則傌六退八，車3平2，俥四平九，包2進
4，兌子後雙方局勢平穩。

　　20.…………　　車8進5　　　21.傌三退二　　車2平8

　　22.俥四退四　　………

　　如改走傌二進一，則包2進3，俥四進一，卒7進1，俥
四平六，卒7進1，炮三進四，車8平4，炮六進三，包2平
4，黑方易走。

　　22.…………　　馬1進2　　　23.傌二進一　　包2平3

　　24.相七進九　　馬2進1　　　25.炮三退二　　卒7進1

　　26.兵七進一　　卒7進1　　　27.兵七進一　　馬1退3

　　28.炮六退一　　………

　　不如改走炮三平七兌馬，局勢較為穩健。

28.………… 　車8平4　　29.仕五進六　車4進1

黑車殺傌脅仕，是撕開紅方防線的佳著。

30.炮三平七　車4進2　　31.炮七進六　車4平5

32.仕六進五　馬7進8（圖225）

至此，紅方雖多一子，但是後防不穩且子力分散，紅方
由此陷入苦守之中。

33.俥四進二　車5退1　　34.兵一進一　馬8進6

35.俥四平七　馬6進7　　36.俥七平四　馬7退6

37.俥四平七　包7進4　　38.俥七進一　車5退1

39.俥七進一　車5退1　　40.傌一退二　馬6進4

41.炮六進一　馬4進6　　42.傌二進四　包7平6

43.相九退七　包6進4

黑方利用中車威力，運馬掛角，再平包打傌得回一子，
勝定。

44.炮六平五　馬6退8

45.俥七平三　包6退5

46.俥三退一　馬8退7

47.俥三平七　卒1進1

48.炮七平八　車5平2

49.炮八退一　車2進5

50.仕五退六　車2退4

51.炮八平九　馬7進5

52.俥七平五　馬5退3

53.炮九平五　包6平3

54.前炮退一　包3進6

55.仕六進五　車2進1

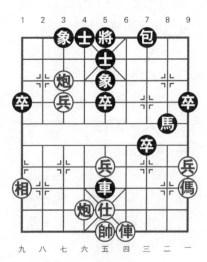

圖225

56.俥五平八　馬3進2　　57.後炮平一　馬2進3

58.帥五平四　馬3退4　　59.炮五退三　馬4退6

至此，紅方認負。黑勝。

第93局　（河北）張江　先負　（北京）蔣川

這是2003年「磐安偉業杯」全國象棋大師冠軍賽第5輪時的一盤精彩對局。由河北隊的張江對陣北京隊的蔣川。

1.相三進五　象3進5　　2.炮八平六　卒3進1

3.傌八進九　………

上邊傌與炮八平六是相互配合的一著棋，意在加快出動左翼子力。

3.…………　馬2進3　　4.俥九平八　車1平2

5.俥八進四　包2平1　　6.俥八平六　馬8進9

7.傌二進三　卒1進1

由於紅方有巡河俥的存在，故黑方挺1路卒控制紅邊傌就非常重要。如果讓紅方搶到這著棋，則紅方陣形舒展。

　8.仕四進五　士4進5　　　9.兵三進一　包8平6

10.俥一平二　車9平8　　11.炮二進五　………

進炮封鎖，對黑方6路包形成一種半牽制狀態。

11.…………　卒9進1　　12.傌三進四　包6進2

13.俥二進二　士5進6

14.俥六進二（圖226）……

進俥作用不大。不如改走兵七進一主動挑起戰火，以下黑若接走包6平8，則兵三進一，卒7進1，傌四進二，車8進2，傌二進一，車8平9，兵七進一，象5進3，俥六進二，雙方兌子交換以後，紅方子力位置靈活且控制要道，紅

方先手。

　　14.………… 包6平8

　　15.兵三進一 卒7進1

　　16.傌四進二 車8進2

　　17.傌二進一 車8平9

　　18.俥六平七 ………

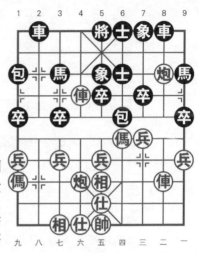

圖226

實戰中的交換雖然看似和第14回合擬定的著法差不多，實則不然。實戰的著法黑方仍然保持陣形的完整，不需要補棋，只需車2平3保馬，即可把紅方左俥陷入「背」路。

　　18.………… 車2平3　　19.炮六進三 卒9進1

　　20.炮六平九 包1進4　　21.兵五進一 士6退5

　　22.兵五進一 包1平9

　　平包打兵使右包左調，很有大局觀的一著棋。

　　如改走卒5進1，則炮九平五，紅炮佔中以後，紅七路俥的作用就可大大增強，對黑車馬形成了實際上的牽制。

　　23.兵五進一 車9進1　　24.兵五平四 卒7進1

　　25.相五進三 卒9平8　　26.俥二進二 包9平5

　　這幾個回合，黑方走得很巧，以連續棄卒，把紅方底線的問題暴露出來。

　　27.仕五退四 車3平4　　28.俥二退一 ………

　　如改走俥七進一，則車4進8，俥二退一，將5平4，黑勝勢。

　　28.………… 包5退1

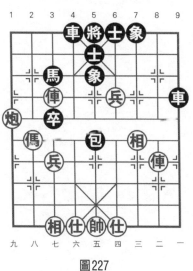

圖227

29.傌九進八（圖227）………

敗著。紅方對形勢判斷出現錯誤，應當將黑方中包作為主要的攻擊目標，這是全局的焦點。所以此時紅方應改走兵七進一，以下黑若接走車4進5，則炮九退一，包5平3，俥七平八，包3平7，炮九平三，車4平7，俥八平七，馬3退4，傌九進七，紅方足可抗衡。

29.………	車4進8	30.炮九退一	包5平1
31.俥七進一	包1平7	32.俥二平六	車4平6
33.俥七平八	士5退4	34.傌八進七	包7進4
35.仕四進五	士6進5		

至此，紅方認負。黑勝。

第七章　飛相對金鈎包

第一節　佈局思路與動態

面對先手方的飛相，後手方第一著應以包8平3或包2平7，使雙包集中一翼，這一佈局因進兵後子力位置形狀如鈎而得名金鈎包，也叫過宮斂包。金鈎包應飛相局，不管是左金鈎包還是右金鈎包，其戰略意圖都是把子力集中一翼，然後伺機向對方相線進行反擊。

這種陣法與過宮包應飛相局相比，其對攻意識更為強烈，但因其雙包集結的一翼子力密度較大，原來未動過的包橫向移動不便，如調動不靈易形成壅塞局面，故其是一種利弊參半的佈局。

從近年各個實戰過程看，金鈎包應飛相局在全國大賽上出現不多，並且多屬於散手佈局，側重於中殘局的纏鬥。下面以一局實例對其進行分析。

第二節　飛相對金鈎包佈局

1.相三進五　包8平3
相對於包8平3的下法，黑方另有一種包2平7的變化。

但顯然包8平3是更有針對性的，而包2平7的下法對紅方牽制力不足，是典型的佈局「俗手」。

試演如下：包2平7，俥九進一，車1進2，俥九平四，車1平6，炮二平一，象7進5，兵七進一，馬8進6，傌八進七，馬2進3，傌七進六，紅方主動。

2．俥一進一（圖228）………

紅起高橫俥，是針對金鈎包的一種積極走法。此外紅方也可選擇走傌八進九降低黑方3路包的效率。

試演如下：傌八進九，馬8進7，炮八平六，馬2進1，兵九進一，車9平8，俥九平八，車1平2，俥八進四，車8進4，仕四進五，雙方大體均勢。

2．………　　馬8進7

進馬加快大子出動速度。如改走車9進2，則兵七進一，車9平4，傌八進七，象3進5，俥九進一，以後可以俥九平六，黑方子力壅塞，紅方滿意。

3．俥一平六　………

平俥過宮是針對金鈎包有力的選擇。針對金鈎包右翼子力擁擠的弱點，急起橫俥移左肋，透過對黑方右翼的打擊，儘量不讓黑方陣形展開。

3．………　　包3平6

黑包移左，調整陣形，使紅方利用左橫俥進行「騷擾」控制的企圖落空，是佈局階段

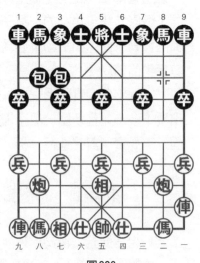

圖228

高瞻遠矚的一步棋。

如改走車9平8，則俥六進七，馬2進1，傌八進九，紅方下有俥六平八實施封鎖的後續手段；又如改走象3進5，則傌八進九後，黑方右翼子路不暢，金鈎包的積極作用難以發揮。

4.傌八進九(圖229)　………

此時紅也可改走傌二進三，以下黑如接走車9平8，則炮二退二，卒7進1，炮二平三，象3進5，傌八進九，馬2進3，炮八平七，車1平2，俥九平八，包2進5，俥六平四，士4進5，兵九進一，紅方陣形嚴整，各子佔位較好。

4.…………　　車9平8　　5.炮八平七　　包2平5

重置頭包，是由於黑左直車牽住了傌、炮，使紅右翼陷於半癱瘓狀態。

如改走馬2進3，則俥九平八，車1平2，兵七進一，象7進5，俥八進六，紅方主動。

6.俥九平八　　馬2進1

機警之著，使紅方左側雙俥炮失去攻擊目標，無用武之地。

7.仕六進五　　包5進4

8.俥六進三　　包5平9

9.傌二進一　　………

如改走俥六平一，則包6退1，紅俥不敢退俥吃包，否則會被黑方打死俥。這樣紅俥還要調整，浪費步數。

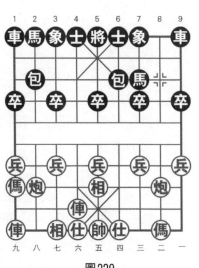

圖229

9.………… 車1平2　　10.俥八進九　馬1退2

11.兵三進一　………

雙方演變至此，紅方稍好。

第三節　打譜學名局

第94局　（河北）李來群　先勝　（浙江）陳孝堃

這是1982年全國象棋團體賽第8輪河北隊與浙江隊第1台的一盤精彩對局。

1.相三進五　包2平7　　2.俥九進一　車1進2

3.俥九平四　車1平6　　4.俥四進六　包8平6

5.傌二進四　………

紅先跳拐角傌以活通右翼子力，這是針對黑包2平7的常見應法。此時紅方也可改走兵七進一，以下黑若接走馬8進9，則炮二進四，卒7進1，傌二進四，車9平8，俥一平二，紅先。

5.………… 車9進1　　6.俥一平二　車9平6

7.仕四進五　………

補仕穩健。如改走傌四進六，則包6平5，紅方中兵失守，黑方滿意。

7.………… 馬8進9　　8.兵七進一　包6平5

9.俥二進一　車6進3　　10.傌八進七　卒3進1

此時，紅右俥既給拐角傌生根，又給二路炮生根。針對紅這一特點，黑方可以考慮改走車6平8效果較好。

11.兵七進一　車6平3　　12.炮二平一　馬2進3

13.傌七進六　　卒9進1

14.炮八平七　　車3平4

（圖230）

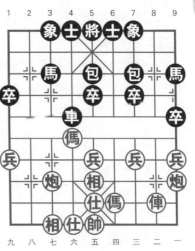

圖230

平車大膽，但是失去底象似乎得不償失。此時黑方可以考慮改走馬3進4，以下紅若接走俥二進三，則馬4退6，炮一平四，士4進5，黑方不落下風。

15.炮七進七　　士4進5

16.俥二進三　　包5平4

17.傌六退七　　車4平6

18.炮一平四　　馬9進8

19.炮七平九　　包7平8

臨場看似黑方處處爭先，實則當黑方這些爭先手段全部走「淨」時，局面必然落入下風。黑方此時應改走象7進5，以下紅若接走傌四進二，則包7平8，俥二平七，車6平3，俥七進一，象5進3，傌二進三，卒9進1，兵一進一，馬8進7，黑方足可抗衡。

20.俥二平七　　包4平6　　21.傌七進六　　車6平4

22.俥七平八　　………

平俥不夠簡明，反而被黑方利用化解了危局。紅方此時應改走相五進三，以下黑若接走車4退3，則俥七平八，包6進3，傌六進五，馬3進5，俥八進五，士5退4，炮四平五，黑方防線被撕開，紅方大優。

22.………　　　包6進6

23.炮四進六　士5進6
(圖231)

壞棋。此時黑應改走包8
平9，以下紅若接走俥八進
五，則士5退4，俥八退一，
士4進5，傌六進八，車4平
3，傌八進七，車3退2，俥八
進一，士5退4，炮九平六，
包6退6，黑方全力防守，紅
方俥雙包並沒有好的攻擊辦
法，局勢兩分。

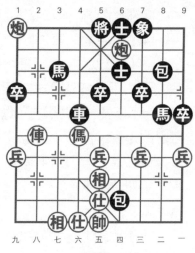

圖231

24.炮四退七　馬8進7
25.炮四平三　象7進5
26.炮三進五　馬7進6

黑方前面已經給了紅方太多的攻擊空間，現在再進馬攻
擊，為時已晚。

27.炮三進二　車4平8　　28.仕五進四　馬6退4
29.帥五平四　車8進5　　30.帥四進一　車8退1
31.帥四退一　車8平2　　32.俥八進五　………

進俥巧著，使黑方兌俥進攻的計畫落空。

32.………　　將5進1　　33.俥八平四　車2退3
34.俥四退二　車2平4　　35.俥四平二　………

掃清黑方士象以後，紅方俥雙炮可以發揮更大威力。

35.………　　馬3退4　　36.仕六進五　馬4退2
37.俥二進一　馬2退3　　38.炮三退七

至此，黑方認負。紅勝。

第95局　（河北)李來群　先負　（上海)胡榮華

在1982年「上海杯」全國象棋大師邀請賽中胡榮華佔據了天時、地利、人和之利，最終一舉奪冠。這是邀請賽上李來群先手對陣胡榮華的一盤精彩對局。

1.相三進五　包8平3　　2.俥一進一　………

起橫俥準備移向左肋進行封鎖或侵擾，意在打亂黑金鈎包的部署。

2.…………　馬8進7　　3.俥一平六　包3平6

紅方右俥快速左移，準備襲擊黑方右翼。黑平包左移，這對協調整個佈局結構有一定的作用。黑雖然由於左右挪動在步數上虧了一步，但得失仍很微妙。黑如改走馬2進1，則兵九進一，紅方滿意。

4.傌八進九　車9平8　　5.炮八平七　包2平5

正著。紅方由於右翼傌炮被牽制，故陷於半癱瘓狀態。這樣，黑方定型為56包陣勢，局勢較為理想。

6.俥九平八　馬2進1

機警之著。使紅方左側雙俥炮失去攻擊目標，無用武之地。

7.仕六進五　………

紅方補仕方向性錯誤。此時紅可考慮改走俥六平四，以下黑若接走包5進4，則仕四進五，士4進5，俥四進二，包5退2，兵七進一，象3進5，雙方各有千秋。

7.…………　包5進4　　　8.俥六進三　車8進4

9.兵九進一(圖232)　………

一步之差，造成以後黑方有五子歸邊的攻勢。此時紅應

改走兵一進一，以下黑若接走
卒1進1，則傌二進一，馬1
進2，俥六平二，車8平4，俥
八進四，包6平2，雖仍是黑
方較易走，但紅較實戰著法更
好。

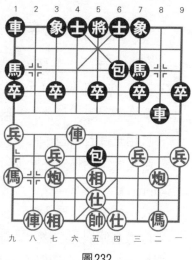

圖232

 9.………… 　包5平9

 10.俥六平一　　包6退1

　　這是上著紅走俥六平一時
沒有考慮到妙手。由此可見，
上著紅方俥六平一易被黑方利
用，故應以改走俥六平四為
宜。

 11.俥一平四　包6平9　　12.傌二進一　………

　　正著。否則黑包9進3，紅底傌受困。

 12.………… 　卒9進1

　　至此，黑方奠定了多卒的物質優勢。

 13.俥四進二　象3進5　　14.俥四平三　馬7進9

 15.俥三平五　卒9進1

　　紅方雖然連掃黑兩卒，但是黑方並不著急，仍按自己的
計畫在紅方右翼集結大量的兵力。

 16.俥八進四　士4進5　　17.俥五平四　車1平2

 18.俥八平五　………

　　此時紅方如改走俥八進五，則馬1退2，以下俥四平
七，車8平5，俥七平九，馬2進4。雖然紅方改善了少兵的
弱點，但是黑方中車位置極好，攻守兩利。並且黑方子力集

中，隨時都有發動攻擊的機會，紅方失先。

18.………　車8進11　　9.俥五進一　車2進8

20.俥四進二　………

空著！應改走炮二平三，以下黑若接走車2退6，則俥四進二，馬9進7，炮三進三，象5進7，俥五平三，後包進2，俥四退二，象7進5，俥三平五，紅方大優。

20.…………　馬9退8　　21.俥四退二　馬8進6

好棋！連跳兩步馬，調整全局的子力位置。

22.俥五平六　………

平俥作用不大。此時紅不如改走炮二平三，以下黑若接走車8平4，則相五退三，馬1退3，傌一退三，卒3進1，炮七平五，局勢複雜。

22.…………　馬1退3　　23.炮二平四　………

此時紅如改走俥四平七，則馬6進7，以下兵三進一，馬7進5，下一步黑方有馬結連環等手段，黑優。

23.…………　車8退2　　24.俥四退二　………

紅方只有雙俥的位置相對靈活一些，兌俥以後，子力位置較低，於守於攻都將不利，所以紅方數次避兌俥。但是黑方卻牢牢抓住紅棋的這一弱點，搶先兌俥佔位，賺得便宜。

24.…………　馬6進7　　25.兵三進一　卒9平8

這是一步壞棋。此時黑方應改走馬7退5，以下紅若接走俥四平五，則後包進3，俥六退二，卒3進1，雙方仍處膠著的態勢。

26.炮四進七　………

貪攻導致局面失控。此時，紅方其實只要走一著炮四退一即可獲得優勢，以下黑如接走卒8平7，則俥四退一，前

包退2，俥六平三，車2平5，仕四進五，象5進7，俥四退一，紅方得子之後先退回要點，以後再徐圖進取，優勢很大。

　　26.………… 馬7退5　　27.俥四進四　後包平8

　　28.俥六平一（圖233）………

　　敗著。當前局面下，紅炮雖然破士，但是黑底包逃了出來，這樣紅方雙俥就沒有好的攻擊辦法。此時平俥捉包脫離主戰場，導致局面更加不利。紅方應改走俥六平五，以下黑若接走卒3進1，則俥四平三，包9退5，俥五進一，車8平5，俥三平二，包9進5，炮四退八，車2退5，俥二退四，紅方一俥換雙後還可順勢消滅黑方過河卒，足可抗衡。

　　28.………… 卒8平9

　　平卒，引入戰術，把黑車引入位置較差的巡河線。

　　29.俥一退一 ………

　　隨手之著。此時紅仍應改走俥一平六，促使黑方變著，否則作和。如黑方求變而走象5退3，則俥四平三，馬3進5，炮四退二或退八，這樣雖屬黑優，但紅尚有迴旋餘地。

　　29.………… 包9平4

　　30.俥四退五 ………

　　如改走俥一進一，則包4退5，俥四退五，士5退6，黑方多子佔優。

　　30.………… 包4退1

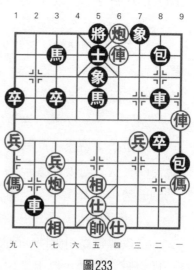

圖233

好棋！至此，紅方必失一子。

31.炮四退五　………

退炮是讓紅局勢崩潰的一著棋。此時紅方應改走俥一進五，以下黑若接走士5退6，則俥四進五，包4退5，俥一平二，紅方易走。

31.…………　車8平6　　32.俥一進四　包4退4

轉眼間肋線的俥炮受制，黑方牢牢地確立了優勢。

33.俥一進一　車6進2　　34.俥四平五　馬5進4

35.炮七退一　士5退6

退士以後再包8平5架中包攻，好棋。

36.俥一退三　包8平5　　37.俥五平二　車2平1

黑平車後下伏包5進6，相七進五，車1退1吃俥的棋。

38.傌一退三　車1進1　　39.炮七進五　象5進3

40.炮七平五　包5進6　　41.仕五退六　包5退3

至此，紅方認負。黑勝。

第96局　（上海）徐天利　先勝　（山東）王秉國

這是1982年全國象棋個人賽第10輪上海徐天利與山東王秉國之間的一盤精彩對局。

1.相三進五　包8平3　　2.俥一進一　馬2進1

3.傌八進九　馬8進7　　4.俥一平六　士6進5

補士並非當務之急。此時黑應以改走卒1進1活通邊馬為宜。

5.兵九進一　車9平8　　6.傌二進四　車8進4

7.傌九進八　………

紅方躍傌兌包，搶先之著。

7.…………　包2進5　　8.炮二平八　包3平6

9.兵三進一　車1進1(圖234)

如改走車8平6（如卒7進1，則傌四進二！），則傌四進二，包6進7，俥六平四，車6進4，傌二退四，包6平9，俥九進一，紅棄仕得勢，佔優。

10.俥九進一　包6退1　　11.俥六進二　車8進4

12.俥九平六　車8平7　　13.兵五進一　包6進4

黑方進包打傌輕率，反被紅方利用。此時黑應改走包6進8，以下紅若接走傌四進五，則車7平4，俥六退二，包6退4！兵七進一（如傌八進六，則車1平4牽制），卒5進1，黑方不落下風。

14.傌八進六　包6退3

由此可見黑上著進包打傌的弊處。

15.傌六進八　………

紅利用黑的失誤，乘機躍傌捉車，誘逼黑方先棄後取，以佔得兵種齊全和多兵之利，是迅速擴大優勢的巧妙之著。

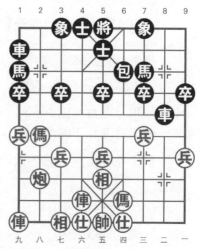

15.…………　包6平2

16.炮八進五　車1平2

17.炮八平六　車2進2

18.炮六退一　車2進4

19.傌四進三　車7平4

20.俥六退二　車2退3

21.炮六平三　………

至此紅方多兵和兵種齊全

圖234

這兩個要點全部實現，由此開始控制局面。

21.…………　象7進5　　22.俥六平二　卒1進1

如改走士5退6，則俥二進七，卒1進1，俥二平三，馬7退5，結果與實戰殊途同歸。

23.俥二進七　………

紅方進俥下二路，後伏有俥二平三捉死黑馬的手段，嚴厲。

23.…………　士5退6　　24.俥二平三　馬7退5

25.炮三平二（圖235）　………

保持攻擊力的選擇。如改走俥三平四，則馬5進3，以下炮三進一，馬1退2，兵九進一，車2平1，俥四平八，車1退3，俥八平九，馬3退1，兵七進一，紅方雖然也是優勢，但是兌俥以後子力簡化，不利於紅方的攻擊。

25.…………　卒1進1

如改走車2平8，則俥三退二，以下馬5進3，兵九進一，紅方也難應付。

26.俥三退二　卒5進1

黑方不能給紅炮鎮中的機會，否則窩心馬不好調整，速敗。

27.炮二進三　馬5退7

如改走象5退7，則俥二平五，紅方優勢更大。

28.俥三平四　士4進5

29.兵三進一　卒5進1

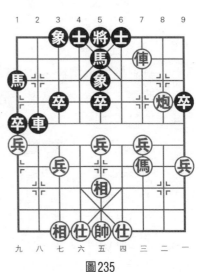

圖235

30.兵三進一　卒5進1　　31.傌三進四　卒5進1

32.兵三進一　車2平4　　33.相七進五　車4進2

34.兵三進一　………

以上幾個回合，紅方經由審度計算到後防有驚無險，所以快速衝三兵捉死黑馬，勝定。

34.…………　將5平4　　35.仕四進五　馬1進2

36.兵三進一　象5退7　　37.俥四平七　車4平3

38.相五進七

至此，紅勝。

第97局　（上海）林宏敏　先勝　（湖南）羅忠才

這是1984年全國象棋團體賽上上海林宏敏與湖南羅忠才之間的一場精彩對局。

1.相三進五　包2平7

2.俥九進一　車1進2

3.俥九平四　車1平6

4.炮二平一　………

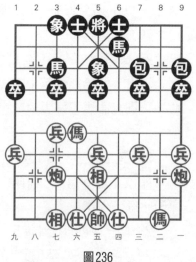

針對黑方金鉤包，紅方有多種應法。此時，炮二平一是一個不錯的選擇。

4.…………　象7進5

5.兵七進一　馬8進6

6.傌八進七　馬2進3

7.傌七進六　車9平8

8.炮八平七　車6進6

9.傌二進四　包8平9

圖236

10.俥一平二　車8進9

11.傌四退二(圖236) ………

雙方兌掉雙俥（車）以後，紅方子力位置優勢就顯現出來。在無俥（車）局的較量中決定勝負的因素主要有三個方面，即子力位置、兵卒數量、仕（士）相（象）完整的程度。現在因雙方後兩個方面相同，故其在子力位置上的優勢就顯得很重要。

11.…………　包9進4　　12.傌六進四　包7平6

13.炮一進四　馬6進8　　14.傌二進三　包9進3

進包有幫倒忙的嫌疑。此時黑可以考慮改走包9退2加強防守。

15.仕四進五　士6進5　　16.炮一平二　卒7進1

17.傌三進一　卒5進1

18.兵三進一　包6退1(圖237)

敗著。此時黑應改走馬3進5，以下紅若接走炮二平七，則馬8進9，兵三進一，馬9進8，後炮退一，馬5進7，傌四進五，士5進4，傌五退四，馬7進6，黑方足可抗衡。

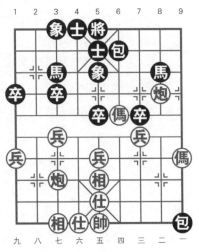

圖237

19.炮七進四　馬3進5

20.炮七平八　卒1進1

21.炮八進三　馬5退3

22.炮八平九　馬3進4

23.兵三進一　象5進7

24.兵七進一　………

在紅方大舉進攻下，黑方防線已經顧此失彼。

24.………　馬4退3　　25.炮二平七　馬3進5

26.兵七平六　馬8進9　　27.炮七退五　包6平8

28.傌一退二　包8進6　　29.兵六平五　馬5退4

30.炮九退三　………

退炮保持攻勢的立體化，紅方仍然牢牢地控制著局面。

30.………　包8平7　　31.仕五進四　馬9進8

32.傌二進三　馬4進2　　33.前兵平六　馬8進7

34.炮七平四　包7平8　　35.帥五進一　………

上帥巧手，紅方勝定。

35.………　象3進5　　36.傌三進一

至此，黑方認負。紅勝。

第98局　（廣州）黃景賢　先勝　（雲南）何連生

這是1991年「梁溪商業公司杯」全國象棋團體錦標賽第11輪的一盤精彩對局。

1.相三進五　包8平3　　2.傌一進一　車9進2

黑方橫車升高兩步，這是與金鈎包相組合的一種戰術手段，欲搶佔右4路肋道。

3.兵七進一　車9平4　　4.傌八進七　象3進5

5.傌九進一　馬8進7　　6.傌一平六　馬2進4

此時黑方還有一種變化卒7進1，意在保持陣形的靈活性。以下傌七進八，車4進6，傌九平六，包2進5，炮二平八，士4進5，傌六進五，馬2進1，兵九進一（如傌八進九，則車1平2），車1平4，雙方均勢。

7.兵三進一　車1平3

這是黑方預先設計好的反擊路線。

8.傌七進六　車4進2

9.傌六退四　車4平2

（圖238）

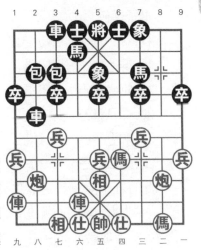

圖238

避兌之著。此時黑應以改走車4平6較好，以下紅若接走俥六進七，則車6進2，俥六平八，包2平1，傌二進三，士4進5，黑方陣形工整，足可抗衡。

實戰中黑走車4平2不利之處在於，當紅方炮八平七脫身以後，黑方拐角馬位置尷尬，不好調整；而車4平6則迫使紅方必須交換，這樣在實質上黑方等於位置較差的拐角馬換得位置較好的紅傌，黑棋無疑賺得便宜。

10.炮八平七　馬4進6　　11.俥六進五　卒3進1

12.炮二進四　………

針對黑方中卒失守的弱點，進炮瞄卒好棋。

12.………　卒3進1　　13.俥六平七　車2平6

14.俥九平八　卒3平2

15.炮二平五　象5進3（圖239）

敗著。應改走士6進5，以下紅方如改走俥八進三，則車6進2，俥八進三，馬6進5，俥七進一，車3進2，俥八平七，馬7進5，俥七退四，前馬進7，黑方足可抗衡。

16.俥八進三　馬6退4　　17.炮五退二　………

棄子準確。

17.…………　車6進2

18.俥七進一　車3進2

19.炮七進五　車6退4

20.俥八進三　車6進7

21.帥五平四　馬4進2

22.傌二進三　………

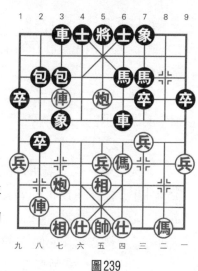

圖239

此時紅不能急於走炮七平五，否則以下黑有馬7進5的手段，紅方取勝反而麻煩。

22.…………　將5進1

23.傌三進四　將5平6

24.帥四平五　象3退1

25.炮五進三　………

至此，紅方再得一子，勝定。

第99局　（北京）傅光明　先勝　（北京）張強

這是1999年「西門控杯」全國象棋大師冠軍賽第9輪的一盤精彩對局，由北京老將傅光明對陣當時北京棋壇新秀張強，請看實戰。

1.相三進五　包8平3　　2.傌八進九　………

左傌屯邊，暗護七兵，穩健的走法。

2.…………　車9進2　　　　3.俥九進一　車9平4

4.俥一進一　包2進4(圖240)

進包是改進著法。以往多走馬8進7，以下俥九平六，馬2進1，兵九進一，士4進5，傌九進八，車4進6，俥一

平六，包2進5，炮二進八，
象3進5，雙方兌子交換以
後，紅方子力靈活，佔先。現
在黑方進包是爭先之著，黑欲
利用紅方中兵失根的弱點，策
劃攻擊。

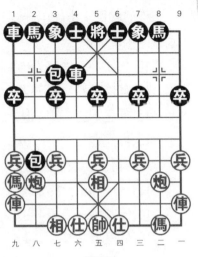

圖240

　　5.傌二進三　　車4進5

　　6.炮八退二　　包3平4

　　調整包位非當務之急。此
時黑應改走馬2進1，以下紅
若接走俥一平四，則車1進
1，兵三進一，車4退3，黑方
陣形靈活又不失彈性，這樣演變黑方較滿意。

　　7.俥一平四　　馬8進7

　　8.俥四進四　　包2退3(圖241)

　　退包並非空著，黑方的計畫是下著可走卒7進1，以下
紅若接走俥四平三，則象7進5（紅方如接走俥三進一，則
卒3進1打俥同時活通右翼子力）；又如紅方接走俥三平
八，則包2進6，俥八退五，馬2進1，黑方在活通右翼子力
的同時，保持了左馬的靈活度，黑方滿意。但是黑方忽略了
紅方有先手兵三進一的手段，這簡簡單單的一著棋就使得黑
方2路包非常尷尬。因此，黑方此時應以改走包2退5保持
炮的靈活為宜。

　　以下紅方如兵三進一，則卒7進1，俥四平三，象3進
5，俥三進一，包2平7，俥三平四，馬2進3，黑方可戰。

　　9.兵三進一　　卒7進1　　10.俥四進三　　………

進俥好棋，黑方由此陷入兩難的困境。

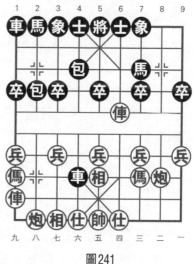

圖241

10.………… 卒7進1

11.俥四平八 卒7進1

12.傌三退二 車4退2

13.俥八退二 ………

紅方得子，大佔優勢。

13.………… 馬2進1

14.俥九平三 車4平8

15.俥三進二 馬7進6

黑此時顯然不能走車8進2，否則紅俥三進四，車8進2，俥三平六，黑方敗定。

16.俥三退一 包4進5　17.俥三進三 包4退4

如改走包4平8，則傌二進三，車8進1，俥三平四，車8平7，傌三退二，紅方勝勢。

18.俥八進一 車8進2　19.俥三平四 車8進2

20.俥四平六

至此，紅捉死黑包，黑方認負。紅勝。

第100局 （浙江)于幼華　先勝 （湖南)謝業梘

這是2012年「蔡倫竹海杯」象棋精英邀請賽第2輪第20台的一盤精彩對局。

1.相三進五 包8平3

以金鈎包應飛相局是一種冷僻的應法。謝業梘大師有意避開俗套，意與紅方較量中殘局功力。

2.傌二進三　………

在此局面下，紅方通常會選擇走傌八進九避開黑方3路包的鋒芒。

2.………　　卒7進1　　3.傌八進九　馬8進7

4.炮八平六　馬?進1　　5.俥九平八　車1平2

6.俥八進四　………

鑒於黑方右翼子力不好調整，紅方這手進俥巡河非常必要。

6.………　　卒1進1　　7.兵三進一　卒7進1

8.俥八平三　象3進5　　9.兵九進一　卒1進1

10.俥三平九　………

透過兌兵，紅方雙傌俱活，穩健。

10.……　　馬1進2　　11.傌三進二　車9進1

12.仕四進五　車2進1　　13.俥一平三　車2平1

紅方的巡河俥位置很好，有效地遏制了黑方雙馬的活動。

14.俥九平四　車9平6　　15.俥四平五　車1平4

16.俥三進四　車6進7

進車以後雖似可對紅方略有「騷擾」，但並不能形成有效的威脅。

17.炮二平三　　車6平8　　18.傌二進三　馬2進3

19.傌九進七　　包3進4

20.俥三平二(圖242)　……

進俥稍軟，不如改走俥五平八效果較好。試演如下：
俥五平八，車8進1，仕五退四，包2平1，俥八進三，包1進4，仕六進五（如俥八退四，則包3平9，黑大優），以下

紅方有炮六進七再傌三進四的突破手段，紅優。

20.………… 車8退3

21.傌五平二 車4進3

兌車以後，雙方局勢平穩。

22.傌二平八 包2平3

23.傌三退四 車4平6

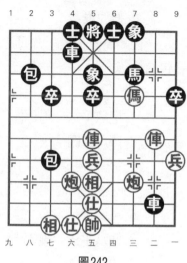

圖242

平車欠細膩。此時黑方應以改走車4平5為宜，以後可以走車5進2下伏硬吃中相的手段，黑方的攻擊手段非常豐富。

24.炮三平四 車6平7　　25.兵一進一 前包進2

26.傌八進二 ………

機警之著。黑方上一手前包進2後準備包3平4，希望把局面攪亂。紅方這著進傌打破了黑方的計畫。

26.………… 卒3進1　　27.炮六平九 象5退3

退象不給紅方炮九進七打將的機會，看似穩健，但卻是自亂陣腳的著法。此時黑方仍應改走車7平5，靜觀其變。

28.炮四平三 車7平6　　29.炮三進七 士6進5

30.傌四退三 ………

白賺一象，紅方先手擴大。

30.………… 卒3進1　　31.炮九進四 將5平6

32.相五進七 象3進5　　33.炮九進三 將6進1

上將導致局面惡化，不如改走後包退2較為頑強，以下

紅若接走俥八進一，則車6退
2，炮三平一，馬7進6，黑方
局勢尚可。

　　34.相七退五　　前包平4

　　35.傌三進二　　車6進1
　　　　（圖243）

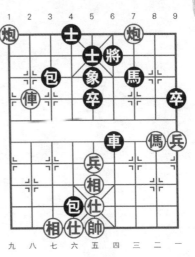

圖243

　　進車敗著。此時黑應改走
車6平3，以下紅若接走仕五
進六，則包3進7，仕六進
五，車3平8，俥八退二，包3
平1，局勢複雜，黑並無敗
象。

　　36.傌二進三　　車6平9　　　37.炮三平一　　車9平3

　　38.炮九退一　　將6退1　　　39.炮九平七　　車3平4

　　40.傌三進一　　馬7退9　　　41.炮七平一　　………
　　紅得子大優，黑已經無力防禦。

　　41.………　　車4平8　　　42.傌一退三　　車8進4

　　43.仕五退四　　車8平6　　　44.帥五進一　　車6退1

　　45.帥五退一　　車6進1　　　46.帥五進一　　車6退1

　　47.帥五退一　　車6退5　　　48.傌三進二　　將6平5

　　49.前炮平二

　　演變至此，黑見自己失子失勢，於是投子認負。紅勝。

圍棋輕鬆學

象棋輕鬆學

智力運動

棋藝學堂

歡迎至本公司購買書籍

親臨本公司購買圖書者
請於上班時間星期一至星期五
(8:30-12:00，13:30-17:30)
至台北市北投區致遠一路二段12巷1號。

建議路線

1. 搭乘捷運

　　淡水信義線石牌站下車，由月台上二號出口出站，二號出口出站後靠右邊，沿著捷運高架往台北方向走(往明德站方向)，其街名為西安街，約80公尺後至西安街一段293巷進入(巷口有一公車站牌，站名為自強街口，勿超過紅綠燈)，再步行約200公尺可達本公司，本公司面對致遠公園。

2. 自行開車或騎車

　　由承德路接石牌路，看到陽信銀行右轉，此條即為致遠一路二段，在遇到自強街(紅綠燈)前的巷子左轉，即可看到本公司招牌。

國家圖書館出版品預行編目資料

相類對局戰術戰例 ／ 劉錦祺　編著
　　──初版，──臺北市，品冠文化，2019〔民108.01〕
　　面；21公分 ──（象棋輕鬆學；25）
　　ISBN 978－986－5734－94－7（平裝；）

　　1.象棋
997.12　　　　　　　　　　　　　　　　　107019719

相類對局戰術戰例

編 著 者／劉 錦 祺

責任編輯／劉 三 珊

發 行 人／蔡 孟 甫

出 版 者／品冠文化出版社

社　　址／台北市北投區（石牌）致遠一路2段12巷1號

電　　話／（02）28233123 · 28236031 · 28236033

傳　　眞／（02）28272069

郵政劃撥／19346241

網　　址／www.dah-jaan.com.tw

E－mail／service@dah-jaan.com.tw

承 印 者／傳興印刷有限公司

裝　　訂／眾友企業公司

排 版 者／弘益電腦排版有限公司

授 權 者／安徽科學技術出版社

初版1刷／2019年（民108）1月

定 價／400元

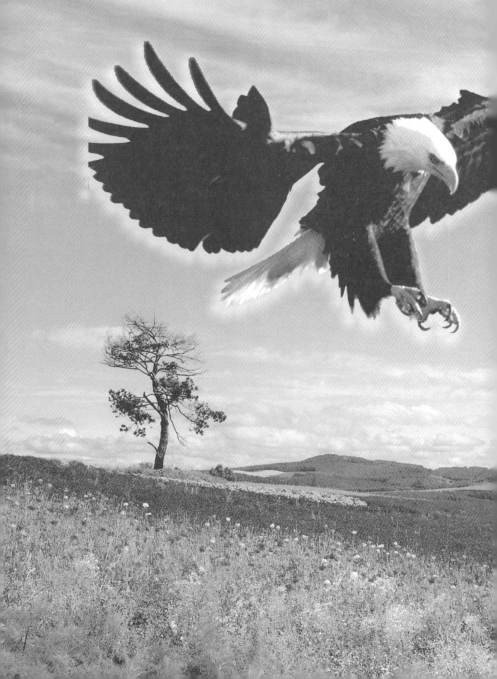

大展好書　好書大展
品嘗好書　冠群可期

大展好書　好書大展

品嘗好書　冠群可期